|光影论丛|

DRIFTING SOUTH
SHANGHAI ÉMIGRÉ FILMMAKERS AND POSTWAR HONG KONG CINEMA, 1946-1966

苏涛 著

电影南渡
"南下影人"与战后香港电影
（1946—1966）

北京大学出版社
PEKING UNIVERSITY PRESS

图书在版编目（CIP）数据

电影南渡："南下影人"与战后香港电影：1946–1966/ 苏涛著 . —北京：北京大学出版社，2020.10
（光影论丛）
ISBN 978-7-301-31445-6

Ⅰ.①电… Ⅱ.①苏… Ⅲ.①电影史－研究－香港－1946–1966 Ⅳ.①J909.2

中国版本图书馆CIP数据核字（2020）第124216号

书　　　名	电影南渡："南下影人"与战后香港电影（1946—1966） DIANYING NANDU："NANXIAYINGREN"YU ZHANHOU XIANGGANGDIANYING（1946—1966）
著作责任者	苏　涛　著
责任编辑	谭　艳
标准书号	ISBN 978-7-301-31445-6
出版发行	北京大学出版社
地　　　址	北京市海淀区成府路205号　100871
网　　　址	http://www.pup.cn　　　新浪微博：@北京大学出版社
电子信箱	pkuwsz@126.com
电　　　话	邮购部 010-62752015　发行部 010-62750672　编辑部 010-62707742
印　刷　者	北京中科印刷有限公司
经　销　者	新华书店
	720毫米×1020毫米　16开本　17.5印张　268千字 2020年10月第1版　2020年10月第1次印刷
定　　　价	48.00元

未经许可，不得以任何方式复制或抄袭本书之部分或全部内容。
版权所有，侵权必究
举报电话：010-62752024　电子信箱：fd@pup.pku.edu.cn
图书如有印装质量问题，请与出版部联系，电话：010-62756370

谨以此书献给双亲

目录

序一　　　　　　　　　　　　　　　　　　　　　　　　　I

序二　　　　　　　　　　　　　　　　　　　　　　　　　IV

导论　　　　　　　　　　　　　　　　　　　　　　　　　1

第一部分　传承与分流　　　　　　　　　　　　　　　17

第一章　从战后电影到左派电影：朱石麟与龙马影片公司　　19

第二章　观望与游移：张善琨与远东影业公司　　　　　　40

第三章　文化冷战与香港右派电影的文化想象：
　　　　以亚洲影业有限公司为中心　　　　　　　　　　59

第二部分　作者策略与离散情结　　　　　　　　　　　79

第四章　左翼的演变与重生：程步高与战后香港电影　　　81

第五章　"恐怖"的政治：《琼楼恨》与马徐维邦的香港电影生涯　98

第六章　在历史的旋涡中前行：岳枫与战后香港电影　　　119

第七章　传统与现代的双重变奏：易文与战后香港电影　　144

第三部分　明星、类型与片厂　　　　　　　　　　　　167

第八章　丑角、小人物与"边缘人"：韩非的银幕形象与沪港之旅　169

第九章　歌舞女郎、性别政治与中产想象：葛兰的银幕/明星形象　189

第十章　玉女、孤女与跨地域的女性：尤敏在"电懋"　213

第十一章　现代性、片厂制与女明星："电懋"女星的形象塑造与身份定位　230

参考文献　　　　　　　　　　　　　　　　　　　　　　　　244

参考影片　　　　　　　　　　　　　　　　　　　　　　　　258

后记　　　　　　　　　　　　　　　　　　　　　　　　　　261

序一

罗卡

中国电影南渡香港地区，起初只是作为上海电影制作的一个分支，是权宜之计，但发展下去竟然成为香港电影的一个重要组成部分。其后分裂成左、右两个阵营，各自进化，以争取市场、发挥影响力，而且与本土的粤语片竞争，这是自第二次世界大战后到20世纪60年代香港电影史的重要转变过程，影响到香港的政治、社会、文化层面。

对于"影人南下"这个现象的研究，过往好长一段时期，内地的影史学者大多采取宏观史学方法、民族主义的视角，论述集中于进步影人来港后的活动成效：怎样在香港建立中国电影基地，推动民族电影向海内外传播；怎样形成左派阵营，而和右派对峙竞争；怎样启示本地电影业改善电影生态环境，提高技艺水平。但由于对香港社会的认识不够深入，史料和电影文本搜集存在困难，其论述不免有所偏颇。开放改革以后，情况逐渐有所改善。此时香港的研究者开始获得资源，进行香港电影史资料的整理研究和出版。双方的研究开始交流而互参互补，战后香港电影发展史的书写就在开放交流的情势下丰富并优化起来。新一代的研究者尝试在旧有的基础上另辟新途。其中有引用西方史学理论于民族电影研究的；有采用微观史学方法，着重发掘新史料和影片而加以细读分析，就个别电影公司、影人和事件作专题论述的。苏涛君在后一途径积极实践多年，曾把研究心得写成《浮城北望：重绘战后香港电影》（2014）一书。期间我们常有通信，又多次会面，就一些疑问交流讨论，他对一些微末细节也不放过，具见态度之严谨。

20世纪90年代后香港电影史逐渐进入国际视野，加上近年海内外研究东西方冷战的兴趣重燃，战后到60年代香港电影的发展与它带出的政治和文化意义成为新兴的研究内容。苏涛君再接再厉，把此一时期的香港电影放置在东西方冷战的背景下加以论述，以客观严谨的学术态度探研"南下影人"在政治经济和社会环境的制约下各自的业绩和作品表现的变化，陆续发表论文多篇，再经过增修整理，结集而成本书。接续上书的研究方式，本书在数据搜集上更加细致，在引用前人的研究著作之外，更花了不少时间和精力搜索当时的原始数据以求实证，为此而在海峡两岸及香港的图书馆及电影资料馆访寻，阅览一手文献和影片。其成绩历历可见于本书章节中。比如对龙马影片公司和远东影业公司的研究，就深入到前所未知的领域，作出了不少补充和修正。难得的是不论左派、右派，他都同样重视，同样细加探讨。

　　"南下影人"在改善香港的电影文化生态和提升制作水平方面发挥了推动作用。但另一方面，他们留在香港谋生发展要面对很多困难，要经历多年的努力，才能逐渐适应，融入当地社会。这样的转变过程有着复杂的社会和个人心理因素，不能单纯地用"左右转"来标识。苏涛君尝试在这方面做出比较深入的解析。比如张善琨在战后多番转变：脱离"永华""长城"自创"远东"，却为了影片能进入内地市场而"左倾"，之后又为迎合台湾市场而"右转"。朱石麟作为传统知识分子也几经挣扎和转型，特别是协助费穆、吴性栽经营龙马公司而至自创凤凰公司的一段历史过程，苏涛君做出了详细的论述。他的努力也显见于对右派的亚洲影业有限公司的论述，对岳枫的"左右摆动"、程步高的"重生"、马徐维邦的"沉沦"的研讨。

　　而在本书最后的第三部分，苏涛君尝试引用西方对影星形象分析的理论，结合冷战时期香港社会文化的特殊情况，把韩非、葛兰、尤敏等影星放置到时代变迁的背景中，解读其形象与身份的文化和政治意义，新颖又饶有兴味。

　　"南下影人"对战后香港电影的影响不单及于香港的国语片制作，也及于同期和以后的土生土长的粤语片。在这方面，本书未有涉及。由于工

程范围广大，关系错综复杂，与其泛泛而论，不如不论，这是可以理解的。今次的成绩已相当可观可喜，我期望内地、香港和海外的年轻学者今后继续努力，实现更大步的跨越。满心欢喜而为之序。

<div style="text-align: right">2019 年 5 月</div>

序二

孙郁

香港电影与内地艺术的关系，非一两句话可以说清。张爱玲当年的作品在香港问世，其实是把上海经验带到这个特殊之地，时髦的镜头里有海派的味道。不过，因为战乱的原因，香港艺术含有诸多复杂的元素，除了西方文化的投影，还有左、右翼的博弈，以及面对冷战的书写。梳理其间的历史，我们应当可以看到许多陌生新奇的旧影。

我个人的印象里，中国的早期电影，带有好莱坞的某些感觉，现代性的快节奏与人性的曲线扭转，汇入摩登的泡沫里；奇光异彩的背后，无尽的空虚也随之而至，似乎是新感觉派小说的一种，在摩登的轰鸣里，精神的魔影跳入黑暗，一切遂归入寂寞。当这种艺术在香港落脚的时候，就多了内地艺术所少见的东西；香港的特殊性，也带来了艺术的特殊性。

友人苏涛是电影研究的专家，对于香港艺术的变迁多有心得。他发现了无数的艺术奇景、资本世界里的艺术选择、对待生活的不同态度与策略，映现了历史的苦楚。南下的艺术家有不同的背景，左派面孔与自由主义者的影子都在其间游动，也不乏畸形的文人，在外部力量的挤压下失去本我的原色，做了市场的牺牲品。但在困苦里，我们依然能够看到一些心存良知的文人，在其无数影片的瞬间，生活的难题与思想之光都得以记录。

第二次世界大战之后，香港一度是文化很活跃的地区，"南下文人"与"南下影人"给这里带来了许多活跃的思想。左右翼之间的对话以及传统与现代的对接，也在这里完成。我们不太好用一种尺度来评判那时候的艺术，

它们为我们认识艺术的发展提供了不同的范例。苏涛对于这个"历史夹缝中的离散群体"的资料爬梳十分深入，对许多个案的分析都引人深思。战后的内地知识分子，一般都在泾渭分明的立场上表达自己的精神选择，但香港的艺术家则在有限的空间里拓展出繁复的审美意象。对于同一个作品，左派的看法与右派的看法竟然也有一致的地方。这个特别的现象告诉我们，在大历史与小事件之间，有着不同类型人的命运的交叉点。时代造就人物，而人物也在改写时代的路径。

许多"南下影人"和电影公司，都走在艰难的摸索之途。龙马影片公司、远东影业公司、亚洲影业有限公司、长城影业公司等，都有一部难言之史。我看苏涛的论述，被他笔下的人物命运所吸引。独立制片公司的运作方式，电影人的漂泊心理与个体尊严，电影所呈现的旧道德与新女性、跨地域与跨意识形态等，都显示出混乱里的驳杂性。茅盾当年在香港进进出出，就发现了那里独特的文化表述空间。他在那里写下的《腐蚀》一面迎合大众猎奇之心，一面不失知识人的责任感，成为一部独特的小说。那些隐晦的表述方式，其实未尝没有叙述的政治。在紧张的20世纪40年代，艺术要逃离政治是很难的，许多人的选择，都有着内在性的冲突。在介绍岳枫的电影作品时，苏涛从其"五重身份与三次转变"中，看到艺术与时代的对抗和妥协：

> 他既受到时代的召唤，又一度被时代所遗弃；他既承担历史所赋予的使命，又在历史转折关头茫然失措，甚至迷失自我；他既被不同意识形态所操纵和利用，又主动选择和利用不同意识形态，为自己创造更为有利的拍片环境……

艺术研究的使命之一，就是在不规则的现象界发现人性与社会的隐秘，打捞不可再现的审美灵光，使之定格在认知的影像里。"南下影人"与战后香港电影，构成了一道独特的精神风景。我们读它，仿佛也看到了时代的吊诡和艺术的吊诡。

许多香港导演与演员,在银幕上留下了现代性的杂音。他们从多种线索里编织着生活的怪影。苏涛探讨了易文对"魔都"内蕴的体悟、韩非"边缘人"的表演以及葛兰的性别政治,涉及电影的时代氛围与个体命运的关系,不禁让人陷入对于现代性的难言的苦思里。"作者策略与离散情结""片厂、类型与明星"都有转变时期的文化之影。这些飘散在精神天幕中的光影,在隐曲里无意中印上了历史的真实形态。

不论我们如何评价香港电影,至少那时候的作品留下了时代的深深痕迹。我常常感叹编导们对于资本主义的批判性所引发的精神思考,是超出艺术语境的,同时也给艺术家带来探索的冲动。对于底层人、流浪汉与小人物的坎坷之旅的关注,对于现代女子的悲欢情感的表达,都凸显了创作者的人文情怀。研究电影史与研究文学史一样,在审美的选择里,超常的跌宕才看出平常的本然。在不同的视图里,我们也看到了被遮蔽的旧岁影像。

过去我们看易代之际的艺术,文人的精神多在变异里做着抵抗和漂流,牵动的是文化里最为痛感的部分。当思想不能畅达表达、精神尚被困扰的时候,幽微之曲与模糊之喻便深化了语言表述的功能。规则消失的时候,便诞生了新的审美的可能,虽然那些尝试未尝没有失败的地方;由此也可以知道,象牙塔里的文人要理解风雨里的艺术,是要放弃以往的认知习惯的。

在消失的往事里,倘能够留下几许感受,便意味着思想会活在记忆里。学术乃记忆的修复,点点滴滴亦会汇成碰撞的光泽,它照着我们认知的暗区,也温暖着伤于寒夜的人们。知道别人如何走路的时候,我们也便意识到了自己的未来在哪里。瞭望别人其实也是反观自己,我们经历过的种种情绪,其实古人早就体味过其间的滋味了。

2019 年 4 月 27 日于大连

导论

一、"南下影人"：历史夹缝中的离散群体

从20世纪40年代中后期起，陆续有大批上海影人南下香港，汇聚了当时中国电影界顶尖人才，涵盖了电影制片家、管理人员、编导、演员及各类技术人员等。[1]这批影人中既有成名于20世纪30年代的资深影人，也有资历较浅、在赴港之后才有机会拍片的年轻影人；既有在上海影坛浸淫多年的电影从业者，也有文人、报人等其他领域的知识分子；既有受共产党影响的左翼人士，也有与国民党关系密切的文化人，还有大量无明显政治倾向的中间派影人。

关于这批影人的命名，也存在着一些差异：英语世界的研究者多以"离散影人"或"流亡影人"称呼之[2]；中国香港出版的各类电影史论著通

[1] 在制片家方面，较有代表性的有李祖永、吴性栽、袁仰安、朱旭华、张善琨、费彝民、韩雄飞、胡晋康、陆元亮、童月娟、张国兴、严幼祥等；编导方面，较有代表性的人物包括：程步高、朱石麟、马徐维邦、李萍倩、卜万苍、姚克、费穆、蔡楚生、章泯、岳枫、柯灵、张俊祥、王为一、屠光启、孙晋三、陶秦、司马文森、齐闻韶、唐煌、吴祖光、宋淇、易文、张爱玲、白沉、罗臻、沈寂、张彻、岑范、李翰祥、王天林、胡金铨等；演员方面，则有胡蝶、舒绣文、陈燕燕、龚秋霞、陈云裳、白杨、周璇、白光、韦伟、周曼华、欧阳莎菲、孙景路、王丹凤、李丽华，以及王元龙、高占非、王引、刘琼、顾而已、顾也鲁、舒适、陶金、严俊、韩非、罗维、黄河、洪波、鲍方等；技术人员方面，有摄影师余省三、董克毅、何鹿影，布景师万古蟾、万籁鸣、包天鸣，化装师宋小江、方圆，剪辑师王朝曦，作曲家李厚襄、姚敏、王福龄，以及武术指导韩英杰等。
[2] 例如，可参见〔美〕傅葆石：《回眸"花街"：上海"流亡影人"与战后香港电影》，黄锐杰译，载《现代中文学刊》2011年第1期。

常将这批影人称为"南来影人"[3]；而中国内地的电影研究界则一般称之为"南下影人"[4]。这些矛盾的称谓，从一个侧面凸显了"南下影人"在中国电影史上的尴尬地位：在以政治对立及地域区隔作为主线的华语电影史书写中，他们难以觅得一席之地，其身份定位因此也成了一个棘手的问题。

这批影人的南迁，既是20世纪上半叶上海—香港双城此消彼长的电影交流史上至为精彩的一部分，又标志着中国早期电影史上一次重要的转折和分流，其意义不容小觑。他们的南下，不仅带来了战后香港电影工业恢复所急需的资金、技术和人才，更带来了上海的电影观念、制片模式和创作手法，并助力香港电影（尤其是国语片）在战后崛起[5]，进而使香港逐渐取代昔日中国电影业的中心——上海的位置，成为新的"东方好莱坞"。在接下来的二十余年间，这批"南下影人"的职业生涯与香港电影紧密联系在一起，他们参与和推动了战后香港电影的发展和变革，直接塑造了20世纪五六十年代香港电影的独特面貌。

然而，这批影人的重要性及独特性尚未得到电影研究界的充分重视，尽管相关的研究早在20世纪70年代末即已陆续展开，并取得了一定的成果，但既有的研究成果多为"南下影人"的口述历史或创作个案分析[6]，而缺乏对这一创作群体的整体性分析和历史性观照。在既有研究的基础上，本书试

[3] 较有代表性的论著，可见《香港影人口述历史丛书（1）：南来香港》，香港电影资料馆，2000年；黄淑娴：《香港影像书写：作家、电影与改编》，香港公开大学出版社、香港大学出版社，2013年等。
[4] 对这批影人的不同称谓，体现了研究者的不同立场或不同关切："流亡"强调的是这批影人因无法在上海立足而被迫往香港；所谓"南来"，显然是以香港为中心，表明这批影人是被香港所招徕；而"南下"则是以内地为中心，隐含着这批影人离开中心，并远赴一个电影工业尚不发达的地区之意。在本书中，笔者统一以"南下影人"称呼这批影人。
[5] 以蔡楚生、王为一为代表的"南下影人"对战后香港粤语片的发展亦产生了深远影响，但限于材料搜集等方面的问题，本书暂不讨论这一议题，而是集中探讨这批影人与战后香港国语片的关系。
[6] 例如，可参见《战后国、粤片比较研究——朱石麟、秦剑等作品回顾》（香港：香港市政局，1983年），《香港电影的中国脉络》（香港：香港市政局，1990年），《香港—上海：电影双城》（香港：香港市政局，1994年），以及黄爱玲编：《诗人导演——费穆》（香港：香港电影评论学会，1998年），《香港影人口述历史丛书（1）：南来香港》，《香港影人口述历史丛书（2）：理想年代——长城、凤凰的日子》（香港：香港电影资料馆，2001年），左桂芳、姚立群编：《童月娟回忆录暨图文资料汇编》（台北：台湾电影资料馆、台湾行政机构"文化建设委员会"，2001年），黄爱玲：《故园春梦——朱石麟的电影人生》（香港：香港电影资料馆，2008年），李培德、黄爱玲编：《冷战与香港电影》（香港：香港电影资料馆，2009年），等等。

图重返"历史现场",将"南下影人"的创作置于20世纪40年代中后期以来沪港电影交流的文化脉络,以及中国电影传承与分流的历史框架中,进而深入讨论沪港电影的内在关联、"南下影人"共通的精神气质与创作母题、"南下影人"对战后香港电影的深远影响,以及他们在20世纪40年代以来的中国电影史上的独特地位等重要议题。

在早期中国电影史上,香港与上海同为中国电影业的重镇,这两座城市在电影方面的交流合作,堪称中国早期电影史上的一条重要线索。[7]早在20世纪20年代,沪港两地的电影工业便初步形成。自30年代起,两地之间的电影交流日益密切。特别是随着粤语有声片《白金龙》(1933,邵醉翁、汤晓丹导演)在香港的卖座,上海的天一影片公司将制作中心南迁至香港,并成立了"天一"港厂(后更名为南洋影片公司)。香港这个以讲粤语方言为主的市场之于中国电影的重要性日益凸显,而以天一影片公司为代表的上海制片公司,则试图抓住有声片出现的机会扩大自己的市场范围。政治局势的变化,尤其是战争的爆发,进一步推动和加速了沪港两地在电影方面的交流。1937年,在日军侵占上海前后,又有一批上海影人南下香港,特别是欧阳予倩(1889—1962)、蔡楚生(1906—1968)、司徒慧敏(1910—1987)等左翼影人在港的创作活动,不仅深刻影响了香港电影的面貌,而且引出了沪港两地在政治及电影文化上的巨大差异,进而凸显了香港在战时中国电影版图中"双重边缘化"的处境。[8]

与此同时,还有大量影人留在"孤岛"及沦陷时期的上海拍片。抗日战争结束后,在高涨的民族主义情绪和检举汉奸的声浪中,那些曾为中国联合制片厂股份公司(简称"中联")、中华电影联合股份公司(简称"华影")等日本人控制的制片机构拍片的上海影人,大多遭到"附逆"或与日本人

[7] 相关论述,可见周承人、李以庄:《早期香港电影史(1897—1945)》,上海:上海人民出版社,2009年,第119—180页;另可参见黄爱玲编:《粤港电影因缘》,香港:香港电影资料馆,2005年。
[8] 关于这一时期沪港两地的电影交流,以及上海影人对于香港电影的影响,可参见〔美〕傅葆石:《双城故事:中国早期电影的文化政治》,刘辉译,北京大学出版社,2008年,第119—142页。

"合作"的指控。[9] 尽管对"附逆影人"的指控和审判最终不了了之，但这批影人仍不免背负着沉重的道德负担，职业生涯也遭受挫折，以至难以在战后的上海影坛立足。沪港电影工业的此消彼长，为这批心灰意冷、备受打击的上海影人提供了一个新的舞台，令他们可以在香港这块土地上延续自己的职业生涯。在日渐蓬勃发展的香港电影业的招揽下，这批影人纷纷选择南下，他们亦构成了"南下影人"的主力。

20世纪40年代中后期，在与上海电影业的竞争中一向处于下风的香港影坛，终于迎来了与昔日中国电影业的霸主一较高下的机会。较之二战后上海的混乱状况（如物价飞涨、通货膨胀等），战后香港社会秩序的恢复迅速而平稳。[10] 香港良好的社会环境、完备的法律制度，以及稳定的汇率和自由的市场经济，吸引了不少内地电影投资人的目光。20世纪沪港电影交流史上第二次大规模的互动由此拉开序幕。自1946年起，大中华电影企业有限公司、永华影业公司（简称"永华"）、长城影业公司（简称"旧长城"）等制片机构先后在港成立，这些公司多沿袭上海的制片模式和创作风格，并以中国内地为主要票房市场，自然免不了罗致上海的电影人才，这直接促成了上海影人南下的热潮。

以"南下影人"为创作骨干的"永华"和"旧长城"，堪称20世纪四五十年代之交香港国语制片机构的代表。大手笔的资金投入和雄心勃勃的制片计划、规模宏大的片厂和先进的设备，以及顶尖创作人才的加入，不仅助力"永华"强势崛起，并且一举改变了战后香港影坛的格局。"永华"创立之初制作的《国魂》（1948，卜万苍导演）、《清宫秘史》（1948，朱石麟导演），颇能代表这家公司的制片策略：以巨额成本投拍史诗性巨片，布

[9] 相关报道，可参见《法院出票传询附逆影人十四名 张善琨周璇张石川名列前茅》，载《罗宾汉》1946年11月3日，第1版；《高检处二次侦讯附逆影人》，载《中华时报》1946年11月22日，第4版；《高院三传附逆影人 陈燕燕李丽华上堂》，载《前线日报》1946年12月11日，第4版等。对此问题的研究，亦可参见秦翼：《战后上海"附逆影人"的检举和清算》，载《当代电影》2016年第1期。

[10] 参见 Steve Tsang, *A Modern History of Hong Kong*, Hong Kong: Hong Kong University Press, 2011, pp133-179; John M. Carroll, *A Concise History of Hong Kong*, Lanham: Rowman & Littlefield Publishers, 2007, especially Chapter 5 and Chapter 6。

景豪华、制作精良，重金起用上海的大明星担纲主角，试图占领内地、香港及东南亚等地的华人电影市场，借历史题材反思时事、曲折表达政治立场。相较之下，规模较小且资金有限的"旧长城"，似乎更深谙上海商业电影的精髓，拍出了《荡妇心》（1949，岳枫导演）、《血染海棠红》（1949，岳枫导演）等佳作，在娱乐观众之余，流露出"南下影人"的社会关切和道德教化，其运作模式、创作手法及类型探索，均对香港国语片产生了广泛深远的影响。

正如杜赞奇（Prasenjit Duara，1950— ）所言，香港作为中国乃至亚洲与世界的"界面"（interface），帝国主义与民族主义交锋的背景令其关于民族的和发展的理念遭遇资本主义的自由贸易原则，由此产生了一种混杂的新实践。杜氏还断言，香港处于资本主义的市场实验，以及新型的政府干预、身份塑造与媒体文化的前沿。[11] 不同于"南下影人"熟悉的上海，战后香港变动不居的政治氛围和市场环境，一度令"南下影人"难以适应。香港20世纪50年代初，受到一系列政治、经济因素的制约，电影业一度出现低迷的状况，国语片遭受的冲击尤为明显。时至20世纪50年代前半期，战后初期成立的几家主要的制片公司（如"永华""旧长城"等）大都陷入困顿或被迫改组，服务于这些公司的影人不得不改弦更张，纷纷投身于小型独立公司（如龙马影片公司、亚洲影业有限公司、新华影业公司等），但仍在资源有限的情况下拍出不少佳作，如《误假期》（1951，朱石麟、白沉联合导演）、《长巷》（1956，卜万苍导演）等。

20世纪50年代中后期，在经历了一次洗牌之后，以国际电影懋业有限公司（简称"电懋"）、邵氏兄弟（香港）有限公司（简称"邵氏"）的成立为标志，香港电影工业逐步迈向现代化、集约化、垄断化的新时代。特别是与上海渊源颇深的"邵氏"，借助其在东南亚的庞大发行网络和雄厚的资本，实现了跨区/国的垂直整合，尤其是效仿好莱坞，引入现代的资本主义管理模式，以流水线的方式拍片，大大提高了香港电影的制作

[11] Prasenjit Duara, "Hong Kong as a Global Frontier: Interface of China, Asia and the World," in Priscilla Roberts and John M. Carroll eds., *Hong Kong in the Cold War*, Hong Kong: Hong Kong University Press, 2016, p.190.

水平。为了应对"邵氏"的竞争,"电懋"亦加大投资,增加产量,努力拓展市场。在这个由两家片场巨头所开创的国语片的"黄金时代",作为彼时香港电影工业的中坚力量,"南下影人"对香港影坛的影响力到达顶点,他们活跃于台前幕后,演绎了战后香港电影史上异彩纷呈而又跌宕起伏的一幕。例如,"电懋"的都市喜剧片、爱情片、歌唱/歌舞片及家庭伦理剧,与孙晋三(1914—1962)、宋淇(1919—1996)、张爱玲(1920—1995)、岳枫(1909—1999)、唐煌(1916—1976)、易文(1920—1978)、王天林(1928—2010)的名字牢牢联系在一起,而"邵氏"的黄梅调电影和新派武侠片则成就了李翰祥(1926—1996)、张彻(1924—2002)、胡金铨(1932—1997)等在影坛的卓越地位。

在市场调整、文化转型的背景下,"南下影人"的创作呈现出迥异的走向:有的影人(如朱石麟、李萍倩、岳枫等)能够顺应意识形态及市场的变化,并主动调整自己的创作,在职业生涯的晚年焕发创作活力;另一些影人(如马徐维邦等)则没有这么幸运,他们固执地延续自己上海时期的创作思路,难以融入香港社会,以致被香港电影工业所边缘化,在流离的痛苦中日渐沉沦,最终成为中国电影分流、转型及沪港电影工业博弈的牺牲品。

直到20世纪70年代,这批"南下影人"对香港电影的影响式微。在他们职业生涯落下帷幕之际,香港社会及电影工业的状况与他们抵港时早已不可同日而语:经过战后二十余年的发展,香港成长为经济高度发达的资本主义都会,在此背景下,各项社会改革不断推进,本土化思潮日渐崛起;昔日的片厂巨头难以跟上本土化转型的步伐,独立制片人制度再度兴起;年轻一代观众的身份认同、价值观念及观影趣味也都发生了巨大的变化。至此,"南下影人"与战后香港电影的故事才暂告一段落,但他们的遗产仍令新一代的创作者获益良多。[12]

[12] 例如,张彻、胡金铨等"南下影人"的思想观念、创作手法及类型探索,对许鞍华、严浩、徐克、程小东等导演产生了深刻影响。

二、离散情结、现代性与"文化民族主义"

"南下影人"大多经历了 20 世纪上半叶中国社会的剧变,战争的记忆犹在,而关于战后中国前途的意识形态论辩又已展开。战后初期赴港的上海影人,大都抱有"客居"的心态,亦即将香港当成临时落脚之地,并期待终有一天可以返回上海。但随着政治局势的变化,他们之中的大多数人再也无法回到上海拍片。虽然身在香港,他们对自己的文化之根念念不忘,在银幕上抒发着思乡之情和流离之苦,无可避免地被"离散情结"(diasporic complex)所纠缠,不时会有身世飘零之叹,并流露出自怜而感伤的委屈心理。[13]"流浪"及"寻亲"的主题,几可视作这一心理在银幕上的委婉投射。[14]

的确,"南下影人"不时以影片中的人物(尤其是女性)自喻,在表明心志的同时,对自我/现代中国的历史做出反思和重述。在这方面,《花姑娘》(1951,朱石麟导演)及《花街》(1950,岳枫导演)颇具代表性:《花姑娘》以抗日战争为背景,塑造了一个正直而富有同情心的妓女,她虽然沦落风尘,却不改坚贞的品性,并凭借过人的胆识和智慧与侵略者周旋,最终与之同归于尽;后者则表现了一个普通中国家庭在战乱和动荡中的际遇,主人公虽然是一名在沦陷区忍辱偷生的艺人,却敢于在舞台上控诉敌人的暴行。如果联系着朱石麟(1899—1967)、岳枫等创作者在上海沦陷时期的电影活动及其在战后遭受的"附逆"指控,那么我们便不难理解这两部影片的言外之意。

对上海电影传统的回望和再现,亦是"南下影人"离散情结的一种表现。身处中国东南一隅的香港,为了抒发如影随形的离散情结,"南下影人"在银幕上反复搬演着那个令他们念兹在兹的上海。从 20 世纪 40 年代末到 50 年代,在相当长的一段时间内,"南下影人"的创作都是以上海电影为模本的,其作品的主题、类型和风格,几乎与上海电影如出一辙。例如,马

[13] 参见焦雄屏:《岁月留影——中西电影论述》北京:商务印书馆,2019 年,第 321 页。
[14] 这一点在右派影人的创作中表现得尤为明显,例如《雪里红》(1956,李翰祥导演)、《曼波女郎》(1957,易文导演)、《流浪儿》(1958,马徐维邦导演)、《苦儿流浪记》(1960,卜万苍导演)等。

徐维邦（1901—1961）的名片《琼楼恨》（1949）延续了导演上海时期的类型取向和视觉风格，不禁令人联想到《夜半歌声》（1937）等马徐氏早年的创作。朱石麟执导的《误佳期》《一板之隔》（1952）在很大程度上继承了《马路天使》（1937，袁牧之导演）、《十字街头》（1937，沈西苓导演）等20世纪30年代上海进步电影的遗产，采用社会写实的手法表现南下香港的小人物的求生之艰与辛酸悲苦。远东影业公司出品的《第三代》（1950，朱石麟导演）、《雨夜歌声》（1950，李英导演）等影片，亦流露出明显的上海遗风：在这些影片中，作为叙事背景的香港被抽象为一个空洞的符号。正如有研究者所指出的那样，在以"南下影人"为主体的国语片导演眼中，"香港几乎是不存在的"[15]。这些影片中无处不在的上海印记（流行歌曲、舞厅文化）则不无向上海电影传统致敬的意味。直到20世纪60年代前后，"南下影人"的创作才开始关注他们厕身其间的这座城市，但他们对香港社会不可阻挡的现代化进程及价值观念的变迁，多抱迟疑而矛盾的态度。

在怀恋上海及其深厚的电影传统的同时，"南下影人"大多对香港表现出某种鄙视、抗拒和批判的态度。对他们而言，香港是一个缺乏自身独特文化的都会，也是一个异化的场域[16]，以至有研究者以"文化沙文主义"来指称"南下影人"的这一倾向。[17]以长城电影制片有限公司、凤凰影业公司为首的左派制片公司出品的影片，自然少不了对香港的资本主义制度的批判。例如，在《南来雁》（1950，岳枫导演）、《血海仇》（1951，顾而已导演）等影片中，香港被塑造成一个充斥着剥削和压迫的地方，而造成这一切的根源便是帝国主义与资本主义。于是，"回归"一度成为20世纪50年代初期香港左派电影的重要母题——主人公不堪忍受统治者的剥削和压迫，历经磨难终返回解放了的内地。

值得玩味的是，以马徐维邦、卜万苍（1903—1974）、唐煌、屠光

[15] 张建德：《上海遗风——香港早期国语片》，收于《香港—上海：电影双城》，第11页。
[16] 这种心态可以视作20世纪30年代中后期赴港的"南下影人"之"大中原心态"（the central plains syndrome）的某种延续，对此问题的分析，可参见〔美〕傅葆石：《双城故事：中国早期电影的文化政治》，刘辉译，第120—123页。
[17] 罗维明：《双城旧影》，收于《香港—上海：电影双城》，第35页。

启（1914—1980）等为代表的香港右派影人，亦在《长巷》《半下流社会》（1957）、《满庭芳》（1957）、《流浪儿》等作品中对香港的资本主义制度表现出抗拒和批判的姿态。正如有论者指出的那样，香港右派影人普遍关注的焦点其实是"民族情绪、民族自尊，与对传统的怀疑与再肯定，对香港社会、文化的疏外与不适应"[18]。在这些影人看来，资本主义不仅侵蚀着传统的伦理道德，而且催生了在香港社会大行其道的投机、拜金、势利和物欲。要抵制这一切，不仅需要主人公高尚的道德情操和强大的精神力量，更要诉诸"传统"。虽然"左""右"两派影人在意识形态上持对立的立场，但这批同出自上海影坛的创作者在宣扬民族主义和批判资本主义等问题上，却有不谋而合之处——尽管二者的出发点和目的都不尽相同。

20世纪五六十年代，香港社会的发展、转型，特别是现代化进程的加快，成为"南下影人"在创作上无法回避的重要议题。受制于战后国际局势的影响和独特的身份，香港呈现出不同于"摩登上海"的"另类现代性"：一方面，受到西方（尤其是美国）文化的影响，年轻一代逐渐认同西化的价值观念，追求物质享受，强调个体自由与自我价值的实现；另一方面，民族主义情绪和对资本主义的拒斥，又令香港在传统与现代之间徘徊，在肯定现代社会的发展模式与价值观念的同时，又不轻易否定传统伦理道德在维系现代社会运转方面的积极作用。简言之，香港的现代性是一种温和的、经过过滤的现代性。

为了缓解民主、自由等西方资本主义价值观念及生活方式在全球范围内推广所引发的焦虑，战后香港的"南下影人"常常在创作中采取"文化民族主义"的策略。他们重返中国悠久的历史及文化传统，调用具有鲜明民族特色的文化元素和象征符号，表现传统的伦理道德和价值观念。对于朱石麟、卜万苍、岳枫等经历过20世纪30年代"电影文化运动"洗礼的

[18] 罗卡：《传统阴影下的左右分家——对"永华"、"亚洲"的一些观察及其他》，收于《香港电影的中国脉络》，第14页。

影人而言,民族主义始终是其创作中的一个重要面向,而对电影艺术形式的民族化探索,亦构成了其创作的一大特色。即便是服务于"电懋"——一家以表现现代性及新兴中产阶级价值观念著称的公司,岳枫、卜万苍等创作者仍对传统伦理道德念念不忘,在《雨过天青》(1959,岳枫导演)、《喜相逢》(1960,卜万苍导演)、《同床异梦》(1960,卜万苍导演)等影片中,他们重申家庭之于维系社会的重要性,并以不无道德说教的口吻强调长幼尊卑的伦理秩序,以及克己、节俭、谦恭等观念,足以构成香港电影现代性发展进程中的一个有趣变奏。

"电懋"的竞争对手——"邵氏",亦为"南下影人"表现其"文化民族主义"提供了一个极佳的平台,在这家公司掀起的古装片(尤其是黄梅调影片及新派武侠片)热潮中,岳枫、李翰祥、张彻等创作者建构了一个古典的、纯粹的中国,通过辉煌的视觉风格和美轮美奂的影像,在抽空真实的历史之余,着力表现主人公的仁义孝悌、忠贞节烈等品格。有研究者指出,"邵氏"的黄梅调影片暗中应和了美国的冷战策略,更与台湾当局的宣传政策不谋而合,因此能被在冷战中标榜"中立"的港英当局所接受。[19] 要深入探究这一文化现象,有必要将"南下影人"的创作置于香港文化冷战的背景中。

三、文化冷战与"南下影人"的分化

20世纪40年代中后期至90年代初期,以美国和苏联为首的资本主义、社会主义阵营之间的冷战,堪称20世纪全球历史上一个重要事件。在史学界,关于冷战与文化之间的复杂关联,已经取得了相当可观的成果。但华语电影史与冷战的关系,直到近年才获得重视并逐渐展开。随着大量新的文献资料的出现,尤其是各类档案的解密,冷战对包括香港电影在内的华

[19] 〔美〕傅葆石:《香港国语电影的黄金时代:"电懋""邵氏"与冷战》,王羽译,载《当代电影》2019年第7期。

语电影的影响日渐浮出水面。[20]

在笔者看来，冷战是我们理解20世纪40年代末以来的华语电影史的重要概念，它能够突破那种以地域及社会制度的差异来划分华语电影格局的书写方式，将中国内地／大陆、香港及台湾地区的电影置于同一个格局下考量，可以有效串联起华语电影史遭人为割裂的内在关联，进而深入讨论资本主义、国族观念、文化身份等因素对华语电影的影响；否则，我们"不仅无法面对和有效解释1949年后香港电影和台湾电影之于内地／大陆电影的历史传承，而且不能动态呈现冷战和后冷战（全球化）时期三地电影的复杂关系"[21]。将"南下影人"的南迁及其在香港的创作放到冷战的背景下讨论，既能有效解决以"南下影人"为代表的内地离散影人在身份、地位认定上的困扰，又能通过这一群体职业生涯的变迁，透视出内地与香港在电影上的复杂关联和微妙互动。

第二次世界大战结束后不久，英国恢复了对香港的统治。随着冷战帷幕的拉开，香港以其毗邻中国内地的地缘特点，毫不意外地成为西方资本主义阵营在亚洲冷战中的前哨站和瞭望塔。[22]刊登在1952年《远东经济评论》上的一篇文章，甚至以"冷战之城"来指称香港。[23]随着中华人民共和国的成立及朝鲜战争的爆发，亚洲成为美苏争霸的新场所。国际局势的变化，推动香港成为大国政治角力和意识形态对抗的隐蔽战场，东、西两大阵营在经济、政治及文化诸领域展开了针锋相对的较量。[24]电影以其大众性和意识形态宣教功能，首当其冲地成

[20] 由李培德、黄爱玲合编的《冷战与香港电影》集中体现了近年来以冷战视角审视香港电影史的尝试。在英语世界，傅葆石对冷战与香港电影关系的研究颇具代表性，其最新成果，可见 Poshek Fu, "More than Just Entertaining: Cinematic Containment and Asia's Cold War in Hong Kong, 1949-1959," in *Modern Chinese Literature and Culture*, Vol.30, No.2 (Fall 2018), pp1-55。
[21] 李道新：《冷战史研究与中国电影的历史叙述》，载《文艺研究》2014年第3期。
[22] 关于港英当局在冷战中的角色，特别是其与美国、中国的关系，可参见 Mark Chi-Kwan, *Hong Kong and the Cold War: Anglo-American Relations, 1949–1957*, Oxford: Clarendon, 2004, 以及 David Clayton, *Imperialism Revisited: Political and Economic Relations between Britain and China,1950-1954*, New York: St. Martin's Press, 1997。
[23] 引自 Mark Chi-Kwan, *Hong Kong and the Cold War: Anglo-American Relations, 1949–1957*, p19。
[24] 参见 Poshek Fu, "Cold War Politics and Hong Kong Mandarin Cinema," in Carlos Rojas and Eileen Chou eds., *The Oxford Handbook of Chinese Cinema*, New York: Oxford University Press, 2013, pp124-125。

为文化冷战的重要场域。在香港，电影业无可避免地被卷入文化冷战的旋涡之中，而"南下影人"的创作在很大程度上也被文化冷战所塑造和限定。

文化冷战对"南下影人"群体的直接影响，便是推动了后者在政治立场上的分化。从20世纪40年代中后期到50年代初期，尽管意识形态的分野已初现端倪，但"左""右"两派之间的对立尚未公开化，那些没有明显政治倾向的中间派影人亦能在香港影坛占据一席之地。[25] 1952年前后，中国内地市场基本丧失，而台湾当局亦加强了对香港电影进口的限制，政治因素与市场因素交织在一起，令"左""右"两派之间的壁垒日渐分明，双方在意识形态、制片策略、市场及院线等方面展开激烈竞争。在愈演愈烈的文化冷战的氛围中，留在香港的"南下影人"出现了政治立场上的分化：以程步高（1894—1966）、朱石麟、李萍倩（1902—1984）等为代表的"爱国影人"心向内地，筚路蓝缕地开拓了香港左派电影的新局面；而以张善琨（1907—1957）、卜万苍、马徐维邦等为代表的"自由影人"则努力争取台湾地区市场，并频频向在台湾的国民党当局示好。

20世纪五六十年代，以长城电影制片有限公司、凤凰影业公司为代表的左派（国语）制片公司，按照"进步的思想、民族的风格、灵活的手法"三结合的要求[26]，克服了重重困难和阻挠，制作了一大批高水准的佳作，在文艺片、家庭伦理剧、喜剧片和戏曲片等类型上的成就尤为突出。[27] 不同于一般的商业电影，左派公司出品的影片"首先要有正确的立场，立场站

[25] 值得注意的是，即便是在文化冷战的高峰期，香港影坛"左""右"两派仍会出于共同的利益而携手合作。例如，长城电影制片有限公司、凤凰影业公司等左派公司出品的影片，多由"电懋""邵氏"等右派公司在东南亚代理发行。

[26] 廖承志：《关于香港的电影工作》（1964年8月），收于《廖承志文集》编辑办公室编：《廖承志文集》上册，香港：三联书店（香港）有限公司，1990年，第451页。尽管廖承志的讲话是在1964年，但他的发言实际上体现了从1949年到"文化大革命"爆发前内地对香港电影的一贯立场和原则。

[27] 相关论述，可参见沙丹：《长凤新的创业与辉煌》，收于银都机构编著：《银都六十（1950—2010）》，香港：三联书店（香港）有限公司，2010年，第30—44页；张燕：《在夹缝中求生存——香港左派电影研究》，北京：北京大学出版社，2010年。

稳了，再在内容和形式上求进步"，在题材上则避免武侠、色情、迷信，减少对好莱坞低级趣味、胡闹作风的一味模仿，力求以严肃认真的态度和灵活多样的形式提供"健康的、有益的、为社会大众所需要的"娱乐。[28] 以朱石麟、李萍倩、岳枫等为代表的左派影人，能够将意识形态讯息与圆融的电影手法相结合，达到社会批判、道德教化、导人向善的目的。

大体上说，不同于同一时期中国内地的电影创作，香港左派公司出品的影片，在意识形态上表现得较为谨慎和温和，既不会正面表现革命或阶级斗争，也不会过分激烈地批判帝国主义和资本主义，而更倾向于以社会写实的手法表现小人物的辛酸悲喜（如《中秋月》[1953，朱石麟导演]、《一板之隔》《水火之间》[1955，朱石麟导演]），或以喜剧的形式讽刺世态炎凉、价值扭曲（如《都会交响曲》[1954，李萍倩导演]），又或者以反封建之名批判落后的思想观念（如《新寡》[1956，朱石麟导演]）。随着香港社会的变化，左派公司在50年代末期之后更制作了不少并无明显意识形态因素的娱乐片（如《甜甜蜜蜜》[1959，朱石麟等导演]等），以至有批评家指出，香港"左派制片的方针并不是对观众灌输某种思想性或者政治意识为主"，其作品表现的其实是"跟无产阶级风马牛不相及的小资产阶级趣味"[29]。事实上，鉴于香港社会环境的特殊性，内地电影的决策者和管理者并不鼓励香港左派影人在创作中采取激进的意识形态策略，而是提倡他们适应香港的社会环境，循序渐进地在海外"统战"和宣传中发挥积极作用。[30] 这体现了中国内地的电影管理部门对彼时香港电影的准确判断和务实态度，背后亦牵涉到各方力量在文化冷战中的博弈和妥协。

另一方面，以"电懋""邵氏"为代表的香港右派制片公司，也大多制作无明显政治倾向的商业片，而少有公开的意识形态信息。为了与左派影片中的意识形态话语相抗衡，右派公司常常要诉诸"传统"——对中国

[28] 袁仰安：《谈电影的创作》，载《长城画报》第1期（1950年8月），第2—3页。
[29] 石琪：《港产左派电影及其小资产阶级性》，原载《中国学生周报》第740期（1966年9月23日），引自罗卡主编：《60风尚——中国学生周报影评十年》，香港：香港电影评论学会，2012年，第176页。
[30] 参见文化部电影局编印：《香港电影市场与电影界情况参考资料》，内部文件，1954年。

的传统伦理道德进行改造和包装，而这又与上文所讨论的"文化民族主义"密切相关。进入20世纪60年代之后，随着香港社会的变化（特别是现代化进程的加速），香港电影界不得不对现代性的议题做出回应，其中最具代表性的当属"电懋"。无论是对资本主义道德观念的肯定、对西化生活方式的憧憬，抑或是对个体追求独立自主的鼓吹，都可视作文化冷战中的修辞策略。在回望"传统"的同时，接受和拥抱西式价值观念和生活方式，在这个矛盾的现象中亦体现了文化冷战的复杂性，其中既有右派影人呼应美国文化全球化的意愿，又体现了以中国文化"正统"继承者自居的国民党当局对香港电影的影响。

在革故鼎新的大时代中，受到政治、商业、文化等多重力量的推动，"南下影人"由沪赴港，促成中国电影的分流和转型，写下了内地与香港电影文化交流史上浓墨重彩的一笔。在因缘际会间，这批身处历史夹缝中的影人流散于海外，他们一方面将中国早期电影的传统扩展至香港，并以卓越的艺术才华助力香港电影在战后实现复兴；另一方面，他们又不得不在陌生的市场环境中做出调试和妥协，并逐渐被当地的文化吸收和同化。他们被时代的浪潮裹挟前行，其职业生涯被历史所改变，其自身亦改变了20世纪中期以来中国电影史的走向。

四、章节结构及主要内容

本书共分为三部分，按照历史的发展脉络，并结合研究对象的内在特质，分别从中国早期电影传统的传承与分流，重要"作者"的创作个案，以及明星的"表演政治"等方面讨论"南下影人"与香港战后国语片的关系。在各章的结尾，均附上相关制片机构的出品影片目录，或相关导演的创作年表、明星主演影片片目，方便感兴趣的读者对比、查阅。需要强调的是，本书之所以没有按"左""右"对立的方式结构全篇，是因为这种简单的意识形态划分不仅难以涵盖战后香港影坛的复杂性，更有可能遮蔽华语电影

史的许多内在联系，令原本丰富的历史变得单一而干瘪。

第一部分"传承与分流"以龙马影片公司、远东影业公司及亚洲影业有限公司为中心，讨论这三家在20世纪50年代颇具代表性的独立制片公司的商业运作及意识形态策略。由费穆（1906—1951）、张善琨、张国兴（1916—2006）监制，朱石麟、卜万苍、唐煌、屠光启等执导的多部影片，以不同方式承袭了上海电影的传统，并促成这一传统在战后香港影坛的分流：左派继承了社会写实等上海进步电影的遗产，而右派则接过了早期中国电影史上偏于保守那一脉的衣钵。龙马影片公司在20世纪50年代由一家无明显政治倾向的公司转向左派公司，见证了香港影坛"左""右"对立逐渐公开化的过程。远东影业公司一度制作过不少与左派意识形态接近的影片，并对香港电影市场的判断表现出观望和游移的态度，但是在市场和意识形态双重力量的推动下，其创始人张善琨最终投向右派阵营。亚洲影业有限公司虽然充当着美国在亚洲的文化冷战的马前卒，但这家接受美国资金支持的公司并非全盘接受美式资本主义价值观念，反而更热心于回望传统伦理道德。尽管政治立场相去甚远，但这三家以"南下影人"为创作主体的公司，都不同程度地回应了上海电影传统，并以各自不同的方式促成这一传统的分流。

第二部分"作者策略与离散情结"聚焦程步高、马徐维邦、岳枫、易文等"南下影人"的创作个案，从"作者论"及创作主体心理的角度观照"南下影人"在沪港不同阶段的职业生涯，并重点分析这几名导演在文化冷战背景下的创作转向，及其作品中反复出现的创痛性的离散经验和"文化民族主义"倾向。程步高在战后香港阶段的创作延续了20世纪30年代上海进步电影的脉络，可说是左翼电影传统在新的历史条件下的重生。马徐维邦职业生涯晚期的创作，体现了沪港电影在类型、观念等方面的传承，亦印证了沪港两地电影文化的巨大差异。他的沉沦，可以看作充斥着各方力量博弈的沪港电影交流过程中一个颇具悲剧性的注脚。岳枫由"左"而"右"，他有着娴熟的电影技巧，又兼顾市场及政治环境的变化，在传达社会观念、娱乐观众的同时，表达对历史及自身离散经验的反思。易文在香

港的电影活动，体现了"南下文人"的跨界转型，对传统和现代性的不同表现，构成了易文在港电影创作的一条重要线索，二者之间那种吊诡的关系，在某种程度上塑造了易文作为一名右派"南下影人"的精神底色与创作基调。

第三部分"明星、类型与片厂"将关注的重点由导演转向片厂和明星，以及与之相关的电影类型（如喜剧片、歌舞片等）。这一部分沿着理查德·戴尔（Richard Dyer）、克里斯汀·格莱德希尔（Christine Gledhill）等人的思路，[31]将明星形象当作一连串含义丰富的文本来解读。韩非（1918—1985）、葛兰（1934— ）、尤敏（1936—1996）等明星独特的银幕形象，体现了不同意识形态话语对明星形象的建构和操纵，更透露出明星形象与战后香港社会文化之间的复杂关联。韩非在《花姑娘》《一板之隔》《江湖儿女》（1952，朱石麟、齐闻韶联合导演）、《中秋月》等片中饰演的丑角、反派或小资产阶级人物，是朱石麟等"南下影人"表达离散情结、批判资本主义制度的有力工具。葛兰标志性的贤淑的中产阶级女儿/妻子的银幕形象，则与"电懋"对都市现代性的表现及新兴中产阶级价值观念的变迁息息相关，亦透露出女性在男权社会中变动不居的位置。尤敏在"电懋"影片中饰演的孤女、玉女及跨地域的女性形象，既投射了唐煌、易文、王天林等"南下影人"复杂的流离心绪，又在香港电影工业积极谋求区域合作的背景下提出了性别与国族身份、文化认同的关系等新议题。

以上内容虽然不能完整涵盖"南下影人"与战后香港国语片的复杂关联，但是本书通过对冷战等重要议题的历史性观照，对有代表性的制片机构的发展历史及制片策略的梳理，对重要"作者"的创作个案及明星形象的研究，相信可以较为深入地呈现战后香港国语片之丰富性和复杂性，进而动态地把握冷战背景下香港电影与内地电影、台湾电影之间的关联，并在此基础上对香港电影史做出新的解读和阐释。

[31] 参见 Richard Dyer, *Stars* (new edition), London: British Film Institute, 1998; Christine Gledhill ed., *Stardom: Industry of Desire*, London and New York: Routledge, 2005。

第一部分

传承与分流

"龙马"出品影片广告

第一章 | Chapter 1

从战后电影到左派电影：
朱石麟与龙马影片公司

在中国电影史上，20世纪40年代中后期堪称一个影响深远的转折时期，其中最引人注意的现象，便是上海影人的南迁。从1946年开始，来自中国内地的电影投资者逐渐将注意力转向香港，随着大中华电影企业有限公司（简称"大中华"）、永华影业公司的建立，香港日渐崛起为与上海分庭抗礼的中国电影业重镇，并大有后来居上之势。[1] 20世纪四五十年代之交，在政局变化、资本流动、市场更替等多种因素的作用下，战后香港电影业经历了一次大范围调整及重组，有的公司因经济原因难以维持，被迫撤出香港（如"大中华"）；有的因人事及管理体制问题而陷入困顿（如"永华"）；还有的在改组后，以新貌示人（如新、旧"长城"的交替）。

此外，这一时期还有多家新的制片机构纷纷成立。其中，成立于1950年的龙马影片公司（简称"龙马"）相当引人注目：在这家独立制片公司，"南下影人"带来的上海电影传统与左派的创作原则汇集在一起，严谨的制作和出色的艺术品质，更令其出品的影片在香港及东南亚市场大受欢迎。更为重要的是，在战后初期香港影坛独特、微妙的文化政治格局当中，"龙马"见证了香港影坛由"左""右"不甚分明，逐渐转向"左""右"斗争公开化的过程。

[1] 对20世纪40年代中后期香港电影业的总体分析，可参见〔美〕傅葆石：《回眸"花街"：上海"流亡影人"与战后香港电影》，黄锐杰译，载《现代中文学刊》2011年第1期。

一、"龙马"的历史

"龙马"成立于1950年，创办人为费穆及其胞弟费秉（即费彝民，1908—1988），主要投资人为吴性栽（1904—1979）。吴性栽靠颜料生意起家，是中国电影史上的重要制片家，其电影活动跨越中国电影史上的多个阶段：在20世纪20年代投资百合影片公司（后与大中华影片公司合并，并于1930年并入联华影业制片印刷有限公司）；在"孤岛"时期投资合众影片公司、春明影片公司、大成影片公司等；抗战胜利后先后创办文华影业公司及清华影片公司。吴性栽与费穆私交颇厚，并对后者的艺术创作给予鼎力支持，中国电影史上的杰作《小城之春》（1948）及中国第一部彩色戏曲片《生死恨》（1948），均为吴性栽出资拍摄。20世纪40年代末，移居香港的吴性栽再度与费穆携手，因为"吴性栽属龙，老费属马，所以公司称'龙马'"[2]。"龙马"的成立，很大程度上源于吴性栽对费穆的赏识与信任。

费穆无疑是"龙马"创办初期的灵魂人物。在他的主持下，"龙马"开始了雄心勃勃的制片计划。尽管资金有限，"龙马"还是制造了不小的声势，成为当时颇受瞩目的一家独立制片公司。在费穆的力邀下，朱石麟加入"龙马"，成为公司最主要的导演。费与朱同为20世纪30年代成名的资深上海影人，两人在思想观念及精神气质上颇为相投，由此奠定了"龙马"初期的基本创作格调。

"龙马"的运作，与当时一般的独立制片公司并无二致，也是按照商业规则展开的。在20世纪50年代初的香港影坛，作为一种特殊的资产，具有票房号召力的女明星是影片获得商业成功的重要保证，成为各大制片公司竞相追逐的对象。当时，香港影坛最具影响力的明星首推白光（1920—1999）和李丽华（1925—2017）。白光因主演"旧长城"的《荡妇心》《血染海棠红》《一代妖姬》（1950，李萍倩导演）等片而确立其明星地位。在长

[2] 黄爱玲访问及整理：《访韦伟》，收于黄爱玲编：《诗人导演——费穆》，第204页。

城影业公司（即"旧长城"）改组后，经张善琨引介，白光与"龙马"签约。[3] 同样，为了争取李丽华，"龙马"与左派公司——长城电影制片有限公司（即"新长城"）展开角逐：在"新长城"即将与李丽华签约之际，"费穆也看中了李丽华，为了要头炮打得响，不惜许以重资礼聘"[4]，最终成功邀请其出演《花姑娘》及《误佳期》的女主角。"龙马"的重要演员韦伟（1922—?）在接受采访时表示，"那时龙马野心很大，李丽华和白光都在龙马"[5]，她的表述虽然并不十分确切，但基本点出了"龙马"利用女明星扩大影响的策略。此外，"龙马"延揽了一批来自上海的创作人才，包括摄影师余省三（1902—1956）、曹进云（生卒年不详），剪辑师王朝曦（生卒年不详），布景师包天鸣（生卒年不详），作曲家李厚襄（1916—1973）等，演员方面则有韩非、姜明（1910—1990）、李清（1921—2000）、龚秋霞（1918—2004）、陈娟娟（1928—1976）、韦伟、刘恋（1923—2009）、江桦（1928—?）等。

作为一家独立制片公司，"龙马"的资金并不宽裕，办公条件相当简陋，且没有自己的摄影棚，主要租用南国影业公司及"新长城"等公司的片厂拍片。[6] 为了弥补资金的不足，"龙马"往往靠"卖片花"获得影片启动所需资金，"只要导演的

图 1-1 李丽华是"龙马"初期最重要的明星

[3] 事实上，白光最终并未与"龙马"合作，根据当时媒体的报道，她在与"龙马"签约后不久便解约，转而与远东影业公司签约。见《白光加入龙马》，载《青青电影》1950 年第 20 期；思楼：《白光最近二三事》，载《电影圈》第 168 期（1951 年 4 月）。关于"远东"及白光的"表演政治"，见本书第二章。
[4] 关于"新长城"与"龙马"争夺李丽华的报道，见《影人影事·李丽华两头难》，载《光艺电影画报》第 31 期（1950 年 11 月）。
[5] 《韦伟访谈》，收于《香港影人口述历史丛书（2）：理想年代——长城、凤凰的日子》，第 71 页。
[6] 齐闻韶：《我的苦乐与思考》，收于上海市电影局史志办公室编：《上海电影史料（4）》，1994 年，第 42 页。

名字是朱石麟,东南亚就可以预先买片花"[7]。在发行、放映方面,"龙马"(以及后来的凤凰影业公司,简称"凤凰")将代理权交由新加坡国泰机构(简称"国泰")处理,并依托后者在东南亚地区庞大的戏院网络上映。由于左派公司大都没有自己的发行放映系统,即便在"左""右"之争公开化以后,"新长城"及"凤凰"等公司的影片在东南亚的发行,仍需仰赖右派公司"邵氏"及"电懋"。这也从一个侧面说明,在相当长一段历史时期内,两派之间往来颇多,双方既有竞争也有合作。在《江湖儿女》拍摄过程中,因为资金不足,吴性栽与"国泰"的欧德尔(Albert Odell,1924—2003)接洽,并达成协议:"国泰"出资五万港币弥补资金缺口,并负责影片的发行,该片在东南亚地区票房收入的一半作为利息归"国泰"所有。[8]

从1950年成立到50年代末停止制片业务,"龙马"共出品九部影片。[9]虽然出品的影片数量不多,但其中不乏杰作,并在创作方法、制片模式等方面对香港左派电影产生了重要的影响。大体上说,"龙马"的历史可以分为"费穆时期"(1950年至1951年年初)及"后费穆时期"(1951年以后)两个阶段。费穆主持"龙马"时期策划/制作的影片包括《花姑娘》《误佳期》及《江湖儿女》,彼时香港影坛"左""右"对立的局面尚未公开化,《花姑娘》及《误佳期》基本上是延续上海传统的商业片,并没有明显的左派倾向(《江湖儿女》是个特殊的个案,留待下文详述)。1951年初费穆的意外离世,可说是"龙马"历史的重要转折点。恰在此时,受到冷战及国际政治局势的影响,香港电影市场发生了明显变化。

进入1951年,香港电影业呈低迷之势,恶劣的市场环境令许多制片公司苦苦支撑,甚至难以为继。当年香港仅制作了30部国语片。[10]自1950年朝鲜战争爆发以来,以美国为首的西方国家对中国实施"禁运",

[7] 李相采访、整理:《朱枫访谈录》,载《当代电影》2010年第3期,第46页。
[8] 《香港影人口述历史丛书(4):王天林》,香港:香港电影资料馆,2007年,第58页。
[9] 详见本章末尾所附《龙马影片公司出品影片目录》。
[10] 《国语片在香港无出路》,载《光艺电影画报》第48期(1952年4月)。

胶片亦在禁运品之列，以致香港一度出现"胶片荒"。当时的媒体对香港影坛大都持悲观的态度："一九五一年的上半年，香港电影制片业是走着不景气的下坡路，影场上笼罩着一层阴影，甚至有些电影从业员都计划改行。"[11] 在这种背景下，"龙马"自然难以独善其身，费穆去世、拍片成本过高、经营不利等因素，令吴性栽心灰意冷，并最终撤资。[12] "龙马"的重要参与者齐闻韶（1915—卒年不详）的说法验证了这一情况："1951年的冬天，香港电影是进入萧条期，各制片厂拍戏甚少，失业严重，'龙马'的资方已经把资金抽光，表示无力拍片，对职工宣布停薪留职。"[13]

在失去主要投资来源后，为了继续拍片，朱石麟主持的"龙马"只得采取合作社的方式制片，而这也是大光明影业公司、五十年代影业公司等左派独立制片机构经常采用的方式。为了帮助"龙马"摆脱困局，香港左派影人组建了"凤凰"，"龙马赔得太厉害，结果只好组织一家新的'兄弟公司'，就是凤凰"[14]。需要特别指出的是，"凤凰"与"龙马"之间并非简单的取代关系，在相当长一段时间内，二者是同时存在的。事实上，1952年之后的"龙马"已经基本丧失制片能力，因此以"龙马"名义制作的《一板之隔》《百宝图》（1953，朱石麟导演）、《燕双飞》（1954，朱石麟导演）、《乔迁之喜》（1955，朱石麟导演）、《水火之间》等影片，其实是由"凤凰"制作的。[15] 因此，狭义上的"龙马"出品仅有《花姑娘》《误佳期》及《江湖儿女》。这三部影片不仅相对全面地展示了朱石麟的艺术风格，而且体现了20世纪50年代初期香港国语片丰富、驳杂的面貌，值得深入分析。

[11]　伍尚：《去年度电影制片业回顾》，载《光艺电影画报》第46期（1952年2月）。
[12]　按照韦伟的说法，吴性栽在龙马公司花掉了六十万美元，黄爱玲访问及整理：《访韦伟》，收于黄爱玲编：《诗人导演——费穆》，第204页。在退出"龙马"后，吴性栽成立了一家独立制片公司——大地影业公司，但仅出品了一部影片，即《秋海棠》（1952，王引导演），此后便淡出影坛。
[13]　齐闻韶：《我的苦乐与思考》，收于上海市电影局史志办公室编：《上海电影史料（4）》，第43页。
[14]　《韦伟访谈》，收于《香港影人口述历史丛书（2）：理想年代——长城、凤凰的日子》，第72页。
[15]　银都机构编著：《银都六十（1950—2010）》，第93页。

二、"龙马"的风格、类型与作者

"龙马"的开山作《花姑娘》改编自法国作家莫泊桑（Henri René Albert Guy de Maupassant，1850—1893）的短篇小说《羊脂球》，堪称战后香港影坛的名片。事实上，早在1936年，朱石麟就将《羊脂球》改编成剧本，即《孤城烈女》（王次龙导演）。这一次，朱石麟以高度戏剧化的方式和风格化的视听语言重新诠释了这部法国文学名著，显示出他对人性的细腻洞察。他以强烈的对比表现了不同人物面对生存胁迫时的选择，讽刺了买办、商人、地主等上流阶级人物的奴颜婢膝和虚伪势利，将同情和赞颂毫无保留地给予了女主人公花凤仙（李丽华饰）。同时，该片也投射出费穆、朱石麟等"南下影人"面对历史的复杂心态。

不同于《孤城烈女》中军阀割据的背景，朱石麟将《花姑娘》的背景改写为抗战时期。影片开场即是一场夜景戏，固定镜头建构了一个纵深的黑暗空间：前景是一堵残破的墙壁，摄影机透过残垣上的窟窿拍摄，后景中是荷枪实弹、来回巡逻的日本兵。通过前后景的布局、明暗对比，以及镜头的调度，编导成功营造出阴森可怖的气氛。在演职人员表叠出后，镜头缓缓推近至日军的检查哨所，几名乘客在前景中由右侧鱼贯入画，接下来的一个横移镜头交代了等待上车的乘客。编导设置的不同角色，堪称战时中国社会各阶层的缩影：乘客中有一心想发国难财的买办贾氏夫妇（韩非、李浣青饰），势利、奸猾的商人罗氏夫妇（姜明、刘恋饰），还有一对满口仁义道德的许氏夫妇（王元龙、刘甦饰）。此外，还有两名暗中寻找游击队的护士（陈琦、任意之饰），名妓花凤仙（李丽华饰），以及画家严先生（严肃饰）。这些乘客计划穿越沦陷区，前往上海，不料中途被日军扣押，日本宪兵队长佐藤（白沉饰）要求花凤仙陪他睡觉，方同意放行。花凤仙经过激烈的思想斗争，佯装答应日军的要求，最终与日军同归于尽。

饰演花凤仙的李丽华是战后香港影坛最重要的女明星之一。自1950年以来，她连续出演了多部左派公司出品的影片，如《冬去春来》（1950，

章泯导演)、《说谎世界》(1950,李萍倩导演)、《火凤凰》(1951,王为一导演)等,并一举奠定了在香港影坛"世无可俦"的大明星地位。[16]在《花姑娘》中,李丽华以精湛的演技塑造了一名富有牺牲精神的妓女,是全片的中心人物。影片开头,在汽车即将发动之际,花凤仙姗姗来迟,编导以"先抑后扬"的方式完成了她的首次亮相。在旅途中,她低微的身份遭到同行乘客的鄙视和轻蔑,但她以德报怨,牺牲自己,以换取同行乘客安全离开。编导还穿插了一条线索,即花凤仙与司机

图1-2 《花姑娘》表现了极端环境下人性的卑劣与光辉

(李清饰)等人照顾游击队员遗孀阿根嫂的情节,突出了她的爱憎分明与善良悲悯。值得注意的是,在对花凤仙的塑造上,编导并未刻意突出她的妖冶及性诱惑力,反而着力强调她的端庄、隐忍和宽容等品格。在中国早期电影史上,向来不乏以女性形象隐喻政治,或以女性悲惨遭遇投射创作者心迹的先例。在"孤岛"时期的上海,朱石麟就曾拍摄过《香妃》(1940),塑造了一个"挣扎苦斗于专制淫威之下,至死不屈"的"亡国之女"的形象。[17]花凤仙恰是这样一个类似的形象:她身世悲苦,亲人尽丧于日寇之手;她还是一个慈爱的母亲,妓女/母亲的双重身份形成强烈的反差;虽然堕入风尘,她却有着高尚的情操和爱国精神——花凤仙的形象几乎是饱受

[16] 关于李丽华的明星形象建构及其投射的意识形态内涵,可参见苏涛:《时代转折、政治角力与女明星的银幕塑形:李丽华与战后香港国语片》,载《当代电影》2014年第5期。
[17] 朱石麟:《香妃之"香"》,原载《亚洲影讯》第3卷第11期(1940年3月),转引自朱枫、朱岩编:《朱石麟与电影》,香港:天地图书有限公司,1999年,第42页。

战争蹂躏的中国的隐喻。如果联系朱石麟在"孤岛"及上海沦陷期间的经历，我们或许可以说，这一形象未尝不是导演真实心迹的委婉投射。有研究者在分析岳枫、朱石麟等"南下影人"的历史心结时指出，无论《花街》还是《花姑娘》，"都是建立在为曾在日占区生存的自己辩解基础之上的创作，其中包含了对面临危机的人们强势弱势微妙转换的深刻洞察"[18]。

如果说《花姑娘》是一部表现战争背景下人性卑劣与光辉对比的情节剧，那么"龙马"的第二部影片《误佳期》则是一部具有写实风格的喜剧片。20世纪40年代末期迁港的上海影人，大都对上海念念不忘，这不仅表现在他们的创作观念上，也体现在影片的题材上——他们很少关注香港社会，而朱石麟则是较早关注香港社会问题的"南下影人"之一。《误佳期》以主人公"小喇叭"（韩非饰）与阿翠（李丽华饰）在筹办婚礼过程中遭遇的一系列挫折为中心，刻画了一群南下香港的小人物的辛酸悲苦，堪称一部悲喜交集的杰作。编导"利用喜剧形式来表现现实社会的悲剧"，让观众发笑的同时，"看到的是社会某阶层人的血泪"[19]。韩非和李丽华的精彩演出、令人捧腹的喜剧效果，以及打动人心的情感力量，令《误佳期》广受好评，尤其是在东南亚市场上大受欢迎。影片在新加坡国泰戏院上映时，"其盛况又为《一江春水》（即《一江春水向东流》——引者注）以来所仅见"，在新加坡另一主要院线——光华戏院放映"连满三星期"，"更造成一时之盛况"[20]。

影片开头，在渐显的画面中，出现了一只喇叭的特写，镜头逐渐拉开，移动镜头展示了"小喇叭"和同伴正在一场婚礼上卖力地吹奏。镜头随后在"小喇叭"与一对新人之间切换，在"小喇叭"的主观视点中，镜头叠化，新郎变成了"小喇叭"，由此自然而然地引出主人公关于终身大事的焦虑。经邻居王大嫂（刘恋饰）介绍，他与纺织厂女工阿翠见面，不

[18] 〔日〕佐藤忠男：《炮声中的电影：中日电影前史》，岳远坤译，北京：世界图书出版公司，2016年，第292页。
[19] 情杨：《李丽华、韩非的〈误佳期〉》，载《联国电影》第9期（1951年9月），第16页。
[20] 《国泰光华两大戏院携手》，载《联国电影》第11期（1951年11月），第10页。

想两人竟是青梅竹马的旧相识。为了筹备婚礼，两人历尽艰辛，最终才在一群工友的帮助下结成连理。

学者林年同（1944—1990）高度评价了《误佳期》的艺术价值，认为此片"那种接近完美的手法，超过了意大利新现实主义电影"，并且发展了中国喜剧电影的传统，"协助了中国电影中喜剧学派的形成"。[21]事实上，以《误佳期》为代表的香港战后国语片，在很大程度上继承了《马路天使》《十字街头》等20世纪30年代上海进步电影的遗产。有研究者在分析《误佳期》的人物形象时，将其与《马路天使》进行比较："韩非自然不是赵丹那样潇洒伶俐的小号手，而是保持他那憨直而傻兮兮的风格。李丽华亦不是周璇在《马路天使》般的羞怯可怜，而是坚强活泼可爱的新女性。"[22]影片对"小喇叭"等生活在香港社会底层的小人物给予无限的同情，以写实的风格及动人的细节展示其生活的悲喜，同时对香港的一系列社会问题（如住房困难、阶级压迫、人情淡漠、治安混乱等）提出批判，将矛头指向香港的资本主义制度。

《误佳期》充分体现了朱石麟驾驭喜剧类型的能力，也为日后"凤凰"的喜剧片模式作了有益探索。朱石麟出色地运用人物形象塑造、空间处理，以及场面调度等电影化的手段制造喜剧效果，尤其是对多个细节的展示，创造出令人意想不到的艺术效果。例如，影片多次给出"小喇叭"头顶那撮直立头发的镜头，这几乎是对角色那倔强、憨直性格的戏谑性暗示。再如，"小喇叭"多次被阿翠家门口的一块石头绊倒，这本是相当陈旧的表现手法，却被编导赋予了深层意涵：这块石头其实是外国洋行立下的界碑，这个细节既为片尾"小喇叭"和阿翠一家辛苦盖起来的木屋遭到强拆埋下伏笔，又暗含资本主义制度对劳苦大众的生活构成威胁这一题旨。片中还有一个相当有趣的细节，即蒋光超（1924—2000）饰演的追求者刘先生到阿翠家相亲，不无炫耀地拿出打火机，却屡次打不着火，"小喇叭"

[21] 林年同：《朱石麟（二稿）》，收于《战后国、粤片比较研究——朱石麟、秦剑等作品回顾》，第20页。
[22] 刘成汉：《朱石麟——中国古典电影的代表》，收于刘成汉：《电影赋比兴集》上册，台北：远流出版事业股份有限公司，1992年，第201页。

图 1-3 《误佳期》以写实的风格描写小人物的悲喜

划着一根火柴,刘却先用火柴引燃打火机,再用打火机点烟。这个细节不仅博得观众会心一笑,更交代了"假洋鬼子"刘先生的装腔作势和炫耀,可谓妙笔。

值得注意的是,《误佳期》是以社会写实为基础的,人物形象及笑料的设置紧贴现实生活。正如有评论者所言,《误佳期》"一点不掺杂进闹剧的胡调的场面,剧情在圆滑的调子中发展下去,戏是在生活的实在感情中展开的,它使人感动的地方比使人发笑的地方多"[23]。事实上,香港左派公司出品的喜剧片还有另外一种风格,即借鉴好莱坞"神经喜剧"(screwball comedy)传统,主要运用密集的对白、夸张的表演,以及男女主人公"欢喜冤家"模式制造喜剧效果,代表性作品有朱石麟日后导演的《甜甜蜜蜜》(与陈静波、任意之联合导演),以及香港左派电影的另一位旗手——李萍倩导演的《说谎世界》《白日梦》(1952)、《都会交响曲》等。在香港左派电影发展的不同阶段,这两种风格的喜剧片被政治及社会环境

[23]《〈误佳期〉评介》,载《联国电影》第 10 期(1951 年 10 月),第 4 页。

所左右，呈现出此消彼长的态势。

"龙马"的第四部影片《一板之隔》（名义上由"龙马"制作，实由"凤凰"制作）延续了《误佳期》在类型与主题上的某些特点，是"龙马""同居乐"系列影片的第一部（另外两部是《乔迁之喜》和《水火之间》），也是一部具有社会写实倾向的喜剧片，表现的同样是小人物在香港谋生的艰辛和悲喜。洋行小职员陈有庆（韩非饰）与小学教员陈强（李清饰）租住在同一个屋檐下，二人因生活琐事龃龉不断，以致怒目相向。事实上，这两名可归入小资产阶级阶层的主人公，都是资本主义制度的受害者：陈有庆在洋行受老板的气，还一度因为老板自杀而失业；陈强身为一名教员，却无力承担女儿上学的费用，在一所以赚钱为目的的学校（即所谓"学店"），常常四处碰壁，甚至无端遭到学生家长和校长的指责。一名女性租客——华小姐（江桦饰）的到来，改变了这一状况。她的巧妙周旋和循循善诱，让两名男主人公意识到，同为社会底层的被剥削者，应该相互扶助、共渡难关。在影片结尾处，启蒙者华小姐要返回乡下（暗指中国内地），两名男主人公拆掉了隔在房间中间的那块板子，彻底消除了隔阂与偏见。更重要的是，他们对待生活和社会的态度发生了很大改变。不同于《江湖儿女》的激进与批判，《一板之隔》更加温和，也更具有理想主义的色彩。这表明，"龙马"的制片方针和创作宗旨在随着政治及社会环境的变化而调整。

在"龙马"时期，朱石麟已逐渐适应了香港电影的创作环境，他能够在不违背左派创作原则的情况下，以娴熟的技巧驾驭不同类型的影片（如情节剧、家庭伦理剧、喜剧等），艺术风格日臻成熟。在朱石麟的努力下，他那种"完美到差点儿风格化了的影片结构样式"，令他"成为战后留港电影导演中出类拔萃的人物"[24]。有研究者将朱石麟在香港的创作生涯划分为四个时期，其中的"红色时期"（1950—1953）大体与"龙马"的前期相当，朱石麟在这一时期的创作"以现实主义为主调而倾向于社会主

[24] 林年同：《战后香港电影发展的几条线索》，收于林年同：《中国电影美学》，台北：允晨文化实业股份有限公司，1991年，第161—162页。

的现实主义"[25]。

不过,也有个别例外的情况。《误佳期》中有一场戏,即"小喇叭"的梦境,画面从一张变形的马票推近至一个富丽堂皇的大厅,"小喇叭"如愿以偿地举行着一场盛大的婚礼。按照当时媒体的报道,"此场面单布景费达港币五万元,为年来国语片中之最伟大布景"[26]。此处,新娘突然消失,"小喇叭"被倒塌的柱子牢牢压住、动弹不得等情节,赋予这个场景荒诞色彩。导演以陌生化的手法制造出强烈的间离效果,令这个段落超脱于全片以社会写实为主的风格。

朱石麟深受中国传统文化浸润,其作品常常流露出中国古典美学的精神与趣味,这一点在他战后初期的一系列作品中均有所体现。具体到视觉风格,在《花姑娘》《误佳期》《江湖儿女》等作品中,朱石麟多采用中景镜头,既关注人物,又能带出人物生活的环境。在画面的营造上,他喜欢使用层次分明的纵深构图,或以不均衡的平面构图来暗示人物之间的关系。在场面调度上,他青睐横移镜头及推拉镜头,以展示环境,表现戏剧冲突。《误佳期》中追求者刘先生上门相亲的段落,后景中媒人陈先生(文逸民饰)居左,刘先生居于中心,阿翠则处在前景中靠近画框边缘的位置,这种安排突出了人物之间的对立和紧张关系,同时又对人物的阶级身份作了视觉化展示。在这场戏中,创作者"通过纵深的画面构成,将一个空间内对立的两个方面、两类不同性质的矛盾,同时在一个时间内表现出来"[27]。接下来媒人送上礼物时,画框中出现了五个人物,既有前后景的分别,又照顾到平面的错落位置,而演员的走位与镜头的调度也很匹配。

此外,朱石麟还擅长利用蒙太奇的手法,引导观众对不同镜头产生联想、对比。他"善用比喻处理人物、情节与环境之间的相互关系,精于在

[25] 详见罗卡:《朱石麟在香港的几个创作阶段及其补充研究》,收于罗卡:《香港电影点与线》,香港:国际演艺评论家协会香港分会,2006年,第108页。
[26] 《〈误佳期〉评介》,载《联国电影》第10期(1951年10月),第17页。
[27] 林年同:《战后香港电影发展的几条线索》,收于林年同:《中国电影美学》,第157页。

场面与场面间对立关系的推展结构中诱导主题思想的产生"[28]。《江湖儿女》中"忠义技术团"第一次表演时，两位男演员在台上表演口技，模仿婴儿啼哭；镜头切至后台，"红半天"（刘恋饰）正在哄哭泣的婴儿；待她上场表演转碟时，画外再次传出婴儿啼哭声（显然与画面形成错位），镜头缓慢推至她的近景，她仿佛听到婴儿的啼哭，眼睛不由向后台观望；镜头不断在婴儿啼哭的画面与"红半天"的表演之间来回切换。最终，放心不下孩子的"红半天"不慎将手中的碟子跌落，痛苦地掩面下场。这组镜头引导观众思考两个事物之间的内在联系，表现了江湖艺人不幸的生活境遇。

在另一场戏中，朱石麟利用蒙太奇将两个场景并置，形成意味深长的呼应：荷花（韦伟饰）因难产而躺在病床上等待手术，她的恋人铁柱（李清饰）为了筹集手术费，不得不冒着生命危险在游乐场表演"胸口碎大石"，镜头在挥动的铁锤、递到医生手中的手术器械，以及人物的特写之间快速切换，当最后一锤敲碎铁柱胸口的石头之际，画外传出婴儿的啼哭声。这段镜头组合展示了男女主人公遭受命运挑战时的无助和痛苦，而一个新生命的降临，则预示着主人公将在劫后迎来一次新生。这种表现手段与朱石麟早年含蓄朴素、温柔敦厚的风格形成巨大反差——他以近乎激进的方式完成了影片的意识形态建构。

在此过程中，剪辑成为塑造风格、推进叙事及表意的关键一环。在《花姑娘》等影片中，朱石麟出色地运用经典的"无缝剪辑"手段实现场景的转换、节奏的调整，甚至形成对比、强化冲突。例如，《花姑娘》中有一场戏，贾先生奚落许先生和罗先生鞠躬的姿势不够标准，镜头随即切至三人向日本宪兵队长鞠躬的画面。在表现三对各怀鬼胎的夫妇商议如何说服花凤仙答应佐藤的要求时，贾妻说："我们就一点办法都没有了吗？"镜头切至另一个房间里的罗先生："是的，一点办法都没有了。"镜头拉开，罗先生说："我们去跟她说，行吗？"镜头再次切换，人物换成了许先生，他答道："不行、不行，我们是上等人……"两次巧妙的镜头切换，不仅完成了场景

[28] 林年同：《朱石麟（二稿）》，收于《战后国、粤片比较研究——朱石麟、秦剑等作品回顾》，第20页。

的转换，而且将不同人物对同一事件的看法交织在一起，简洁有力地推进了叙事的发展，更将上流社会人物的虚伪和卑劣描绘得淋漓尽致。再举一例，在《江湖儿女》中，"忠义技术团"一度因为无戏可演而断炊，两名男演员不得不到码头做苦力维持生计。二人在吃饭时有一番对话，铁柱说"他们在家里等着我们的钱吃饭呢"，另一名角色答"我怕他们今天连白开水都没得喝呢"，镜头旋即切至萧忠义（王元龙饰）提起水壶的画面，他晃了晃水壶，瞥了一眼冰冷的灶台，又兀自失望地放下。这样的处理很自然地将两个不同的空间连缀在一起，生动地表现了主人公在香港举步维艰的生活境遇。

三、集体主义、"回归"与文化政治

一般认为，"龙马"是一家左派公司，这个判断大体不错。例如，在当时中国内地的电影管理者看来，"'龙马'的制片态度是认真严肃的，制片题材是现实的，倾向是好的"[29]。然而，面对20世纪50年代初期香港影坛错综复杂的形势，我们必须对那种以简单的意识形态标签解读历史的做法保持警惕。在笔者看来，对"龙马"将近十年的历史不可一概而论，尤其是其创业初期的一系列作品所体现的上海商业电影传统、"南下影人"暧昧的离散情结，以及在"左""右"意识形态中寻求平衡的策略，都要作具体的分析。

先从"龙马"的投资者吴性栽说起。吴性栽并非左派影人，甚至谈不上左派的同路人，他创办"龙马"的本意，并非支持左派影人拍摄具有意识形态倾向的作品，只是想按照商业运作的方式拍片。"龙马"初期的主持者费穆则是立场温和的中间派影人，与不同政治立场的影人都有接触。据黎莉莉（1915—2005）的说法，费穆曾在1950年造访北京，结

[29]　中央文化部电影局编印：《香港电影制片公司情况参考资料》，内部文件，1954年，第17页。

果遭到冷遇,悻悻返港。[30]朱石麟的情况则又有不同,他在致子女的家书中坦承,"在港从影六年,前三年是糊里糊涂地过生活,后三年才开始从头学起,痛改前非"[31],暗指1949年之后受到左派思想的影响。在费穆逝世后,朱石麟接手"龙马",成为这家公司的创作核心,并逐渐成为香港左派电影的领军人物。此外,司马文森(1916—1968)、洪遒(1913—1994)、齐闻韶等左派影人的加入,也影响了"龙马"出品影片的面貌。按照韦伟的说法,司马文森等人对"龙马"的创作有诸多干预,他们与吴性栽的相处实在谈不上融洽[32],这或许也是日后吴性栽从"龙马"撤资的原因之一。

另一方面,费穆及吴性栽与右派影人亦有不少互动。例如,王元龙(1903—1959)、李丽华、蒋光超等日后右派阵营的骨干,都曾有为"龙马"拍片的经历。再如,费穆及吴性栽与张善琨往来颇为频繁。有材料显示,"张善琨退出永华时,获袁仰安之助,拉拢巨商吕建康,以及吴性栽、费穆等筹组长城公司",但双方未达成共识,结果"吴性栽、费穆却另组龙马公司"。[33]当然,最值得分析的还是《月儿弯弯照九州》的个案(或曰疑团)。根据当时媒体的报道,费穆生前撰写过《月儿弯弯照九州》的剧本,他"在病中尤不能忘怀这个剧本的构造",费穆去世后,这个剧本"由龙马礼聘名剧作家续写完成",且拟开拍[34],亦即该片原本当是"龙马"的第四部作品。费穆去世后的一篇悼文也提及此事,文章的作者称在1950年夏造访费穆时,后者正在"闭门写《月儿弯弯照九州》",它与《江湖儿女》都是费穆"未完成的杰作"。[35]出版于广州的《电影论坛》也印证了这一说法:费穆在主持"龙马"期间"所写的遗作,有《江湖儿女》,《月儿弯弯照九州》"[36]。至此,

[30] 黎莉莉:《〈狼山喋血记〉的寓意和原委》,收于黄爱玲编:《诗人导演——费穆》,第149页。
[31] 朱枫、朱岩编:《朱石麟与电影》,第46页。
[32] 黄爱玲访问及整理:《访韦伟》,收于黄爱玲编:《诗人导演——费穆》,第204—205页。
[33] 苏雅道(即叶逸芳):《论尽银河》,香港:博益出版社,1982年,第149页。罗卡先生向笔者提供了这则材料,谨此致谢!
[34] 《〈月儿弯弯照九州〉——费穆遗作 计划开拍》,载《联国电影》第10期(1951年10月),第17页。
[35] 易水:《悼费穆先生》,载《光艺电影画报》第35期(1951年3月)。
[36] 《这不仅是哀思——敬悼费穆先生!》,载《电影论坛》1951年复刊第7期。

我们基本可以确定,《月儿弯弯照九州》是费穆所作。[37]然而,"龙马"最终没有将这个剧本搬上银幕,反倒是张善琨主持的香港新华影业公司——一家右派公司,于 1952 年推出了一部名为《月儿弯弯照九州》(屠光启导演)的影片。该片是否根据费穆的剧本拍成,又或者是重起炉灶的新作?受条件所限,笔者无法观看此片并与原剧本(如果仍然存世的话)进行对照,因此不敢妄下结论。要澄清这个问题,恐怕还需要进一步考证。

引人注意的,还有"龙马"初期出品的影片在意识形态表达上的微妙和复杂。如果用一句话概括《误佳期》的主题,那便是"集体主义对个人主义的胜利"。片中的"小喇叭"是个顽固的个人主义者,坚持认为"结婚是我自己的事,为什么要靠别人呢",在经历一次次的失败和羞辱之后,终于意识到自己的错误。在影片结尾处,靠一群热心工友的帮助,"小喇叭"和阿翠终于得以成婚。一个有趣的细节是,婚礼开始前,胸前佩戴红花的"小喇叭"从镜中看到了自己,他头顶那撮挺立的头发无论如何摆弄也难以服帖,最后还是靠阿翠的梳理方才成功。这个细节以喜剧化的方式隐喻了"小喇叭"那无可救药的个人主义思想是如何被集体主义治愈的。在婚礼上,创作者借工友阿英(任意之饰)之口阐明了影片的主旨:"我们穷人要追求幸福,除了靠大家一条心互相帮助以外,是绝没有第二条路的。"影片的最后一个镜头,是感动得不知所措的"小喇叭"牵着阿翠的手,在自己的婚礼上吹响《团结才是力量》,镜头穿过人群,逐渐推成喇叭的特写,与片首镜头遥相呼应。在这个仪式化的场景中,一个卑微的个人主义者借由集体的力量找到归属感并获得新生。

"龙马"的《一板之隔》《乔迁之喜》《水火之间》,以及中联电影企业有限公司的《危楼春晓》(1953,李铁导演)等其他左派公司出品的影片,也表达了类似的主题,即南下香港的下层民众相互守望扶助,最终克服现实生活中的种种危机。有趣的是,同一时期的右派影人也常通过刻画南下

[37] 近年来海峡两岸及香港关于费穆的研究著作所附之费穆创作年表,均未将《月儿弯弯照九州》纳入其中,可参见《小城之春的电影美学——向费穆致敬》(台北:台湾电影资料馆,1996 年)、黄爱玲所编的《诗人导演——费穆》,以及内地学者陈墨的《流莺春梦·费穆电影论稿》(北京:中国电影出版社,2000 年)。

香港的内地移民对香港社会的种种不适，触及与《误佳期》类似的主题，但二者的关切点却大异其趣：右派影人关注的是以资本主义制度为基础的现代生活方式对中国传统文化及伦理的侵蚀，并着重表现人物为维护个人尊严而付出的努力；左派更多地（也是有限度地）表现资本主义制度本身的不合理，并诉诸集体主义以对抗社会剥削。从这个角度来说，《误佳期》为左派的创作原则提供了一个生动的注脚。

然而，值得玩味的是，类似这种诉诸集体主义的叙事/意识形态策略，以及对资本主义社会的批判，事实上与左派的创作宗旨存在不小的差距。例如，在一篇关于《误佳期》的文章中，作者从阶级的角度出发，在肯定影片艺术品质的同时，对影片提出了批评："尽管片子从头到尾贯穿着小资产阶级的思想感情，但因为主题是正确的，而且在处理方面表现出比较严肃的态度，对一般观众还是可以起到一些好的作用和积极的教育意思。"[38] 当时的中央文化部电影局也意识到了这个问题，指出《一板之隔》等影片"在一定程度上揭露了香港的社会状况"，"是能够让观众接触到一些社会本质的现象的"[39]，但同时又通过与内地电影比较，指出香港左派公司出品的"某些影片虽能够在一定程度上接触到一些社会问题，但还不是（也还不宜）正面和彻底地揭露当地社会统治秩序的本质"，因此"在帮助观众认识生活中的根本矛盾与冲突方面，所起的作用也只能是在一定的限度之内"[40]。从中我们不难看出，当时的电影管理者对香港左派电影的矛盾态度：一方面肯定其影片主题的积极意义；另一方面又指出其妥协的一面。但总体而言，中央文化部电影局的这一论断注意到了香港社会的特殊性，对香港左派电影的社会影响有着较为清醒的认知和判断。

关于这一问题，亦有论者颇富洞见地指出，香港"左派制片的方针并不是对观众灌输某种思想性或者政治意识为主"，其作品表现的其实是"跟无产阶级风马牛不相及的小资产阶级趣味"。[41] 如果把视野拓宽，将香港左

[38] 《〈误佳期〉评介》，载《联国电影》第10期（1951年10月），第4页。
[39] 中央文化部电影局编印：《香港电影市场与电影界情况参考资料》，内部文件，第19页。
[40] 同上。
[41] 石琪：《港产左派电影及其小资产阶级性》，原载香港《中国学生周报》第740期（1966年9月23日），引自罗卡主编：《60风尚——中国学生周报影评十年》，第176页。

派电影纳入中央政府1949年之后的外交及"统战"格局中考察，或许有助于我们理解这一看似矛盾的问题。20世纪50年代初期，中央政府对待香港的基本态度是维持香港的现状和地位，包括其资本主义制度，承认香港在英国的远东势力范围内的特殊地位和特殊利益。这样做是为了突破美国的围堵，分化英、美，并在香港建立统一战线，团结一切可以团结的力量。[42]

如果说《误佳期》《一板之隔》因其喜剧元素冲淡了对现实的批判的力度的话，那么《江湖儿女》则在表现香港的现实生活、揭露资本主义的罪恶上走得更远。在"龙马"前期制作的影片中，《江湖儿女》是个特殊的案例。该片的剧本原本由费穆撰写，在费穆去世后由齐闻韶改编完成。或许正是由于齐闻韶等中共党员的参与，影片呈现出激进的批判立场和鲜明的意识形态指向。影片开头，伴随着画外《歌唱祖国》的旋律，画面叠出的一段字幕清晰地表明了影片的主要内容："本片描写一群杂技艺人，因为在蒋匪帮黑暗统治下，无法生活，流浪到了香港。在那里他们同样遭受到种种悲惨的待遇。新中国成立了，他们思念祖国，最后终于逃出了帝国主义的牢笼，回到祖国温暖的怀抱。"影片的主人公是以萧忠义为首的"忠义技术团"的一群艺人，他们在香港忍饥挨饿，受尽了欺侮和盘剥，甚至丧失了最基本的做人的尊严。例如，游乐场的经理（韩非饰）为了招揽观众，胁迫女演员穿着暴露的服装登台。这群艺人常常挣扎在生死的边缘：为了迎合观众，这个老牌杂技团不得不表演飞刀、"三上吊"等危险的节目；一名小演员因为食不果腹，在表演时从高空跌落，不幸罹难；女演员荷花怀孕后，为了不影响表演，一度有堕胎的打算。难怪有评论称，这部"描写走江湖卖艺的生活史，充满了血泪，寸寸胶片都使观众的心弦跳动，脉搏紧张"[43]。片中的游乐场经理、管事（严肃饰）等被塑造成利欲熏心、腐化堕落的反派，香港社会及其背后的资本主义制度则呈现出病态、功利、冷酷的特质。

[42] 关于这一时期中国中央政府的香港政策，可参见 Christine Loh, *Underground Front: The Communist Party in Hong Kong*, Hong Kong: Hong Kong University Press, 2010, pp.79-98。
[43] 《新片介绍——〈江湖儿女〉》，载《联国电影》第11期（1951年11月），第4页。

图 1-4 《江湖儿女》体现了"回归"的母题

在影片结尾处,先期返回内地的几名团员再度返港,将困厄交加的同伴们接回内地。影片最后一个镜头是一列火车疾驰而去,画外再次响起《歌唱祖国》的旋律。不同于《误佳期》中"小喇叭"、阿翠们被集体主义拯救的表述,《江湖儿女》的主人公因获得祖国的召唤、接纳而重获新生,这无疑是颇具症候性的表达。在研究者看来,这种安排"不是偶然或纯粹故事上的安排,也不仅是一种左翼或爱国理念的表达",而是留港者对大批返回内地的左翼影人的祝愿和寄语,因此"在故事本身的政治意识形态之外,具更远大所指"。[44]

不过,这个结尾似乎与费穆的剧本原著存在一定差距。按照《江湖儿女》女主角的扮演者韦伟的说法,费穆"当初是要拍一个杂技团里面的人的喜怒哀乐",如果影片由费穆执导,"一定不可能拖着那么一个生硬的光明尾巴"。她进而断言,"《江湖儿女》完全不能算是费穆的作品"。[45] 如果韦伟的说法真实可信的话,则可作为商业、艺术及政治力量相互角力的一个佐证,折射出 20 世纪 50 年代初期香港国语片的复杂性。

[44] 陈智德:《左翼共名与伦理觉醒——朱石麟电影〈一板之隔〉、〈水火之间〉与〈误佳期〉》,收于黄爱玲编:《故园春梦——朱石麟的电影人生》,第 73 页。

[45] 黄爱玲访问及整理:《访韦伟》,收于黄爱玲编:《诗人导演——费穆》,第 204 页。

批评家钟惦棐（1919—1987）在一篇关于《江湖儿女》的评论中指出，影片表现的是"当新中国正在消除帝国主义和蒋匪帮所遗留下来的兽性痕迹时，香港以及其他被帝国主义统治的地方，却正在大量制造着这种兽性的'文明'"，而影片的结尾则被钟惦棐解读为"祖国的解放和日益富强，对于那些原是为了生活而不得不漂流到海外去寻求生路的人们，是一件多么重要的事情"。[46]值得注意的是，刊登在右派报纸《中国学生周报》上的一篇文章，亦对《江湖儿女》给予肯定。这篇文章首先肯定了《江湖儿女》"从编导制片到演员的演出，所表现的工作态度，都是严肃而诚恳的"，尤为重要的是，该片"给时下麻醉奢淫的社会一服（副）清毒剂，激发了人性的觉醒"，它提醒"我们每一个人对这残酷的现状，包括社会的，政治的，应有干下去的精神"。[47]两相比照不难发现，这两篇文章虽然都对《江湖儿女》高度评价，但侧重点却有所不同：钟惦棐肯定的是影片所揭露的帝国主义统治的罪恶，以及主人公的爱国精神和毅然返回内地的选择；而《中国学生周报》上的文章则更倾向于肯定主人公的高尚情操、正直品格和不屈不挠的精神，却丝毫不提影片对帝国主义和资本主义的批判。[48]这也从一个侧面反映出战后香港"左""右"两派在意识形态上的分野。

结语

对战后香港国语片而言，20世纪40年代末至50年代初是一个相当复杂、多变的时期，这一时期的国语片基本上是上海电影传统的延续，"南下

[46] 钟惦棐：《为影片〈江湖儿女〉上映讲几句话》，载《大众电影》1952年第7期，第17页。
[47] 《一部难得的国产片——评介〈江湖儿女〉》，载香港《中国学生周报》第5期（1952年8月22日）。
[48] 关于《中国学生周报》的背景及其在香港文化冷战中扮演的角色，可参见罗卡：《冷战时代〈中国学生周报〉的文化角色与新电影文化的衍生》，收于黄爱玲、李培德编：《冷战与香港电影》，第111—123页。

影人"制作的影片大都是商业片，并没有明确的政治倾向。"左""右"之间的分野虽然已经形成，但尚未公开化。1953年之后，随着"左""右"意识形态对抗的加剧，这一局面才告终结。"龙马"前期的历史及其出品的影片便是一个极佳的例证：承袭自上海的商业制片方式、朱石麟等"南下影人"的艺术探索，以及左派思想的影响相互交织，共同形塑了"龙马"的独特面貌。在这个意义上说，"龙马"参与并见证了20世纪50年代香港国语片由战后电影向左派电影的过渡，对我们理解战后香港电影的复杂性具有重要的意义。

◎ 龙马影片公司出品影片目录

《花姑娘》，1951，朱石麟导演；

《误佳期》（又名《小喇叭与阿翠》），1951，朱石麟、白沉联合导演；

《江湖儿女》，1952，朱石麟、齐闻韶联合导演；

《一板之隔》，1952，朱石麟导演；

《百宝图》，1953，朱石麟导演；

《燕双飞》，1954，朱石麟导演；

《乔迁之喜》，1955，朱石麟导演；

《水火之间》，1955，朱石麟导演；

《关在屋子里的人》，1960，费鲁伊导演。

资料来源：《银都六十（1950—2010）》所附之《银都体系影视作品一览表》；并参照《故园春梦——朱石麟的电影人生》所附之《朱石麟电影作品年表》，及《朱石麟与电影》所附之《朱石麟作品年表·故事·剧照》。

第二章 | Chapter 2
观望与游移：
张善琨与远东影业公司

　　1957年1月7日，（香港）新华影业公司（简称"香港新华"，以区别于1933年成立于上海的新华影业公司）的创办者、制片家张善琨在日本拍片时猝然离世[1]，为他毁誉参半、褒贬不一的电影人生画上了一个仓促的句点。这名"盖棺"之后似乎仍难以"定论"的制片家，或许是20世纪30—50年代的中国电影史上最为复杂的人物之一，他崛起于"孤岛"前后的上海影坛，并因为组织由日本人控制的中华联合制片股份有限公司（即"中联"）、中华电影联合股份有限公司（即"华影"）而在战后受到"附逆"的指责。[2]战后，在上海无法立足的张善琨于1946年抵港，预备重建在上海未竟的电影事业。从1947年起，张善琨先后参与了永华影业公司及长城影业公司（即"旧长城"）的组建，并且成为这两家公司在制片业务上的实际负责人。不过，由于人事矛盾、金钱纠葛，以及在市场判断、制片策略上的分歧，张善琨先后与"永华"及"旧长城"的主事者李祖永（1903—1959）、袁仰安（1904—1994）等发生龃龉，并最终被"扫地出门"。[3]从1950年年初"旧长城"改组，到1952年"香港新华"成立（或曰"复业"），在大约两年的时间里，张善琨并未脱离电影界，他利用

[1] 参见《张善琨病逝东京》，载《国际电影》第15期（1957年1月）。
[2] 从政治角度对张善琨在上海"孤岛"及沦陷时期电影活动的批判，可参见程季华主编：《中国电影发展史》第2卷，北京：中国电影出版社，1981年，第94—119页，亦可参见〔美〕傅葆石：《双城故事——中国早期电影的文化政治》，刘辉译。
[3] 关于"旧长城"改组的报道，可参见《张善琨退出"长城"》，载《青青电影》1950年第5期（1950年3月），及《香港长城改组完成!》，载《青青电影》1950年第7期（1950年4月）。

自己在香港电影界广泛的人脉,以远东影业公司(简称"远东")的名义制作了约十部影片。[4]

乍看起来,在20世纪50年代初期独立制片风起云涌的香港影坛,"远东"或许称不上最引人瞩目的一家;即便在张善琨战后的制片生涯中,"远东"的重要性也似乎难与"永华""旧长城"及"香港新华"比肩。因此,这家制片公司的历史脉络、创作特色及其出品影片所投射的文化政治,长期遭到研究者有意无意的忽视。[5]

但是,在笔者看来,"远东"相当独特,值得深入探究:这家公司延续了张善琨在"旧长城"的制片策略,即追溯上海传统,沿袭战前上海电影的制片策略和创作模式,多拍摄具有较高娱乐价值的商业片。更值得注重的是,"远东"出品的不少影片,均显示出较明显的左派色彩或"进步"意识。在本章中,笔者拟从历史的"裂隙"出发,联系彼时中国内地市场及电影政策对香港电影界的影响,将历史短暂的"远东"置于战后香港影坛独特的政治文化中加以观照,通过对《雨夜歌声》《第三代》《结婚二十四小时》(1950,屠光启导演)、《玫瑰花开》(1951,李英导演)、《雾香港》(1951,李英导演)等影片的文本细读,剖析以张善琨为代表的"南下影人"在历史转折关头的选择及其对战后香港电影史的影响。

一、在香港拍摄上海

"远东"的成立,可追溯至张善琨赴港初期,即1946年前后。不过,此后两三年间,张善琨忙于"永华"及"旧长城"的制片业务,似乎无暇

[4] 详见章末所附《远东影业公司出品影片目录》。
[5] 对张善琨在战后香港电影活动的总体描述,可参见钟宝贤:《政治夹缝中的电影业——张善琨与永华、长城及新华》,收于黄爱玲、李培德编:《冷战与香港电影》,2009年。不过,这篇论文对"远东"基本没有着墨。

他顾，因此以"远东"之名出品的影片并不多。[6]直到退出"旧长城"，张善琨才不得已以"远东"的名义拍片。在退出"旧长城"时，张善琨不仅丧失了片厂（原"长城"片厂"被视为偿还债务的物产而被接收"），而且一度"债台高筑"，以致"生活的难关，还是只能靠变卖首饰度过"[7]。正如有论者指出的那样，1949年到1953年，正是香港"自由影人"最艰难的时期，特别是"独立制片既不容于左派，右派本身又前途未卜，真是前路茫茫，不知如何是好"[8]。不过，经济的困顿和市场的萧条，并未打消张善琨雄心勃勃的制片计划，凭借敏锐的市场嗅觉和广泛的人脉关系，他很快便另起炉灶拍片。

由于缺乏稳定的资金来源，"远东"及稍后的"香港新华"在拍片时，经常出现资金捉襟见肘的情况。为了应付这种局面，张善琨"与南洋片商合作"，以"独立制片"的方式筹措资金。[9]例如，《雾香港》的拍摄，便是其与东南亚片商合作（或曰承接"包拍"）的产物。据当年参与过"远东"创作的李翰祥导演回忆，"新加坡的邵氏兄弟公司向香港的南洋公司买片子，每部的制片费是港币二十五万元，南洋再以每部二十万交给SK（张善琨），SK一转手又以十五万一部交给了李英"[10]。从李翰祥的描述中，我们不难看到当时香港的独立制片公司的大致运作情况。面对大型片厂的挤压和竞争，张善琨仍可以纵横捭阖，以求自保。此外，"远东"还经常与"邵氏"等香港本土实力雄厚的片厂巨头合作，以联合制作的方式拍片（如《歌女红菱艳》[1952，屠光启导演]、《新西厢记》[1952，屠光启导演]等），解决资金及发行的问题。在资金有限的情况下，为了扩大制片规模、多拍新片，张善琨常常在"要开新片时，拿了新片的定银来为已拍而又已拿清尾数的片子埋尾"，这种充分利用有限的流动资金、

[6] 有材料显示，1946年，张善琨到港初期，即以远东影业公司之名制作了《第三代》《碧海红颜》两部影片，参见方忻：《张善琨先生传记》，收于陈蝶衣、童月娟等编著：《张善琨先生传》，香港：大华书店，1958年，第20页。
[7] 左桂芳、姚立群编：《童月娟回忆录暨图文资料汇编》，第97—98页。
[8] 沙荣峰：《沙荣峰回忆录暨图文资料汇编》，台北：台湾电影资料馆，2006年，第71页。
[9] 易文：《我所知道的张善琨先生》，收于陈蝶衣、童月娟等编著：《张善琨先生传》，第51页。
[10] 李翰祥：《三十年细说从头》上册，北京：北京联合出版社，2017年，第189页。

尽量多开拍新片的制作模式，被制片家黄卓汉（1920—2004）戏称为"十个茶杯五个盖"[11]。在张善琨的苦心经营下，"远东"逐渐在竞争激烈的香港影坛赢得一席之地，为日后"香港新华"的崛起打下基础。

虽然"远东"以独立制片的方式拍片，但其出品影片的主题、类型及创作观念，与张善琨主持的"永华""旧长城"并无明显不同，即延续上海电影的创作模式，拍摄具有较高娱乐价值的商业片，间或流露出浓厚的道德说教意味。"远东"出品的《第三代》《雨夜歌声》《结婚二十四小时》《玫瑰花开》等，均有着鲜明的上海烙印。在这些影片中，作为叙事背景的香港，不过是一个空洞的符号（如果不是不存在的话），与上海或内地的其他大城市并无明显区别。对于张善琨等抱着"客居"姿态南下香港的上海影人而言，香港若非一个缺乏自身独特文化的城市，便是一个异化的都会；他们念兹在兹的，始终是上海及其深厚的电影传统。这种"在香港拍摄上海"的实践，再次证明了上海电影对战后香港电影的深刻影响——战后初期的香港国语片，事实上是以上海电影作为标准和参照系的。

"远东"成立初期制作的《第三代》[12]，便是一部有着明显的"上海遗风"的影片。不过，在讨论《第三代》与上海电影的联系之前，有必要厘清该片的资金来源及其与"远东"的关系。据《童月娟回忆录暨图文资料汇编》所附《新华系统出品目录》，《第三代》被划入"远东"出品之列。但该片片头字幕显示，影片系"大成影片公司"摄制，张善琨也并未以任何形式挂名。据参与《第三代》演出的岑范（1926—2008）回忆，该片是

[11] 黄卓汉：《电影人生——黄卓汉回忆录》，台北：万象图书股份有限公司，1994年，第72页。
[12] 据《中国电影发展史》第2卷所附《影片目录（1937年7月—1949年9月）》，大成影片公司的出品中包括一部名为《第三代》的影片，其出品年份为1942年（见该书第460页）。但从该条目所列之影片主创人员（如摄影师阮曾三，助理编导岑范，以及主演王熙春、姜明、陈琦、顾也鲁）判断，这部被《中国电影发展史》认定为上海沦陷时期出品的影片，应当就是本章所讨论的《第三代》。据笔者推测，之所以出现这样的偏差，或许是因为两家制片公司的名称相同（均为"大成影片公司"），亦有可能是因为片名类似，令《中国电影发展史》的编者将朱石麟在上海沦陷时期执导的《第二代》与本章所讨论的《第三代》相混淆。

朱石麟在与"永华"合约到期后自己集资"独立制作"的。[13]不过，岑范并未对该片的资金来源作进一步说明。据笔者推测，《第三代》与"远东"之间的关系可能有两种情况：该片或者有张善琨的直接投资，或者被张善琨主持的"远东"买下版权。笔者认为，将《第三代》划入"远东"出品序列，大致是可靠的，但张善琨究竟以何种方式参与该片的制作，尚需进一步考证。[14]

在朱石麟香港时期的创作中，《第三代》常被研究者所忽略。[15]可以肯定的是，《第三代》是朱石麟"向左转"之前的作品，与其在大中华电影企业有限公司时期的《各有千秋》（1947）、《春之梦》（1947）、《玉人何处》（1947）等影片风格较为接近。朱石麟在该片中重拾他最擅长的家庭伦理剧题材，通过对一个家庭三代人不同命运的描摹，一方面表现出对传统伦理道德的守望姿态，另一方面也尝试回应时代发展的潮流，对传统伦理道德做出反思和温和的批判。这部有着浓厚教化色彩的家庭伦理剧，延续了导演上海时期保守的意识形态取向，混杂着"南下影人"驳杂的思想观念：人道主义、改良主义，以及鼓吹优胜劣汰的社会进化论。

女主人公阿芬（王熙春饰）不堪忍受父亲（姜明饰）的古板教条理念，偷偷与情人幽会，在留下"不自由，毋宁死"的字条后离家出走。不过，这种以"反抗封建"为名的出走，给她带来的并非期许中的自由，而是"堕落"。在遭到男友抛弃后，阿芬在社会上四处碰壁，最终因生活所迫而堕入

[13] 岑范：《我和朱先生的师徒情》，收于朱枫、朱岩编：《朱石麟与电影》，第93页。笔者按：此处岑范的回忆似有误，该片应当是朱石麟与大中华电影企业有限公司，而非"永华"约满后拍摄的。朱石麟在与"大中华"约满之后受聘于"永华"，并为后者执导了《清宫秘史》（1948）、《生与死》（1948）等影片。

[14] 针对该片的版权情况，笔者曾咨询《童月娟回忆录暨图文资料汇编》的编者之一左桂芳女士，根据她的说法，《第三代》在名义上确系大成影片公司出品，但影片的拷贝一直存放在"香港新华"的片库，大致可以推定其版权归"香港新华"所有。童月娟在接受左桂芳的访问时曾表示，张善琨早在"永华"及"旧长城"时期，便常参与一些独立制作的影片的投资，似可印证该片与"远东"之间的关联。此外，以"良友影业公司"之名出品的《碧海红颜》，亦被划入"远东"出品之列，或与《第三代》的情况类似。

[15] 例如，林年同所撰之《战后香港电影发展的几条线索》（见其所著《中国电影美学》），刘成汉所撰之《朱石麟——中国古典电影的代表》（见其所著《电影赋比兴集》上册），以及罗卡所撰之《朱石麟在香港的几个创作阶段及其补充研究》（载《当代电影》2005年第5期）等代表性著作或论文，均未深入论及该片。

娼门。在中国早期电影史上，以妓女为题材的影片并不鲜见，其中最负盛名的当属《神女》（1934，吴永刚导演）。朱石麟试图通过《第三代》重返上海电影传统的意图相当明显，该片的人物设置、叙事框架，以及人道主义关怀等，都与《神女》颇为一致。影片的女主人公阿芬，很容易让人联想到《神女》中阮玲玉饰演的少妇：两人都是身不由己堕入社会底层的悲苦女性，都是社会不公和性别压迫的牺牲品，都有着反差极大的双重身份（含辛茹苦的母亲和卑贱的街头妓女），就连女主人公在夜间躲避警察追捕而误入流氓魔掌，乃至失手打死流氓的情节都如出一辙。所不同者，《神女》的社会写实意味较弱，人道主义色彩更强，而《第三代》则有着更加鲜明的改良主义和社会进化论的观点。

有研究者在讨论现代中国关于娼妓文化的公共话语时，区分了三种主要的文本模式，即"提供信息的、新闻式的模式""欣赏性的、享乐主义的模式"，以及"指责批判的、说教的模式"[16]。显然，《第三代》与《神女》等中国早期电影一样，均属于第三种模式。在这种模式中，"卖淫与公共健康、生育、教育和城市治安等国事联系起来"[17]。尽管彼时的朱石麟尚不是一名激进的左派导演，但他从朴素的人道主义和知识分子的良知出发，一方面在片中给予女性极大的同情（将女性的不幸遭遇归咎于社会，尤其是男性的不负责任和压迫），另一方面又对诸多社会问题加以批判。

在影像风格上，朱石麟以娴熟的电影手法建构起一套古典美学，包括大量运用横移镜头及推拉镜头，强调单个镜头内部的场面调度，以类似"无缝剪辑"的方式保持叙事的流畅，在每个段落的开始及结束多采用渐显、渐隐的方式等等。正如有研究者所总结的那样，朱石麟的电影以蒙太奇美学为基础，以单镜头为表现手段，以第三向度的中间层构造电影的空间。[18]

[16] 〔美〕张英进：《娼妓文化与都市想象：20世纪30年代中国电影中公共领域与私人领域的协商》，见张英进主编：《民国时期的上海电影与城市文化》，苏涛译，北京：北京大学出版社，2011年，第175—176页。
[17] 同上书，第176页。
[18] 林年同：《朱石麟（二稿）》，收于《战后国、粤片比较研究——朱石麟、秦剑等作品回顾》，第20页。

当然，最值得注意的，还是朱石麟将中国古典诗学中的比兴手法融入镜头语言的尝试。在该片中，他采用"以树喻人"的方式，将人物的成长、命运的突变等叙事母题与树的意象结合起来。随着叙事的推进，树的意象不断出现。影片开头，叠化的空镜头摇过一片树林，镜头拉开，年迈的父亲正在为一株小树浇水，接下来父女之间的对话进一步强化了"以树喻人"的意味，表达了创作者对教育问题的关切，以及对传统道德日益遭到侵蚀的焦虑。阿芬离家出走后，渐显的画面再次叠化出在风中摇摆的树林，随后出现字卡"一年后"，镜头对准了一株结满果实的树，镜头切换，躺在病房里的阿芬已经产下一对双胞胎。在进入影片的叙事主体部分时，镜头再次摇过一片茁壮的树林，暗示这个家族的"第三代"已经长大成人。影片最后一个镜头，是年迈的外祖父在外孙、外孙女的搀扶下来到一片树林，镜头缓慢上摇，最终定格在一棵参天大树上，暗指年轻的主人公在经过一番艰苦的磨炼和心理成长之后，成为可担大任的家庭柱石和社会栋梁。此外，朱石麟还出色地运用镜头组合的隐喻意义，让观众产生联想，揭示人物关系的实质。流氓（洪波饰）第一次到阿芬家敲诈勒索时，看到了餐桌上的一块咸肉，镜头旋即切至一只手在砧板上切咸肉的画面。通过这个镜头，女性犹如鱼肉一般遭到宰割的意涵已不言自明。

较之日渐老去的"第一代"和误入歧途的"第二代"，创作者将社会进步的希望寄托在"第三代"身上。方宏（顾也鲁饰）是一名接受现代教育的青年，也是一名主张社会改良的理想主义者，他热情、正直，富有同情心，热切呼吁取缔乞讨、嫖娼等社会丑恶现象。为了撰写一篇关于"本市的清洁运动"的校刊社论，他甚至到街头去调查妓女的生活，想不到竟然遇到从未谋面、素不相识的生母阿芬。在影片结尾处，失手打死流氓的阿芬锒铛入狱。正是在探监时，一个破碎的家庭终于有机会重新团聚。通过这种高度戏剧化的情节安排，导演将家庭伦理、现实关切和社会进化的主题统合起来。

在朱石麟看来，在现代观念的冲击下摇摇欲坠的传统伦理道德，已难以继续维系社会的运转，而激进的社会变革似乎又不可接受。于是，优胜

劣汰的社会进化论,便成了解决社会问题的良方。朱石麟思想的转变,从一个侧面折射出"南下影人"在历史转折关头的焦虑和彷徨。[19]简言之,《第三代》堪称"在香港拍摄上海"的一个生动注脚,该片的形式、主题、类型,均延续了上海电影的脉络,而该片的保守色彩和折中意味,则源自导演对中国早期电影传统中较为保守的一脉的发挥和改造。

二、改造"声名不佳的女人"

如果说《第三代》是以沉重、忧思的基调"重返上海"的话,那么"远东"出品的《雨夜歌声》《玫瑰花开》《雾香港》等片,则以另一种不同的方式向上海电影致敬:这些影片从上海电影(特别是歌唱片)及上海的流行音乐文化中寻找灵感,以通俗剧或讽刺喜剧的方式重演上海迷人的舞厅文化,尤其是通过对舞厅文化及歌女/舞女的有趣再现,达到批判社会、娱乐大众的目的。从这个意义上说,《雨夜歌声》是最具代表性的一部影片。

影片开头,在片名出现时,画面由乡野的景象叠化为一列呼啸而来的列车,再切至熙来攘往的城市街头,阿巧(白光饰)和阿玉(蓝莺莺饰)两姐妹从乡下来香港投奔亲戚。在一个仰拍的镜头中,两姐妹走上狭窄陡峭的楼梯,结果阿巧不慎摔倒,引来王大婶(红薇饰)的善意劝告:"走香港的楼梯要当心,否则要摔下去的!"在批评家看来,这个有趣的细节暗示了角色"日后可鄙的生活,预告了她无法抵挡物质的诱惑"[20]。面对陌生而艰苦的生存环境,两姐妹做出了截然不同的选择:阿玉成了一名女工,而不愿吃苦的阿巧则决计做舞女。

影片相当全面地再现了舞厅文化的种种细节,如舞女的形象、舞厅的

[19] 经过数年的挣扎和思索,朱石麟在20世纪50年代初加入左派阵营,成为香港左派电影的旗手之一。关于朱石麟思想和影片风格的转变,及其在20世纪50年代初的电影创作,可见本书第一章的相关论述。
[20] 〔新加坡〕张建德:《香港电影:额外的维度(第2版)》,苏涛译,北京:北京大学出版社,2017年,第36页。

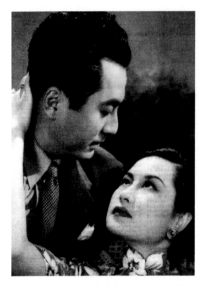

图2-1 《雨夜歌声》中白光（右）与严化的造型

礼仪，以及舞女与舞客的关系等。阿巧首先接受冯大班（严化饰）的建议，穿上紧身旗袍和高跟鞋，留起波浪形的烫发，手上夹起香烟，并改名为"洪虹"，以洋行买办之女、"南国名媛"的身份示人，由此完成了从淳朴的乡下少女向摩登舞女的转变。在灯红酒绿的环境中，阿巧无可避免地堕入物质主义的深渊，成了冯大班的情妇，并且娴熟地周旋于各色男人之间以攫取利益。当观众沉醉于影片所描绘的舞女光鲜亮丽的生活和五光十色的舞厅文化时，影片的叙事却急转直下，主人公的生活遭受重挫，在追逐冯大班及其另一名情妇时，阿巧失足从楼梯跌落，昔日的欢场女子一落千丈，成了一名令恩客避之唯恐不及的跛子（恰与影片开头那一幕相呼应）。这个情节也是整部影片的转折点，创作者对待舞女及舞厅文化的态度开始转向批判。借人物之口，创作者点出了舞厅文化的实质，即舞客利用金钱换取色情的安慰，而舞女为了虚荣出卖灵魂，以博得舞客的欢心。这种带有道德批判色彩的论调，几乎就是《压岁钱》（1937，张石川导演）等上海电影的翻版。

《雨夜歌声》与中国早期歌唱片之间有着清晰可辨的互文关系。通过调用经典的上海流行歌曲（如《何日君再来》《天涯歌女》《不要你》等）创作者再现了昔日上海蔚为大观的舞厅文化和流行音乐文化。难能可贵的是，这些歌曲与叙事密切贴合，起到了渲染气氛、表现人物心理及深化主题的作用。比如，阿巧地位和心理的变化，全都通过她所演唱的歌曲巧妙地透露出来：在备受舞客追捧时，她演唱的《愿心常留》《想上楼台》等，都是表现资产阶级风花雪月生活的靡靡之音；在沦落后，她演唱的《身世飘零》《叹四季》《哀乐何时休》等，大都是感伤的、自怜的，甚或批判享乐主义

的歌曲。而在阿巧接受声乐训练的段落中，创作者甚至别出心裁地将歌词及乐谱叠化在画面上——只要对比一下《马路天使》中舞女小红（周璇饰）演唱《四季歌》的场面[21]，便可明了战后香港国语片对上海电影的吸收，到了何种深入的程度。

"远东"出品的另一部影片《玫瑰花开》，同样以歌女为主角，并且再次由白光饰演。不过，这一次她饰演的并非因意志薄弱、爱慕虚荣而走向堕落的阿巧式人物。在这部略带感伤和造作的情节剧中，罗美音（白光饰）因父亲投机失败自杀而生活拮据，在表兄（严化饰）的怂恿下，颇不情愿地成了一名歌女，但她有着社会良知和同情心，拒绝以姿色换取优渥的生活。

如果算上在《结婚二十四小时》中饰演的改行舞女，白光几乎成了"远东"对于此类角色的不二选择。作为一家独立制片公司，"远东"掌握的明星资源非常有限，而白光无疑是张善琨最为倚仗的大明星。事实上，早在"旧长城"时期，白光就凭借独特的形象和气质，在战后香港影坛尚不成熟的明星系统中奠定了自己独一无二的位置[22]，尤其是她那"富满着颓废，厌倦的人生旋律的音

图2-2　白光的银幕形象是一个矛盾而复杂的"文本"

[21] 对中国早期歌唱片的类型与文化的深入讨论，可参见李道新：《中国电影的史学建构》，北京：中国广播电视出版社，2004年，第41—62页。
[22] 关于白光在"旧长城"时期的银幕形象及其投射的意识形态意涵，可参见苏涛：《上海传统、流离心绪与女明星的表演政治——略论长城影业公司的创作特色与文化选择》，载《电影艺术》2013年第4期。

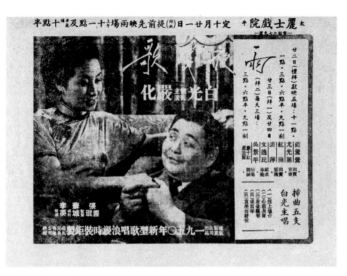

图 2-3 《雨夜歌声》宣传单页

色",以及"挑拨煽惑的性感与情感的疏狂放浪形骸"[23],令观众着迷。到了"远东"时期,白光的明星形象日益复杂,堪称理查德·戴尔(Richard Dyer)意义上的"矛盾的文本"[24]。正如当时的影迷杂志所描述的那样,"有时,她放荡,十足表现了世纪末的烂熟的女性气氛;有时,她现实得像一个最精明的小商人;有时她愤世嫉俗,游戏人间;有时却是天真无邪"[25]。在笔者看来,作为20世纪50年代香港国语片界的一个标志性的人物,白光的银幕形象体现了公共话语对待歌女/舞女矛盾而又暧昧的想象:既同情、赞美和迷恋,又混杂着恐惧、焦虑和惩戒。由是,白光的银幕形象成了一个汇聚不同意识形态话语的场域,参与着银幕之外关于社会问题的论辩。

在《雨夜歌声》的结尾,为了谋生,沦为跛子的阿巧不得不重操旧业。在一家酒楼卖唱时,阿巧与昔日的恩客马经理(尤光照饰)再次相遇,由于不堪忍受奚落和侮辱,她企图投海自尽,幸得阿玉和阿炳(吴景平饰)

[23] 斗寅:《白光卖弄性感歌喉》,载《电影圈》第158期(1950年6月),第4页。
[24] 参见 Richard Dyer, *Stars* (new edition), London: British Film Institute, 1998。
[25] 《白光赴台湾的秘密》,载《电影圈》第167期(1951年3月),第8页。

相救。在影片的最后,画面上出现了阿巧、阿玉和阿炳并肩向工厂走去的背影,影片随即以一家工厂的大全景作结。这个富有深意的结尾表明,一名曾经堕入物质主义深渊的舞女已经改过自新,靠自己的双手创造新的生活。

在对歌女/舞女的改造和规训上,《玫瑰花开》与《雨夜歌声》庶几近之。尽管罗美音沦为歌女在文本中被表述为一种"时不我与的脱轨行为",其本质仍是"道德的、温柔的、贤惠的"[26],但是,歌女这一不见容于父权社会的职业,仍逃不出被改造和规训的命运。

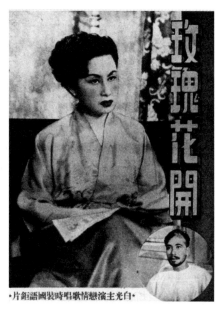

图 2-4 《玫瑰花开》以道德教化的口吻对舞厅文化大加挞伐

虽然置身于灯红酒绿的花花世界,但罗美音不改初心,以义演赈济灾民,拒绝金钱的诱惑,一心惦念着昔日的恋人李建中(黄河饰)。

影片结尾处,当这对恋人再度重逢时,他们决心展开新的生活蓝图:罗美音义无反顾地放弃了歌女的身份,成了一名音乐教员——这个结局俨然就是对《压岁钱》等上海电影的回应。[27] 这似乎也表明,上海影人以道德教化的口吻对舞厅文化大加挞伐的实践,并未因为南迁而发生多少改变。总之,通过对舞厅文化的批判,尤其是对歌女/舞女等"声名不佳的女人"的改造,"远东"出品影片的"进步"意识或左派倾向已昭然若揭。

[26] 焦雄屏:《岁月留影——中西电影论述》,第 324 页。
[27] 对《压岁钱》及其与上海的舞厅文化、流行音乐文化之关系的深入探讨,可参见〔美〕安德鲁·菲尔德:《在罪恶之城出卖灵魂:1920—1949 年间印刷品、电影和政治中的上海歌女和舞女》,收于张英进主编:《民国时期的上海电影与城市文化》,苏涛译,第 125—130 页。

三、政经脉络中的香港国语片

较之灵活的制片模式和再现上海的文化野心，"远东"出品影片所投射的文化政治或许更值得分析。除了批判舞厅文化的腐朽堕落之外，"远东"出品的影片还以多种方式回应着左派的意识形态，例如批判封建陋习，主张男女平等，揭露资本主义的剥削和罪恶，讴歌劳工阶层团结一心、共渡难关，甚至隐约表达了对内地新生政权的向往。然而，吊诡的是，"远东"并非一家左派公司，而张善琨亦明确拒绝加入左派阵营（日后更成为香港右派电影的代表人物之一）。[28]

仍以上文讨论过的《玫瑰花开》为例，这部略带民粹主义色彩的情节剧批判了资产阶级的卑劣、势利、拜金，同时对劳动者的善良、勤勉给予极大的同情和赞美。影片的男主人公李建中出身寒门，留学归来后在一家工厂任工程师，他抱定"为大众谋幸福"的信条，坚信可以靠自己的劳动创造光明的未来。片中最能代表社会良知的，当属校长（李次玉饰）这一角色。影片结尾处，因面部烧伤留下疤痕而备感沮丧的李建中来到他所就职的那家工厂，在一处热火朝天的建设工地上，校长适时地出现，告诫李建中和周围的一群年轻工人，"劳动可以创造一切"，"新中国的建设正需要你们年轻人的努力"。

此外，"远东"出品的影片还将批判的矛头指向香港的资本主义制度，以及由此衍生出的各种光怪陆离的丑恶社会现象。在《雾香港》中，三名主人公的命运因为一场未遂的自杀而联系在一起：方德仁（洪波饰）落入"拆白党"的圈套而负债累累，赵省世（黄河饰）遭雇主解雇，衣食无着；邓玉颜（蓝莺莺饰）则受到"负心汉"的欺骗，险些沦为妓女。通过表现不同性别、阶层、职业的主人公的经历，创作者对物欲横流、道德沦丧、剥削成风的香港社会大加指责。正是凭借相互扶持、共渡难关的精神，三名主人公克服了各自生活上的危机。影片最后一个镜头，几位主人公携手

[28] 关于张善琨拒绝左派"统战"的经过，可参见《童月娟回忆录暨图文资料汇编》，第93页。

并肩前行，画外插曲的歌词毫不含蓄地点出了影片的主旨："大家记住团结互助，我们不只追求自己的幸福，更要援助苦难的朋友，唯有人人脱离痛苦，自己幸福方能巩固。"值得注意的是，这种以集体主义对抗资本主义的观念，正是香港左派电影《误佳期》《水火之间》的重要母题。

在革故鼎新的20世纪四五十年代之交，批判封建观念、提倡移风易俗，以及憧憬新生政权，受到南下香港的上海影人的关注，而"远东"出品的影片也尝试对此做出回应。讽刺喜剧《结婚二十四小时》以高度戏剧化的手法表现了一对新人在婚礼前后24小时发生的故事，用戏谑嘲讽的基调描绘了香港社会的众生相，并以更加鲜明的左派意图迎合观众和市场。对畸形的人情世故和繁复多仪的婚礼的夸张表现，正暗含了创作者批判封建观念、提倡现代生活方式的创作主旨。新人黄志坚（黄河饰）、张洁如（白光饰）为了面子，大肆铺张地举办了一场婚礼，各种令人捧腹的情形纷至沓来，例如证婚人在发言时丑态百出，介绍人亦张口结舌、不知所云，而敬酒、劝酒、闹洞房等仪式，更令主人公叫苦不迭。

片中最能体现封建思想残余的人物，便是房东王先生夫妇（王元龙、刘甦饰），他们自私、愚昧、势利，尤其是企图通过女儿的婚姻谋取利益的行径，令人不齿。经过这场闹剧式的婚礼，主人公一方面对种种封建陋习深恶痛绝，另一方面对内地的新气象充满期待和渴望，甚至鼓动房东的女儿（陈琦饰）反抗包办婚姻（"不反抗就永远做封建的奴隶"），并建议她返回内地，寻求新的生活。再一次地，这种对内地的向往和憧憬，与左派公司制

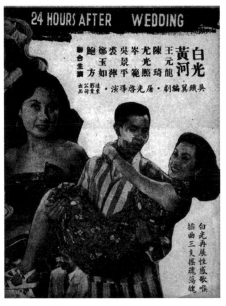

图2-5 《结婚二十四小时》以戏谑的方式批判封建观念

作的《南来雁》《江湖儿女》等片颇有相似之处。

事实上,"远东"的这种倾向并非无迹可寻。早在主政"旧长城"时期,张善琨就有过与左派公司合作的先例,与大光明影业公司联合制作的《小二黑结婚》(1950,顾而已导演),便是颇具代表性的影片。[29]正如有研究者所指出的,"远东"出品影片所透露出的"进步"气息,与左派公司的影片其实并无二致。[30]如果联系张善琨的政治取向,那么这一现象就愈加值得玩味。笔者认为,要解释这个看似矛盾的问题,必须回溯至20世纪50年代初香港影坛独特的历史语境,在政治、经济、文化等多重因素的观照下探寻历史的真实面貌。

20世纪50年代初期,受到国际、国内局势变动不居,以及市场萎缩、利润下降等因素的影响,香港国语片界一度在恶劣的环境下苦苦挣扎。"一九五一年的上半年,香港电影制片业是走着不景气的下坡路,影场上笼罩着一层阴影"[31],1950年至1952年间,香港"每年约有五十部新国语片摄制,至1953年已减少一半"[32]。为了在竞争激烈的市场中存活下来,香港的制片公司,尤其是"远东"这样的小型独立制片公司,必须想尽办法拓展市场。

作为香港电影最重要的市场,内地的政策变化,时时影响着香港电影业的走向。虽然不时发生的禁映香港影片事件令香港的制片家心存疑虑[33],但大体上,20世纪50年代初期,内地对待香港电影颇为宽容,甚至有不少扶持的举措。1950年7月,文化部公布了"电影业登记""新片领发上演执照""旧片清理""国产片输出""国外影片输入"等五项暂行办法,分别就

[29] 对这一问题的详细分析,参见苏涛:《上海传统、流离心绪与女明星的表演政治——略论长城影业公司的创作特色与文化选择》,载《电影艺术》2013年第4期。
[30] 罗卡、〔澳〕法兰宾:《香港电影跨文化观(增订版)》,刘辉译,北京:北京大学出版社,2012年,第149页。
[31] 伍尚:《去年度电影制片业回顾》,载《光艺电影画报》1952年第46期,无页码。
[32] 张国兴:《香港的中国电影业:香港东区扶轮会中专业演讲》,载《亚洲画报》1956年第34期,第4—5页。
[33] 例如,广东省文教厅文化事业管理处于1950年初禁映了八十余部影片,其中包括多部港产片,如《国魂》《大凉山恩仇记》《血染海棠红》《莫负青春》《黄天霸》《一夜皇后》《两代女性》《人海妖魔》《凤还巢》《奇女子》《水浒传》《血溅姊妹花》等,详见《广州开始禁映》,载《青青电影》1950年第5期(1950年3月),无页码。

电影的放映、审查、输入、输出等问题做出明确规定。其中,"国外影片输入"一项特别说明,"如申请输入外国影片或在香港及其他国外地方摄制之中国影片,应由申请人填具入口申请书,经中央电影局或其委托机关许可后,转请对外贸易管理机关发给输入许可证,凭证入口"[34]。

依照这项规定,香港摄制的影片经中央电影局许可,由国营经理公司以外汇购买其内地发行版权,如此一来,制片商可以"以一部影片的这一部分外汇收入,作为一定时期内制作计划的周转金",而一旦"资本周转有了办法,继续生产也无问题,电影制片业真是大有可为"[35]。这几项暂行办法的公布,"澄清了制片家的怀疑混乱思想"[36],香港影人所顾虑的"资本收回再生产的问题","影片内容的水准是否合乎国内需要(也就是审查)的问题","完全得到解决了"[37]。此外,内地电影的管理者还本着"照顾香港私营制片厂原则,放宽了审查尺度,这又加强了制片家的信心"[38]。香港市场的不景气,内地市场旺盛的需求,以及颇具吸引力的优惠政策,必然会令在困境中苦苦支撑的香港制片家对内地市场充满期待。精明如张善琨者,想必不会无视内地市场的巨大潜力:"在香港一部国产片,最少的收入,仅仅海外收回外汇成本,加上国内首轮收入的人民币,足够再生产两部片子"(即香港一部,内地一部),此外尚有内地二三轮收入的利润[39]。

内地的电影管理者之所以采取这样的措施,其实有着现实的考量。原因之一便是,在上海等大城市陆续清除美国等西方资本主义国家的电影影响之后,为了缓解影片供应不足的情况,内地电影管理部门不得不对香港电影网开一面。根据当时媒体的报道,内地"自掀起不看美国片

[34] 《中央文化部制定影片领发上演执照以及输出输入暂行办法》,载《青青电影》1950年第15期(1950年7月);亦可参见《文化部关于电影业五个暂行办法》(1950年10月24日),收于吴迪(启之)编:《中国电影研究资料(1949—1979)》上卷,北京:文化艺术出版社,2006年,第67—71页。
[35] 《香港电影制片业的前途》,载《青青电影》1950年第16期(1950年8月)。
[36] 耶戈:《香港电影业急剧发展》,载《联国电影》1950年第11期,第6页。
[37] 《香港电影制片业的前途》,载《青青电影》1950年第16期(1950年8月)。
[38] 耶戈:《香港电影业急剧发展》,载《联国电影》1950年第11期,第6页。
[39] 《香港电影制片业的前途》,载《青青电影》1950年第16期(1950年8月)。

的狂潮后,平日放映美国片的全国三百余间影戏院,便因为不映美国片而大闹片荒",当时的国营制片厂产量不足,"即使苏联片源源不断运来,也不足供应全国三百余家影院的需求"。[40]

在厘清了内地的政治、经济对香港电影的双重影响之后,我们便不难理解"远东"出品影片所呈现的独特面貌。虽然张善琨拒绝加入改组后的"新长城",他本人也不一定认同左派的意识形态,但是面对严峻的市场环境,他不得不做出调整和妥协,以争取内地市场。"远东"出品影片所投射的种种"进步"意识形态,如批判封建观念,揭露资本主义制度的剥削和罪恶,赞扬普罗大众的善良勤勉、团结互助,主张男女平等,几可视作迎合内地市场的产物。正如有论者指出的那样,20 世纪 50 年代初,"左倾似乎是大势所趋,无论是对中国的新生抱有理想或纯为经济利益着想,都得如此"[41]。

有趣的是,在银幕之外,"远东"的创作者还采用在影迷杂志发表文章的方式向内地示好。例如,在一篇刊载于《青青电影》的文章中,《结婚二十四小时》的导演屠光启以近乎苛刻的语气全盘否定了自己的思想和创作。他表示,由于"政治认识不够,思想上不正确,我还拍了许多毒害人民的片子,过去那些营利片,没有一片不是多多少少存在着相当的毒素"[42]。在这篇文章的最后,他决心要"确立自己的立场",下定"为人民服务的决心","彻底清除小资产阶级知识分子的妄自尊大",并且"抛弃英美片毒素的包袱"。[43] 无需惊讶,在战后香港影坛"左""右"激烈对抗的背景下,屠光启在这篇文章发表之后不到两年,便转向右派阵营,并为"香港新华"、亚洲影业有限公司等右派公司拍片。

[40] 《新旧交替期中的中国影业现状》,载《电影圈》第 165 期(1951 年 1 月),第 2 页。关于上海的"清除好莱坞运动",可参见张济顺:《远去的都市:1950 年代的上海》,北京:社会科学文献出版社,2015 年,第 275—282 页。
[41] 罗卡:《后记:回顾、反思、怀疑》,收于《上海—香港:电影双城》,第 101 页。
[42] 屠光启:《我的"自我检讨"》,载《青青电影》1950 年第 15 期(1950 年 7 月)。
[43] 同上。

结语

作为一名"不情愿的冷战参与者"[44],香港因其独特的地理位置和政治环境,无可避免地成为东、西两大阵营在亚洲展开冷战的重要场域。具体到电影界,中国内地及获得美国支持的台湾国民党当局,都试图对香港电影施加影响,以便在文化冷战的角力中获得优势。事实上,"远东"集中拍片的1950—1952年,正是香港电影界冷战对抗日渐凸显的前夜:在这段战后香港电影界最为复杂和微妙的时期,"左""右"之间的对立虽初显端倪,但尚未公开化。[45] 在看似平静的表象背后,香港电影界正酝酿着新一轮的意识形态角逐。

正是在这段历史的夹缝中,张善琨主持的"远东"以独立制片的方式"在香港拍摄上海"。为了迎合市场,他不断做出调整和妥协,以观望的姿态游移于变动不居的意识形态环境中,以期实现自己在上海未竟的电影理想。不过,在香港电影界冷战氛围日渐浓烈的背景下,这种观望和游移的姿态注定是徒劳的。1951年,国民党当局规定,严禁左派影人参与制作的影片在台公映,此后禁映香港影片的情况亦时有发生[46];1952年,中国内地也加强了对港片输入的管控,即便左派公司制作的影片,亦不能在内地市场畅通无阻(输入内地的香港左派影片,也大多难逃被批判的命运)。

1952年之后,张善琨将目光瞄准了台湾,"参加了反动的组织'自由影人协会'",并于1953年以顾问的身份随"自由影人回国观光团"赴台访问,由此成为一名"反动的影人"。[47] 由于台湾市场有限,张善琨更尝试与日本、泰国等国进行合拍,以拓展更为广阔的市场,于是便有了本章开

[44] Mark Chi-Kwan, *Hong Kong and the Cold War: Anglo-American Relations, 1949–1957*, Oxford: Clarendon, 2004, p.6.
[45] 这一点可从"远东"拍片的影人的构成上窥豹一斑,他们中既有屠光启、李英、王元龙、白光、黄河等日后的右派影人,也有顾也鲁、刘琼、鲍方、李次玉、吴景平、曹炎、岑范等左派或日后转向左派的影人。
[46] 例如,1956年,台湾当局分三批禁映了六十余部香港影片,主要原因是认定这些影片有左派影人参与,详见《台湾禁映六十部国语片》,载《国际电影》第8期(1956年8月)。
[47] 中央文化部电影局编印:《香港电影界人物情况参考资料》第一辑,内部文件,第17页。

头所记述的张善琨客死他乡的一幕。随着 1952 年 "香港新华" 的成立，"远东" 的历史也告一段落，但香港电影界在文化冷战背景下的对抗，才刚刚拉开帷幕。

◎ 远东影业公司出品影片目录

《雨夜歌声》，1950，李英导演；

《碧海红颜》，1950，王引导演，良友影业公司出品；

《第三代》，1950，朱石麟导演，大成影片公司出品；

《出海云霞》，1950，屠光启导演；

《结婚二十四小时》，1950，屠光启导演；

《玫瑰花开》，1951，李英导演；

《摩登太太》，1951，屠光启导演；

《雾香港》，1951，李英导演；

《虎落平阳》，1952，屠光启导演；

《歌女红菱艳》，1952，屠光启导演，与邵氏父子（香港）有限公司联合出品；

《新西厢记》，1952，屠光启导演，与邵氏父子（香港）有限公司联合出品。

资料来源：《童月娟回忆录暨图文资料汇编》所附之《新华影业公司各时期影片目录》，以及《香港影人口述历史丛书（1）：南来香港》所附之《新华影业公司主要出品年表》。两书关于 "远东" 出品影片的数量及时间略有出入。

第三章 | Chapter 3

文化冷战与香港右派电影的文化想象：
以亚洲影业有限公司为中心

1955年年末，亚洲影业有限公司（简称"亚洲影业"）的创办者张国兴在一次演讲中忧心忡忡地说道，香港电影业正面临着崩溃的危机。在他看来，造成这一局面的原因，一是香港影片不能进入内地而导致的市场萎缩，二是"主角明星之酬金大到远非制片家力量所能负担"[1]。此外，张国兴还在演讲中直陈香港电影业的种种陋习，例如某些已开拍的影片竟然没有完整的剧本，每天随拍随写；编剧酬劳微薄，在电影界毫无地位可言；有的导演一年签下多部影片的拍摄合同，无暇对每部影片精雕细琢；某些大明星凌驾于导演之上，给拍摄带来严重困扰；演员在拍摄现场迟到的现象更是司空见惯。[2]张国兴的演讲虽然言辞犀利，但并非完全耸人听闻——他的种种忧虑和批评，正反映了香港国语制片界在冷战阴影的笼罩下举步维艰的状况。

张国兴是一名自由主义知识分子，也是典型的"南下文人"，他出身新闻界，早年曾任国民党中央通讯社记者、美国合众国际社驻华记者。[3]1949年赴港后，张国兴获得美国亚洲基金会（Asian Foundation）的支持，于1952年创立亚洲出版社，次年又成立亚洲通讯社及亚洲影业有限公司。[4]可以说，"亚洲"集新闻、出版、电影制片等业务于一身，是香港电影史乃

[1] 《香港影业面临崩溃危机》，载《亚洲画报》第34期（1956年2月），第1页。
[2] 同上。对张国兴观点的回应，可参见龙潜谷：《从另一个角度看国语片的前途》，载《国际电影》第6期（1956年3月）。
[3] 关于张国兴任职美国合众国际社期间的采访活动，可见季者：《合众社记者张国兴被逐记》，载《新闻纪事》1949年第1期，第12页。
[4] 关于"亚洲"机构成立前后的情况，见《五年来之亚洲出版社》，载《亚洲画报》第54期（1957年10月），第28—31页；关于张国兴赴港后的活动情况，可参见贺宝善：《思齐阁忆旧》，北京：生活·读书·新知三联书店，2005年，第149—150页。

至中国电影史上少有的综合性文化机构。从1953年开始拍片到20世纪50年代末停止制片业务，"亚洲影业"共出品九部影片[5]，虽然数量不多，但其影响却不容小觑：从制片策略的角度说，"亚洲影业"严谨的制作方针，以及对重要制片环节的制度化创新，都令其在投机成风的香港电影界独树一帜；从文化的角度说，"亚洲影业"出品的影片集中体现了卜万苍、唐煌、屠光启等"南下影人"试图重塑传统伦理道德，进而代言中国文化的野心；从政治的角度看，获得美国资金支持的"亚洲影业"，在意识形态上有着鲜明的右派印记，堪称美国在亚洲文化冷战中的重要一环。因此，考察"亚洲影业"的创作实践及其出品影片斑驳复杂的文化想象，可令我们一窥20世纪50年代香港右派电影的文化政治与精神底色。

一、"亚洲"机构与战后香港电影

"亚洲"机构成立之际，香港影坛正处于种种不确定性之中。自20世纪40年代中后期以来，由于内地资本的涌入和大量上海影人的南下，香港电影业一度生机勃勃，大有与上海分庭抗礼之势。然而，进入20世纪50年代后，受到国际政治局势的影响，香港电影业呈低迷之势，恶劣的市场环境令许多制片公司苦苦支撑，甚至难以为继。当时的媒体对香港影坛大都持悲观的态度："一九五一年的上半年，香港电影制片业是走着不景气的下坡路，影场上笼罩着一层阴影。"[6] "在1950至1952年间，每年约有五十部新国语片摄制，至1953年已减少一半，1953后，香港不能再称为全世界第三大电影制片区了。"[7] 由于市场的不稳定，战后初期崛起的

[5] 详见本章末尾所附之《亚洲影业有限公司出品影片目录》。另据黄仁的说法，"亚洲"还制作过一部未公映的影片《第十一诫》，是否确实，有待进一步考证，详见《1950至1970年代香港电影的冷战因素影人座谈会纪录》，收于黄爱玲、李培德编：《冷战与香港电影》，第258页。
[6] 伍尚：《去年度电影制片业回顾》，载《光艺电影画报》第46期（1952年2月），无页码。
[7] 张国兴：《香港的中国电影业：香港东区扶轮会中专业演讲》，载《亚洲画报》第34期（1956年2月），第4—5页。

国语制片公司，如大中华电影企业有限公司、永华影业公司（简称"永华"）、长城影业公司（即"旧长城"），大都难逃经营困难、改组甚至停业的厄运。

即便如此，仍有不少独立制片公司在 20 世纪 50 年代初纷纷成立，"亚洲影业"正是其中颇具代表性的一家。这些公司凭借香港独特的地缘优势和丰富的电影人才储备，在缺乏片厂、资金有限的情况下，以灵活的经营策略拍出了不少佳作，在战后香港电影史上写下重要一笔。[8] 作为一家独立制片公司，"亚洲影业"在资金有限、市场萎缩的情况下，不得不苦苦支撑，于是便有了本章开头张国兴对香港电影业的忧虑和批评。针对这一状况，张国兴另辟蹊径，通过对重要制片环节的制度化创新，为"亚洲影业"赢得生存的机会。具体的举措包括：在与导演签约时增加附加条件，"一年之中，限制最多两部以致两部半的戏"，避免某些导演"同时接了几部戏的工作，或是一年中拍摄五六部戏，每天由甲摄影厂跑到乙厂，奔走不停，精神分散"，对主演亦提出了类似要求；出品影片必须有完整的剧本，杜绝"一面拍才一面赶写对白的事情"；导演完成分镜头剧本后，"要负责把每一个镜头先在纸上画出来"，《半下流社会》画了七百多张画，《金缕衣》也有五百多张"；拒绝出高价争夺明星，"凡是每部片酬劳超过港币壹万元的明星，便唯有放弃了"；与此同时，大力培养有潜力的新人。[9] 客观地说，"亚洲影业"的这些措施虽出于不得已，在客观上却起到了革除香港电影业的痼疾、提高国语片制作水准的效果。

除了糟糕的市场环境之外，"左""右"对峙的局面，或曰冷战因素，也是塑造战后香港电影独特面貌的另一重要因素。1946 年 3 月 5 日，英国前首相丘吉尔（Winston Leonard Spencer Churchill，1874—1965）在美国富尔顿发表"铁幕演说"，正式拉开了冷战序幕。1947 年 3 月，时任美国总

[8] 20 世纪 50 年代初期成立的独立制片公司既有左派也有右派，左派方面有龙马影片公司（1950 年成立）、凤凰影业公司（1952 年成立）；右派方面则有泰山影业公司（1952 年成立）、新华影业公司（1952 年成立）、自由影业公司（1952 年成立）等。

[9] 《访问"亚洲"董事长张国兴——由培养新人麦玲谈到"亚洲"制片方针》，载《亚洲画报》第 25 期（1955 年 5 月），第 25 页。

统杜鲁门（Harry Truman，1884—1972）在国会发表演说，提出向濒临内战边缘的希腊、土耳其提供援助，防止其落入共产主义国家之手，由此，冷战开始。在此后的数十年间，美、苏两大阵营不仅调动各种资源，在军事、经济、外交等方面展开针锋相对的角逐，而且在全球范围内展开了一场"争夺人心的战斗"（battle for men's minds），亦即文化冷战（cultural cold war）。[10] 具体到亚洲，随着1949年10月中华人民共和国的成立，以及1950年朝鲜战争的爆发，以美国为首的西方阵营开始对新中国实施围堵。在这一背景下，香港因其特殊的地缘因素，毫不意外地成为亚洲文化冷战的前哨站。正如有研究者指出的那样，新中国和美国政府都视香港为冷战交锋的重要场域，双方均高度重视电影的意识形态宣传功能。[11]

事实上，早在中华人民共和国成立之前，中国共产党便已敏锐地意识到香港在海外文化宣传和统战中的重要作用，并巧妙利用英、美统治集团与蒋之间的矛盾，在香港开展了一系列卓有成效的工作，例如通过影评引领舆论，推动左派制片机构的创建和整合，积极争取中间派影人等，一度令左派在香港电影界的力量有所加强。[12] 大体上说，此时左右两派之间的矛盾尚未公开化，双方在相互竞争的同时，还时有携手合作的情形出现。进入20世纪50年代，冷战的气氛日趋浓烈：精神高度紧张的港英当局无法容忍左派力量的壮大，于1952年年初将司马文森、刘琼（1912—2002）、舒适（1916—2005）、齐闻韶、杨华（生卒年不详）、马国亮（生卒年不详）、沈寂（1924—2016）、狄梵（1920—2012）等多名左派影人"递解出境"[13]；获得美国支持的国民党当局也不甘示弱，开始积极介入香港电

[10] 关于美国在文化冷战中扮演的角色，可参见 Frances Stonor Saunders, *The Cultural Cold War: the CIA and the World of Arts and Letters*, New York and London: The New Press, 2013; Greg Barnhisel, *Cold War Modernists: Art, Literature, and American Cultural Diplomacy*, New York: Columbia University Press, 2015。

[11] Charles Leary, "The Most Careful Arrangements for a Careful Fiction: A Short History of Asian Pictures," *Inter-Asia Cultural Studies*, Vol.13, No.4, 2012, p.549.

[12] 关于20世纪40年代末左派影人在香港电影界的活动及其影响，可参见沙丹：《政治光谱下的文艺变革：建国前夕香港左派影人的活动及影响》，载《电影艺术》2012年第4期；苏涛：《时代转折、政治形塑与艺术探索——试论建国初期中央的香港电影政策》，载《电影艺术》2012年第4期。

[13] 关于这些左派影人被"递解出境"的详细经过，可参见《香港影人口述历史丛书（2）：理想年代——长城、凤凰的日子》，第40—41页。

影界，采取各种措施对抗共产党的"统战"。到了 1953 年前后，香港影坛左右对峙的局面终于公开化。可以说，"亚洲影业"的成立，正是文化冷战的产物。

虽然美国全球文化冷战的主战场在欧洲[14]，但面对亚洲的巨大利益和中国等新兴社会主义国家的崛起，美国绝不肯袖手旁观。其介入的途径之一，便是甄选代理人，提供资金支持，通过新闻出版、文化艺术等形式宣扬美式民主、自由，以及西方价值观和

图 3-1 《亚洲画报》封面

生活方式，进而达到围堵、打压共产主义意识形态的目的。"亚洲"机构的主要资金，正是来自美国亚洲基金会。有研究者指出，不少以慈善性质为掩护的基金会，其背后都有美国政府的秘密介入和支持，因为"把大宗资金投入中央情报局项目而又不至于引起接受者对资金的来源产生怀疑，利用慈善性基金会是最便利的了"[15]。

获得美国及台湾当局大力支持的"亚洲"机构，在美国发动的文化冷战中扮演着马前卒的角色。[16] 难怪在当时中国内地的电影决策者看来，"亚洲影业"是一家"反动"制片公司，张国兴也被定性为"反动的蒋匪帮特务"[17]。在出版方面，亚洲出版社自 1952 年创立至 1957 年，共出版图

[14] 参见 Giles Scott-Smith and Hans Krabbendam eds., *The Cultural Cold War in Western Europe, 1945-1960*, London and Portland: Frank Cass, 2003。
[15] 〔英〕弗朗西丝·斯托纳·桑德斯：《文化冷战与中央情报局》，曹大鹏译，北京：国际文化出版公司，2002 年，第 148 页。
[16] 在银幕之外，"亚洲影业"的一系列活动，亦显示了其作为美国及台湾国民党当局冷战盟友的角色。例如，1955 年，为了支持亲国民党当局的"永华"度过危机，"亚洲影业"董事长张国兴以斡旋者的身份参与了"永华"与其最大债权人——新加坡国泰机构之间的谈判，双方最终达成一系列协议，令"永华"暂无停业之虞。详见《永华安渡危机》，载《亚洲画报》第 25 期（1955 年 5 月）。
[17] 中央文化部电影局编印：《香港电影界人物情况参考资料》第一辑，内部文件，1954 年，第 32 页。

书250余种，涵盖学术著作、专题研究、人物评传、翻译名著、报告文学、文艺创作等，其中不少都有着鲜明的反共主题。[18]"亚洲"机构旗下刊物《亚洲画报》，在介绍文化、科技、娱乐信息之余，也常常刊载国际大事、冷战演变、"铁幕"动荡等内容，大力鼓吹资本主义意识形态和西化生活方式，亦有着鲜明的意识形态指向性。[19]

二、再造"传统"

值得注意的是，不同于亚洲出版社和《亚洲画报》旗帜鲜明的政治立场，同属"亚洲"机构的"亚洲影业"，出品的影片中却鲜有明确的意识形态讯息。"亚洲影业"出品的影片多为保守的伦理片、教化色彩浓厚的情节剧或喜剧片，以及具有社会写实倾向的影片。这些作品大都聚焦伦理道德与个人尊严，表现南下社群的思乡之情和流离之苦，在重塑传统的同时，隐隐流露出对资本主义生活方式的抗拒和批判。

"亚洲影业"的开山作《传统》(1955，唐煌导演)，正是一部通过重申伦理关系，并借由"父子相继"的故事来宣扬传统的影片。片头的字幕，便将创作者的心迹表露无遗："本片以中国传统的侠义精神为主题，此种精神可存在于任何社会阶层，际兹奸诈诡谲罔顾信义，只求目的不择手段之世，值得予以提倡。"《传统》改编自"南下作家"徐訏(1908—1980)的小说，以20世纪三四十年代的江南市镇为背景，讲述了一个家族在大时代中的兴衰，颂扬了以洪九(王元龙饰)、刀疤项城(王豪饰)为首的江湖人物"忠信果敢""舍身为国"的精神。影片采用大闪回的结构，以严谨的构图和稳健的场面调度呈现了一则关于"传统"的江湖传奇：为人豪爽仗义的洪九虽是帮派中人，却始终恪守传统，不取不义之财，拒绝与侵略者合作。

[18]《五年来之亚洲出版社》，载《亚洲画报》第54期(1957年10月)，第29页。
[19] 对亚洲出版社及《亚洲画报》的深入分析，可参见容世诚：《围堵颉颃；整合连横——亚洲出版社/亚洲影业公司初探》，收于《冷战与香港电影》，第127—130页。

洪九死后，其衣钵被义子刀疤项城继承。不过，女性的介入为男权社会的权力交接带来重重障碍：洪九奶奶（王莱饰）公然开设赌局，并且与汉奸沆瀣一气。另一个女性角色曹三小姐（刘琦饰）更是典型的"蛇蝎美人"(femme fatale)，她不仅蛊惑洪九奶奶违背祖训，而且引诱男性走向堕落。最重要的是，她所代表的摩登生活方式，对传统构成了严重威胁。影片结尾处，男主人公为了克服危机，恢复因女性的阻挠而陷入危机的男权秩序，即便殒命亦在所不惜。在片中，男性的忠义、诚信几乎可与传统的道德观念画上等号，而女性的自私、褊狭乃至贪婪堕落，全都源自西化的价值观念和生活方式。通过男性/女性、传统/现代的冲突和对立，创作者坚定地重申了传统的合法性。

在古装片《杨娥》（1955，洪叔云、易文联合导演）中，传统被表现为"爱国精神"和"民族气节"，并且在将道德问题转化为政治问题的过程中扮演了相当关键的角色。《杨娥》堪称"亚洲影业"出品的巨制，制作周期长达九个月，布景达三十余场，在摄影、服装、道具等方面亦不惜工本。[20] 早在"孤岛"时期，上海影人便经常采用借古讽今的策略拍摄具有娱乐化元素的野史片。这些影片多以女性为主角，在对女主人公的自我牺牲精神大加颂扬的同时，委婉地传达抵抗的意识，《貂蝉》（1938，卜万苍导演）、《费贞娥刺虎》（1939，李萍倩导演）等便是典型的代表。《杨娥》的女主角杨娥（刘琦饰）是明季的一名女子，身负家仇国恨，只身刺杀吴三桂（李英饰）。透过杨娥的"刚烈"和"忠勇"，创作者清晰地表达了自己的政治倾向：在历史转折关头，心向"正统"，忠于旧政权。由于支持了国民党当局的意识形态，《杨娥》甚至获得由蒋介石颁发的奖状，以表彰其"发扬民族气节，足以激励人心"的宣传效果。[21] 而以中国内地的视角来看，"亚洲影业""摄此片的蓄意是在影射着自全国解放后，一小撮反动蒋匪帮逃到了台湾不甘心于死亡，企图作垂死挣扎，因此，《杨娥》的摄制就自然贯穿着反人民的

[20] 关于《杨娥》的制作情况及在台湾的反响，可参见《〈杨娥〉台湾献映获得好评》，载《亚洲画报》第19期（1954年11月），第28页。
[21] 《〈杨娥〉获得"总统"奖状》，载《亚洲画报》第22期（1955年2月），第27页。

反动思想"[22]。

宣扬"中国传统的天伦之爱"的《满庭芳》，同样是一部向传统致敬的作品。不同于《传统》严肃沉闷的格调，《满庭芳》试图以轻喜剧的方式消解传统与现代之间的冲突。一向擅长拍摄喜剧片的导演唐煌，在该片中充分运用误会、巧合、噱头等方式制造喜剧效果（尽管有些笑料略显生硬），在娱乐观众的同时达到道德教化的目的。在"亚洲影业"的主要票房市场——台湾，《满庭芳》一度引发观影热潮。1955年年初，该片在台北三家戏院联映，"票房收入比《传统》《杨娥》两片还要高，仅仅一月廿四和廿五两天，收入已超过十万元"[23]。影片承袭早期中国电影的家庭伦理剧传统，表现了一个移民家庭的日常生活和人伦关系，尤其是祖孙代际的冲突，更构成了《满庭芳》的核心叙事推动力。片中的祖母（王莱饰）几乎就是传统的化身，作为沈家辈分最高的长者，她固执而又无力地守护着在现代化的冲击下摇摇欲坠的传统道德观念，不时训诫晚辈们种种荒唐堕落的言行举止，整日念叨"这个世界越来越坏"，以致被晚辈们私下里称为"老古董"。如果说沈家的第二代——片中的父亲一角（刘恩甲饰）尚能恪守"做人做事要克勤克俭"的传统信条的话，那么沈家的第三代则是浸淫于西化生活方式的一代。在片中，传统的阴影对晚辈的生活构成了巨大的障碍：孙子沈嘉康（陈厚饰）不敢向女友坦承大家族同居的状况，为了争取在婚后成立小家庭，甚至不惜以"脱离家庭"相威胁；孙女沈嘉美（钟情饰）则贪图享受，与同学彻夜跳舞，狂欢不归，更扬言要发动"家庭革命"，以争取个人自由。祖母在遭到一连串打击后病倒，而沈家上下陷入混乱的状况似乎表明，虽然祖母的权威遭到挑战，却仍是家族的精神支柱。在医院的一场戏中，双方最终达成和解：祖母一改之前的严厉，以慈祥的面目示人——原来"老古董"也有开通的一面，而传统也并非面目可憎；孙辈则消除了对祖辈的成见，尝试融入大家庭当中。从表面上看，传统与现代似乎达成了

[22] 中央文化部电影局编印：《香港电影制片公司情况参考资料》，内部文件，1954年，第26—27页。
[23] 《〈满庭芳〉轰动台北》，载《亚洲画报》第23期（1955年3月），第3页。

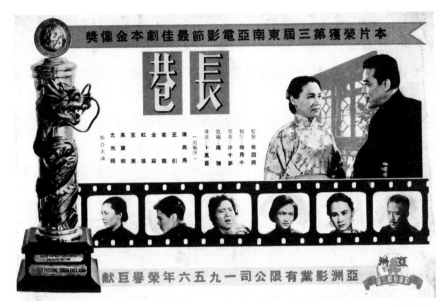

图 3-2 《长巷》的结局缓解了因对传统的批判而引发的焦虑

和解,但细细考量便不难发现,创作者其实是站在传统一方。一个值得注意的细节是,嘉美的一名女同学沉溺于西化的生活方式,但激烈地反对束缚、追求自由给她带来的只有"堕落"(怀孕后遭到男友抛弃)。在与现代的博弈中,一度岌岌可危的传统再度君临并取得胜利。通过意识形态话语的巧妙运作,创作者达成了为传统辩护的目的。

在"亚洲影业"出品的影片中,最能体现香港右派影人对待传统之复杂心绪的影片,非《长巷》莫属。该片犹如对传统的一次虽有疑虑却最终皈依的回望,意味深长而又含蓄隽永。《长巷》制作严谨、工整,是卜万苍香港阶段的创作中结构最完整、风格最突出的作品。[24] 影片的故事发生在民国年间的北方市镇,围绕一个突遭变故的中产之家展开叙事,并将表现重点放在对重男轻女这一封建陋习的批判上。康家的女主人兰珍(陈燕燕饰)忧郁成疾,每晚都站在阳台上眺望巷口。经丈夫康汉良(王引饰)再

[24] 对《长巷》及卜万苍香港时期创作的分析,可参见苏涛:《"南来影人"、流亡意识与传统的焦虑——卜万苍香港电影生涯侧影》,收于苏涛:《浮城北望:重绘战后香港电影》,北京:北京大学出版社,2014 年,第 79—96 页。

三追问，终于得知原委：二十年前，受重男轻女思想的影响，兰珍将刚出生的女儿遗弃在巷口，同时抱养了一名男婴。讽刺的是，抱养的儿子叔强（金铨饰）顽劣成性，不求上进，嗜赌成性，以致锒铛入狱，而被妓女收养的女儿却孝顺体贴，知书达理。在影片的后半部分，当康汉良完成妻子的遗愿，费尽周折找到被遗弃的女儿时，创作者却没有安排父女相认的场面，而是让康在雪夜独自离去。影片意味深长的结尾与开头遥相呼应：在缓慢的移动镜头中，泪流满面的康汉良行至巷口，镜头切至康家阳台，影片最后以他告慰妻子的独白作结。在笔者看来，这个令人动容的结尾将重点放在人物为获内心安宁而作的道德自省上，从而缓解了因对传统的批判而引发的焦虑。

在香港右派影人看来，尽管死而不僵的传统自有其弊病（例如长辈干涉晚辈的自由、包办婚姻、重男轻女），但它在维护人伦、传承文化等方面仍发挥着无可替代的作用。值得探讨的是，20世纪50年代，在现代化潮流的冲击下屡遭打击的传统观念何以"借尸还魂"，成为香港右派影人关切的焦点？要解释这个问题，还得从香港文化冷战的整体框架着手。与台湾国民党当局关系密切的香港右派影人，始终以中国文化的"正统"继承者自居，而要达成这一目标，就必须与传统发生关联。同时，为了对抗左派的反帝、反封建、反资本主义及阶级斗争等话语，右派影人唯有诉诸"传统"，并对其进行新的阐释。学者科大卫（David Faure）曾论及香港右派影人重塑"传统"的企图，他指出，一度对右派影人的民族主义论调颇为忌惮的港英当局，基本上自"1956年之后就不怕右派的思想，因为右派捧出来的只是中国文化"[25]。

尽管没有直接攻击共产主义意识形态，但《传统》《满庭芳》等影片所宣扬的"传统"，仍被打上"封建主义"的标签，并引起了内地电影管理者的高度警觉：《传统》中的"封建道德是反动统治者用来麻醉人民，以维护反动统治的工具"，因而其"反动用意也是显而易见的"[26]，而类似《满庭芳》这种"指出家庭老幼之间，思想虽不免误解，但绝无仇恨成分

[25] 科大卫：《我们在六十年代长大的人》，载《冷战与香港电影》，第16页。
[26] 中央文化部电影局编印：《香港电影制片公司情况参考资料》，内部文件，第26页。

存在"的影片，正体现了创作者"一贯的造谣诬蔑无耻伎俩，并包含着反人民的毒素"[27]。于是，经过香港右派影人的重新阐释和包装，这一再造的"传统"，便成了对抗共产主义意识形态的武器。

三、被延宕的现代性

《满庭芳》里有一个有趣的细节：一名中医和一名西医争执不下，都声称是自己治好了祖母的病。在被问及到底是中医好还是西医好时，祖母做了一个模棱两可的裁决："内科中医好，外科西医好。"在笔者看来，这个细节恰在不经意间流露出创作者对待传统和现代的暧昧态度。"亚洲影业"出品的影片，一方面以怀恋和无可奈何的态度回望传统，另一方面又不得不面对香港的现实，对新的资本主义生活方式和价值观念做出回应——对于一家接受美国资金支持的制片公司来说，这似乎是应有之义。

《金缕衣》（1956，唐煌导演）将目光转向急剧变化中的香港社会，创作者不再诉诸传统，而是正面表现现代的价值观念和生活方式（尽管有所疑虑和保留）。建筑设计师吴中时（陈厚饰）为了满足妻子依兰（葛兰饰）得到一件皮大衣的愿望，不得不以"走内线"的方式接近余老板（王元龙饰）的情妇陈秀丽（钟情饰），而依兰也受到花花公子康东明（吴家骧饰）的蛊惑，险些酿成婚姻危机。经过一番斗争，两人消除误会，重归于好。创作者以一件皮大衣为中心，将喜剧的形式和道德教化的内核融为一体，旨在警醒"好虚荣的人们"，"同时指示给青年们爱情和婚姻的真谛"，并"纠正一般青年人的恶习惯"，因此"意识相当正确"[28]。

抛开道德教化的陈词滥调不谈，《金缕衣》有趣的地方在于，它呈现了主人公——一对年轻的小资夫妇——对现代生活的想象，描绘了不同价值观念的冲突，并将现代性的议题推向前台。影片所呈现的现代性，表

[27] 中央文化部电影局编印：《香港电影制片公司情况参考资料》，内部文件，第27页。
[28] 《〈金缕衣〉闪电完成》，载《亚洲画报》第25期（1955年5月），第6页。

现在社会生活的方方面面，例如新的职业（建筑设计师）、新的公共空间（夜总会）、新的交通工具（私家轿车）、新的价值观念（对待性日益开放的态度和女性追求独立自主的趋势），以及由资本主义的消费文化所催生的近似恋物癖（fetishism）的消费欲望。五光十色的现代社会一方面让主人公的生活变得丰富、便利，另一方面又对主人公构成了难以抵抗的诱惑，以致引发价值观的畸变。

影片开头，俯拍的全景镜头摇过香港的街头，疾驰而过的汽车标示出现代社会快速的生活节奏。接下来，叠化的中景镜头对准两条穿着高跟鞋的玉腿，拉开的镜头交代了依兰的身份：一名受过教育、作风时髦的现代女性。通过她的视点，镜头推至报纸上刊载的大幅大衣广告，反打镜头里呈现出依兰充满渴望和遐想的表情。较之乏味的日常生活和逼仄的家庭空间，物质的刺激和灯红酒绿的公共空间更能凸显资本主义都会的摩登气息：无论是对华美服饰的渴望还是驾车兜风时的快感，抑或是夜总会里暴露的歌舞表演，均显示了西化生活方式对主人公价值观念的冲击。片中的女性角色尤其值得关注，尽管依兰并非职业女性（这类形象几年后才在"电懋"的影片中大量出现），但已有了自主的社交活动和追求个性的意识。不过，创作者仍不敢贸然让女性挑战主流价值观念：依兰与丈夫爆发冲突之后负气出走，结果招致种种潜在的危险，唯有在朋友的劝解下返回家中；而对甘做富翁情妇、一心贪图物质享受的陈秀丽来说，死亡成了她冒犯资产阶级家庭秩序的最终惩罚。这一次，创作者维护的不再是传统的伦理道德，而是日渐崛起的资产阶级价值观念。

《金缕衣》对都市现代性的表现，让人不禁想起"电懋"1959年出品的《香车美人》（易文导演，他正是《金缕衣》的编剧），两片在叙事、主题等方面有不少相似之处，构成一种有趣的互文现象。例如，两片都表现了年轻夫妻因为消费欲望而引发的家庭冷战和性别博弈，都呈现了小资产阶级对现代性的期待和焦虑，且都以主人公在经历价值观的混乱之后臣服于社会象征秩序作结。所不同者，《金缕衣》对现代生活方式还略带狐疑、半遮半掩，不完全肯定，道德教化色彩仍较强，而《香车美人》则更倾向

于肯定中产阶级的价值观念和父权秩序。[29]

经过《金缕衣》的延宕，到了"亚洲影业"末期的《三姊妹》（1957，卜万苍导演），西化的生活方式和价值观念才登堂入室，得到正面的描述和肯定。这部歌舞片一改"亚洲影业"严肃沉重的基调、道德教化的主题和知识分子式的忧思，表现了中产阶级女性的爱情、婚姻和生活。在片中，爵士乐、曼波舞等西方文化符号无处不在，主人公终于可以放下传统的包袱，大胆追求个人自由、物质享受和

图 3-3 《金缕衣》对现代生活方式略带狐疑

西化生活方式，而无需担心遭到谴责。与此同时，香港在电影文本中被塑造成资本主义的天堂，成为文化冷战中彰显资本主义的优越性、对抗共产主义意识形态的利器。

有研究者注意到，在文化冷战的对抗中，现代主义扮演了一个非常重要的角色，它被呈现为一场亲西方的、亲"自由"的、亲资产阶级的运动，并被用来证明西式生活方式的优越。[30]换言之，在冷战背景下，现代性/现代主义已经超越了艺术作品主题、风格、形式等方面的范畴，被赋予了浓烈的意识形态色彩。由此我们不难理解，《金缕衣》《三姊妹》等"亚洲影业"出品的影片虽然不直接表现政治，但其对现代性的表现（尤其是对资本主义道德观念的肯定、对西化生活方式的憧憬，以及对个体追求独立自主的鼓吹），事实上起到了为西方意识形态张目的效果。

不过，需要指出的是，"亚洲影业"出品的影片对现代性并非自始至

[29] 关于易文在"电懋"的创作，以及对《香车美人》更详细的分析，见本书第七章。
[30] Greg Barnhisel, *Cold War Modernists: Art, Literature, and American Cultural Diplomacy*, New York: Columbia University Press, 2015, p.2.

终全盘接受，而是经历了一个从观望、怀疑到肯定的过程，从而延宕了现代性在香港电影中的发展进程。值得分析的是，作为一家接受美资援助的右派公司，"亚洲影业"为何对资本主义价值观念和西化生活方式保持警惕，甚至不时流露出抗拒和批判？这或许涉及美国全球文化冷战中的一个普遍性问题，即那些受到美国资助的机构和个人，是否真的如美国所愿，在创作实践中不假思虑地全面拥抱美式价值观念和生活方式？或者说，在席卷全球的美式价值观念与创作者的民族主义情绪之间，是否存在着某些裂隙和张力？在笔者看来，以张国兴为首的"亚洲影业"的决策者和创作者，既有自由主义者的一面，又有民族主义者的一面，他们在表现西方价值观念和生活方式的同时，总会在不经意间与"传统"遭遇。

回望传统与拥抱现代性，这两个看上去相互抵牾的观念，在"亚洲影业"的影片中奇妙地叠合在一起，成为文化冷战中一个值得探讨的现象。在笔者看来，这二者看似矛盾，实则相互关联：回望传统是为了与左派争夺代表中国文化的权利，并配合国民党当局的意识形态；拥抱现代性则是为了呼应"美国文化全球化"的趋势，以美式民主、自由观念抗衡共产主义意识形态。传统与现代的此消彼长，展示了"亚洲影业"在文化冷战中的不同面向，同时流露出香港右派影人复杂的历史情结和流离心绪。

四、流离文化与个体尊严

除了踟蹰于传统与现代之间，"亚洲影业"出品的一些影片聚焦于战后南下的移民社群，表现主人公的乡愁和精神痛苦，呈现其在恶劣的社会环境中挣扎求生的经历，突出强调人物的精神力量和理想信念。旨在"表扬流亡知识分子们不向生活低头的伟大精神"[31]的《半下流社会》，就是此类影片的突出代表。

[31] 《〈半下流社会〉在摄制中》，载《亚洲画报》第 22 期（1955 年 2 月），第 26 页。

影片改编自赵滋藩（1924—1986）的同名小说，创作者采用近乎写实的手法，表现"半下流社会"同舟共济、相互扶持的精神。这群来自中国内地的"流亡人士"——昔日的体面人物（教师、大学生、军官），如今沦为难民，寄居在被称为"精神堡垒"的调景岭贫民窟，靠敲石子、拾烟蒂、做脚夫维生。为了逼真还原"半下流社会"的面貌，主创人员数次到调景岭实地考察[32]，而影片高潮部分火烧木屋一场戏，更是在钻石山实景搭设，"四面架起水银灯，动员了二百位演员"，"灾民们仓皇从火巷中冲出，蹲在荒野，构成一幅火灾流民图"[33]。要想在恶劣的环境中生存，"半下流社会"的成员唯有齐心戮力，以集体主义的方式共渡难关，而这一主题恰是《危楼春晓》《水火之间》等左派影片反复强调的——在意识形态上针锋相对的左右两派影人，竟然在这一问题上达成了某些共识（不要忘了，卜万苍、屠光启等右派导演同样来自上海，与朱石麟、李萍倩等左派导演一样，都可归入"南下影人"之列）。

有研究者将左派公司出品的《珠江泪》（1950，王为一导演）与《半下流社会》放在一起讨论，并指出在意识形态上格格不入的两派影人，都"拥护一种集体的价值观"，并且"以既异又同的方法刻画团结"[34]。不过，二者的侧重点仍有不同：左派多通过描绘南下社群（尤其是生活在社会底层的小人物）的求生之艰，将批判的矛头指向资本主义的剥削制度；而右派的关切点则是人物在困厄中的精神力量和道德抉择。例如，王亮（张瑛饰）、麦浪（陈厚饰）等正面人物，均有着矢志不渝的理想和高尚的道德情操，他们为了集体利益四处奔走，不计个人安危，而胡百熙（吴家骧饰）、李曼（刘琦饰）等反派角色之所以走向腐化堕落的深渊，则是意志薄弱、经不起诱惑之故。

《半下流社会》一方面表现了主人公对香港的资本主义制度和西化生

[32] 《"亚洲"筹备开拍〈半下流社会〉观光调景岭》，载《亚洲画报》第19期（1954年11月），第20—21页。
[33] 《〈半下流社会〉大火烧木屋》，载《亚洲画报》第24期（1955年4月），第22页。
[34] 梁秉钧：《电影空间的政治——两出五〇年代香港电影中的理想空间》，收于梁秉钧、黄淑娴、沈海燕、郑政恒编：《香港文学与电影》，香港：香港公开大学出版社，2012年，第56页。

活方式的抗拒（几可视作"南下影人"的自我心理投射），另一方面又着重展示他们对"故国"的无限怀念。对这群颠沛流离的"流亡者"来说，香港不过是一个临时的客居之地，重返家乡才是他们念兹在兹的心结。中秋之夜，"半下流社会"的成员在木屋前齐唱《念故乡》，配合着深沉的歌声，舒缓的横移镜头摇过一张张神情凝重的面孔，把人物的流离心绪表现得淋漓尽致。影片还有一个细节给人留下深刻印象："酸秀才"（雷达饰）在临终之际留给同伴的，竟然是一包故乡的泥土！

值得注意的是，除了片头的画外音和《念故乡》的歌词，《半下流社会》全片几乎看不到明显的意识形态讯息，"所谓'反共'，只在言辞语教之中透露，我们看不到有任何宣扬个性价值或民主、自由观念的地方"[35]。在研究者看来，之所以出现这样的状况，是因为香港的右派影人深谙香港及东南亚等地的政府"对左右之争非常敏感，不能在电影这一流行媒介中明目张胆地反共，而广大华人观众对政治并无兴趣，为了通过电检并吸引普通观众，影片首先要提供娱乐消遣，进而教化民众"，因此对政治的表现只能是隐晦的[36]。张国兴本人也意识到，"亚洲影业"不应仅制作反共题材的影片，因为这可能会让观众觉得"亚洲影业"只是一家意识形态宣传机构。[37]这也解释了"亚洲影业"何以在《半下流社会》之后出品的影片基本不涉及政治，转而拍摄伦理片、喜剧片和歌舞片。不过，在笔者看来，在文化冷战的特殊语境下，这种"去政治化"（或曰将政治问题道德化）的策略，仍旧是高度政治化的。

如果说《半下流社会》是以群像的方式展现移民社群的精神世界，那么"亚洲影业"的最后一部影片《擦鞋童》（1959，卜万苍导演），则表现了南下移民个体的遭遇和抉择。影片同样触及20世纪50年代香港的社会现实，透过主人公曲折艰辛的生活经历，间接透露出"南下影人"对香港

[35] 罗卡：《传统阴影下的左右分家——对"永华"、"亚洲"的一些观察及其他》，收于《香港电影的中国脉络》，第14页。

[36] 罗卡、〔澳〕法兰宾：《香港电影跨文化观（增订版）》，刘辉译，第154页。

[37] 参见 Charles Leary, "The Most Careful Arrangements for a Careful Fiction: A Short History of Asian Pictures," *Inter-Asia Cultural Studies*, Vol.13, No.4, 2012, p.551。

由极度不适到逐渐面对现实的心路历程。

《擦鞋童》并非导演卜万苍素来擅长的情节剧或爱情片,而是一部"暴露性的写实影片"。吊诡的是,社会写实的手法一般被认为是左派电影的重要特色,但《擦鞋童》却为我们提供了一个有趣的样本,令我们一窥右派电影对社会写实的不同呈现。刊载在《亚洲画报》上的一段文字或许有助于我们了解该片的制作背景:"中国电影的路越走越狭,几年来一直

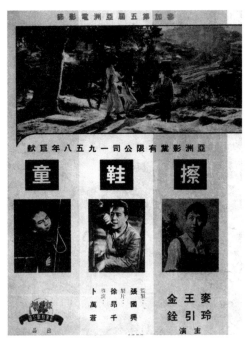

图3-4 《擦鞋童》透露出"南下影人"对香港的不适

埋首于风花雪月和唱唱跳跳的圈子里,偶然有一个动人的题材,也总用浪漫主义的手法来处理,不敢大胆地去接触现实。"[38]影片以"香港的街头巷尾、工厂、医院和山顶木屋区"为背景,主人公是从内地流亡至香港的林德昌(王引饰)、林家义(金铨饰)叔侄。影片以两条线索交代叔侄俩的遭遇:林德昌数次拒绝加入左派工会,林家义为了谋生受尽欺侮。片中的香港被表现为一个冷漠而缺乏安全感的地方,无论是恶势力横行、贫富差距悬殊,还是物欲横流、道德沦丧,均令主人公感到难以适应。影片着重表现主人公在极端恶劣的条件下仍不放弃个人尊严,最终克服重重阻挠,重获在香港生活下去的勇气。

[38]《〈擦鞋童〉参加第五届亚洲电影展》,载《亚洲画报》第60期(1958年4月),第22页。

余论

至此，通过对"亚洲影业"出品的影片的分析，我们可以大体看出香港右派影人的精神底色。他们承袭上海电影传统中的保守一脉，对中国传统文化念念不忘，因而被研究者称为"文化民族主义者"（cultural-nationalist）[39]。他们在向传统表达敬意的同时，对资本主义生活方式表现出隐隐的抗拒和批判，一再延宕现代性在战后香港电影中的存在，直到面对20世纪50年代中期以来香港社会的剧变（尤其是现代化不可阻挡的趋势），才不得不做出妥协和调整。与此同时，通过刻画南下移民社群的心路历程，他们将自身的流离经验投射于银幕之上。虽然受到美国资金资助，但"亚洲影业"的影片并非一味鼓吹西方价值观念和生活方式，反倒是"民族情绪、民族自尊，与对传统的怀疑与再肯定，对香港社会、文化的疏外与不适应，才是它们普遍关注的焦点"[40]。

到了1958年，由于出品影片较少，且发行渠道及资金回收均出现问题，兼之美方资金支持中断，"亚洲影业"在苦苦支撑五年之后，不得不停止了制片业务。在研究者看来，这正体现了20世纪50年代香港右派电影的普遍困境，即"台湾当局外汇不足，对右派电影无实质支持却处处设限又要求他们效忠，而在香港和南洋市场上还要面对左派的强大竞争"[41]。的确，台湾方面不时出现质疑和反对当局花费巨额外汇支持香港右派电影的论调[42]，更有甚者，包括"亚洲影业"出品的《满庭芳》《杨娥》《半下流社会》在内的香港影片一度在台湾遭禁（尽管其中有些影片曾经

[39] 对"文化民族主义"的详细阐释，见〔新加坡〕张建德：《香港电影：额外的维度（第2版）》，苏涛译，第26页。对张建德观点的批判性分析，见张英进：《香港电影中的"超地区想象"：文化、身份与工业》，收于张英进：《审视中国——从学科史的角度观察中国电影与文学研究》，南京：南京大学出版社，2006年，第121页。
[40] 罗卡：《传统阴影下的左右分家——对"永华"、"亚洲"的一些观察及其他》，收于《香港电影的中国脉络》，第14页。
[41] 罗卡：《冷暖"亚洲"》，载香港电影资料馆《通讯》季刊第61期（2012年8月），第10页。
[42] 潘垒：《自由影人制片目的何在？》，载《国际电影》第1期（1955年10月），第39页。

得到台湾当局的褒奖和嘉许）[43]。这个颇具讽刺意味的细节，正透露出以"亚洲影业"为代表的香港右派制片公司在文化冷战中的尴尬位置。

尽管"亚洲影业"在20世纪50年代末被迫停产，但这并不意味着它对香港电影业的影响就此结束。经过市场的残酷洗礼，与"亚洲影业"同时期成立的一批独立制片公司在20世纪50年代中后期纷纷走向没落。与此同时，"电懋"和"邵氏"先后成立，标志着香港电影迈向集约化、现代化和垄断化的新阶段。

进入20世纪60年代，尽管冷战的气氛犹在，但香港电影业的版图已经发生了明显的变化，相互竞争的"电懋"和"邵氏"，均大量制作没有明显意识形态色彩的娱乐片（所谓的"右派"公司的标签，不过是为了争取台湾等地的市场）。这两家片厂巨头接纳了"亚洲影业"的遗产，例如，在大制片厂制度的统合下，实现重要制片环节的制度化；大刀阔斧地革除香港电影业的种种积弊，大大提高了香港国语片的制作水准；大量聘请"亚洲影业"的核心创作人员，易文、唐煌、王天林、陈厚（1929—1970）、葛兰等均成为日后"电懋"的创作骨干；更重要的是，"亚洲影业"敬畏传统、试图代言中国文化的野心，在"邵氏"的黄梅调影片、古装片／历史宫闱片中得到进一步的发挥[44]，而在"亚洲影业"的作品中遭到延宕的现代性，则被"电懋"全盘接纳并推而广之[45]。在这个意义上说，"亚洲影业"不仅是20世纪50年代香港文化冷战的一个缩影，也是联结战后香港影坛两个不同发展阶段的中介和桥梁。因此，重温"亚洲影业"在20世纪50年代的艺术实践和文化想象，或许会有助于我们重新认识这段被打上文化冷战烙印的历史。

[43] 这些影片在台遭禁映的主要原因，是部分演职员（例如张瑛）有为左派公司拍片的经历，详见《台湾禁映六十部国语片》，载《国际电影》第8期（1956年5月）。
[44] 关于"邵氏"的离散文化及其出品影片的文化想象，可参见 Poshek Fu ed., *China Forever: The Shaw Brothers and Diasporic Cinema*, Urbana and Chicago: University of Illinois Press, 2008。
[45] 关于"电懋"出品影片的现代性及其与冷战的关系，可参见〔美〕傅葆石：《现代化与冷战下的香港国语电影》，收于黄爱玲主编：《国泰故事（增订本）》，香港：香港电影资料馆，2009年，第48—57页。

◎ 亚洲影业有限公司出品影片目录

《杨娥》，1955，洪叔云、易文联合导演；

《传统》，1955，唐煌导演；

《长巷》，1956，卜万苍导演；

《金缕衣》，1956，唐煌导演；

《半下流社会》，1957，屠光启导演；

《爱与罪》，1957，卜万苍导演；

《满庭芳》，1957，唐煌导演；

《三姊妹》，1957，卜万苍导演；

《擦鞋童》，1959，卜万苍导演。

按：此处的年份为影片在香港的首映时间（一般晚于在台湾的公映时间）。

资料来源：《香港影片大全第四卷（一九五三——一九五九）》（香港：香港电影资料馆，2003年），并参照各期《亚洲画报》的相关报道。

第二部分

作者策略与离散情结

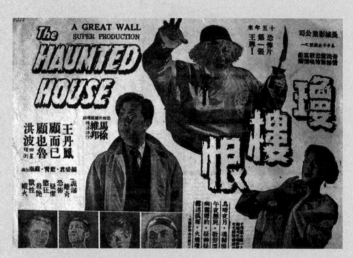

《琼楼恨》是马徐维邦创作生涯晚期的代表作

第四章 | Chapter 4

左翼的演变与重生：
程步高与战后香港电影

1938年10月，爆发已一年有余的全面抗日的战火蔓延至广东，广州迅速沦陷，华南战线亦告失守。此时刚从武汉至香港不久，正进行抗日慰劳募款的上海导演程步高，发现自己的工作也陷入了困境：募资效果不尽理想，国民党军队也已撤离武汉，加上粤汉交通中断，导致物资无法正常运输。在这种情况下，这位资深影人决定暂时离开香港，返回上海进行休整。[1] 此时的他恐怕没有想到，自己不久将重返香港，并在接下来的几年内不断往返于沪港之间，直到在此重新开始自己因战争而中断了近十年的电影事业。

本章将把研究目光聚焦于程步高1947年以后在香港的一系列电影创作。作为一名成名于20世纪30年代上海影坛的资深影人，程步高在战后香港影坛的命运沉浮，一直受到内地和香港电影史研究学者的"双重遗忘"，成为战后香港电影史版图中严重缺失的一环。事实上，在局势复杂、微妙的战后香港影坛，程步高既加入过"永华"这样的右派背景公司，也活跃于持左派立场的长城电影制片有限公司（"新长城"），并经历了香港影坛"左""右"之争从暧昧到公开化的过程。这种摇摆于"左""右"阵营之间的复杂经历，恰恰是"南下影人"受制于资本力量和政治局势的体现，更值得关注和研究。

[1] 参见《广州沦陷归路中断，程步高回沪》，载《电影周刊》1938年第11期，第291页；《程步高由港到沪》，载《电声周刊》1938年第41期，第804页。

总体而言，面对国内政治局势的变化以及随之而来的冷战，在程步高战后香港的创作序列当中，在不同的政治诉求、商业考量和个人风格之间，存在着巨大的冲突和张力，并深刻地形塑了其不同阶段影片的叙事模式及美学表达。其中，上海传统的延续和断裂、个人风格的坚守与妥协，以及于驳杂的历史背景中萌芽的本土意识，都有力地传达出他作为一名"南下影人"在沪港互动中的选择和重生。

一、从上海到香港

尽管在经典的电影史书写当中，程步高是作为一名重要的左翼影人而为大众所熟知的，但是从其不同时期的创作经历来看，他的影片风格实际上存在着几次明显的转向，并且带有鲜明的时代性和政治色彩。

1924年，程步高加入大陆影片公司，在创作了一系列热门的武侠片和情节剧之后，于1928年加入了当时风头正盛的明星影片公司。[2] 作为一名新兴电影导演，程步高真正受到上海影坛的广泛关注，恐怕还要归功于他1933年执导的影片《狂流》。这部以"九一八"事变后长江流域洪水泛滥为背景的影片由夏衍（1900—1995）编剧，是明星影片公司改变制片策略后的第一部左翼影片，被誉为"中国电影新路线的开始"[3]，实际上也标志着程步高个人美学倾向的转变。影片在上海中央大戏院和上海大戏院公映后，受到了热烈的欢迎和关注，尤其得到了左翼批评家的赞扬。之后，程步高又拍摄了一系列旗帜鲜明的左翼题材影片，例如同样由夏衍编剧、改编自茅盾（1896—1981）同名小说的《春蚕》（1933），以及号召联合抗日的《同仇》（1934）等，并逐渐成为20世纪30年代进步电影阵营的重

[2] 关于程步高进入影坛前后的经历，可参见程步高：《我几年来导演的经过》，载《万影》1936年第5期，第30页。
[3] 芜村：《关于〈狂流〉》，原载《晨报·每日电影》1933年3月7日，转引自程季华主编：《中国电影发展史》第1卷，北京：中国电影出版社，1981年，第204页。

要代表人物。

1937年"八一三"淞沪会战后，中国军队于11月中旬撤出上海。面对随之而来的电影业的危机，程步高加入了国民政府的官方电影制片机构——中央电影摄影场[4]，并辗转于北平、芜湖等地，直到1937年12月到达重庆后，才短暂地稳定下来。[5]这时，程步高主要致力于参加上海各大电影制片公司联合组织的抗战戏剧工作，尤其关注农村抗日宣传及街头戏剧的演出。[6] 1938年4月，阳翰笙（1902—1993）从武汉抵达重庆，并邀请程步高至武汉加入国民政府军事委员会政治部第三厅。[7]不久，两人获委任以"武汉慰劳会"的名义赴香港进行抗日募资。[8]但是，随着华南战事升级及募款工作受阻，程步高于1938年年底离开香港返沪休整，之后便不断地往返于上海、重庆和香港等地，直到1941年辞去了内地的工作，决定与夫人一同暂时留在香港。当时的程步高曾多次有意重返电影创作，却受困于香港相对落后和投机的制片环境而未果。[9]抗战结束后，程步高一度考虑返回上海开展制片和拍摄工作，但是由于战后"情形均不十分好"，制片公司大多"借债拍片，拆息太高"，原本的投资资金也被撤回，只好作罢。[10]经过反复权衡和思考，直到1947年，程步高才正式以香港为基地进行新的影片创作。

在战后香港的创作经历中，程步高首先分别为东方影片公司和建华影业公司拍摄了《乱世儿女》（1947）和《怨偶情深》（1948）。在这两部影片中，程步高延续了上海时期的创作题材和叙事风格，例如《乱世儿

[4] 《广州沦陷归路中断，程步高回沪》，载《电影周刊》1938年第11期，第291页。
[5] 程步高：《"八一三"以来的生活自述》，载《电影周刊》1939年第20期，第649页。
[6] 程步高：《漫话重庆》，载《抗战戏剧》1938年第1期，第54—57页。这段经历成为他日后执导的影片《兰花花》（1958）的素材。
[7] 1938年第二次国共合作时期，国民政府军事委员会政治部在武汉成立，组成人员包括国民政府成员及周恩来等共产党人士，主要致力于合作抗日事宜。第三厅为其下属部门之一，主要成员为共产党领导下的进步人士，阳翰笙任第三厅办公室主任秘书。1939年，程步高升任第三厅科长之职。详见《离香港返重庆前再访程步高》，载《电影周刊》1939年第22期，第723页。
[8] 《程步高由港到沪》，载《电声周刊》1938年第41期，第804页。
[9] 《程步高有意重回电影界，谈瑛即将返香港》，载《中国影坛》1941年第4期，第443页。
[10] 《程步高入国泰，周璇即返沪》，载《戏世界》1947年第268期，第8页。

女》聚焦于沦陷时期上海的不同年轻人面对乱世的人生抉择，以彰显危难之际的民族责任。[11] 但是面对香港陌生的市场环境和文化背景，此类非商业化的影片在当时难以获得观众的积极回应，并且"东方""建华"等独立制片公司也无法提供稳定的拍摄资源和拍片机会。在这种情况下，程步高于1949年加入了当时颇具影响力的"永华"。从表面上看，这似乎是个矛盾的选择："永华"的右派背景和老板李祖永的反共立场，显然有悖于程步高以往的左翼诉求，但是仔细分析当时香港影坛微妙的格局和制片环境，便不难发现其中隐含的复杂情况。

首先，香港影坛"左"与"右"的立场并非泾渭分明，出于市场和生存的需求，不同立场的制片公司都要考虑影片的商业性和娱乐性，无论是左派还是右派公司，都必须借助相似的商业模式和营销手段赢得市场和观众，以维持并扩大经营规模和影响力。在这种意义上说，"左""右"两派之间"并无什么意识形态之左右可分，基本上都拍商业电影"[12]，甚至二者在某些特殊情况下还存在合作关系，例如"新长城"出品影片的海外发行，往往要借助"邵氏"在东南亚的庞大发行网络。

其次，即使在右派公司内部，也存在着不同立场之间的博弈。作为战后初期资本最雄厚、规模最大、设备最先进的香港制片厂之一，"永华"在当时的香港电影界有着重要的影响，因而一度成为中共统战的重要目标。在这种情况下，中共香港党组织安排时任中共南方分局委员及香港工委委员的夏衍，通过"永华"编导吴祖光说服李祖永从上海聘请张骏祥（1910—1996）、柯灵（1909—2000）、白杨（1920—1996）、舒绣文（1915—1969）等电影工作者赴港拍片，并通过这些进步影人的渗透达到宣传进步思想的目的。[13] 因此，我们便不难理解，程步高在加入"永华"的同年，就连续推出了《春城花落》（1948）和《海誓》（1949）这两部具有进步意识和现实关怀的影片，它们一方面具有非常明显的商业元素，另一方面也隐含了

[11] 程季华主编：《中国电影发展史》第2卷，第308页。
[12] 张彻：《回顾香港电影三十年》，香港：三联书店（香港）有限公司，1989年，第23页。
[13] 苏涛：《时代转折、政治形塑与艺术探索——试论建国初期中央的香港电影政策》，载《电影艺术》2012年第4期，第77页。

程步高惯常的社会议题和政治考量。具体来看,《春城花落》是一部"姊妹花"式的情节剧,讲述了金枝(舒绣文饰)、银枝(王薇饰)两位农村姐妹进入城市后所遭遇的种种诱惑与蹂躏。从叙事层面上看,该片仍然延续了上海电影传统,即以曲折哀怨的情节剧模式来传达对黑暗社会的控诉。尽管故事俗套,甚至"带着庸俗的宿命思想"[14],但是在一定程度上折射出现实社会的婚恋、教育等问题,"把面朝向现实,抓着生活的真面,摸到人生的真谛",被认为是一部"意识正确"的影片[15]。同时,在艺术呈现方面,程步高也表现出一位上海影坛"老手"的风格技巧,"几场戏的处理极为简练动人"[16],影片"剧旨甚高","很有《复活》的味道"[17]。《海誓》则具有更加明确的政治意识,影片由李丽华、陶金(1916—1986)主演,以波涛壮阔的海洋为背景,号称"悲壮动人现实巨制",主要讲述了渔夫黄大(陶金饰)带领渔民共同反抗渔霸顾氏(王斑饰)的斗争故事,通过描写渔乡贫富阶层之间的矛盾和斗争,有力地渲染了底层渔民被剥削、被迫害的血泪生活,进而表达了对阶级压迫和社会不公的抗争和控诉。

进入20世纪50年代后,"永华"内部的"左""右"角力变得更加复杂,进而导致了公司制片环境的明显变化。50年代初,"永华"出现了左派影人参与的"读书会"组织,一时间"圈中亦冒现了永华将被左派力量夺取制片权之猜疑",而程步高的《海誓》也被指责为包含"左倾意识"。在这种情况下,李祖永进一步加强了对片厂的控制,甚至"亲自检查剧本"。[18]

与此同时,内地与台湾对进口香港影片持更加严苛的态度,造成了香港制片倾向的变化。此时政治立场的选择,实际上意味着电影市场的取舍,

[14] 筱越:《评〈春城花落〉》,载《大公报》1949年5月20日。
[15] 见《建国中报》1949年8月17日的相关报道。
[16] 采之:《推荐〈春城花落〉》,收于《〈春城花落〉电影小说》,香港:中国出版有限公司,1949年,第2页。
[17] 林雅:《舒绣文在〈春城花落〉中》,收于《〈春城花落〉电影小说》,第30页。
[18] 钟宝贤:《香港影视业百年》,香港:三联书店(香港)有限公司,2004年,第117页。

并逐步导致影坛"左""右"阵营分歧的公开化。1951 年的"永华工潮"事件[19]，进一步削弱了"永华"的左派势力。面对"永华"政治环境的变化，程步高在 1951 年拍摄了一部以都市中产阶级爱情生活为题材的商业电影《爱的俘虏》之后，便离开了"永华"。之后，他为新世纪影片公司拍摄了一部《旧爱新欢》（1954），直到 1954 年正式加入改组后的"新长城"。事实上，程步高与"新长城"的前身——长城影业公司（"旧长城"）——之间的合作，早在其 1949 年加入"永华"的同时期就已经开始了，彼时尚未改组的"长城"与刚刚恢复制片的大观声片有限公司（简称"大观"）合作拍摄了一系列彩色电影，其中就包括程步高执导的《锦绣天堂》（1949）和《瑶池鸳鸯》（1950）。

"大观"由赵树燊（1904—1990）于 1933 年在旧金山创办，并于 1935 年正式迁至香港注册，成为香港第一家有能力拍摄立体声、彩色、宽银幕的电影公司。1941 年香港沦陷后，"大观"的制片业务遭到严重破坏，资金损失"达港币一百五十万元以上"，是"华南制片界最惨重的一家"[20]。由于影片制作陷入困顿，赵树燊停业返美。随着战争的结束和局势的日渐稳定，"大观"在 1947 年前后恢复制片，赵树燊也重新从美国带回大批新式器材（包括放映机、摄影机、印片机、水银灯等），准备在香港影坛大显身手。在这种情况下，借助"旧长城"丰富的制片经验和"大观"先进的机器设备，两家公司联合制作了几部以彩色技术为卖点的商业片。其中，程步高执导的《锦绣天堂》号称中国第一部"七彩有声片"。影片改编自京剧《锁麟囊》，投资规模巨大，耗资"百万港元"，拍摄期长达"八月之久"[21]，并且由"大观"老板赵树燊亲自主持彩色技术部门。影片在制作上也颇为严谨认真，在布景与道具方面，"完全依据古代去构图去设计"，甚至特意

[19] 该事件导火索为"永华"出现财政困难，左派影人发起罢工，向李祖永追讨欠薪。此时正好遇到左派工会因九龙东头村火灾发起罢工，港英政府因此认定左派在港"扰乱治安"，开始大举驱逐工会人士，"永华"的多名左派人士遭驱逐出境，导致进步势力大受打击。
[20] 见《华侨晚报》1947 年 1 月 15 日的相关报道。
[21] 项楚：《中国影坛睥睨欧美的傲世作》，收于《〈锦绣天堂〉特刊》，香港：电影丛刊社，1949 年，第 7 页。

邀请了考证学专家做顾问。而整部影片的服饰装扮"纤巧玲珑，精美秀丽"，单主演胡蝶的服装就有七十余套。[22]

作为一位资深导演，程步高在电影摄制技术的创新方面颇有心得。早在1931年，他就协助张石川（1890—1953）导演了中国第一部蜡盘有声片《歌女红牡丹》。面对新的彩色电影技术，程步高细致地按照剧情节奏的发展，对整个拍摄作了详细的规划和设计，试图通过彩色去"制造空气，制造个性，制造对比"，"把彩色的配合和味道，全部照计划的还原出来"[23]。整部影片最突出的特征，还在于其对"中国性"的强调。正如赵树燊所说，影片拍摄的初衷就是要"大规模的摄制一部以纯粹祖国文化，古色古香为内容的彩色影片，作为对祖国影坛的一份划时代的献礼"[24]。一个有趣的细节是，《锦绣天堂》宣传特刊的几位作者，分别采用了孙吴、白帝、刘蜀、项楚、刘汉、曹魏等极富中国历史文化意味的笔名，从一个侧面折射出该片试图凸显传统文化的野心。这一方面固然是出于商业的考量，熟悉的古典题材天然具有调动华人观众观影热情的功能（两家公司合作的第二部彩色片同样由程步高执导，故事则改编自家喻户晓的梁祝传说），并且对"中国性"的表达在一定程度上也能成为抵抗好莱坞电影文化的有效手段，因此该片被寄予厚望，"将落后的中国电影技术的称号消除，挽回中国利权，振兴国产影片"[25]，最终使"中国电影走上科学时代的机扭，与好莱坞的彩色片并驾齐驱"[26]。另一方面，这也离不开当时香港特殊的地缘政治环境。在战后特殊的历史时期内，香港扮演着沟通内地与海外的桥梁作用，香港电影的观众群体和市场目标包括庞大的海外华人群体，中华传统文化作为一项华人可以共享的资源，自然成为不同意识形态分歧下的"文化共识"，是一个可以获得市场和文化认可的最大"公约数"。

[22] 曹魏：《〈锦绣天堂〉将登场》，收于《〈锦绣天堂〉特刊》，第4—5页。
[23] 程步高：《〈锦绣天堂〉所给我的》，收于《〈锦绣天堂〉特刊》，第1页。
[24] 赵树燊：《〈锦绣天堂〉监制者言》，收于《〈锦绣天堂〉特刊》，第6页。
[25] 项楚：《中国影坛睥睨欧美的傲世作》，收于《〈锦绣天堂〉特刊》，第7页。
[26] 白帝：《彩色片〈锦绣天堂〉的成功，将带来中国电影一番新气象》，收于《〈锦绣天堂〉特刊》，第8页。

二、在政治与商业之间

程步高加入"新长城"后拍摄的第一部影片是婚恋题材的《欢喜冤家》(1954)，影片得到了海内外观众广泛的关注，上映之后大受欢迎，最终斩获八万七千港币，成为当年港产国语片的票房冠军。[27] 同年，程步高执导的《深闺梦里人》(1954)，尽管较为真实动人地反映了香港华侨的家庭生活和艰难谋生，最终票房收入却不及四万港元。两者的差别，恰好在某种程度上表明了当时左派公司所面临的困境，即如何在兼顾"进步的"社会意识的同时，获得相应的商业利益。

就制片环境来看，程步高加入"新长城"时，这家公司已经完成改组，成为香港左派制片机构的重镇。正如公司老板袁仰安在《长城画报》发刊词中所说，改组之后的"新长城"，主要目标在于制作进步的电影，这就要求电影制作者们"首先要有正确的立场，立场站稳了，再在内容与形式上求进步"。除了健康的内容、多样化的形式和严肃的制作态度之外，"新长城"同样鼓励在自由竞争的市场上"作有意义的争取"，因为票房价值可以"反映教育意义的成效"[28]。由此可见，在"新长城"的制片方针中，影片承载的社会意义与票房价值并不相悖，二者应该得到兼顾和协调。

仔细分析程步高加入"新长城"之后的创作，不难发现他在这两个方面的尝试和努力——尽管二者之间常常不可避免地存在着冲突和矛盾，但这仍然构成了他影片中显著的主题。接下来，本章将详细分析程步高在"新长城"时期的影片创作及其主题内容，力图呈现其中所包含的政治与商业博弈，并通过不同影片中地理空间和社会背景的变化对比，来揭示其上海传统和香港意识之间有趣的动态关系。

[27] 望峰：《一年来的香港国语片影坛》，载《长城画报》1954 年第 47 期，第 10 页。
[28] 袁仰安：《谈电影的制作》，载《长城画报》1950 年第 1 期，第 2 页。

1. 民间故事与上海传统

在这一时期，程步高电影中的阶级议题和政治诉求主要采取了两种不同的表达策略：一是模糊故事背景，将进步主题置于民间故事的框架中，例如《玫瑰岩》（1956）、《小鸽子姑娘》（1957）；二是将故事背景放置在内地特定的历史时期，明确突出其中的政治内涵，如《鸣凤》（1957）、《兰花花》（1958）。显然，这两者在政治及商业上的考量和安排是有所不同的，前者借助传奇、非具体的民间寓言，避免过于直白的政治表达，因此可以更大程度地争取更多的海内外观众，在传达进步观念的同时，尽量谋求更多的商业利益；后者则更具针对性地提出了严肃的政治思考和现实议题，彰显左派的立场和倾向，尽管其故事内核仍然带有浓厚的上海色彩，但借助丰富的场面调度和不同的情节设置，影片有效融合了各种商业元素，并借此赢得不同观众群体的认可。

在谈及创作《玫瑰岩》剧本的动机时，编剧朱克（1919—？）曾经提到民间故事对于自己的启发，迫切地想要创造一个形式上"如民间故事那么质朴、那么通俗"的电影剧本。[29] 因此，整部影片并没有明确地交代故事的时代背景，而是借助一位年老的渔民向孙子讲述渔村玫瑰岩来历的方式，构成一个类似民间传说的叙事结构，讲述贫苦的渔家女玫瑰（李嫱饰）和青梅竹马的爱人阿李（张铮饰）之间的恋爱传奇。玫瑰和阿李两人虽彼此爱慕，却遭到了贪婪好色的渔商老六（姜明饰）的阻挠和威胁，最后在玫瑰逃避强娶的过程中双双跳崖死亡。渔民为了纪念他们，便在这黑石崖上遍植玫瑰。这种"渔家女"式的悲剧故事，显然是上海电影传统中一个反复出现的叙事母题，但是民间故事的影片表达形式，使得压迫与反抗的主题以一种隐晦的方式出现。例如影片中玫瑰与阿李月下对谈的一场戏，摄影机首先隔着渔网拍摄两人，形成一种类似栅栏的封闭效果，当二人热切地畅想未来的美好生活时，玫瑰和阿李先后掀起渔网，走到了镜头的前景处。此时镜头也随着两人的对话，切换至夜空中正冲破厚厚云层的月亮。这种束缚／挣脱、黑暗／光明的强烈对比，隐喻着两人所遭受的压

[29] 朱克：《写〈玫瑰岩〉的前前后后》，载《长城画报》1955 年第 57 期，第 14 页。

迫以及不懈的反抗。

同时，采用民间故事的形式也在一定程度上将影片进一步浪漫化和传奇化，并将叙事重点转移至渴望自由的年轻一代与迂腐愚昧的老一代之间的对比上：玫瑰的父亲不仅在生理上处于弱势（失去右臂），精神上也是软弱、迂腐和无能的，因而受到老六的欺骗和蛊惑，被迫将女儿嫁出，直到最后才幡然醒悟，并帮助两人逃跑。但对于年轻一代而言，父辈所遭受的压迫似乎不是一个问题，应该果断勇敢地与旧时代决裂，开创属于自己的新生活。结尾处父亲的醒悟，恰是影片希望达到的理想化的目标，即通过民间故事唤起观众对自由的向往和对束缚的反抗。

《小鸽子姑娘》具有更加明显的寓言性质，讲述了一个海螺姑娘式的传奇故事。男主角大平（傅奇饰）救回的一只受伤的小鸽子，竟幻化为美丽的姑娘（石慧饰），并且不断利用自己的法术来帮助大平和村民们反抗贪婪愚蠢的大财主钱老爷（姜明饰）和狡诈阴险的账房先生老孙（王季平饰）的压迫。与《玫瑰岩》类似，这部影片同样由歌曲开场，以一种传统戏曲自报家门的方式简略介绍了全片的故事情节，并设置了一个说书人的角色向众人讲述，从而增加了故事的传奇感，也符合影片乐观化、浪漫化的叙事情节，以及相对简单和脸谱化的人物设置。影片中无处不在的动物隐喻，进一步加剧了故事的寓言化倾向，从而避免了过于直白的政治表达。例如影片中钱老爷得以致富并压迫村民的根源在于，他拥有一只会说话、能计算的神仙鸟，而村民最终也是要杀掉这只鸟来获得自由。不同的人物也有着相应的动物作为象征，正如影片中的台词所述，男主角大平无父无母无亲人，"苦得像只煨灶猫"，而好吃懒做、身宽体胖的钱老爷则"好像头猪"。此外，周家婆婆（蓝青饰）和王阿宝（孙华饰）母子唯一的财产分别是一只鸡和一头猪，二者被压迫的方式则是家畜被钱老爷强行夺走。

相较而言，《鸣凤》和《兰花花》则具有更加明显的政治诉求，前者改编自巴金的名著《家》，以丫鬟鸣凤（石慧饰）与少爷觉慧（张铮饰）相恋的悲剧故事为主线，控诉了封建势力的腐朽及其对青年的迫害。《兰花花》

图 4-1 《小鸽子姑娘》具有明显的寓言性

则通过一对艺人夫妻之间的婚恋矛盾和艺术实践,串联起 20 世纪三四十年代中国话剧艺术的发展历史,以此呈现出政治局势的变化和民族危机的加深。从表面上看,这两部影片的政治意图是非常明显的,《鸣凤》延续了五四以来婚姻自由和女性出走的主题,刻画了知识分子的觉醒与抗争,《兰花花》则更加直白地通过台词呼吁观众"爱艺术、爱国家"。但是从具体的文本操作层面来看,两部影片的政治内核仍然被包装在商业化的模式之下,不同的镜头调度、情节设置为影片提供了多重阐释维度,并因此赢得了更多观众和市场的认可。

其中,《鸣凤》主要借助各种传统文化符号为海外华人提供了一个想象中国的空间。影片的开场即是高家大宅内《闹天宫》《拾玉镯》等经典戏曲片段的舞台表演,所有的布景、道具和配乐都极具古典风格。更重要的是,程步高通过精湛的场面调度,将这种古典性融汇于一种含蓄而又富有韵味的电影表达之中:在梅苑采梅的一场戏中,镜头首先呈现梅苑一角的全景,并通过小径和错落分布的树木形成纵深空间。此时觉慧从左侧入

画,走向景深中部的树旁,镜头随之右移并拉开,将梅树与一侧的鸣凤带入画内,其身后的矮树与假山又形成了新的景深,此时两人恰好分别位于画面的左右两侧和前后景之中。这种娴熟的镜头运动将叙事、配乐歌词和构图巧妙地融为一体,暗示出两人的情绪变化与秋波流转。影片上映后,印尼的影迷写信赞赏这段花园情节的优美,并肯定了整部影片浓郁的"民族格调",甚至为二人的遭遇"感动地流出了眼泪"[30]。

《兰花花》一方面利用"戏中戏"的方式在片中插入了《大雷雨》《回春之曲》《棠棣之花》和《放下你的鞭子》四段风格各异的话剧表演,并以"后台剧"(backstage drama)的方式来揭秘演员的真实生活;另一方面又将 20 世纪 30 年代以来政治局势的变化和民族觉醒的过程融入中国话剧运动的进程之中,并通过男女主角婚恋生活中的误会矛盾和相处之道,形成一种轻喜剧的风格。这种题材上的选择,既暗含激进的政治表达,又可以形成商业噱头,从而引发观众不同的解读。影片上映后,海内外观众对影片主题进行了各种阐释,有的观众理解为教育婚姻中的夫妻彼此之间不能"存有自私心理"[31],有的则指责片中周兰的做法,认为不能采用"出走的消极办法"[32],并质疑影片主题的积极性。但也有观众认为,除了影片所批判的小夫妻的猜忌心理之外,更应该注意片中"爱祖国、爱艺术"的呼吁,因而肯定该片是香港影坛"值得一看的好片子"[33]。甚至在影片上映期间,《世界电影》《长城画报》等杂志刊发的文章还引发了不同观众之间的笔战和争议,这也从一个侧面展现了影片主题的暧昧多义。

2. 现代都市与社会关怀

整体而言,上述影片虽然有着不同的题材内容和表现手法,但都或多或少地延续着上海电影的传统,例如几部影片中不断穿插的歌唱镜头,

[30] 印尼一影迷:《〈鸣凤〉——一部优秀的片子》,载《长城画报》1956 年第 70 期,第 2 页。
[31] 陈慧珠:《〈兰花花〉告诉我们不应存有自私心理》,载《长城画报》1954 年第 45 期,第 3 页。
[32] 曼谷长城新影迷:《从周兰的出走谈起》,载《长城画报》1955 年第 48 期,第 3 页。
[33] 陈瑛:《也谈〈兰花花〉》,载《长城画报》1955 年第 48 期,第 3 页。

显然指涉着上海歌唱片的经典模式。但是我们也不能因此忽视程步高战后电影序列中不断萌发的香港性和本土关怀：这一方面体现在影片对本土空间的再现上，另一方面也体现在影片对香港本地现实社会议题的关注上。这种现实关怀和进步意识，正是左派公司及影人立足香港、争取民众、辐射海外的重要手段。

尽管在《海誓》与《玫瑰岩》中，程步高和编剧已经通过实地走访和调研的方式，极力呈现一个真实可信的香港本地渔村形象，但创作者对本地空间的再现，主要还是集中在都市，而这早在《爱的俘房》《旧爱新欢》《欢喜冤家》等影片中就已有所显现。在这些影片中，香港作为东方之珠，拥有"川流不息的车辆，高耸云天的楼房"，"处处都令人对她迷恋"，是一个"迷人的含有诱惑性的世界市场"。[34]

具体来看，程步高"新长城"时期的作品对香港的再现，主要通过两种手段完成：一是以家庭情节剧的形式讲述香港社会的婚恋、伦理、教育等问题，如《深闺梦里人》（1954）、《少女的烦恼》（1955）、《慈母顽儿》（1958）等；二是以都市题材的喜剧片抨击或讽刺社会不良现象，包括《有女怀春》（1958）、《机灵鬼与小懒猫》（1959）、《脂粉小霸王》（1960）和《美人计》（1961）等。在这些影片当中，香港已不再是一个抽象的、纸上的城市，也不再是上海的拙劣副本，而成为一个社会生活丰富多彩的大都市。尖沙咀繁忙的港口、九龙城摩登的花园洋房、港岛西方风格的办公楼，以及香港特色的茶餐厅等本地空间，都已经成为故事中都市移民群体日常生活的重要场景。正是在对这些都市生活的再现过程中，程步高不仅倾注了他念兹在兹的社会关怀，也有力地展现了香港作为一个移民大都会的独特个性。

这些家庭情节剧的一个显著特点，即男性角色的普遍衰落。例如在《深闺梦里人》中，丽芳（江桦饰）的丈夫在南洋工作，因为操劳过度，身体受损而去世，家庭中的男性成员只有年迈衰老的父亲和尚未成年的弟

[34] 见《〈旧爱新欢〉电影小说》，香港：新世纪出版社，1953年。

弟。《少女的烦恼》讲述了一个自幼被告知父亲已死的少女不断寻父的故事。尽管最终幡然醒悟，但青年时抛弃妻女的丈夫仍然无法重新回归家庭。《慈母顽儿》则通过孤儿寡母的艰难维生来折射香港社会中儿童的教育问题。在这些影片当中，软弱无力的父亲角色与肩负责任、含辛茹苦的坚强女性形成鲜明的对比，这既是香港特殊的政治文化背景所导致的家国离散寓言，也暗含了"南下影人"在复杂局势下的流离心绪。

可以肯定的是，这些影片所针对的现实问题是非常本土化和实际的，对这些问题的表达也呈现出复杂的多重面向。例如《深闺梦里人》通过对华侨家庭艰辛生活的描述，一方面赞颂了漂泊华侨的坚韧和不屈，另一方面也暗示了封建思想和包办婚姻对于人物思想的荼毒，甚至隐含着对香港社会重商而轻视教育的批评。

《慈母顽儿》则更加明确地提出了香港社会中的贫富差距以及由此导致的失学儿童教育等问题，创作者对这些问题的处理，总是与影片中都市空间的再现紧密联系在一起：影片的开场展示了从郊区到城市街头儿童玩耍的镜头，紧接着是一个横扫维多利亚港湾及两岸城市空间的俯瞰镜头，其中各种平民住宅与高楼大厦交错参差。镜头随后切换到都市中西方风格的高楼及宽敞的街道，然后转向简陋破旧的骑楼建筑，最后再转至影片情节展开的混杂住宅。通过几个镜头的转换，香港都市内明确的贫富差异和阶级分隔以视觉化的方式呈现出来。即使在同一栋建筑内，不同层级的居民也被置于不同的空间：最为贫苦的摆摊女阿文（王小燕饰）和病重的父亲只能住在走廊上，主角杜少雄（李甄棣饰）和母亲住在没有窗户的昏暗隔间内，而前警察局长陈先生（金沙饰）一家则居住在宽敞明亮的单间里。此外，影片还着力表现了贫困儿童失学的社会问题。在影片中，流落街头的孩子无法得到家庭的教育和庇护，很容易被社会不良努力诱惑和伤害。影片上映的同时，"新长城"还别出心裁地举办了作文竞赛，以帮助社会中的贫困儿童，希望借此产生积极有效的社会正面影响，进一步提醒家长在复杂的社会环境中"提高警惕，注意儿女的教育问题"，并鼓励文化工作者"做好

侨胞的教育事业"。[35]

与家庭情节剧中男性角色的衰落相呼应的，则是都市喜剧中女性角色的崛起。不同于当时香港另一位重要的左派导演——李萍倩辛辣讽刺的悲喜剧风格，程步高的喜剧片多以轻松愉悦的都市生活为题材，并伴之以温和的社会讽刺和批评。在这些影片当中，女性角色往往成为绝对主角，例如《有女怀春》主要讲述了贝家五位千金的恋爱故事，《脂粉小霸王》则将目光投向女校中女学生之间的矛盾和友谊，其

图 4-2 《脂粉小霸王》是一部都市题材的喜剧片

主要角色几乎都是女性。这种女性角色的设置，显然是希望借助女明星的号召力来赢得观众和票房。在这几部影片当中，陈思思（1940—2007）、石慧（1935— ）、林燕（生卒年不详）都是当时"新长城"的知名女星，可以为影片提供足够的宣传卖点和噱头。同时，女性角色在服饰、饮食、消费等方面所体现的都市现代性，也满足了海内外观众对现代都市生活的想象。例如，以《美人计》为代表的香港左派电影在上海公映后，一度在观众中引起强烈反响。[36]这既反映出此类商业策略的成功，也通过一种都市现代性的权力逆转，为我们提供了观望香港—上海双城互动的一个窗口。

与此同时，这些影片的另一个显著共同点，还在于对香港华侨家庭生活的关注。例如，在《机灵鬼与小懒猫》中，两位主角的父母都在南洋工作，

[35]　程步高：《〈慈母顽儿〉作文竞赛给奖礼》，载《长城画报》1958 年第 89 期，第 49 页。
[36]　关于 20 世纪 60 年代初香港左派电影在上海引发的观影热潮，可参见张济顺：《转型与延续：文化消费与上海基层社会对西方的反应》，载《史林》2006 年第 3 期。

因而对二人一直疏于管教，而影片的戏剧冲突正在于二人挥霍无度后欠账，瞒住不知情的父母谎称生病索要诊金。《美人计》的故事灵感则来源于社会新闻中经常出现的针对归国侨胞的欺诈行为，希望"提供给眷属们作为警惕"，并"狠狠地抨击老千行为"[37]。更重要的是，影片中林永宽（傅奇饰）与赵翠（陈思思饰）兄妹二人失散而互不相识的情节，既形成了戏剧冲突和商业卖点，也暗示了主人公作为加拿大华侨于战乱年代从汕头逃难至香港的颠沛岁月。这种家族历史，正是离散华人于战乱中所遭受的不可磨灭的创伤记忆，因而可以引发华侨的情感共鸣。

事实上，对华侨的关注，一方面是左派公司一以贯之的立场使然，改组后的"新长城""主要的对象是海外侨胞"，因而一直致力于为其提供"启示性的教育"[38]，希望能够通过电影的传播，"与海外千万侨胞建立联系，使他们知道，除充塞于影院的好莱坞电影外，在香港这个角落里，还有人在做比较健康的国语片"[39]。另一方面，也是出于影片票房和市场的考量，在当时香港"左""右"阵营对峙的情况下，东南亚市场自然成为两派争夺的重要目标。因此，为华侨所熟悉且可以引起共鸣的题材，以及可以调动观众观影积极性的商业操作模式，自然成为"左""右"两派公司不约而同地采取的一个重要制片策略。

综上，我们可以更加全面地梳理出程步高战后香港电影创作的脉络。身处战后的香港，程步高不断游走于"左""右"阵营之间，并借助不同的题材选择、美学呈现和主题内涵，巧妙地化解了商业与政治所带来的双重压力。这不仅是战后香港影坛"南下影人"复杂心绪的一次集中展示，也为我们深入考察这一历史时期的电影史提供了一个更加重要而独特的视角。

[37] 程步高:《〈美人计〉摄制动机》,《〈美人计〉电影小说》,香港:世界出版社,1961年,第3—4页。
[38] 袁仰安:《谈电影的制作》,载《长城画报》1950年第1期,第3页。
[39] 编者:《我们的话》,载《长城画报》1952年第12期,无页码。

◎ 程步高香港时期导演作品年表

《乱世儿女》，1947，东方影片公司出品；

《怨偶情深》，1948，建华影业公司出品；

《春城花落》，1948，永华影业公司出品；

《锦绣天堂》，1949，大观声片有限公司、长城影业公司联合出品；

《海誓》，1949，永华影业公司出品；

《瑶池鸳鸯》，1950，长城影业公司、大观声片有限公司联合出品；

《爱的俘虏》，1951，永华影业公司出品；

《旧爱新欢》，1954，新世纪影片公司出品；

《欢喜冤家》，1954，长城电影制片有限公司出品；

《深闺梦里人》，1954，长城电影制片有限公司出品；

《迷途的爱情》，1955，南侨影片公司出品，长城电影制片有限公司发行、摄制；

《少女的烦恼》，1955，长城电影制片有限公司出品；

《玫瑰岩》，1956，长城电影制片有限公司出品；

《小鸽子姑娘》，1957，长城电影制片有限公司出品；

《鸣凤》，1957，长城电影制片有限公司出品；

《兰花花》，1958，长城电影制片有限公司出品；

《慈母顽儿》，1958，长城电影制片有限公司出品；

《有女怀春》，1958，长城电影制片有限公司出品；

《机灵鬼与小懒猫》，1959，长城电影制片有限公司出品；

《脂粉小霸王》，1960，长城电影制片有限公司出品；

《美人计》，1961，长城电影制片有限公司出品。

资料来源：《中国电影发展史》第 2 卷所附之《影片目录（1937 年 7 月—1949 年 9 月）》，以及《银都六十（1950—2010）》所附之《银都体系影视作品一览表》。

第五章 | Chapter 5

"恐怖"的政治：
《琼楼恨》与马徐维邦的香港电影生涯

一、关联沪港

　　1949年年末，长城影业公司（"旧长城"）推出了影片《琼楼恨》。该片是这家雄心勃勃的独立制片公司制作的第三部影片，这部由"中国影坛上摄制恐怖片的著名权威导演"——马徐维邦执导的影片，制作周期长达数月，"旧长城"为此投入了"两倍于其它巨片的资力"，无怪乎当年的广告语不无夸张地宣称，这部"惊心触骨凄婉哀艳谋杀恐怖巨片"系该"年度影坛唯一巨铸"。[1]

　　对导演马徐维邦来说，《琼楼恨》也是其作品序列中的一部重要影片。从类型的角度说，《琼楼恨》属于马徐维邦最拿手的恐怖/惊悚片（这无疑是影片最大的"生意眼"），这位素来以拍片认真严谨著称的导演，在《琼楼恨》里倾注了不少心血，他"用了三个月的功夫，把所有镜头一个一个的分好，用极其新颖的手法联接起来，像一串珍珠那样，使全部剧情，缀成天衣无缝"[2]，冀望凭借此片在香港东山再起。从"作者论"的角度观之，《琼楼恨》堪称马徐维邦个人风格最鲜明、主题最完整的影片之一。事实上，综观马徐维邦在香港阶段的创作，恐怕再也找不出另外一部影片能像《琼楼恨》这样，如此淋漓尽致地展现出导演的精神世界和艺术品格。然而，

[1] 《〈琼楼恨〉剧照九幅》载《光艺电影画报》第20期（1949年12月），无页码。
[2] 《短镜头》，载《光艺电影画报》第17期（1949年9月），无页码。

图 5-1 《琼楼恨》海报

遗憾的是，长期以来，包括《琼楼恨》在内的马徐维邦在香港阶段的创作，却未得到应有的重视。[3]

马徐维邦是 20 世纪 20—50 年代中国影坛最活跃的人物之一，他拍摄的影片数量众多，影响广泛。马徐维邦原姓徐，1901 年[4]生于浙江杭州，后因入赘马家而改姓马徐。马徐氏 18 岁到上海求学，1923 年毕业于上海美术专门学校，之后在母校及"杭州美专"、神州女校等短暂任教。20 世纪

[3] 关于马徐维邦香港阶段的创作，最有参考价值的是学者陈辉扬的两篇论文：《自我之伤痕——论马徐维邦》（收于陈辉扬：《梦影集》，台北：允晨文化出版有限公司，1990 年，第 25—39 页）；《传奇的没落——马徐维邦香港时期的启示》（收于《香港电影的中国脉络》，第 58—63 页）。
[4] 关于马徐维邦的出生年，另有一说为 1905 年，香港出版的多种电影史论著大都持这一观点，如《战后国、粤片比较研究——朱石麟、秦剑等作品回顾》所附之《香港电影工作者小传》（见该书第 184 页）。或许是受其影响，其后出版的《香港—上海：电影双城》等香港国际电影节特刊，均将马徐维邦的出生年代认定为 1905 年。笔者查阅到刊登在香港《大公报》上的一则报道，该报道称，1960 年 1 月 12 日系马徐维邦 60 岁生日（按照当时的惯例，年龄常常以虚岁计算），卜万苍、王引等电影界好友为其摆筵祝寿，这则报道似可从旁证明马徐维邦生于 1901 年。详见《马徐维邦六秩寿辰 影界昨摆寿筵》，载《大公报》1960 年 1 月 13 日，第 4 版。

20年代中期前后，马徐维邦考入明星影片公司开办的演员训练所，毕业后旋即加入明星影片公司，开始了他的电影生涯。从20世纪20年代中后期进入电影界，直到1949年离开上海，马徐维邦在二十余年间辗转于明星影片公司、天一影片公司、联华影业公司、艺华影片公司（简称"艺华"）、"香港新华""中联""华影"等多家制片机构，执导影片逾二十部[5]，并凭借《夜半歌声》等影片建立了其在中国影坛独特的地位。

抗战胜利后，马徐维邦在上海电影界的处境颇不顺遂（部分原因是他在上海沦陷时期为"中联"及"华影"拍片的经历）。1947年的一篇报道称，"马徐维邦自入'中电'，好几个剧本俱告流产，真有江郎才尽之叹"[6]。在完成《春残梦断》之后，他一度没有新戏可拍，原因是该片"意识甚深，赏识之人太少，终于售座力不能突破纪录，使中企当局没有请他再接再连的勇气"，以致要自己出资筹拍新作。[7]拍完《美艳亲王》，马徐维邦再次陷入无戏可拍的窘境。恰在此时，他获张善琨之邀请，于1949年2月搭乘邮轮赴港[8]，由此开启了他在香港的漂泊之旅。与大多数"南下影人"的"过客"心态相似，马徐维邦决定到香港拍片或许只是权宜之计，他念念不忘的仍是有朝一日能重返上海。不过，由于政治局势的变化，他再也没有机会回到上海拍片，最终，客死他乡。

邀请马徐氏赴港拍片的张善琨，是他上海时期的旧相识，二人在"新华""中联""华影"有过多次合作经历，尤其是张善琨监制的《夜半歌声》

[5] 马徐维邦在上海阶段导演的影片如下：《情场怪人》(1926)、《混世魔王》(1929)、《空谷猿声》(1930)、《暴雨梨花》(1934)、《寒江落雁》(1935)、《夜半歌声》(1937)、《古屋行尸记》(1938)、《冷月诗魂》(1938)、《麻疯女》(1939)、《刁刘氏》(1940)、《夜半歌声续集》(1941)、《现代青年》(1941)、《鸳鸯泪》(1942)、《博爱》(1942，与杨小仲、张善琨联合导演)、《寒山夜雨》(1942)、《万世流芳》(1943，与卜万苍等联合导演)、《秋海棠》(1943)、《火中莲》(1944)、《大饭店》(1945)、《天罗地网》(1947)、《春残梦断》(1947，与孙敬联合导演)、《美艳亲王》(1949)等。资料来源：《中国电影发展史》第1卷、第2卷所附之《影片目录》。关于马徐维邦早年的电影生涯，可参见《恐怖片导演马徐维邦小史》，载《青青电影周刊》第5卷第2期；吕嘉：《记马徐维邦》，载《上海影坛》第1卷第4期；陈维：《访：千千万万观众所热烈崇拜的——马徐维邦先生》，载《新影坛》第3卷第5期（1945年1月）。

[6] 华英：《抢生意！吴永刚马徐维邦失败》，载《新上海》第54期，第7页。

[7] 《马徐维邦四出活动》，载《青青电影》1948年第2期。另，引文中的"中企"全称为"中企影艺社"。

[8] 《名导演马徐维邦离沪》，载《青青电影周刊》1949年第6期（1949年3月）。

不但助力"香港新华"迅速成为"孤岛"前后上海最重要的制片公司,而且确立了马徐维邦"恐怖片权威导演"的地位,更"标志着恐怖片在中国影坛的崛起"。[9] 战后,张善琨因为背负"附逆影人"的罪名而无法在上海立足,遂于1946年来到香港。在成立"旧长城"之前,张善琨在1947年与李祖永合作组建永华影业公司,终因与后者发生龃龉而在1948年退出。马徐维邦到达香港的1949年2月,"旧长城"正在积极谋求扩张。

长袖善舞的张善琨克服了资金短缺、没有片厂、人才匮乏等困难,一度将"旧长城"打造成战后香港影坛最具活力和竞争力的国语制片公司。大体上说,"旧长城"延续了上海的拍片模式:在资金并不宽裕的条件下,仍坚持严谨制作,保证影片的品质;出品的影片多为娱乐性的商业片,且类型多样;高度重视影片的宣传营销,充分利用大明星的号召力。[10] 在按照这样的制片宗旨制作了教化意味浓厚的情节剧《荡妇心》及侦探/惊悚片《血染海棠红》之后,张善琨想到了在上海郁郁不得志的马徐维邦,力邀其到港拍片。

值得一提的是,《琼楼恨》的主创人员大都是来自上海的影人,包括摄影师董克毅(1906—1978),布景师万籁鸣(1899—1997)、万古蟾(1899—1995)兄弟,剪辑师王达云(生卒年不详),化妆师宋小江(生卒年不详)、黄韵文(生卒年不详),作曲家李厚襄,以及主演王丹凤(1924—2018)、顾而已(1915—1970)、顾也鲁(1916—2009)、洪波(1921—1968)等。有"旧长城"主政者的全力支持,辅之以技艺精湛、配合默契的创作团队,马徐维邦终于有机会实现艺术理想,展现个人风格,于是便有了这部战后香港最出色,也最富争议的恐怖/惊悚片的诞生。

[9] 李道新:《马徐维邦:中国恐怖电影的拓荒者》,载《电影艺术》2007年第2期,第30页。对马徐维邦上海时期创作的深入分析,可参见〔美〕张真:《银幕艳史:都市文化与上海电影(1896—1937)》,沙丹等译,上海:上海书店出版社,2012年。
[10] 关于"旧长城"的成立及创作概貌,可参见苏涛:《上海传统、流离心绪与女明星的表演政治:略论长城影业公司的创作特色与文化选择》,载《电影艺术》2013年第4期。

二、重塑"恐怖"

在早期中国电影史上,马徐维邦素有"权威恐怖导演""权威'鬼'导演"[11]之称。的确,在马徐氏1949年之前的一系列作品中,成就最高、影响最广的,当属以《夜半歌声》《古屋行尸记》《麻疯女》《夜半歌声续集》等为代表的恐怖片。通过出色的镜头调度、表现主义式的布光,以及(由化妆特技制造的)怪异的人物造型,马徐维邦在这些打上鲜明个人风格烙印的影片中成功营造出恐怖的气氛,以近乎偏执的方式探索人物幽暗的内心世界,其间更透露出批判封建制度、反抗压迫、向往自由的社会信息,堪称中国早期类型电影实践中的一道独特景观。

《琼楼恨》延续了马徐维邦上海时期的创作脉络,成功塑造了封建大家庭令人窒息的气氛。不圆满的爱情、病态的人物关系、人物毁容的母题、替代性的欲望投射,乃至午夜的歌声,无不唤起观众对《夜半歌声》等马徐氏早年创作的记忆。影片一开场,便将观众带进一个典型的马徐维邦式恐怖情境:在一个风雨交加之夜,缓慢的横移镜头逐渐对准一所阴森可怖的老宅,伴随着画外紧张局促的音乐,画面叠化出老宅的内景,一名女子的身影从前景中一闪而过,惊恐万状地向景深处闪躲,窗外电闪雷鸣,一个黑黢黢的身影步步紧逼,在强烈的明暗对比中,女子的身体不断被黑影覆盖。导演以简洁有力的剪辑表现女子不断闪躲的情形,她最后退至角落,被一双手紧紧扼住颈部,发出一声凄厉的惨叫。

接下来,导演用一组叠化镜头展开影片主体部分的叙事,看护林玉琴(王丹凤饰)受邀来到高宅,照顾精神错乱的高宗泽(代表封建父权制的退休官僚,由顾而已出色饰演)。林玉琴一踏入高宅,便察觉出一种诡异的气氛。高宅的仆人神色紧张,对她避之唯恐不及。在万氏兄弟的悉心经营下,影片的布景层次分明、逼真妥帖,大到游廊厅堂、雕梁

[11] 《权威"鬼"导演马徐维邦》,载《闻书周刊》1938年第1期,第2页。

画栋,小到窗棂帷幔、床榻条案,乃至陈设器具,无不传达出这个没落封建家族颓靡、压抑的气息。与此相应,导演运用景深镜头及横移镜头,展示环境的幽深和封建统治秩序的牢不可破。

林玉琴初到高宅之夜的一场戏,显示了马徐维邦对恐怖/惊悚类型的驾轻就熟。张妈(蓝青饰)在黑暗中擎着一盏油灯,小心翼翼地引领林玉琴进入高小姐闺房的镜头,不由让人想起《夜半歌声》中乳媪(周文珠饰)举着蜡烛,陪同李晓霞(胡萍饰)穿过阴森清冷的厅堂的那场戏,这个细节似乎是在提醒观众注意该片与导演早年的经典作品之间的关联——如果不是向其致敬的话。黑暗中,狂风大作,电闪雷鸣,窗棂哐当作响,窗帘随风飘荡,镜头向右摇过空荡荡的房间,并缓缓推至床前,帷帐后面的女主人公正辗转反侧,难以成眠。画面随即切至黑暗中一双男人的脚,一个如幽灵般徘徊的黑影来到床前,用手触摸林小姐。待神秘的黑影离开后,林小姐才敢探出头向外张望,镜头再次摇过幽暗而清冷的房间,直至画面渐隐。在这个段落中,马徐维邦调动各种视听手段,成功塑造了惊悚的气氛:他出色地运用交叉剪辑,一面表现步履蹒跚的不速之客逐渐靠近,另一面以近景和特写镜头表现女主人公的紧张和恐惧;而画外呼啸的风声,瞬间照亮暗夜的闪电,以及状如行尸的身影,都令人屏气凝神、毛骨悚然。

片中的另外一场戏,同样展示了典型的马徐维邦式惊悚场景:心怀不轨的陈耀堂(洪波饰)在庭院中踱步,他的面部被树枝的阴影所遮挡,呈现出强烈的明暗对比。幽暗的画面基调和阵阵阴风,都预示"鬼魅"即将登场:在逆光拍摄的镜头中,装扮成高小姐鬼魂的林玉琴从后景中走上前,一言不发地步步逼近;反打镜头中,惊慌失措的陈耀堂无意中透露出是他害死了高小姐。从上述几例不难看出,马徐维邦对恐怖/惊悚类型的掌控可谓游刃有余,他出色地运用包括光线、构图、场面调度及音响在内的一系列手段,渲染氛围,推动叙事,深化主题。在塑造个人风格的同时,马徐维邦还从外国电影(尤其是好莱坞恐怖片及德国表现主义电影)中吸取了不少养分,他自己坦承,"我的导演手法颇受了德国片和

苏联片的影响,一直颇多和他们的出品所相同的作风"[12]。

值得注意的是,马徐维邦在处理恐怖/惊悚片时,常常把文艺片的类型元素及叙事特征融入其中,以缠绵悱恻、峰回路转的爱情悲剧揭露"时代的创伤"[13]。正如马徐维邦自陈的那样,他的成名作《夜半歌声》"是有时代意识的",其主题是"鼓动观众的革命情结",因此"特别强调弱者的愤恨,强者的凶横";而《秋海棠》则将一个"戏子私通姨太太"的故事,改写为表现"中国青年人在恋爱问题上的命运"[14]的悲剧。在《琼楼恨》中,导演将其擅长的恐怖/惊悚元素与恋爱悲剧相结合,经过他的铺陈,"这个剧本中的文艺气息与恐怖气氛更加浓厚起来"[15]。

通过剧中人物的讲述,导演以闪回的方式揭开了高宅的隐秘,引出了一段残缺的爱情传奇:高家小姐高玲娟(王丹凤饰)与音乐教师方秋帆(顾也鲁饰)相恋,高父听信外甥陈耀堂的逸言,深信方秋帆要谋夺他的家产,对女儿的爱情横加干涉,最终酿成悲剧。从主题的角度讲,《琼楼恨》中主人公反对封建压迫、追求自由平等的观念,与《夜半歌声》等马徐上海阶段的创作一脉相承。正如有研究者指出的那样,不少"南下影人"在香港时期的创作,都"不厌其烦地讨论中国封建时代的旧问题,像'五四'新思想带来的恋爱自由,婚姻自主,反抗父权压制以及阶级门第的观念"[16]。事实上,"旧长城"出品的影片,如《荡妇心》《一代妖姬》《王氏四侠》(1950,王元龙导演)等,都或多或少地体现了人物反抗恶势力、追求自由的主题,视之为"进步"亦未尝不可。

人物之间病态的感情,亦打上了鲜明的马徐维邦的烙印。高宗泽对女儿强烈的占有欲,以及他在精神失常后将护士林玉琴误认为女儿,都

[12] 陈维:《访:千千万万观众所热烈崇拜的——马徐维邦先生》,载《新影坛》第3卷第5期(1945年1月),第22—23页。
[13] "时代的创伤"是学者吴昊对马徐维邦早期作品的精准概括,见吴昊:《时代的创伤:马徐维邦》,载《戏园志异》(第13届香港国际电影节特刊),1989年,第68—74页。
[14] 陈维:《访:千千万万观众所热烈崇拜的——马徐维邦先生》,载《新影坛》第3卷第5期(1945年1月),第22—23页。
[15] 《〈琼楼恨〉三主角的特写》,载《光艺电影画报》第19期(1949年11月)。
[16] 焦雄屏:《岁月留影——中西电影论述》,第321页。

投射出病态而扭曲的情感，而方秋帆也将林玉琴当作替代性的欲望幻想对象。通过张妈的讲述，观众得知，高宗泽对女儿的宠爱已超过一般意义上的父爱，几乎达到病态的程度：他一直与女儿同居一室，直到女儿16岁才分开就寝。对于女儿和方秋帆的恋情，这名父亲怀有一种无意识的强烈妒意，似乎无法接受女儿被另一个男人占有的事实，他也因此愿意相信外甥的谗言，为日后的悲剧埋下种子。在毒打前来与女儿幽会的方秋帆之后，高宗泽病态的占有欲到达顶点，他歇斯底里地斥责女儿："你这下贱的东西，你干出不要脸的事情来，你竟瞒着我跟这个流氓暗地里来往！"高玲娟死后，高父陷入精神错乱。为了制造小姐仍然活着的假象，仆人竟然用一个穿着高小姐衣服的假人来充当高小姐——这个耐人寻味的细节表明，导演对人物执迷心理的刻画到了何种深入的程度，无怪乎有批评家指出："《琼楼恨》无可争辩地表明，马徐维邦感兴趣的是执迷（obsession）的心理，而非影片的主题。"[17] 为了延续这种病态的父女关系，管家老张（苏秦饰）请来与高小姐长相颇为相似的看护林玉琴，并请她"扮演"高小姐。

另一名男主角方秋帆与看护林玉琴之间的关系，亦具有强烈的心理意味，体现出病态的欲望关系。方秋帆是受到新思想影响的进步青年，怀有服务社会、教育救国的理想，但他和宋丹萍等马徐维邦影片中的角色一样，难逃遭受封建制度压迫的命运。在与高小姐约会时，方秋帆被高父及陈耀堂毒打，在脸上留下一道永久的伤疤。此处，马徐维邦以鲜明的视觉符号呈现了封建势力对主人公的摧残，而毁容的母题又一次以近乎无意识的方式出现在马徐维邦的作品中——在《夜半歌声》《麻风女》《秋海棠》《毒蟒情鸳》（1958）等片中，人物遭毁容的情节反复出现，透视出导演幽暗而又绝望的内心世界。高小姐死后，方秋帆因痛失爱人而日渐沉沦。林玉琴的出现，不仅唤起他对过往爱情的记忆，而且通过爱恋一个替代性的欲望对象，最终得以摆脱消沉，直面现实。

[17] 〔新加坡〕张建德：《香港电影：额外的维度（第2版）》，苏涛译，第28页。

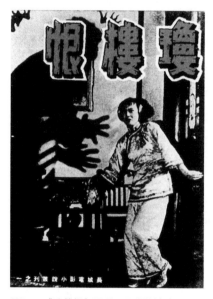

图 5-2 《琼楼恨》展现了导演的精神世界和艺术品格

方秋帆与林玉琴初次邂逅的一场戏,将这种扭曲的关系升华到悲剧美的境界。在高小姐忌日当晚,方秋帆犹如鬼魅般出现在恋人的墓前。在一片幽暗的色调中,失魂落魄的方秋帆对着坟墓喃喃自语,诉说着相思之苦。此时,画外忽然传出一阵熟悉的歌声,惊诧不已的男主人公穿过墓园和庭院,循声仰望清冷的"琼楼",看到一个熟悉的身影。镜头切至室内,在一个明暗对比强烈的纵深空间中,透过帷幔,镜头缓缓推成方秋帆的近景。正喃喃自语地沉浸于对爱人的怀念之际,他看到了林玉琴,恍惚间如见到爱人重生。在"恐怖"的外表下面,马徐维邦炙热的感情和悲悯的情怀呼之欲出。事实上,这个场景与《夜半歌声》中孙小欧(施超饰)在宋丹萍(金山饰)的授意下与李晓霞幽会的场景何其相似,二者都有着马徐维邦作品中复现的结构性元素:不完满的爱情,毁容的男主人公,替代性的爱人,以及反抗压迫、追求自由的信息。

通过"扮演"高小姐,林玉琴终于弄清了前者之死的真相,原来高小姐并非自杀,而是被表兄陈耀堂所害。由此,女性也成为破解疑案、推动影片叙事的主要力量。有研究者指出:"马徐维邦电影的男女主角关系,并不绝对以先天上性别差异为依归:男尊女卑的'封建思想'正是马徐维邦所质疑的意识形态",他相信"女性是救赎男性的主要力量"。[18]这一论断不无洞见。的确,较之林玉琴的正义感、同情心和机智勇敢,片中的男性角色几乎无一例外都是负面的:或者颟顸粗暴(高宗泽),或者软弱无能(方

[18] 陈辉扬:《传奇的没落——马徐维邦香港时期的启示》,收于《香港电影的中国脉络》,第59—60页。

秋帆），又或者阴险卑劣（陈耀堂）。正是通过林玉琴的行动，"害了疯病"的高宗泽从幻想中觉醒，失去恋人的方秋帆从消沉中振作起来，而杀死高小姐的凶手亦遭到惩罚。

不过，笔者想指出的是，林玉琴是具有强烈自我意识的现代女性，但导演对片中女性的形塑并不止于此。例如，同样由王丹凤饰演的高玲娟，大体上不脱传统女性的窠臼，即便想逃离封建家庭的樊笼，仍不可避免地沦为父权制的牺牲品。另一个女性角色——女仆惠姑（颜碧君饰），几乎被刻画成"蛇蝎妇人"的原型：她不仅与陈耀堂私通，充当后者杀害高小姐的帮凶，而且试图害死林玉琴。这个沉默寡言、妒火中烧的女人，时常躲在暗处偷窥林玉琴和陈耀堂。与此相应，在视觉表现上，导演常常将惠姑置于阴影或反差强烈的光影中，以表现她内心的阴险狠毒和欲壑难填。

影片的戏剧冲突在结尾达到高潮，高小姐的死因终于真相大白，两名反派角色在争执中打翻烛火，自身亦殒命火海。象征封建统治秩序的高宅被熊熊大火付之一炬，而一度精神错乱的高老太爷幡然醒悟："过去我太自私、太顽固，所以造成现在种种不幸的结果……我恨我过去的一切！"影片的最后一个镜头由化为一片焦土的高宅叠化成一片田野的远景，并最终定格为方秋帆与林玉琴伫立在田野的画面。获得高宗泽资助的方秋帆，即将展开他开办桑蚕学校的计划。尽管《琼楼恨》全片笼罩着诡异、幽闭的气氛，但影片的结尾实在不能算悲观，它多多少少透露出时代的信息：腐朽的封建势力终将垮台，新的生活蓝图即将铺展开来，正如剧中方秋帆所说："过去的事我们不必再提了，现在我们所需要的是新的开始。"如果联系影片的拍摄时间——1949年中期前后，那么这个结尾无疑是意味深长而又耐人寻味的。不难看出，面对历史的转折，流落香港的"南下影人"对新时代的到来仍报以审慎的乐观。不过，这种乐观的情绪并未持续太久。随着政治局势的变化，受到文化冷战影响的香港电影界日益分化和对立，以马徐维邦为代表的"南下影人"不得不再次面临历史的抉择。

综观马徐氏的导演生涯，《琼楼恨》是少数几部最能体现其艺术野心和个人风格的作品。凭借精细工整的制作、完整的主题、鲜明的视觉风格，

图 5-3 《毒蟒情鸳》翻拍自《麻风女》

以及近乎执迷的情感表达,《琼楼恨》无疑可跻身战后香港国语片经典之列。然而,吊诡的是,该片既是马徐维邦在香港的首作,也是他最后一部在理想状态下执导的恐怖片。"旧长城"改组后,马徐氏厕身于数家独立制片公司,执导了好几部同一类型的影片,但大都表现平平,难与《琼楼恨》比肩。例如,他担任编剧及监制的《井底冤魂》(1950,洪叔云导演)便是一部粤语恐怖片,围绕一起"井内冤魂复出"的"恐怖奇案"展开,描绘"一个旧时代下的女人,如何地遭受着旧礼教的桎梏底悲剧"[19]。此后,马徐维邦为一家独立制片公司执导了《亡魂谷》(1951),该片"行的仍是恐怖剧的道路,着重画面的气氛烘托,渲染"[20],旨在批判人性的自私、狡诈。之后几年间,他又陆续执导了《午夜魂归》(1956,厦语片)、《雾夜惊魂》(1956)等小成本恐怖片。到了 20 世纪 50 年代末,马徐维邦的创作力已大不如前,其标志之一便是不断对旧作进行改编和再创作。例如,1958 年,马徐维邦再次与张善琨携手,为香港新华影业公司执导了《毒蟒情鸳》,这部由中国香港以及日本、菲律宾联合制作的影片,翻拍自他上海时期的名作《麻疯女》。影片基本复制了原作的故事框架及人物关系,唯一不同的是,导演将原作中女主角因麻风病发而毁容的情节安排在男主角

[19] 斯人:《沙漠里的绿洲》,载《电影圈》第 164 期(1950 年 12 月),第 16—17 页。
[20] 《〈亡魂谷〉:马徐维邦导演杰作》,载《电影圈》第 171 期(1951 年 7 月),无页码。

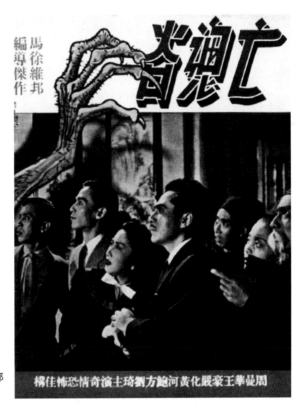

图 5-4 《亡魂谷》是马徐维邦擅长的恐怖/惊悚片类型

身上。[21] 在意外离世前,马徐维邦一度准备再次翻拍《夜半歌声》,可惜未及开镜便撒手人寰,幸得弟子袁秋枫(1924—卒年不详)将其搬上银幕,算是了却了马徐维邦生前的夙愿。

三、"恐怖"之外

早在上海时期,马徐维邦就有"慢车导演"之称,即言其拍片严谨、细致,制作周期长,这已被电影界所公认。例如,他在执导《寒山夜雨》

[21] 参见《〈毒蟒情鸳〉电影小说》,香港:友联书报发行公司,1957 年。

的过程中"所耗的精力，足可摄制二部影片有余"，幸得"中联当局很了解他的制作态度，故独予优待，不令限期完成"。[22] 在客居香港时期，马徐氏这种严谨的创作态度依然如故。当年在"旧长城"宣传部绘制海报的李翰祥导演在回忆《琼楼恨》时，以不无戏谑的笔触写道："这部黑白片前后拍了六个月的工作天，拍得张善琨先生上气不接下气，拍得天怒人怨，鬼哭狼嚎，差点儿就拍掉了长城的半条命，哪儿是《琼楼恨》哪，简直是'长城恨'！"[23] 李氏的文字或许有夸张之处，但大体上是符合事实的。

的确，"旧长城"原本期待《琼楼恨》能够延续《荡妇心》及《血染海棠红》的成功，以便在竞争激烈、环境复杂多变的战后香港影坛赢得一席之地。然而，事与愿违，1950年年初，《琼楼恨》公映后卖座不佳，致使"旧长城"之"营业大不如前，经济周转顿告困难"[24]。张善琨的遗孀童月娟（1914— ）在回忆录中证实了这一情况："我们开拍了这么多片子，一心想拍好，结果负债也越来越多，短期之内，我们不免陷入一个循环的危机之中。"[25] 不难推测，在此过程中，投资巨大、耗时耗力的《琼楼恨》成了压垮"旧长城"的最后一根稻草，进而促成"旧长城"的改组，为日后冷战气氛笼罩下的香港影坛埋下"左""右"对立的伏笔。在这个意义上说，《琼楼恨》可谓战后香港影坛相当独特而又重要的一部影片。

有研究者将《琼楼恨》的票房失利归咎于观众对该片的"潜意识抗拒"：在"人心思定"的20世纪四五十年代之交，观众"根本不欢迎这种揭露过去创伤的电影"。[26] 此外，尽管《琼楼恨》延续了马徐维邦最擅长的恐怖/惊悚片类型，但影片的主题及类型实在难说有多少发展和创新。对导演而言，《琼楼恨》票房失利的影响也是决定性的（如果不是灾难性的话）：失去巨额资本的支持，一向有"慢车导演"之称的马徐维邦，从

[22] 《〈寒山夜雨〉介绍》，载《新影坛》第1期（1942年11月），第8页。
[23] 李翰祥：《影海生涯》上册，北京：农村读物出版社，1987年，第94页。
[24] 《张善琨退出"长城"》，载《青青电影》1950年第5期，第5页。
[25] 左桂芳、姚立群：《童月娟——回忆录暨图文资料汇编》，第93页。
[26] 陈辉扬：《传奇的没落——马徐维邦香港时期的启示》，收于《香港电影的中国脉络》，第59页。

此丧失了执导巨片的机会，遑论对影片精雕细琢。事实上，他自觉难以在投机成风的香港影坛立足，一度有返沪的打算。[27]

与此同时，随着冷战格局的形成，香港影坛在1953年前后迎来"左""右"对立公开化的局面，包括马徐维邦在内的"南下影人"卷入了政治论争的旋涡，继而出现了政治上的分化与转向。在此过程中，原本属于中间派影人的马徐维邦，终于倒向右派阵营。在当时中国内地的电影管理者看来，马徐维邦"在政治上是倾向反动的"[28]：他不仅出席了"自由影人协会"筹备会，而且身体力行地参与了右派影人的电影实践活动。例如，他参与执导的《碧血黄花》（1954），便是一部迎合台湾市场、塑造国民党政治"神话"的影片；古装片《卧薪尝胆》（1956）以借古喻今的方式支持了国民党"反攻大陆"的意识形态宣传，但受制于有限的制作成本，影片布景简陋，宏大的战争场面更是付诸阙如，全然没有史诗片的气质，唯一的亮点只有大明星李丽华的表演。就连"只字不提国家和政治"的《新渔光曲》（1955），也被研究者解读为一部"带着政治寓言色彩"[29]的影片，这部翻拍自中国电影史上的杰作《渔光曲》（1934，蔡楚生导演）的影片，实在是一部乏味、表现平平的作品（部分原因在于，该片以实景拍摄，使得马徐维邦的片场风格和表现主义手法难有发挥的余地）。

20世纪50年代中期之后，在严酷的市场环境下，马徐维邦被迫做出了有限度的妥协，但最终被证明是不成功的。他受雇于数家独立制片公司，除了恐怖片，也接拍其他类型的影片，如武侠片（《宝剑结良缘》，1954）、

[27] 1950年9月的一则报道称："名导演马徐维邦有信致沪上友人，决定于本月初由港来沪"，见《马徐维邦日内返沪》，载《青青电影》1950年第18期（1950年9月）；1951年6月的一则报道称："马徐维邦于上月二十号那天返沪"，载《电影圈》第170期（1951年6月），第19页。但笔者并未查阅到马徐维邦1949年之后由港返沪的活动情况。另，日本学者佐藤忠男在《炮声中的电影：中日电影前史》中提及，马徐维邦"从1951年7月到1952年4月"在上海"待了10个月"，"但是，在那里等待他的是共产党的审问。连续10个月中，他被迫写了7个月的检查和认罪书"（详见该书第302页）。不过，佐藤并未指明这则材料的出处，是否可靠，难以确定。

[28] 中央文化部电影局编印：《香港电影界人物情况参考资料》第一辑，内部文件，1954年，第25页。

[29] 吴昊：《爱恨中国：论香港的流亡文艺与电影》，收于《香港电影的中国脉络》，第28页。

古装片（《卧薪尝胆》）、文艺片（《复活的玫瑰》，1957）及讽刺喜剧（《酒色财气》，1957）等。在借古讽今、嬉笑怒骂的同时，马徐维邦也表达出对南下的自怜与不适。透过娱乐的外衣，马徐维邦昔日作品的主题及其对世事和个人际遇的哀叹隐约可见。

在《酒色财气》中，马徐维邦一反严肃的主题和沉郁的风格，他采用讽刺喜剧的形式批判西化的生活方式，大肆嘲弄上流社会的纸醉金迷和尔虞我诈。正如片名所暗示的那样，剧中人物大肆投机、行骗，并且沉迷于物欲、感官享受和畸形的恋爱关系中，最终以一场令人哭笑不得的闹剧收场。辛辣的笔调、夸张的表演、混乱的三角恋爱关系，以及层出不穷的噱头，令该片在马徐维邦的作品序列中显得格外引人瞩目。

影片开头，导演便以一个别出心裁的静态画面点出了"酒色财气"的意象：处在后景中的是一幅裸女画像，前景中则是酒瓶、酒杯，以及凌乱摆放的麻将、纸牌。的确，剧中人物的行为全都被"财"和"色"所支配，中间亦穿插着大量觥筹交错的场景，但到头来只惹得一身晦气、怨气和戾气。正是以"酒色财气"为核心意象，创作者铺排了一连串可笑、可鄙、可悲的情节，并以此反思人性，教化观众。影片进入叙事后的第一个镜头，便将"财"和"色"的意象推至前台。在演职员表之后，画面渐显，镜头从一盏夺目的吊灯拉成室内的大全景，资本家汪其昌（罗维饰）正在为妻子兰瑛（葛兰饰）举行生日宴会，他吹嘘送给太太的钻石项链价值连城，引得一众来宾纷纷侧目。创作者随后毫不留情地戳破了这个资产阶级家庭光鲜亮丽的表象：汪其昌与交际花安娜（高宝树饰）有染，更因挪用公款投机失败而陷入经济困顿，而所谓的钻石项链不过是赝品。

在外甥史有道（蒋光超饰）的撺掇下，走投无路的汪其昌设计了一个骗取高额保费的阴谋，他说服妻子兰瑛诱惑保险公司调查科主任马青山（刘恩甲饰），并指使他人在自己的货仓纵火。在实施这个阴谋的过程中，面对高额保费的诱惑，与汪其昌有关的各色人物全都各怀鬼胎、蠢蠢欲动，在强化"色"的主题的同时，也令影片向闹剧的方向发展。结果，这个骗保计划阴差阳错地落空，汪其昌也逐渐丧失了对家庭的控制：兰瑛计划与家

庭教师庄涤尘（郭嘉饰）私奔；情妇安娜则与史有道沆瀣一气，向他勒索钱财；而女儿珍妮（李芳菲饰）也要与保险经纪人李万宝（吴家骧饰）出走。焦头烂额的汪其昌决定风光地结束自己，在向殡仪馆预订了棺材、仪仗、鼓乐队之后，服下一瓶来苏尔消毒液。不料，他并未如愿死去，而鼓乐队却如约而至。在一片喧嚣和混乱中，得到兰瑛告发信息的警察来到汪宅，将马青山、汪其昌、史有道等人逮捕。在最后一个镜头中，精神近乎癫狂的汪其昌自问自答地说道："骗人？谁不是在骗人呢？！"影片最终定格于汪其昌在绝望中狂笑的画面。这个结尾表明，创作者在对上流社会的虚伪卑劣和腐化堕落大加挞伐的同时，仍不忘对观众进行道德说教。最能体现这一意图的，当属剧中的家庭教师庄涤尘，这个不苟言笑、一本正经的知识分子角色，代表着社会良知，他与周围的环境和人物格格不入，还时常板起脸对珍妮、兰瑛进行道德训诫。庄涤尘被社会环境孤立的情形，对资产阶级价值观念和伦理道德的鄙夷，连同他那无人问津的道德训诫，恰如马徐维邦等"南下影人"在香港现实境遇的银幕投射。

另一部作品《流浪儿》虽没有高深的立意，但仍不失为一部体现"南下影人"复杂心绪的诚意之作。影片批判了资本主义社会的势利、投机、拜金风气，亦透过"流浪""孤儿"等议题，投射出创作者强烈的离散情结。影片开头，导演用一组镜头表现了流浪儿小虎（严昌［即秦沛］饰）在乡间田野奔跑的情景。镜头一转，主人公来到香港繁华的街头，俯拍的大全景镜头表现了流浪儿在资本主义都会中的渺小和无助。小虎在街头邂逅以"大妞"（林翠饰）为首的一群流浪儿（严伟［即姜大卫］、严慧等饰），开启了一段悲喜交集的漂泊之旅。

这群流浪儿与资本家张华元（王元龙饰）、张大卫（冬青饰）父子的关系，集中体现了创作者的民粹主义思想及阶级观点。在文本中，这群卑微的流浪儿不仅拯救了落难的富家子大卫，而且一度成为这个资产阶级家庭的救星：投机失败的张华元意欲谋夺流浪儿捡到的"中奖"马票，处心积虑地将"大妞"包装成"归国名媛"，并精心筹划了一场记者会，不料却演化成一场荒唐闹剧——"大妞"应邀演唱的《莲花落》不折不扣地讽刺了

上流社会的虚伪、奢靡和冷漠。[30] 借人物之口，马徐维邦表达了他拒绝向资本主义的价值观念和生活方式低头的立场。尽管所谓的"中奖"马票不过是一张过期的废票，但这并不妨碍主人公以自信乐观的姿态面对未知的生活。影片最后，几名主人公齐声高歌，并肩前行，再次申明他们要靠双手改变生活的决心。这群露宿街头、衣衫褴褛，靠卖报纸、擦皮鞋、拾烟头、擦汽车糊口的主人公，即便遭受践踏和欺侮，仍不改正直、自尊的品性——这几乎就是导演人格在银幕上的延伸。

与《流浪儿》相似，在《复活的玫瑰》中，女主人公沈云兰（李湄饰）孤儿的身份，亦构成了影片叙事的核心推动力。影片开头，年幼的主人公不堪忍受养母的虐待，独自离家出走，幸被顾颂梅（贺宾饰）收养。在融入新家庭的过程中，对于孤儿／养女的身份，云兰始终难以释怀。姑妈（蓝青饰）为了谋夺兄长的财产，不惜教唆女儿引诱表兄，并对云兰恶语相向，动辄呼之以"野种""私生子"。马徐维邦在这部文艺片中融合了家庭伦理剧的类型特色（显然承袭自上海电影传统），以颇为煽情的手法表现了一个中产阶级家庭日益崩坏的伦理道德，着重表现了女主人公的善良、隐忍和以德报怨等品质。在影片最后，沈云兰因其贤淑的品性得到回报，成为顾家名副其实的女主人。不过，影片节奏拖沓，道德说教色彩浓厚，创作者亦未能将"玫瑰"的意象与叙事及主人公的成长充分融合，以致影片整体乏善可陈。

综观20世纪50—60年代的香港右派电影，"孤儿"成为一个鲜明而又独特的意象；而与之相关的流浪、寻亲、身份错乱等，成为右派电影的重要母题。除了上文论及的《流浪儿》及《复活的玫瑰》，还可聊举几例，如《长巷》《雪里红》《曼波女郎》《苦儿流浪记》《后门》（1960，李翰祥导演）等。对马徐维邦等客居（或曰"流亡"）香港的右派影人而言，流离的痛苦始终如影随形，几乎成为难以摆脱的心理情结，他们对故土的怀恋、对香港社会的不适，以及文化上的失落与身份的迷乱，都或隐或显地投射到银

[30] 无独有偶，另一位"南下影人"卜万苍执导的《豆腐西施》（1958，又名《山歌皇后》）中亦有类似的情节。

幕上。[31]不妨说，那些丧失亲人、孤立无援，在社会上屡遭践踏、挣扎求生的孤儿/流浪儿，恰是"南下影人"抒发自怜、感伤之情，纾解流离之苦的最佳载体。

值得进一步讨论的是，同一时期的香港左派导演（如同为"南下影人"的朱石麟、岳枫等），很少在影片中表现"孤儿""流浪""寻亲"等议题；左派导演更倾向于表现"回归"的主题，即主人公因不堪忍受香港统治者的压迫和剥削，最终返回内地。这个微妙的差异，或许要从文化冷战的大背景下寻找答案：与在台湾的国民党当局关系密切的香港右派影人，多以中国文化"正统"继承人的身份自居，飘零的身世与对"故国"文化的眷恋，令他们难免以"孤儿"自喻；而受内地影响较深的香港左派影人则没有这方面的精神负担和悲观情绪，他们更多地以新中国的意识形态反观香港，在作品中批判资本主义制度的罪恶和剥削，并一度令"回归"成为20世纪50年代初期香港左派电影的重要母题。

尽管如此，除了意识形态上的对立，我们仍能从分属香港影坛"左""右"阵营的"南下影人"身上发现一些共通之处。例如，马徐维邦的《酒色财气》，不免令人联想到左派公司出品的《说谎世界》；而《流浪儿》与《都会交响曲》之间，亦可构成有趣的互文关系：二者都以嘲讽的基调对资本主义的社会问题大加挞伐，只不过《都会交响曲》"神经喜剧"的类型特征更加明显，对资本主义社会的嘲弄更加辛辣，而《流浪儿》则更强调主人公的自尊及自立，显示了马徐维邦作为"文化民族主义者"（cultural-nationalist）的独特面向。[32]在他身上，我们可一窥香港右派导演的精神底色。较之狭隘的政治意识形态，"民族情绪、民族自尊，与对传统的怀疑与再肯定，对香港社会、文化的疏外与不适应"，才是马徐维邦等香港右派影人"普遍关注的焦点"[33]。

[31] 这一倾向在20世纪50—60年代的香港思想、文化界颇有影响。例如唐君毅的《说中华民族之花果飘零》（台北：三民书局股份有限公司，1974年）。
[32] 对"文化民族主义"的详细阐释，见〔新加坡〕张建德：《香港电影：额外的维度（第2版）》，苏涛译，第26页。
[33] 罗卡：《传统阴影下的左右分家——对"永华"、"亚洲"的一些观察及其他》，收于《香港电影的中国脉络》，第14页。

结语

自 1949 年寄居香港以来,马徐维邦共执导了十余部影片[34],除了《琼楼恨》等之外,其他大部分影片都难以被电影史所铭记。概而言之,他在香港的创作经历仅是上海阶段的自然延续,在主题、风格、意识诸方面,均未有新的发展或突破。在战后香港影坛充满变数的环境中,他鲜明的个人风格不断遭到稀释,影片品质也参差不齐。马徐维邦特立独行、孤傲乖张的个性,更加剧了他在战后香港影坛的孤立处境。在早年的一次采访中,马徐维邦曾吐露心迹:"我和环境是不大肯妥协的,譬如:一切无谓的应酬,我绝不参加;人家高兴,我并不一定高兴;一切大吃大玩的事,都没有我的份。有些人都谈我性情别扭,其实并不是别扭,实在我觉得做人太空虚了,老提不起过分热烈的兴趣。"[35]根据沈寂(1924—2016)、李翰祥、鲍方(1922—2006)等与马徐维邦有过合作或接触的影人回忆,在职业生涯的晚期,马徐氏早年的行事风格着实没有多少改变。[36]面对陌生的市场,马徐维邦的反应不是积极调试、主动迎合,而是仍旧自负而又任性地延续上海的创作思路,遭到冷遇在所难免。

20 世纪 40 年代中后期由沪赴港的"南下影人",是中国电影史上一个特别值得注意的群体,他们在历史转折关头以客居甚或"流亡"的心态来到香港,见证并参与了中国电影的分流和裂变。在推动战后香港国语片创作观念、技术标准提升的同时,他们的创作亦流露出暧昧驳杂的家国想象。然而,受到市场、政治、文化等诸多因素的影响,这些"南下影人"的际遇各不相同:成功者如朱石麟及李萍倩,不仅能结合香港的环境,实现创作上的新发展,而且风格日益圆熟,迎来艺术生命的第二春,最终成为香港

[34]　详见章末所附之《马徐维邦香港时期作品年表》。
[35]　陈维:《访:千千万万观众所热烈崇拜的——马徐维邦先生》,载《新影坛》第 3 卷第 5 期(1945 年 1 月),第 22—23 页。
[36]　分别参见《沈寂访谈录》,收于周夏主编:《海上影踪:上海卷》(中国电影人口述历史丛书),北京:民族出版社,2011 年,第 53 页;李翰祥:《银海生涯》上册,第 94—112 页;《香港影人口述历史丛书(1):理想年代——长城、凤凰的日子》,第 99 页。

左派电影的旗手；再如，岳枫导演由"左"而"右"，无论是在独立制片公司还是大制片厂，他都能应付自如、游刃有余，产量亦相当可观；卜万苍则成为右派导演的代表，在战后香港影坛留下丰富的足迹，其创作虽不见得有多少创新，但品质大体稳定。[37]

较之上述几位导演，马徐维邦无疑是同辈"南下影人"中"最不得意的一个"[38]。他的个案集中表明，20世纪40年代中后期以来，沪港两地电影上的联系或传承，并非自然平缓的过渡，而是伴随着各种力量的艰苦博弈。马徐维邦，这位在20世纪30年代成名的资深导演，最终在职业生涯的暮年沦为一段"褪色的传奇"（陈辉扬语）。事实上，从20世纪50年代中期开始，马徐维邦的职业生涯便开始走下坡路，在香港电影界的位置日益边缘化，一度要靠拍摄厦语片维生——对于以国语片导演身份来港谋求发展的马徐维邦而言，这无疑是一个莫大的讽刺。1961年2月14日，落魄潦倒的马徐维邦在香港北角被一辆呼啸而过的巴士碾毙[39]，中国电影史上的一代传奇导演就此作古。这一悲剧性的事件本身，便是马徐维邦交织着颠沛流离与惶惑焦虑的香港电影生涯的隐喻。

◎ 马徐维邦香港时期导演作品年表

《琼楼恨》，1949，长城影业公司出品；

《亡魂谷》，1951，出品方不详；

《狗凶手》（又名《神犬锄奸记》），1952，永华影业公司出品；

[37] 关于这几位导演在香港阶段的创作，可参见黄爱玲编：《故园春梦——朱石麟的电影人生》中的相关论述；黄爱玲：《从三十年代到冷战时期——朱石麟和岳枫的电影之路》，收于黄爱玲、李培德编：《冷战与香港电影》，第145—158页；罗卡：《拈须微笑观世情——李萍倩中晚年创作》，载《电影艺术》2007年第1期；苏涛："南来影人"、流亡意识与传统的焦虑——卜万苍香港电影生涯侧影》，收于苏涛：《浮城北望：重绘战后香港电影》，第79—96页；以及本书第一章、第六章的相关论述。

[38] 相关报道参见《电影圈》第170期（1951年6月），第19页。

[39] 相关报道，见《名导演马徐维邦凌晨被车碾伤不治》，载《工商晚报》1961年2月14日，第4版。

《宝剑结良缘》（又名《牧野歌声》），1954，出品方不详；

《碧血黄花》（与卜万苍等联合导演），1954，新华影业公司出品；

《新渔光曲》，1955，清华影业公司出品；

《红拂女》（厦语片），1956，闽声公司出品；

《一代魔帅》，1956，华明影业公司出品；

《连理生韩琦》（厦语片），1956，闽声公司出品；

《午夜归魂》（厦语片），1956，闽声公司出品；

《卧薪尝胆》，1956，中国电影制片公司出品；

《雾夜惊魂》（又名《夜半芳魂》），1956，复旦电影企业公司出品；

《风月奇案》（厦语片），1957，闽声公司出品；

《复活的玫瑰》，1957，太平洋影业公司出品；

《酒色财气》，1957，华侨联合电影制片企业公司出品；

《香格里拉》，1957，荣华影业公司出品；

《流浪儿》，1958，新天电影制片公司出品；

《毒蟒情鸳》，1958，新华影业公司、（泰国）南雁影业公司联合出品。

资料来源：《香港影片大全第三卷（一九五〇——九五二）》（香港：香港电影资料馆，2000年），《香港影片大全第四卷（一九五三——九五九）》，《香港影片大全第五卷（一九六〇——九六四）》（香港：香港电影资料馆，2005年），《香港影人口述历史丛书（1）：南来香港》所附之《新华影业公司主要出品年表》，《童月娟：回忆录暨图文资料汇编》所附之《新华影业公司各时期影片目录》。

第六章 | Chapter 6

在历史的旋涡中前行：岳枫与战后香港电影

在 20 世纪 40 年代中后期由沪赴港的"南下影人"群体中，岳枫是相当重要而又独特的一位。从 20 世纪 30 年代初在上海独立执导，到 70 年代在香港息影，岳枫在四十余年间执导了近百部影片，不仅数量可观，而且风格多变，类型多样（涵盖古装片、黑色电影、家庭伦理片、歌唱／歌舞片、喜剧片、戏曲片、武侠片等）。尤为值得关注的是，岳枫的职业生涯与 20 世纪 30 年代以来交织着商业、文化、战争，以及充斥着意识形态论辩的中国电影史密切联系在一起。他见证和参与了中国电影史上多个重要历史阶段（如"新兴电影运动"时期、"孤岛"时期、上海沦陷时期，以及战后的上海和香港时期）的创作，其在不同时期的电影活动也被打上了一系列相互矛盾的标签：进步导演、"软性电影"制作者、"附逆影人"、香港左派影人、香港右派影人。透过岳枫复杂而又矛盾的身份，我们隐约看到一名电影人在历史潮流的裹挟中艰难抉择、茫然失措的心路历程。

综观 20 世纪 30 年代崛起的导演群体，以创作生命之长、创作经历之复杂、影片风格变化之大而论，岳枫确乎是一个少有的个案，即便在同辈的"南下影人"中，岳枫的地位也相当特殊：不同于朱石麟、李萍倩、费穆等导演，岳枫早年的创作有着鲜明的反帝意识和进步倾向，与卜万苍、马徐维邦等导演相比，他在战后香港影坛又多了一重左派导演的身份。然而，与此不相称的是，长期以来，岳枫在战后香港的创作并未得到应有的重视，现有的研究集中于琐碎而表面的口述历史，以及对个别文本的分析，少有

完整、深入的论著讨论其香港阶段作品的文化政治、类型特色及成就等[1]。本章拟以岳枫导演在战后香港阶段的创作为中心，结合其早年在上海的创作经历，讨论沪港两地电影传统的传承，以及"南下影人"在冷战背景下的创作实践与文化想象。

一、从进步导演到"附逆影人"

在四十余年的职业生涯中，岳枫经历了三次重要转变：20世纪30年代中后期，他从一名进步导演转向"软性电影"制作者；上海沦陷时期，他由一名民族主义者而为"附逆影人"；在20世纪50年代中期的香港影坛，他脱离左派阵营，成为一名右派影人。他的这三次转变，均与时代的发展，尤其是政治局势的变化息息相关，体现了一名电影制作者在与历史交涉时的不同境遇。

原名笪子春的岳枫生于上海，早年曾在照相馆做学徒，20世纪30年代初期进入电影界，先后以副导演、编剧的身份任职于大东金狮影片公司、孤星影片公司、上海义记影片公司等。[2] 令岳枫在上海影坛崭露头角的，是他在"新兴电影运动"中执导的两部影片《中国海的怒潮》(1933)及《逃亡》(1935)。《中国海的怒潮》反映了沿海渔民遭受盘剥和压榨的现实，影片结尾处渔民奋起反抗日本侵略者的情节，更是切中了时代的脉搏。数十年后，岳枫在接受访问时，仍为自己的处女作感到骄傲，因为它代表了"时代呼声"，并且"深具民族意义"，"是一部有历史价值的

[1] 关于岳枫的口述历史，可参见岳枫口述、何丽嫦整理：《我的早期从影生涯》，收于《战后国、粤片比较研究——朱石麟、秦剑等作品回顾》，第166—168页；罗维明访问、何美宝撰录：《枫骨凌霜映山红——岳枫导演》，收于《香港影人口述历史丛书（1）：南来香港》，第61—68页。以岳枫作品《花街》为中心对战后香港国语片的分析，可参见傅葆石：《回眸"花街"：上海"流亡影人"与战后香港电影》，黄锐杰译，载《现代中文学刊》2011年第1期。对岳枫整体创作的论述，可参见黄爱玲：《从三十年代到冷战时期——朱石麟和岳枫的电影之路》，收于李培德、黄爱玲编：《冷战与香港电影》，第145—158页。

[2] 关于岳枫早年的创作生活及创作经历，可参见岳枫口述、何丽嫦整理：《我的早期从影生涯》，以及罗维明访问、何美宝撰录：《枫骨凌霜映山红——岳枫导演》。

好影片"[3]。《逃亡》讲述的是"九一八"事变前后,"一大群无辜的民众,在野心帝国主义者的铁蹄蹂躏下,四处逃亡的一段凄惨悲痛的故事"[4]。这两部作品有力地揭露了20世纪30年代中国社会的现实,尤其是明确的反帝国主义立场,为初登影坛的岳枫赢得了赞誉。[5] 值得注意的是,这两部影片所取得的艺术成就和社会影响,与左翼影人的协助密不可分(阳翰笙撰写了《中国海的怒潮》及《逃亡》的剧本)。

虽然岳枫坦承自己深受田汉(1898—1968)、夏衍、阳翰笙等进步电影工作者的影响[6],但他并未进入左翼影人群体的核心;恰恰相反,自20世纪30年代中期之后,岳枫的创作生涯出现了第一次重要的转变。1933年年末,"艺华"遭到国民党特务的冲击、捣毁。迫于压力,"艺华"调整制片路线,开始大量制作"软性影片"。[7] 在这一背景下,岳枫一改过去的路线,执导了《花烛之夜》(1936)、《喜临门》(1936)、《百宝图》(1936)等"软性影片",与曾经的左翼同路人渐行渐远。昔日的"粗线条导演"遭到左翼批评家的口诛笔伐:《花烛之夜》"以空想的故事,臆造的事实,来向我们灌输着'宿命论'和'无抵抗主义'的毒汁"[8];而《喜临门》更被斥为"有毒的电影",是"人民的鸦片烟、红丸"[9]。对于左翼批评家的指责,岳枫颇不以为意,他为自己辩解道,一名导演"不单要能够摄制某种性质的影片,也应该能够摄制其他性质——甚至任何性质的影片,而且能够胜任而无亏阙职,方可算是一名导演人"[10]。显然,岳

[3] 卜一:《片场访岳枫》,载《南国电影》1959年第13期,第46页。
[4] 岳枫:《关于〈逃亡〉》,载《时代》1935年第5期,第21页。
[5] 关于20世纪30年代的批评界对《中国海的怒潮》《逃亡》的评价,可参见陈播主编:《三十年代中国电影评论文选》,北京:中国电影出版社,1993年,第435—453页。
[6] 岳枫口述、何丽嫦整理:《我的早期从影生涯》,《战后国、粤片比较研究——朱石麟、秦剑等作品回顾》,第167页。
[7] 关于"艺华"被捣毁的经过及对进步电影的影响,见程季华主编:《中国电影发展史》第1卷,第296—298页。
[8] 玳梁:《〈花烛之夜〉说些什么?》,原载《民报·影谭》1936年2月3日,引自陈播主编:《三十年代中国电影评论文选》,第455页。
[9] 汉:《〈喜临门〉》,原载《民报·影谭》1936年10月26日,引自陈播主编:《三十年代中国电影评论文选》,第459页。
[10] 岳枫:《电影题材的选择》,载《艺华》1936年第2期,第12页。

枫不同意左翼批评家将一部影片的主题、思想意识作为评判标准的做法，并指出绝不能根据一部作品"形色的大小狭阔，剧情刚柔"[11]来评判其价值。笔者倾向于认为，与其说岳枫拍摄《中国海的怒潮》《逃亡》等进步影片是受到左翼思想的鼓动和感召，不如说是出于朴素的爱国情怀。20世纪30年代，上海影坛的格局复杂多变，不同的意识形态对电影界主导权的争夺日趋激烈，在缺乏清晰而自觉的革命意识的情况下，一旦创作环境出现变化，岳枫在创作上出现转向便不足为奇。

在"孤岛"时期，岳枫主要服务于"艺华"及刚刚崛起的新华影业公司。在"孤岛"的电影奇观中，他逐渐形成了较为稳定的艺术风格，"在他的作品里面，常有一种动人的调子，和浓烈的情绪"，"对于悲剧的处理，比较擅长"[12]。他能够驾驭不同的类型（如歌舞片、古装片、稗史片等），中规中矩地完成片厂交付的任务，体现了较强的适应环境、迎合市场的能力。1941年年末太平洋战争爆发后，上海沦陷，岳枫迎来了职业生涯的第二次重大转变：留在上海[13]，先后为由日本人所控制的"中联""华影"拍片。在一篇刊载于1942年《新影坛》的文章中，岳枫表示，"处于时代的驱策下"，他"履历着人们不可避免的'艰幸与苦痛'的过程"，并且抱着"'本位努力'而谋忠心于艺术至上的工作"。[14]这段含混而晦涩的文字所流露的隐忍、逃避与"合作"，正反映了岳枫等辈影人在极端环境下的复杂心境。正是这段经历为岳枫打上了"附逆影人"的标签，尤其是参与执导"中日合拍"的《春江遗恨》（1945），更令他在战后备受指责。[15]抗战胜利前后，岳枫一度辗转于华北、东北等地，关于他的

[11] 岳枫：《电影题材的选择》，载《艺华》1936年第2期，第12页。
[12] 大良：《闲话岳枫》，载《电影画报》1943年第5期，第50页。
[13] 据岳枫说，他之所以留在上海，是受到国民党官员（如吴开先、吴绍澍、蒋伯诚等人）的委托，见罗维明访问、何美宝撰文：《枫骨凌霜映山红——岳枫导演》，收于《香港影人口述历史丛书（1）：南来香港》，第64页。
[14] 岳枫：《本位工作杂感》，载《新影坛》1942年第2期，第28页。
[15] 据参与该片拍摄的另一名导演胡心灵说，岳枫因不懂日文，难以与日方人员沟通，因此并未实际参与《春江遗恨》的拍摄，担任实际导演工作的是稻垣浩和胡心灵。见胡心灵口述、吴青蓉采访整理：《流离生涯电影梦》，收于《电影岁月纵横谈》上册，台北：台湾电影资料馆，1994年，第310—311页。

传闻不时见诸报端。[16]直到检举"附逆影人"的风波逐渐平息之后,岳枫才重返上海。

1947年之后,岳枫重新活跃于上海影坛,娴熟的导演技巧和灵活的应变能力令他再次成为引人瞩目的导演。他先后为国泰影片公司、"中电二厂"等制片机构执导了多部成功的商业片。1949年春,岳枫应张善琨之邀由沪赴港[17],成为"南下影人"中的重要一员。在这个逐渐崛起为中国电影制作重镇的大都市,他终于可以暂时放下沉重的道德负担,为自己的职业生涯翻开新的篇章。在此后二十多年间,岳枫在香港执导了约五十部影片,不仅产量丰沛,而且质量稳定、齐整。在冷战气氛笼罩下的战后香港影坛,岳枫小心翼翼地把握着文化、商业与意识形态之间的平衡,他由"左"而"右",完成了创作生涯中的第三次转变。

二、从黑色电影到左派电影

20世纪40年代末,以《天字第一号》(1947,屠光启导演)等片为肇始,上海影坛出现了一波黑色电影风潮,这些影片多以灰暗的基调、离奇的情节表现人性的扭曲和道德的失序。[18]岳枫在赴港之前执导的《玫瑰多刺》(1947)、《杀人夜》(1949)、《森林大血案》(1949)等,均或多或少受到这一风潮的影响。赴港之初,岳枫为长城影业公司("旧长城")执导的《荡妇心》《血染海棠红》,均能看到黑色电影的影子。以特色鲜明的类型片在香港开创新格局,这既可能是"旧长城"的定位和制片策略使然,又可能是岳枫主动选择的结果——它将岳枫沪港两个阶段的创作联结起来。

在《荡妇心》中,岳枫成功地借鉴和改造了好莱坞黑色电影的特色,

[16] 例如,可参见影侦:《岳枫在华北不敢露面》,载《新上海》1946年第26期;《岳枫落魄故都》,载《海风》1946年第19期;《岳枫随军赴东北!》,载《海燕》1946年第13期。
[17] 《严俊、韩非、岳枫即将去港》,载《青青电影》1949年第5期,第1页。
[18] 关于20世纪40年代末期黑色电影兴起的背景、特色及流变,见罗卡:《战后上海和香港的黑色电影及与进步电影的相互关系》,载《当代电影》2014年第11期。

出色地运用场面调度、明暗对比、画面构图和空间营造等手段，并通过女主人公的不幸遭遇，完成了道德反省、社会批判的目的。影片开头的一场戏，导演以高度电影化的方式展现了梅英（白光饰）身陷囹圄的情形：伴随着画外女中音深沉的歌声《为了什么》，镜头从监狱的铁栅栏拉开，缓缓摇过空旷的走廊；之后切至另一个监狱的空镜头，纵深的画面及强烈的明暗对比，凸显出监狱空间的幽深和压抑；昏暗的监牢内，铁窗的阴影构成画面的主体部分，景深处狱卒的身影投射在墙上，缓慢横移的长镜头——展示了囚室中的女犯人；镜头再次横摇，被牢牢锁在铁窗内的梅英出现在画面左侧，特写镜头呈现出她冷漠的表情；牢房内，绝望的梅英颓然倒下。借助黑色电影的元素，岳枫表达了对弱者的同情、对社会不公的控诉。不过，他的道德教化有着明显的保守意味：在影片结尾，"声名不佳"的女人从文本中彻底消失，男性主导的社会秩序得到确认和巩固。[19]

如果说《荡妇心》只是一部略带黑色风格的情节剧的话，那么《血染海棠红》则是一部黑色风格鲜明的侦探片，该片的主题、情节、视觉风格及人物形象，都有着好莱坞黑色电影的鲜明印记。[20]影片开头"海棠红"（严俊饰）在暗夜作案的场景，奠定了全片的黑色基调。绰号"海棠红"的马德标是个良心未泯的惯盗，屡有收手之意。然而，为了满足妻子"老九"（白光饰）的穷奢极欲，马德标不得不频频作案，以致难以自拔。影片笼罩着浓重的黑色氛围，幽暗的夜景、强烈的明暗对比、近乎表现主义的布光方式，以及人物亢奋而扭曲的心理状态，均显示了岳枫对这一类型的娴熟掌控。"海棠红"遭到"老九"及其姘夫的陷害，并因误伤人命而锒铛入狱。在监狱的场景中，处在阴影中的主人公被禁锢在牢笼内，铁窗的阴影投射在他的周围，构成了画面的重要视觉元素。岳枫还通过出色的剪辑，表现

[19] 关于《荡妇心》与黑色电影的关联，以及该片所投射的文化意涵，可见苏涛：《上海传统、流离心绪与女明星的表演政治——略论长城影业公司的创作特色与文化选择》，载《电影艺术》2013年第4期。

[20] 根据学者蒲锋的考证，《血染海棠红》翻拍自美国电影《红花大盗》（*A Gentleman After Dark*，1942，埃德温·马林 [Edwin L. Marin] 导演）。关于岳枫对原作的改编，以及两片在风格等方面的差异，见蒲锋：《〈血染海棠红〉的父亲和女儿》，载香港电影评论学会季刊 *HKinema* 第42号（2018年4月），香港：香港电影评论学会，第28—30页。感谢罗卡先生提醒笔者注意这则材料。

人物的不同命运和对立，甚至制造出讽刺的意味。例如，"海棠红"在狱中的场景，便常常与"老九"纵情声色，或者女儿爱珠（陈娟娟饰）幸福生活的场景组接在一起。片中最能体现黑色电影视觉风格的，当属片尾处的一场戏：伴随着画外急促的音乐，在"海棠红"的追赶下，在黑暗中无处躲藏的"老九"逃到楼顶，最终不慎坠楼身亡——欲壑难填而又难以捉摸的"蛇蝎美人"得到了应有的惩戒。几年之后，在香港"复业"的新华影业公司重拍了这个故事，并易名为《海棠红》（1955，易文导演）。作为香港电影史上第一部采用伊士曼彩色（Eastmancolour）技术摄制的影片，《海棠红》色彩鲜艳，与前作明暗对比强烈的黑白摄影大异其趣，黑色电影的意味亦消失殆尽。

《荡妇心》《血染海棠红》的成功奠定了岳枫在战后香港影坛的地位，就在他日益成为张善琨最为倚重的大导演之际，他所服务的"旧长城"迎来了一次震荡。1950年年初，长城影业公司改组为长城电影制片有限公司（"新长城"），原公司的创建者张善琨黯然退出，这家新的公司逐步成长为香港最重要的左派制片机构。20世纪40年代末、50年代初，在历史转折的重要关头，客居香港的"南下影人"再一次面临着选择。一方面，在反帝反封建的时代浪潮中，中华人民共和国的成立令许多流离海外的华人感到振奋，并对新生政权抱有极大期待；另一方面，新中国的成立意味着一个新的、统一的电影市场的形成，这对寄居香港的上海影人来说，或许更有吸引力。

或许是受到时代精神的感召，岳枫决定为改组后的"新长城"拍片，由此成为一名左派影人。[21] 在服务于"新长城"期间，岳枫再次显示了他适应环境的能力，他将娱乐化的形式和意识形态信息较为自然地糅合在一起，正如有研究者指出的，岳枫这一阶段的创作"显示了他作为成熟导演

[21] 在电影活动之外，岳枫身体力行地参加了香港进步影人组织的相关活动，表达对内地新生政权的支持。关于岳枫参加"读书会"的记述，见顾也鲁：《艺海沧桑五十年》，上海：学林出版社，1989年，第101—102页；关于岳枫响应左派影人倡导的"四不"主张（即不请客、不送礼、不狂饮、不赌钱）并加入"劳动生活公约"的报道，见《留港影人"八条公约"》，原载《大公报》1950年3月18日，引自银都机构编著：《银都六十（1950—2010）》，第66页。

图 6-1 《南来雁》将批判锋芒指向资本主义制度

的一面,偏好古典趣味,能够根据政治局势的变化,顺应制片公司的思想路线"[22]。按照"新长城"的主事者袁仰安的阐述,"新长城"的制片方针包括以下几个要点:"首先要有正确的立场,立场站稳了,再在内容和形式上求进步";在题材上避免武侠、色情、迷信,减少对好莱坞低级趣味、胡闹作风的一味模仿;以严肃认真的态度和灵活多样的形式提供"健康的、有益的、为社会大众所需要的"娱乐。[23] 岳枫为"新长城"执导的四部影片,集中体现了这家制片公司在20世纪50年代初期的制片策略。即便受制于片厂的既定路线,岳枫仍能够凭借圆熟的手法完成任务,拍出佳作。

《南来雁》是岳枫为"新长城"执导的首部影片,以高度戏剧化的形式表现了主人公在香港的遭遇,并将批判的锋芒指向香港的资本主义制度。影片的主人公郑宜生(严俊饰)、王巧莲(陈娟娟饰)是一对由内地到香港讨生活的未婚夫妇,他们不仅目睹了香港腐败、丑陋的社会现实,而且遭到严酷的盘剥和欺侮:宜生"跑单帮"失败,赔得血本无归;巧莲在无良投机商人(王元龙饰)家中做女佣,遭到雇主强暴。影片结尾,在得知广州解放的消息后,他们与一群遭受同样境遇的小人物(包括教师、妓女、苦力、小商贩等)齐心协力逃离香港,返回内地。影片的意识形态信息十分清晰:香港被描述为充斥着罪恶的资本主义大都会,穷人注定要遭到压迫和剥削,唯有靠集体的力量方能生存;更重要的是,只有返回解放了的内

[22] 〔新加坡〕张建德:《香港电影:额外的维度(第2版)》,苏涛译,第24页。
[23] 袁仰安:《谈电影的创作》,载《长城画报》第1期(1950年8月),第2—3页。

地，才是他们最终的出路。值得注意的是，在20世纪50年代初的左派电影中，有不少类似"回归"的情节，例如《江湖儿女》《一板之隔》等。不过，自1952年之后，随着政治局势的变化，包括"新长城"在内的左派公司对制片方针作出调整。由于意识到处在特殊的香港环境之下，尤其是考虑到出品影片"能够发行到东南亚的各个地区"，左派公司影片的"内容当中正面的政治色彩较淡"[24]，因此，类似《南来雁》《江湖儿女》等表现主人公因不堪忍受剥削而返回内地的影片便很少出现。

除了资本主义外，封建主义是香港左派电影的另一重要批判对象。以反封建主义作为影片的主题，既不违背左派公司的创作路线，又可绕开对香港社会现实的观照，避免在审查上遇到麻烦，因而一度成为香港左派影人在特殊环境下"退而求其次"的选择。这类影片往往通过主人公的悲惨遭遇，以凄惨悱恻、催人泪下的煽情手法赢取观众的同情。《狂风之夜》（1952）就是这样一部遵循左派公司制片方针的影片。影片以浙江农村一个破落的封建大家庭为中心，"透露出封建制度的恶毒，大地主的残暴，以及妇女的受压迫等种种在旧社会中所发生的不合理现象"[25]。在片中，封建的剥削制度、宗族制度、遗产制度等，都成为被批判和否定的对象。

在对封建主义的批判上，最值得玩味的或许要数《新红楼梦》（1952）。该片是对经典文学名著《红楼梦》的一次别出心裁的改编，复制了原著的故事框架和人物关系，但将背景转移至现代中国，贾府也从一个封建大族府第转变为一个官僚买办之家。按照该片监制袁仰安的表述，"新长城"斥巨资拍摄该片的目的，就是要积极强调"原著中潜在的反封建主义"，并且赋予该片新的时代意义，即揭露"至今犹在苟延残喘的剥削阶级买办绅宦以及官僚豪门的面目"，并且"从人物的血迹中，从他们的消极反抗中，启示出积极反抗的路线。"[26] 通过对经典文学名著的"摩登化"改编，《新红

[24] 中央文化部电影局编印：《香港市场与电影界情况参考资料》，内部文件，1954年，第18页。
[25] 《〈狂风之夜〉》，载《电影圈》第170期（1951年6月），第16页。
[26] 袁仰安：《〈红楼梦〉与〈新红楼梦〉》，载《电影圈》第164期（1950年12月），第2—3页。

图 6-2 《新红楼梦》将经典名著进行了摩登化改编

楼梦》一方面强调了原著中潜在的反封建主义因素；另一方面又将官僚买办资本主义表现为与封建主义合谋、共生的一种反动势力，从而一道加以批判。对《红楼梦》题材的"陌生化"处理、严谨的制作、圆熟妥帖的导演技巧，以及明星云集的演员阵容，令《新红楼梦》大获成功，该片"首轮放映的收入压倒了西片七大公司全年的售座纪录，稳居一九五二年全港九售座最佳影片第二位"[27]。

岳枫为"新长城"执导的另一部影片《娘惹》（1952）同样是一部奉命之作，亦涉及对封建包办婚姻的批判。华侨青年徐秉鸿（严俊饰）携妻子杨永芬（夏梦饰）返乡，不料，族中长辈早已为他娶了一个守空房的女人（罗兰饰）。通过表现主人公与封建宗族势力抗争并终获胜利的过程，创作者完成了一首"恋爱与婚姻的斗争的史诗"，它"诅咒着旧社会的溃亡，歌颂新时代的来临"[28]。之所以选择华侨题材，是因为"新长城"在东南亚华人社群中拥有大量观众，这类影片容易让华侨观众感到亲切，进而接受影片所传达的社会信息。

就在展开职业生涯新篇章之际，岳枫产生了返回内地的想法。根据影迷杂志的报道，早在 1950 年年初，岳枫即在致友人的信中表示，"自大陆上解放区日广后，港地人口由二百多万降到一百万左右，港地电影业已大

[27] 王申：《1952年国片概况》，原载《长城画报》第27期（1953年4月），引自银都机构编著：《银都六十（1950—2010）》，第87页。

[28] 霄志：《恋爱与婚姻的斗争——论〈娘惹〉的思想性》，载《长城画报》第7期（1951年7月），第2页。

不如前，仅维持而已"，因此"留港影人均归心如箭"。[29]就像他作品中那些北返的角色一样，岳枫于1953年前后返回内地，但他此行无果而终，不得不重返香港。[30]不久，他便退出了"新长城"，在以独立制片的方式制作了一部影片——《小楼春晓》（1954）之后，被雄心勃勃的新加坡国泰机构（及其在港分支机构国际电影懋业有限公司，即"电懋"）所罗致，由此完成了他创作生涯中的第三次转变：从香港左派阵营转向右派阵营。[31]这一次，促成他转变的重要因素，不是战争或关于民族主义的论辩，而是发生在香港电影界的文化冷战。自20世纪50年代中期以后，岳枫的创作均或多或少地受此影响（尤其是对传统文化资源的调用和再现，对传统伦理道德的强调，及其片中所流露的暧昧的历史想象），几可视作香港电影界文化冷战的一个生动注脚。

三、从民族主义到"文化民族主义"

1937年，在全面抗战爆发之际，日、德合拍的影片《新地》（*The New Earth*，阿诺德·芬克［Arnold Fanck］、伊丹万作联合导演）在上海上映。在一篇刊载于《时代电影》的文章中，岳枫号召观众抵制这部法西斯意识形态宣传片。他义愤填膺地写道："我们要起来，为了整个民族的利益，用我们的血和力去夺回被暴力抢去的'新地'而完整我们的'旧地'。"[32]类似这样鲜明的民族主义立场或反帝意识，正是岳枫早期创作生涯的一个明显特征。

[29] 《岳枫由港来信：周璇严俊韩非合演〈花街〉》，载《青青电影》1950年第4期，第7页。
[30] 岳枫在晚年接受采访时，以不无耸动的口吻讲述了这次充满戏剧性的旅程，并指内地变动不居的政治局势（尤其是极"左"文艺思潮）是阻碍其返回内地的主要原因，详见罗维明访问、何美宝撰录：《枫骨凌霜映山红——岳枫导演》，收于《香港影人口述历史丛书（1）：南来香港》，第66页。
[31] 就笔者目力所及，岳枫在多次接受采访时，均未提及他转向右派电影阵营的原因。据笔者推测，这或许与他在20世纪50年代初试图返回内地拍片而受挫的经历有关。事实究竟如何，仍有待进一步查证。
[32] 岳枫：《日本电影——〈新地〉》，载《时代电影》1937年第7期，第6页。

与此形成鲜明对比的是，自20世纪50年代中期之后，尤其是在受聘于"电懋"及"邵氏"期间，岳枫的影片已鲜有明显的政治色彩或意识形态信息。在香港日益走向区域化乃至全球化的背景下，以岳枫为代表的创作者，以具有民族化的电影形式表现传统的儒家伦理道德，以此对抗正在全球范围内推而广之的西方文化（尤其是美国文化）及其价值观念：他充分调用各种文化资源，表现中国灿烂辉煌的历史和文化，通过在银幕上建构一个"想象的中国"来唤起海外观众的民族意识，间或透过对历史的复杂呈现和暧昧想象，抒发着客居他乡的流离心态。这一倾向被研究者称为"文化民族主义"。[33]

作为一名崛起于20世纪30年代"新兴电影运动"时期的导演，岳枫对电影的文化属性和民族化形式有着高度的自觉，他强烈反对生搬硬套西方电影的形式，并强调："无论站在艺术的、或者营业的立场上，我们应该多拍具有民族形式与内容的电影！"[34]这一特点在岳枫香港时期不同阶段的创作中均有所体现。《花街》是岳枫为"旧长城"执导的第三部影片，也是新、旧"长城"交替之际的作品。通过对时代氛围的逼真营造、对曲艺等民俗文化形式的调用，以及对20世纪20—40年代的中国历史的反思，该片集中体现了岳枫等辈"南下影人"的"文化民族主义"倾向。

影片开头，导演用一系列娴熟、流畅的镜头展示了花街的日常生活。镜头从写有"花街"字样的牌坊向下摇，呈现了花街上人来人往、市声喧哗的景象。相声艺人小葫芦（严俊饰）一家即将迎来新生命的诞生，这个女婴被取名为大平（周璇饰），寓意天下太平。画面随后切至一个暗示战争的空镜头，并叠出字卡"北伐胜利"，继之以花街民众舞龙的庆祝场面。在简短的过渡性内容之后，画面再次切换为暗示战争爆发的空镜头，民众纷纷背井离乡，逃避战祸。小葫芦和白兰花（罗兰饰）一家决定外出逃难，但在中途失散，结果小葫芦杳无音信、生死不明，而白兰花和大平母女一路乞讨卖艺才返回花街。在日本人占领下的花街，民众为了谋生不得不忍辱

[33]〔新加坡〕张建德：《香港电影：额外的维度（第2版）》，苏涛译，第25—26页。
[34] 游仲希：《演技的管制者——岳枫》，载《银河画报》1959年第20期，第8页。

偷生。直到有一天，小葫芦在消失了数年之后毫无预兆地归来。历经曲折后，一家人终于重聚。为了维持生计，小葫芦被迫登台表演为侵略者歌功颂德的节目，但他在最后关头窜改了歌词，痛斥日本人的侵略行径，引来一阵毒打。影片结尾处，画面叠出字卡"民国卅四年　抗战胜利"，在花街庆祝抗战胜利的画面之后，历经磨难的小葫芦一家围坐在一起，企盼国泰民安。

片中的花街是创作者虚构的一个典型的北方市镇，通过对花街日常生活的再现，尤其是对相声、京韵大鼓等传统曲艺形式的强调，影片流露出"南下影人"强烈的离散情结：虽然身在香港，但他们仍然对北方的文化之根念念不忘。更值得注意的是岳枫、陶秦（1915—1969）等创作者试图重述历史的冲动。《花街》的时代背景是20世纪20—40年代，这正是中国现代历史上最为动荡不安的一段时期，从中可以看到"几十年来中国人民惨痛的经历"，令观众"发掘出几十年来自我的缩影"[35]。在历史车轮的碾压下，花街的人物不得不作出艰难的选择。例如，为了躲避战祸，小葫芦外出逃难；在外流浪多年之后，不得已又回到已成为沦陷区的花街；迫于生存的压力，他不得不为日本人表演（尽管他拒绝为侵略者涂脂抹粉，并加以批判斥责）。最能体现这一点的，或许要数片中的那名警察（苏秦饰，这一角色不免让人想到石挥在1950年导演的《我这一辈子》的主人公），他的装束和照片上的标语（"五族共和""天下为公""和平建国"），暗示了时代变化、政权更迭对生活在花街的普通人的影响。在研究者看来，以"南下影人"为主的主创群体试图在《花街》中重新审视一段"沉重得令他们不能承受的历史"，进而参与到如何在极端环境下"界定忠诚与背叛"的讨论之中。[36]借由这段交织着战争、正义与背叛的历史，《花街》显示了岳枫等辈"南下影人"审视自我、重构历史的意图。

以"文化民族主义"的方式调用北方民俗元素的策略，在《金莲花》（1957）中亦有所体现。在这部同样以民国时期中国北方为背景的情节剧

[35]《本年度最优秀的国语片〈花街〉》，载《电影圈》第158期（1950年6月），第2页。
[36]〔美〕傅葆石：《回眸"花街"：上海"流亡影人"与战后香港电影》，黄锐杰译，载《现代中文学刊》2011年第1期，第34页。

中，岳枫对各种传统文化形式的运用更加自觉而又自信。不同于《花街》沉重的历史议题,《金莲花》采用悲喜剧的方式讲述了一对青年男女挣脱束缚、寻求自由恋爱的故事。精心铺排的视觉风格,对20世纪20年代社会氛围的生动再现,以及对社会心理和人情世故的细腻洞察,都显示了岳枫的导演技巧已近炉火纯青。

影片开场,渐显的画面上出现"在一九二三年间"的字卡,伴随着画外极富民族特色的配乐,在几个叠化的镜头之后,编导用横移的长镜头和摇镜头展示

图6-3 《金莲花》以悲喜剧的方式批判封建制度

了一家茶馆里人声鼎沸的情景。世家子程庆有(雷震饰)为女艺人金莲花(林黛饰)的迷人风情所倾倒,不顾家庭反对,执意与身份卑微的金莲花相恋。但他终究拗不过父母的意志,被迫迎娶了素不相识的沈淑文(同样由林黛饰演),令后者彻底沦为封建包办婚姻的牺牲品,并郁郁而终。在道德与情欲之间苦苦挣扎的金莲花,甚至一度打算和情人一道殉情。最终,为了顾全程庆有与封建家庭的联系,在重重压力之下,她不得不做出牺牲并选择出走。就在这场跨阶级的爱情即将寿终正寝时,剧情峰回路转,男主人公在最后关头登上了金莲花母女搭乘的那辆列车,重逢之后的两人喜极而泣。

在当时的影评人看来,《金莲花》"主题健康,且有大胆泼辣勇于暴露的批判精神",不仅以故事曲折取胜,更有积极的反封建意识。[37] 这一主

[37] 歌乐:《值得推荐的一部好片子——〈金莲花〉》,载《工商晚报》1957年2月14日,第2版。

题显然承袭自上海电影的传统，亦是岳枫在"新长城"时期创作的延续。有论者指出，这种"将流离的压抑化为廉价的感伤"的叙事策略，透露出的恰是岳枫等"南下影人"委屈自怜的心理。[38]的确，乍看起来，《金莲花》的主题不外乎批判封建门第观念，肯定年轻人追求自由恋爱，这与岳枫在"新长城"时期影片的主题似乎并无二致。不过，仔细审视便不难发现二者之间的区别：《狂风之夜》《娘惹》等影片反封建的内涵更为直接、鲜明，而右派公司"电懋"出品的《金莲花》则胜在对人情、人性的体察（除了主角之外，刘恩甲、王莱等饰演的配角亦生动传神），而且该片对北方民俗及各种传统文化形式的强调，更是岳枫在"新长城"的创作中付诸阙如的。特别值得一提的是，新星林黛（1934—1964）在片中一人分饰两角（这一细节亦可解读为"南下影人"之身份错乱、价值观畸变的银幕投射）。与周璇（1920—1957）、李丽华、白光、郑佩佩（1946— ）一样，林黛也是岳枫最喜欢的女演员之一，她极好地把握住了这两个反差极大的角色的个性，尤其是精彩地演绎出金莲花的俏皮泼辣、顾盼生姿、活色生香，以及委曲求全和自我牺牲。金莲花艺人的身份，为片中大量插入传统曲艺表演提供了合理的依据，林黛表演的曲艺节目（尤其是民间小调），着实为影片增色不少。这种"文化民族主义"的形式，足以唤起离散海外的华人观众对中国文化的怀恋。几年之后，岳枫参与执导的《新啼笑姻缘》（1964，又名《故都春梦》，与罗臻、陶秦等联合执导）几乎就是《金莲花》的"升级版"。以张恨水（1895—1967）的小说为基础，《新啼笑姻缘》细致入微地展现了故都的社会风貌和文化习俗，通过一段缠绵悱恻、凄婉哀怨的爱情故事，完成了回溯历史、想象"故国"的文化建构。

20世纪50年代后半叶，在服务"电懋"的几年间，由于没有了意识形态上的包袱，岳枫在创作中挥洒自如，发展出日臻成熟的风格。即便在大制片厂体系下拍片，他亦能游刃有余地灵活应对，不仅能对陈旧的主题加以发挥创新，而且能在类型片中注入个人化的因素（如歌舞片《欢乐年

[38] 焦雄屏：《岁月留影——中西电影论述》，第321页。

图 6-4 岳枫（左）与林黛在研究剧本

年》[1956]、喜剧片《情场如战场》[1957]、家庭伦理片《我们的子女》[1959]），在取得不俗票房成绩的同时，传达社会信息，完成社会教化。[39]

正如影评人何观（即张彻）所指出的那样，岳枫这一阶段创作的特色体现为"包含有道德教训的主题，细腻的手法，流畅的叙述，圆熟技巧，不铺张扬厉，也不炫奇弄巧"[40]。上述特点在《雨过天青》中得到了集中体现；更为重要的是，岳枫的"民族文化主义"已不局限于表现北方的民俗文化和社会风貌等外在形式，而是深入情感层面，即通过家庭伦理剧的形式表现人伦关系，进而肯定家庭在维系社会方面的重要作用，这也透露出作为一家右派公司的"电懋"在文化冷战中的微妙的意识形态策略。

岳枫在《雨过天青》中重拾批判封建观念（尤其是关于妇女再婚的迷信思想）的主题，在片中大量运用景深镜头，以近乎写实的朴素手法描绘了一个小家庭的辛酸和悲喜。主人公高永生（张扬饰）和美娟（李湄饰）是一对再婚夫妇，分别带着各自的孩子组成了一个新的家庭，虽然生活清苦，倒也其乐融融。例如，这对夫妇在灯下商量如何节衣缩食，以支付两个孩子学费的那场戏，不仅细腻动人，而且点出了这样一个观念：在一个

[39] 在这方面，《情场如战场》较有代表性，该片在香港"连映二十二天，每场都告客满，观众超出二十万人，票房收入高达港币十五万四千余元"，"刷新了近十年来国语片的最高卖座纪录"，见《〈情场如战场〉刷新票房纪录》，载《国际电影》第 21 期（1957 年 7 月）。

[40] 何观《新生晚报·影话》专栏文章，原文写于 1962 年，转引自黄爱玲编：《张彻——回忆录·影评集》，香港：香港电影资料馆，2002 年，第 130 页。

现代化的资本主义社会中,传统伦理道德仍然是行之有效的。由于失业及姐姐(刘茜蒙饰)的挑拨,性格懦弱、缺乏主见的永生与妻子渐生嫌隙。相较之下,李湄(1929—1994)饰演的美娟则获得了创作者毫无保留的同情和赞美,她既有现代女性的独立、自主等品格,又兼具传统女性的隐忍、顺从、自我牺牲等品性,任劳任怨地支撑着这个处于危机中的小家庭。有研究者从冷战与现代性的角度论述了"电懋"影片中女性的角色,并指出在一个急剧变化的时代,这些女性扮演了新、旧两种经济和家庭体系协商者的角色,亦是具有普适性的冷战现代性的样板。[41]岳枫以情节剧中常见的煽情手法表现了这个家庭的矛盾,引导观众产生认同。永生负气之下带着儿子小虎(邓小宇饰)到姐姐家借宿,想不到换来的只有轻慢和蔑视。以寻找出走的小虎为契机,这对饱尝生活艰辛的夫妇最终达成和解。影片结尾,镜头从门楣上的"鸾凤和鸣"拉开,以从天台拍摄的香港街景作结。这个结尾暗示了因外力阻挠而产生隔阂的小家庭重新恢复平静,宣告了传统伦理道德的回归,亦表明了创作者对西化生活方式及价值观念的拒斥。在批评家看来,该片"虽是圆满结局,但仍是悲剧",而永生找到新工作的"光明尾巴"则破坏了影片总体的写实风格。[42]

与永生一家(特别是美娟)的善良、勤勉比起来,姐姐、姐夫(李允中饰)一家的虚伪、势利,正是创作者批判的对象。岳枫的道德训诫和反封建意识主要体现在姐姐这个人物身上,她极力反对弟弟和美娟结合,视美娟为给高家带来晦气的不祥人物("寡妇进房,家败人亡"),并不断进行挑拨。更值得注意的是,在对封建意识进行挞伐的同时,岳枫亦不忘对西化的生活方式和价值观大加嘲弄,不禁令人想起他在"新长城"时期的创作。永生的姐夫是一个作风洋派的买办(他的西式装束和夹杂着英文的谈吐暗示了这一点),一个冷漠势利的剥削者。这两个家庭

[41] Stacilee Ford, "'Reel Sisters' and Other Diplomacy: Cathay Studios and Cold War Cultural Production," in Priscilla Roberts and John M. Carroll eds., *Hong Kong in the Cold War*, 2016, p.201.

[42] 何观在《新生晚报·影话》专栏文章中颇富洞见地指出:"其实可以让他(即高永生——引者注)在失业中挣扎生活下去,还更现实感人些",原文写于1959年8月,转引自黄爱玲编:《张彻——回忆录·影评集》,第126页。

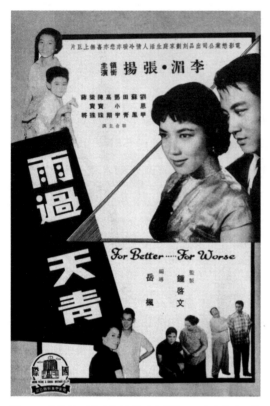

图 6-5 《雨过天青》以写实的手法描绘了一个小家庭里的波澜

在阶级上的差异，亦可通过导演对空间的展示窥豹一斑：永生一家租住的公寓虽然狭窄、逼仄，但充满生活和劳作的气息，邻里关系和睦融洽；而姐姐一家住的西式洋房尽管豪华、宽敞，却充斥着压迫、剥削和金钱交易，是一个不折不扣的缺乏人情味儿的冰冷空间。

研究者普遍认为，"电懋"是一家以表现都市现代性著称的制片机构，其主导类型是以现代为背景的"喜剧、歌唱/歌舞片和软性文艺片"[43]，其宗旨则是"为亚洲人（新兴中产阶级）带来新型的娱乐和消费方式，使他们的日常生活现代化"[44]。因此便不难理解，"电懋"的影片何以经常表现中产阶级的恋爱游戏，描写年轻一代变化中的价值观，或展现人物在都市生活中遭到压抑的幻想。在这个意义上说，《雨过天青》或许不属于"电懋"的主流作品，该片朴素写实的风格，对传统伦理道德的强调，对西化生活方式及价值观念的批判，似乎与作为一家右派公司的"电懋"的整体策略格格不入。不过，在

[43] 罗卡：《管窥电懋的创作/制作局面：一些推测、一些疑问》，收于黄爱玲编：《国泰故事（增订本）》，第62页。
[44] 〔美〕傅葆石：《现代化与冷战下的香港国语电影》，何惠玲、马山译，收于黄爱玲编：《国泰故事（增订本）》，第52页。

笔者看来，这恰体现了香港电影界冷战文化的复杂性：通过展示五光十色的现代生活，以及肯定人物追求自由、实现自我价值的行为，"电懋"出品的影片全面拥抱现代性，这正应和了冷战背景下美国文化全球化的趋势；而重申传统伦理道德在现代社会中的合法性，则是香港右派制片机构争取台湾市场、对抗左派意识形态的手段之一。正如有研究者所指出的那样，"电懋"影片中那些啜饮可口可乐、百事可乐和苏打水的人物，在追随西方最新时尚的同时，也会鼓励观众保留某些传统的观点，以防止过分西化——特别是美国化。[45]

20世纪50年代末，在与"电懋"的合约期满后，岳枫转而受聘于"邵氏"。在"邵氏"的十余年间，岳枫将其"文化民族主义"倾向发展到新的高度，并进一步巩固了其在战后香港影坛的地位。尽管为左派公司拍片的经历令岳枫在"邵氏"遭遇困扰，甚至一度"郁郁不得志"[46]，但他仍是"邵氏"所倚重的重要导演。成立于1958年的"邵氏"虽然属于香港右派公司阵营，但其出品的影片并无明显的意识形态倾向（这一点与"电懋"有相似之处）。不同于"电懋"的都市时装片路线，为了大力拓展东南亚及中国台湾等地的华人市场，"邵氏"在成立之初便尝试制作古装片及黄梅调影片，在银幕上全力塑造和展示"中国梦"[47]，结果在20世纪60年代大获成功。

在这次创作风潮中，岳枫执导了《白蛇传》（1962）、《花木兰》（1964）、《妲己》（1964）、《宝莲灯》（1965）、《西厢记》（1965）、《三笑》（1969）等。这些取材自中国的文学作品、神话传说或稗官野史的影片，将传统戏曲与当代电影的形式相融合，以焕然一新的面貌呈现在观众眼前：布景逼真、华美，复杂的镜头调度与人物的走位准确匹配；戏曲动作化繁为简，以适用于

[45] Stacilee Ford, "'Reel Sisters' and Other Diplomacy: Cathay Studios and Cold War Cultural Production," in *Hong Kong in the Cold War*, p.197.
[46] 有报道称，由于曾为左派公司拍片，岳枫在"邵氏"执导的《西厢记》（1965）、《兰姨》（1967）等片遭到台湾当局禁映，详见《工商晚报》1967年10月13日第1版。与岳枫有过多次合作的演员郑佩佩在接受采访时亦指出过这一点，见郑佩佩：《带我入菩萨道的导演岳老爷》，载《香港影人口述历史丛书（1）：南来香港》，第75页。
[47] 石琪：《邵氏影城的"中国梦"与"香港情"》，收于黄爱玲编：《邵氏电影初探》，香港：香港电影资料馆，2003年，第33页。

电影表演；唱腔自然发音、朗朗上口；男性角色多由女演员反串出演。与此相应，这些影片（包括岳枫此后执导的武侠片）的思想意识，大体上不脱忠孝节烈、仁义孝悌等传统伦理道德。例如，《白蛇传》中的白素贞（林黛饰）为了爱情奋不顾身地抗争；《宝莲灯》中的沉香（林黛饰）为拯救被压在华山之下的母亲（林黛/杜蝶饰演），不惜挑战天庭权威；花木兰以女子之身替父从军，承担起保家卫国的重任；《西厢记》《三笑》等片在展示才子佳人的浪漫传奇之余，亦充斥着各种传统伦理道德。

质言之，在"邵氏"的黄梅调影片中，岳枫等创作者所建构的是"古典中国"的意象——一个抽象的、脱离了历史语境的，并且只存在于想象之中的"文化中国"。正如有论者指出的那样，通过建构"文化中国"——主要是由一个"被发明的"传统、一个共有的过去，以及一种共同的语言所表达的想象的家园，"邵氏"的黄梅调影片成功地投射了一种"泛中华"共同体（pan-Chinese community）的意识。[48]这体现的正是"邵氏"在冷战背景下的文化策略：立足中国香港、面向华人世界，利用电影媒介展现中华文化的魅力，在银幕上重现中国辉煌的历史和文化，通过兜售乡愁来吸引东南亚、中国台湾等地的华人观众。此外，在充斥着意识形态角力的战后香港影坛，为了对抗左派的反封建、反资本主义、阶级斗争等话语，以中国文化"正统"继承者身份自居的右派影人，唯有诉诸"传统"并对其进行新的阐释，方能在文化冷战的角力中占得先机。[49]

20世纪60年代中期之后，黄梅调影片盛极而衰，武侠片旋即成为"邵氏"乃至香港影坛的主导类型。这次创作风潮的影响如此之广，以至于连一向以拍摄文艺片、家庭伦理片见长的岳枫亦难以免俗。在职业生涯的末期，他执导了十余部武侠片。然而，在"邵氏"精心谋划的"彩色武侠世纪"中，作为一名资深导演的岳枫，却无可避免地沦为配角。他未能在武侠片的创作中展现出可辨识的个人特色：动作场面虚假乏味，视觉风格平庸

[48] Poshek Fu ed., *China Forever: The Shaw Brothers and Diasporic Cinema*, Urbana & Chicago: University of Illinois Press, 2008, p.12.
[49] 关于20世纪50年代香港右派电影的文化想象，见本书第三章的相关论述。

图 6-6 《宝莲灯》海报

陈旧,剧情刻板而又程式化,道德说教色彩浓厚,并坚持使用女演员作为武侠片的主角。他昔日鲜明的个人风格,几乎淹没在张彻所开创的"阳刚"路线中,尤其是在对待暴力、道德、思想意识等问题的态度上,已经与当时香港电影界的主流渐行渐远。岳枫在接受访问时表示,他坚决反对那种"在影片里大量描写残杀,强调残杀"的倾向,并认为这是"走错了方向,应该加以纠正"。[50] 但他似乎忘了,他所执导的《夺魂铃》(1968)、《武林风云》(1970)等片,同样充斥着复仇和杀戮。更为重要的是,岳枫的武侠片中那种保守的道德和教化观念,已经明显与"火红的时代"(张彻语)相脱节,无法满足新一代观众的心理需求。面临日益被边缘化的境地,岳枫

[50] 何森:《元老导演岳枫访问记》,载《南国电影》1969 年第 2 期,第 43 页。

多次强调"意识"的重要性:"没有意识的电影,简直如同没有灵魂的人,好莱坞拍过很多西部片,但最低限度,这些片子也有着赏善罚恶的主题,不纯粹是乱打一气的!"[51]至于出色的武侠片,"内容要真实,主题要正确,剧情要感人","那种胡说八道乱打一气的,实在不行"[52]。一位以鲜明的反帝倾向和社会写实风格建立影坛知名度的资深导演,在饱尝流离之苦之后,以大量拍摄逃避现实的武侠片作为职业生涯的尾声,实在是一件值得玩味的事。20世纪70年代初,在与"邵氏"的合约期满后,岳枫短暂地服务于一家独立制片公司,执导了两部武侠片,随后便逐步淡出影坛。

在岳枫的职业生涯中,他的第三次转变不容小觑:他以"南下影人"的身份由沪至港,在延续自身职业生涯的同时,将上海的电影观念和制作模式带到香港,对战后香港国语片的发展贡献良多。在文化冷战氛围笼罩下的香港影坛,岳枫再次在历史的旋涡中前行,一度服膺于左派的思想观念,又转而为对立的右派公司拍片,最终全身而退。

结语

岳枫的五重身份和三次转变,与中国现代历史上的数个重要事件纠结在一起,体现了一名电影制作者与历史遭遇时的选择和困境:他既受到时代的召唤,又一度被时代所遗弃;他既承担历史所赋予的使命,又在历史转折关头茫然失措,甚至迷失自我;他既被不同的意识形态所操纵和利用,又主动选择和利用不同的意识形态,为自己创造更为有利的拍片环境;他在历史的夹缝中挣扎求生,凭借极强的适应环境的能力,横跨20世纪30—60年代的沪港两地影坛而屹立不倒(尽管一度受到指责和冲击)。

[51] 游仲希:《演技的管制者——岳枫》,载《银河画报》1959年第20期,第8页。
[52] 白景瑞、宋存寿、岳枫、胡金铨、卢燕口述,岚岚记录:《从"新潮电影"谈到演员是否导演工具》,载《银河画报》第158期(1971年5月),第25页。

综观岳枫的创作生涯，尤其是从他反差极大的几次转变中，我们可以发现一些矛盾的面向：从电影观念的角度来说，岳枫受到"文以载道"思想的影响，以艺术反映现实、反映时代，体现了中国知识分子一贯的忧患意识，但他也会大量拍摄缺乏社会意义、甚至逃避现实的娱乐片；从电影形式的角度来说，他浸淫于古典美学和写实主义，但也深谙好莱坞电影的创作手法和类型成规；从意识形态及伦理道德的角度来说，他既有大胆、激进的表现，又有落后、保守的一面。这些相互抵牾的面向，令人惊讶地汇聚在岳枫不同时期的影片中，构成了他复杂而又多变的创作生涯的一大特色。在香港进行创作的二十余年间，上述矛盾的面向在岳枫的作品亦有所体现。

在笔者看来，岳枫在战后香港电影史上的独特意义在于，他将娴熟的电影技巧与对人性、人情的细腻洞察相融合，并且因应市场及政治环境的变化，及时作出调整，在传达道德教化观念的同时，表达对历史及自身离散经验的反思，拍出具有娱乐价值的影片。在拍摄《花街》期间，岳枫在接受访问时颇为感慨地说道："人在历史的齿轮上滚来滚去，滚得遍体鳞伤，历史似乎仍不肯对人宽恕。"[53] 这句意味深长的话，恰是作为个体生命的岳枫与历史遭遇时的真实写照，亦透露出"南下影人"难以摆脱的精神创痛和委屈自怜的离散经验。

◎ 岳枫香港时期导演作品年表

《荡妇心》，1949，长城影业公司出品；

《血染海棠红》，1949，长城影业公司出品；

《花街》，1950，长城影业公司出品；

《彩虹曲》，1950，长城影业公司出品；

《南来雁》，1950，长城电影制片有限公司出品；

[53] 汉：《〈花街〉写的是什么？》，载《联国电影》1950年2月号，第17页。

《新红楼梦》，1952，长城电影制片有限公司出品；

《娘惹》，1952，长城电影制片有限公司出品；

《狂风之夜》，1952，长城电影制片有限公司出品；

《小楼春晓》，1954，大方影片公司出品；

《欢乐年年》，1956，国泰电影制片有限公司出品；

《青山翠谷》，1956，国际电影懋业有限公司出品；

《金莲花》，1957，国际电影懋业有限公司出品；

《情场如战场》，1957，国际电影懋业有限公司出品；

《人财两得》，1958，国际电影懋业有限公司出品；

《红娃》，1958，国际电影懋业有限公司出品；

《桃花运》，1959，国际电影懋业有限公司出品；

《我们的子女》，1959，国际电影懋业有限公司出品；

《雨过天青》，1959，国际电影懋业有限公司出品；

《丈夫的情人》，1959，邵氏兄弟（香港）有限公司出品；

《嬉春图》，1959，邵氏兄弟（香港）有限公司出品；

《畸人艳妇》，1960，邵氏兄弟（香港）有限公司出品；

《街童》，1960，邵氏兄弟（香港）有限公司出品；

《一树桃花千朵开》，1960，邵氏兄弟（香港）有限公司出品；

《燕子盗》，1961，邵氏兄弟（香港）有限公司出品；

《丈夫的秘密》，1961，邵氏兄弟（香港）有限公司出品；

《白蛇传》，1962，邵氏兄弟（香港）有限公司出品；

《原野奇侠传》，1963，邵氏兄弟（香港）有限公司出品；

《为谁辛苦为谁忙》，1963，邵氏兄弟（香港）有限公司出品；

《新啼笑姻缘》，1964，与罗臻、陶秦等联合导演，邵氏兄弟（香港）有限公司出品；

《花木兰》，1964，邵氏兄弟（香港）有限公司出品；

《妲己》，1964，邵氏兄弟（香港）有限公司出品；

《宝莲灯》，1965，邵氏兄弟（香港）有限公司出品；

《西厢记》，1965，邵氏兄弟（香港）有限公司出品；

《兰姨》，1967，邵氏兄弟（香港）有限公司出品；

《龙虎沟》，1967，邵氏兄弟（香港）有限公司出品；

《盗剑》，1967，邵氏兄弟（香港）有限公司出品；

《春暖花开》，1968，邵氏兄弟（香港）有限公司出品；

《怪侠》，1968，与程刚联合导演，邵氏兄弟（香港）有限公司出品；

《夺魂铃》，1968，邵氏兄弟（香港）有限公司出品；

《三笑》，1969，邵氏兄弟（香港）有限公司出品；

《儿女是我们的》，1970，邵氏兄弟（香港）有限公司出品；

《金衣大侠》，1970，邵氏兄弟（香港）有限公司出品；

《武林风云》，1970，邵氏兄弟（香港）有限公司出品；

《哑巴与新娘》，1971，邵氏兄弟（香港）有限公司出品；

《千万人家》，1971，邵氏兄弟（香港）有限公司出品；

《小毒龙》，1972，邵氏兄弟（香港）有限公司出品；

《群英会》，1972，与张彻等联合导演，邵氏兄弟（香港）有限公司出品；

《强人》，1973，第一影业机构有限公司出品；

《双龙出海》，1973，第一影业机构有限公司出品；

《恶虎村》，1974，与汪平联合导演，邵氏兄弟（香港）有限公司出品。

资料来源：《童月娟：回忆录暨图文资料汇编》所附之《新华影业公司各时期影片目录》，《银都六十（1950—2010）》所附之《银都体系影视作品一览表》，《国泰故事（增订本）》所附之国泰机构《国粤语片总目》，《邵氏电影初探》所附之《邵氏影片片目》，以及《香港影人口述历史丛书（1）：南来香港》所附之《岳枫导演作品年表》。

第七章 | Chapter 7

传统与现代的双重变奏：
易文与战后香港电影

1940年9月，易文乘船前往香港，他此行的主要目的是避祸：一度与易文过从甚密的穆时英（1912—1940）、刘呐鸥（1905—1940）因担任伪职而先后遭到暗杀，由于担心受到牵连，易文不得不暂时离开暗杀成风的上海，前往香港避难。[1]这次约一年半的留港经历，给年轻的易文留下了深刻的印象。在他以后的人生岁月中，香港注定要扮演更为重要的角色。抗战结束后，易文以报人的身份活跃于沪港两地的新闻界，并于1948年年底在台湾短暂居留。随着政治局势的变化，自1949年年末起，易文定居香港，成为20世纪40年代末由沪赴港的"南下文人/影人"群体的重要一员。以香港为主要创作基地，易文在接下来的近三十年中横跨报人、文人、影人等多个领域，为战后的香港文坛及影坛贡献良多，且影响深远。

易文在香港的跨界转型及电影创作，体现了政治、商业、文化诸因素的博弈，可说是20世纪五六十年代香港文化界和电影界的一个缩影，为我们考察战后香港电影的发展提供了一个极佳的案例。

本章以易文1949年之后在港的电影活动为中心，结合"亚洲影业""香港新华""电懋"等制片机构的市场运作及意识形态策略，分析冷战背景下香港右派影人的创作实践及其影片的文化特质，并尝试以易文为个案，探讨"南下影人"的离散情结及其作品与上海电影传统之间的关系，重点考

[1] 参见蓝天云编：《有生之年——易文年记》，香港：香港电影资料馆，2009年，第54页。

察其作品对待传统与现代的矛盾态度，进而在文化冷战的框架下对战后香港电影的文化政治作出新的阐释。

一、"南下文人"的跨界实践

易文原名杨彦岐，1920年生于北京，幼年随家人移居上海。易文出身于一个官宦之家，且家学渊源，其父杨千里（1882—1958）曾任江苏省吴江县县长、南京国民政府交通部秘书、监察院监察委员等职务，不仅在政界交游颇广，而且有书法家、金石家之名。受到家庭环境的耳濡目染，易文在少年时代即对传统文化颇为熟稔；青年时代就读于金陵大学、上海圣约翰大学的经历，令他对西方文化有了较为深入的了解。[2]易文与电影结缘可追溯至1936年，当年他将自己创作的电影故事《时代中》投寄给明星影片公司，虽未获采用，但得到剧作家洪深（1894—1955）的复信，后者在指出该作"缺乏中心思想"的同时，亦肯定了少年易文的写作技巧。[3]1940年前后，易文结识了黄嘉谟（1916—2004）、穆时英、刘呐鸥等人，由此"对电影兴趣大增"，"时与刘呐鸥等研究电影剧本之写作，亦常至海格路丁香花园新华影业公司摄影厂参观"[4]。易文真正介入电影创作，是在20世纪40年代末。1948年，他撰写的多个电影剧本被搬上银幕，如《风月恩仇》（方沛霖导演）、《寻梦记》（唐煌导演）等。大体上说，在1949年之前，易文的主要身份是报人[5]，他在艺术方面的主要兴趣集中于文学创作；电影对他而言并非主业，毋宁说是一种兴趣。

定居香港之后，易文逐渐将精力转向电影方面（尽管仍与新闻界、文

[2] 关于易文早年的生活及创作，可参见《有生之年——易文年记》的相关论述；亦可见钟敬之：《家学渊源的易文》，载《银河画报》第19期（1959年9月），第10—11页。
[3] 蓝天云编：《有生之年——易文年记》，第49页。
[4] 同上书，第54页。
[5] 从20世纪40年代起，易文先后在《星岛日报》《扫荡报》《和平日报》《上海日报》《香港时报》等报纸任职。

学界保持一定联系），完成了从作家、报人向影人的转型。从20世纪40年代末到70年代末，他共执导了五十余部影片[6]，涉及喜剧片、歌舞片、文艺片、家庭伦理剧等多种类型，可谓产量丰富、类型广泛；与此同时，他还撰写了大量剧本。在职业生涯的晚年，易文受聘于在彼时的香港影坛一家独大的"邵氏"，不再执导影片，而是担任剧本策划、宣传部经理等行政职务。易文从事电影活动的这二十年间，正是战后香港电影业格局最为复杂、微妙的一段时期：一方面，香港国语制片界在经历了20世纪50年代初的衰退之后，在50年代中后期迎来了重组和转型，易文到港初期服务过的多家独立制片公司纷纷倒闭，取而代之的则是崛起中的"电懋"和"邵氏"这两家片厂巨头；另一方面，在愈演愈烈的冷战氛围的笼罩下，香港影坛的意识形态对抗日渐明显，"左""右"对立的局面逐渐形成。在这个过程中，以"南下文人"身份到港的易文顺应香港电影工业的发展，以其敏锐的艺术触觉和出众才华推动了香港国语片的发展，并成功实现了跨界转型，拓展了自己的创作范围。

易文进入香港电影业之初，主要是担任编剧。从20世纪40年代末到50年代初，他为永华影业公司、长城电影制片有限公司、艺华影片公司等制片机构撰写了多个电影剧本。彼时香港电影界"左""右"对立的局面尚未公开化，凭借在文化界的广泛人脉，易文既与右派文化圈子关系密切，又在私下里与左派往还颇多。[7]这一时期或可称为易文在香港创作的磨合期，他需要了解和适应香港电影界的情况，寻找新的创作方向。1955年担任"香港新华"编导，标志着易文创作上的一次重要转向：他正式将电影作为自己的主业，并且不再限于剧本创作，而是同时担任导演（在此之前，易文于1953年执导了第一部影片《名女人别传》[与唐煌联合导演]）。在为"香港新华"执导了几部小成本的影片之后，他于1956年正式加入

[6] 详见本章末所附之《易文导演作品年表》。
[7] 例如，易文不署名地为左派的长城电影制片有限公司撰写了《新红楼梦》（1952，岳枫导演）、《淑女图》（1952，后交由泰山影业公司拍摄，卜万苍导演）、《小舞娘》（1956，袁仰安导演）等片的剧本，详见蓝天云编：《有生之年——易文年记》，第71、73、75页。

国际影片发行公司。[8] 同年，该公司接收永华片场，并改组为电影懋业有限公司。加入"国际"/"电懋"，堪称易文电影生涯的重要转折点，在大制片厂制度的支持下，他获得了独立制片公司难以企及的拍片资源（例如资金、明星），为其电影生涯走向巅峰奠定了基础。更为重要的是，"电懋"作为一家右派公司的定位，及其出品影片的西化倾向、中产品位、对都市现代性的着力表现，都与易文的艺术趣味及创作思路颇为契合，令他可以如鱼得水地进行创作。在服务于"电懋"/"国泰"[9]

图7-1 《蝴蝶夫人》是易文为"香港新华"执导的影片之一

的十四年间，易文共执导了四十余部影片。这些影片构成了其电影创作的核心部分，并且确立了易文国语片大导演的地位。

以加入"国际"/"电懋"为分水岭，易文在港的电影生涯可以大致分为两个阶段：在此之前，他主要以编剧的身份参与电影创作，间或（联合）执导影片，其作品多涉及历史、政治及国族等议题，且与文学作品之间的关系较为密切（作品多改编自文学作品，如《名女人别传》《茶花女》[1955]、《盲恋》[1956]、《蝴蝶夫人》[1956]等），虽然作品数量不少，但尚未形成较为统一的艺术风格；1956年之后，易文通常自编自导，其作品不再纠结于回顾历史、缅怀传统，抑或直接表现政治意识形态，而是更倾向于在现代化进程加剧的背景下，表现新兴中产阶级（通常是内地移民）生活方式和价值观念的变化，并且形成了相对统一、鲜明的艺术手法和个人风格。

综观易文这两个阶段的创作，其对传统和现代性的不同表现，构成了一个值得玩味的现象。不妨说，传统与现代性是贯穿易文在港电影创作

[8] 相关报道，可参见《易文陈厚袂加入国际阵营》，载《国际电影》第4期（1956年1月）。
[9] "电懋"于1965年改组为国泰机构（香港）（一九六五）有限公司。

的一条重要线索，二者既相互对立排斥，又共生共存，难以截然分开。二者之间那种吊诡的关系，在某种程度上塑造了易文作为一名右派"南下影人"的精神底色与创作基调。在笔者看来，传统与现代性的此消彼长，固然与易文的成长背景和审美趣味息息相关，但更与20世纪五六十年代香港的文化冷战有着莫大联系。

二、暧昧的"传统"

20世纪40年代末至50年代初，当易文逐渐将创作重心转向电影之际，香港的国语制片界正处于举步维艰的境地。市场衰退、发行渠道减少，以及国际政治局势的影响，给香港国语制片界的前景蒙上了一层阴影。受此影响，战后初期成立的几家国语制片公司，如"永华""旧长城"等，都在风雨飘摇中苦苦支撑，并在不久之后退出历史舞台。与此同时，多家独立制片公司纷纷成立，试图在充满不确定性的市场上分得一杯羹。从创作的角度说，以中国内地、香港及东南亚的华人社群为主要市场的香港国语制片界，基本上沿袭了战前上海电影的拍摄手法，其中较有代表性的影片，如《国魂》《清宫秘史》《荡妇心》《花街》等，多涉及历史、政治及国族等严肃的议题，在娱乐和教化观众的同时，隐约透露出"南下影人"暧昧的文化想象。正如有研究者指出的那样，在20世纪50年代初期，包括易文在内的"南下影人"，"大部分都怀着一份过客的心态留在香港"，其创作除了选拍的题材大多与中国历史有关外，即使谈到现实社会问题，上海与香港的界线似乎也有意无意地划分清楚。[10] 概言之，在沪港电影传承的大背景下，"南下影人"所拍摄的以古代或民国时期为背景的影片，多展现中国的历史传统、社会风貌或人情世故，而较少触及香港及其现代性等议题。

有了这样的背景，我们便不难理解，初涉香港影坛的易文何以在这

[10] 罗维明：《双城旧影——国语电影对五十年代香港的态度》，收于《香港—上海：电影双城》，第35页。

一阶段的创作中反复强调"传统"。他为"亚洲影业"执导的《杨娥》（1955，与洪叔云联合导演），以及为"香港新华"执导的《小白菜》（1955）、《海棠红》（1955）、《黑妞》（1956）、《恋之火》（1956）等片，或取材自历史及稗官野史，或虚构田园牧歌式的乡野中国，通过人物的忠孝节烈和自我牺牲来重申传统伦理道德，进而形成某种意识形态腹语。从这个角度说，《小白菜》在易文早期的创作中颇具代表性。出品该片的"香港新华"是一家独立制片公司，由张善琨于1952年创建，这名一度遭受"附逆"指控的制片家，素来以灵活的制片策略、高效的宣传手腕和广泛的人脉为人所知。在执掌"香港新华"期间，张善琨监制了多部娱乐性较强的商业片，《小白菜》便是其中之一。该片改编自清末的一段著名公案，初执导筒的易文以成熟的电影技巧再现了这个名噪一时的传奇。尤其值得关注的是，创作者（张善琨亦挂名联合导演）对杨乃武（黄河饰）、绰号"小白菜"的葛毕氏（李丽华饰）爱情悲剧的处理，超越了单纯的商业噱头，进入到对传统伦理道德（主要是"妇德"）和人性拷问的层面，给人留下深刻印象。影片开头叠出的字幕声称，该片的拍摄针对的是"当今婚姻道德沦落，恋爱风气败坏"的状况，这一细节既暗示了传统伦理道德在影片叙事中的重要地位，又委婉地影射了由现代性所引发的社会问题。不过，易文对传统伦理道德并非完全肯定，而是不时发出质疑的声音。尽管影片似乎对压迫性的封建礼教持批判态度，但最终仍肯定了传统伦理道德。

　　影片最引人入胜的部分，就在于对主人公压抑的情欲的细致刻画。令人惊异的是，并未接受过片场拍摄历练的易文，竟能够熟练地调用各种手段，成功拍出了主人公在情欲和道德之间苦苦挣扎的景况。[11]影片开头，在画外民间小调的配乐声中，垂垂老矣的杨乃武在昔日与情人幽

[11] 同样挂名导演的张善琨对该片的影响及贡献如何，是一个值得考虑的问题。据新华影业公司的制片人、张善琨遗孀童月娟在回忆录中披露，是张善琨提出拍摄《小白菜》的创意，他还在影片拍摄过程中给予易文不少建议（见左桂芳、姚立群编：《童月娟回忆录暨图文资料汇编》，第110—111页），这似乎暗示了易文才是该片拍摄现场的实际负责人（如果是张善琨在执行实际导演工作的话，那么他大可以自行实现其创意和想法，而无需假他人之手）。因此，《小白菜》基本可以认定为易文作品，张善琨的角色则类似于监制或策划。

会的废园追忆往事，质感丰富的黑白摄影，连同氤氲的雾气、中式园林的布景，共同营造了庄严、肃穆的氛围。在以一组快速切换的镜头交代"小白菜"的身世之后，影片进入主体部分的叙事。"小白菜"是一个恪守妇道的传统女性，因丈夫葛小大（罗维饰）生病而又请不起大夫，在不得已之下才恳求举人杨乃武上门诊治，她对此事一度心存疑虑（"我老不出门，真怕见生人"），体现了"妇德"对女性社会行为规范的约束。在两人初次见面的场景中，"小白菜"步履迟滞地进入杨宅，妥帖的镜头调度与演员的走位相匹配，在交代环境的同时，强调了主人公的犹豫和迟疑：她半遮半掩地躲在一扇门后，请求杨乃武为自己的丈夫看病。无处不在的阴影及鸟笼的意象，成为影片主题的视觉隐喻。在接下来的一场戏中，"小白菜"对宅心仁厚的杨乃武避而不见，而是悄悄躲在帘后窥视。如果说二人在首次接触时表现得小心翼翼的话，那么从接下来杨乃武为"小白菜"诊疗的一场戏开始，创作者便有意强化了二人之间想象性的欲望关系。在这场戏中，两人仍旧被帐帘所分隔，正反打镜头捕捉到了人物的心猿意马和心旌荡漾，而查看舌苔的情节更可视作欲望关系的明显指涉。在葛氏夫妇答谢杨乃武的家宴上，两人终于有了独处的机会，燃烧的火烛、慌乱中的偶然触手，以及两人被牢牢锁在同一画面中的构图形式和正反打镜头，终于将两人被压抑的情欲关系公开化。

为了推动叙事的发展，并且让观众接受这段明显有悖于传统伦理道德的恋情，创作者不得不为主人公的精神出轨寻找合理的借口，最主要的策略便是将这段恋情表现得真挚而纯粹，且两人之间有着封建包办婚姻通常不具备的情感交流。在展示杨乃武饱受相思之苦的段落中，镜头从鸟笼的特写拉开，杨乃武神情沮丧地伫立在庭院中自叹自艾，幽暗的画面和再次出现的鸟笼意象凸显了他苦闷的精神世界和欲望遭到压抑的痛苦。这名正直宽厚的举人与妻子形同陌路，近乎失态地发泄着自己的愤懑。此处，创作者出色地运用交叉剪辑的手法，似乎是在展示两人的心有灵犀：在杨乃武呵斥妻子的镜头之后，导演将画面切至"小白菜"从梦中惊醒的镜头，她说道："好像有人在叫我。"

在谣言四起,特别是杨母(唐若菁饰)介入之后,两人的恋情急转直下。在最后一次会面中,两人决定为了各自的名节和家庭而中断往来,人物之间自相矛盾的一番对白,恰体现了创作者对待传统伦理道德的暧昧态度。在一个颇具现代主义风格的场景(背景空无一人,且被虚化处理)中,杨乃武一方面说"我们是清清白白的",另一方面又承认"我是喜欢你的"。于是,这种违背封建伦理道德的关系,便被呈现为某种忍辱负重的自我牺牲("真正的喜欢是给出去,而不是拿进来"),甚至在文本中具有了某种合法性。主人公在精神出轨的同时又大谈道义和"妇德"训诫,正流露出创作者在这一问题上的矛盾和犹豫。在影片的后半部分,两人遭到歹人陷害,被指合谋杀死葛小大,遭受不白之冤。创作者一再强调主人公遭到严刑逼供并屈打成招,引导观众将其当成封建礼教的牺牲品,而令观众忘记了他们也是伦理道德的僭越者——尽管只是在精神层面上。两人在狱中重逢的一场戏,再次强化了这一倾向:在昏暗的牢房内,铁窗的阴影投射在墙上,构成了画面的背景,跳动的烛火则仿佛是人物遭到压抑的情感的隐喻;绝望中的两人相敬如宾,互诉衷肠。创作者以庄严、肃穆的基调将情欲的意味彻底过滤掉,并将主人公塑造成悲壮而坚贞的殉难者。最终,在慈禧太后的垂怜下,"小白菜"被豁免死刑,但仍要为自己僭越社会规约的行为付出代价:削发为尼,用余生来忏悔自己的"罪行"。这实在是个具有折中意味的结局,它在令观众对主人公报以无限同情的同时,又肯定了传统伦理道德无可动摇的地位。在研究者看来,这种对"传统"的肯定和敬畏,正是香港右派电影的一个重要主题,体现了政治与意识形态的矛盾性。[12]

一年之后的《恋之火》延续了对这一主题的探讨,不过,易文对伦理道德的表现更为激进而大胆。在这部挑战伦理道德的影片中,编导为李丽华和黄河(1919—2000)所饰角色的"叔嫂恋"寻找到一个合理的借口,即"他们本来是一对情侣",因此他们的关系只是"单纯对婚姻形式的挑战,并未损及实质的伦常关系"。[13] 传统伦理道德对人物的压抑固然是易文要批判的

[12] 〔新加坡〕张建德:《香港电影:额外的维度(第2版)》,苏涛译,2017年,第31页。
[13] 蔡国荣:《中国近代文艺电影研究》,台北:台湾电影图书馆出版部,1985年,第58页。

内容，但在处理这一主题时，他仍小心翼翼，以免碰到雷池。

体现易文为传统伦理道德辩护意图的影片，还可列举出《黑妞》等片。较之《小白菜》《恋之火》中欲望遭到压抑的主题和悲剧性的基调，《黑妞》是一部情节简单、格调轻松的娱乐片，在"香港新华"成立初期的出品中具有一定的代表性。易文在该片中通过虚化历史、抽空现实的策略，塑造了一个前现代的乡野中国（影片在日本取景拍摄），以近乎民粹主义的倾向赞美主人公的善良、淳朴和勤劳，并以一个"大团圆"的结局实现了跨阶级调和。主人公黑妞（李丽华饰）性情率真泼辣，不愿遵从父母为她订下的嫁给地主殷少爷（马力饰）的婚约，而与车夫龙哥（陈厚饰）相恋。为了偿还父亲（吴家骧饰）欠下的赌债，她到殷家当丫鬟抵债，一度引起龙哥的误会。在影片的结尾，对黑妞倾慕有加的殷少爷不仅放弃了那笔赌债，而且大度地成全了黑妞与龙哥的婚事。片中代表父权或权威的角色，与其说是那个孱弱、无能的父亲，不如说是知书达理、慷慨大度的乡绅殷少爷，而乡村中的社会秩序和伦理道德，也并非压迫性的制度或结构，而是包容性的和充满善意的。

易文为"香港新华"执导的另一部影片《海棠红》，翻拍自张善琨在长城影业公司时期监制的名片《血染海棠红》[14]，该片基本复制了前作的人物、情节（只在某些细节上略有不同）。在《海棠红》中，李丽华取代白光，饰演利欲熏心、反复无常的从良妓女"老九"，她与姘夫串通告发丈夫——绰号"海棠红"的飞贼（王引饰），令后者锒铛入狱。她甚至以公开女儿（钟情饰）的身世为要挟，对女儿的养父母进行敲诈。在影片的高潮部分，"老九"在躲避"海棠红"的追击时不慎失足坠亡，"蛇蝎妇人"对父权制的威胁被彻底消除，男性主导的社会秩序得到巩固。值得一提的是，这部号称"中国第一部伊士曼七彩片"的影片，在国际影片发行公司的支持下赴日本拍摄，并且有日方技术人员的深度参与。[15] 大体上说，该片新

[14] 关于《血染海棠红》的类型特征及岳枫的导演手法，可见本书第六章的相关论述。
[15] 相关报道，参见《〈血染海棠红〉全片告成》，载《国际电影》第2期（1955年11月）。笔者按：影片最终公映时易名为《海棠红》。

意不多，甚至"除了彩色别无其他胜过黑白片处"[16]，难以超越岳枫的前作。尽管易文的版本在制片模式及技术上有所创新，但该片一如前作，以不无道德说教的口吻维护父权制，惩戒"蛇蝎妇人"，进而肯定传统伦理道德。

较之白光，李丽华所饰角色妖冶性感有余，阴狠毒辣则略逊一筹。在"香港新华"时期的创作中，李丽华是与易文合作最多的演员之一，她的银幕形象（或曰"表演政治"）在某种程度上支持了易文对传统伦理道德的表现。

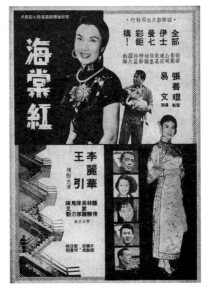

图7-2 《海棠红》翻拍自《血染海棠红》

与香港左派影人的合作，成就了李丽华在20世纪50年代的大明星地位；在转向右派阵营后，李丽华饰演的角色大多具备善良、宽容、仁慈、恪守妇德、勇于牺牲等品性，堪称传统女性的银幕代言人。概言之，易文、李翰祥等香港右派影人对李丽华形象的塑造，志不在批判封建制度对女性的压迫，而是让人物在情欲与道德之间做出艰难的抉择，结局常常是女性以牺牲自我为代价，换取对"妇德"的遵从。[17]

以借古喻今的方式颂扬传统伦理道德，进而支持某种意识形态的策略，在《杨娥》中得到了最为明显的体现。出品该片的"亚洲影业"成立于1953年，这家获得美国资金支持的独立制片公司是20世纪50年代香港右派制片机构的主要代表，所出品影片多表现传统伦理道德及"流亡人士"的离散经验，具有鲜明的冷战印记。[18]在加入"香港新华"之前，"亚洲影

[16] 司徒明：《纸上谈影——〈海棠红〉的评价》，载《影风》第57期（1956年1月），第5页。
[17] 对李丽华银幕形象的深入讨论，可见苏涛：《时代转折、政治角力与女明星的银幕塑形：李丽华与战后香港国语片》，载《当代电影》2014年第5期。
[18] 关于"亚洲影业"的制片策略、意识形态运作，特别是其在文化冷战中的角色等问题，参见本书第三章。

业"是易文的重要合作伙伴，除了编导《杨娥》之外，他还为这家公司撰写了《金缕衣》《半下流社会》的剧本。《杨娥》讲述的是明末女子杨娥（刘琦饰）刺杀吴三桂（李英饰）的故事，透过杨娥的"节烈"和"忠勇"，特别是她对"正统"的认同、对旧政权的忠诚，清晰地表达了对台湾当局的支持。无独有偶，由易文编剧的《半下流社会》对主人公道德操守及精神力量的突出强调，可视作知识分子的儒家信条对资本主义制度的一种回应，背后亦有着调用传统伦理道德服务于特定意识形态的目的。

与卜万苍、李翰祥、易文等右派影人守望、敬畏"传统"的态度形成鲜明对比的是，在同一时期香港左派影人的创作中，传统伦理道德往往和封建思想联系在一起，并由此成为被批判和否定的对象。在这方面，朱石麟的影片较有代表性。在朱氏早年的创作中，伦理道德无疑是一个重要的议题，这名一度被打上"保守"标签的导演在其影片中"成功地表达着正在为不可阻挡的时代强力摧败得奄奄一息的家庭价值观"[19]。20世纪50年代之后，随着政治立场的变化，朱石麟对待"传统"的态度也发生了一定的变化。例如，《新婚第一夜》（1956）反思了关于妇女贞操的封建观念，《新寡》（1956）借由对传统大家庭中复杂人际关系（特别是婆媳关系）的精准描摹，批判了传统伦理道德的某些弊病（如家庭成员间的猜疑、妒忌、争利，对女性再婚及进入社会的限制等），创作者对女主人公冲破封建家庭的束缚，勇于追求自主并重获新生的精神大加肯定。《夜夜盼郎归》（1958）则可视作"痴心女子负心汉"主题在现代社会的变奏，创作者赞美了主要人物的善良、勤俭、宽容和自我牺牲等美德，进而重申了家庭和人伦关系之于个体的重要性，但将男主人公的背叛归咎于资本主义社会环境的浸染。大体上说，以朱石麟为代表的左派影人在作品中呈现了传统伦理道德分崩离析的景况（《故园春梦》[1964]即是精彩的一例），他们一方面认可传统伦理道德中有价值的内容，另一方面又主张以扬弃的精神剔除其中的糟粕，使之符合社会发展和时代潮流。事实上，左右两派影人对"传统"的不同

[19] 李道新：《伦理诉求与国族想象——朱石麟早期电影的精神走向及其文化含义》，载《当代电影》2005年第5期，第35—36页。

表现，都不可避免地受到意识形态的影响。

值得追问的是，接受过西化高等教育、对西方文化推崇有加，甚至连生活作风都较为洋派的易文[20]，何以在其早期的电影创作中反复强调"传统"？在笔者看来，战后香港影坛文化冷战的背景，是解答这个问题的关键。就在易文的电影生涯渐入佳境之际，香港影坛的意识形态对立日渐明显。为了争取内地之外最大的华人电影市场——台湾，包括易文在内的香港右派影人不得不迎合国民党当局的意识形态，即通过在影片中重申传统伦理道德的合法性，将国民党与中国传统文化牢牢联系在一起，并将其塑造为中国文化的"正统"继承者。在银幕之外，易文也借助广泛的人脉，与台湾电影界保持密切联系，他担任亲台的"港九电影戏剧事业自由总会"执行委员，并于1956年执导了港台合拍的《关山行》，其后的《星星·月亮·太阳》（上集、大结局，1961）等片的拍摄，亦得到台湾当局的大力支持。随着香港社会的变化及创作环境的改变，自20世纪50年代末之后，易文逐渐将目光转向香港社会的现代化进程，着力表现这座城市五光十色的现代性。不过，"传统"并未从他的作品中彻底消失，而是以另外一种方式存在。

三、矛盾的现代性

在易文早年的求学和生活中，上海扮演了一个非常重要的角色。易文在上海的摩登氛围中淫浸多年，自然对"魔都"的现代性有着独到的体悟，这直接影响了其作品对现代性的表现，并且成为他日后电影创作的重要灵

[20] 通过易文对其日常生活的琐碎记述，不难推测出他在生活中是一个追求物质享受和现代生活方式，并且颇具中产品位的影人。《有生之年——易文年记》中的相关内容似可印证这一点。例如，易文在1958年年初购买了一辆"德国出品奥浦（即Opel——引者注）牌汽车"（见该书第82页），1962年"购奥浦牌新汽车，以旧车贴换"（见该书第87页），1969年6月"以德国奥浦座车易购英国福特Escort新车"（见该书第94页），1970年年末又"购日本丰田汽车代步"（见该书第96页）。另外，早在1963年，易文即在"家中装买电视机"（见该书第88页）。

感来源。1941年，初到香港的易文难免将香港与他熟悉的上海作一番比较，"从上海到香港的人都会有两种感觉，一是地方太小，二是人太笨"，尽管"近三年来，上海有什么，香港便也想有什么"[21]，但无论是高级饭店还是舞厅、跑马场，香港终归难以与上海比肩。尽管承认香港不乏吸引人的地方，但易文对这座城市不无鄙夷的态度，在不经意间流露出"南下文人"的某种优越感。

20世纪50年代中后期，尤其是在加入"电懋"之后，易文电影创作的主题出现了一个明显的转向，即从回顾中国的历史传统转向拥抱香港的现代性。这一转向大致可归因于两方面的因素：一方面，经过20世纪40年代中后期至50年代初的恢复，香港社会步入工业化和现代化的新阶段，新兴中产阶级（如第二代内地移民）的价值观出现明显变化，他们不再纠结于香港与内地在历史和文化上的复杂关联，而是更愿意享受资本主义发达的物质生活，追求个人自由及自我价值的实现，当战后婴儿潮出生的人全面拥抱"摩登"并追求自由解放时，"新旧两代的矛盾变得尖锐起来"[22]。另一方面，"电懋"独特的制片策略及文化品位，亦在易文创作转向的过程中起到了推波助澜的作用。在陆运涛（1915—1964）的领导下，"电懋"实现了垂直整合，并且效仿好莱坞，实行大制片厂制度，成为一家现代化的制片机构。进入20世纪60年代，在经历了一系列人事变更之后，"电懋"加大投资，同时大力拓展台湾等地的市场，全力谋求扩张。[23] 在创作方面，"电懋"出品影片"尽量摆脱中国文化人/知识分子惯于表现的忧患、沉重意识"，而以好莱坞式的轻歌曼舞和浪漫温馨的格调挂帅，亦即"走迎合中产趣味的梦幻路线"，大量拍摄喜剧片、歌唱/歌舞片及软性文艺片。[24]

[21] 杨彦岐（即易文）：《香港半年》，载《宇宙风（乙刊）》第44期，第30页。关于民国时期内地知识分子对香港的描述，亦可参见卢玮銮编：《香港的忧郁——文人笔下的香港（一九二五——九四一）》，香港：华风书局，1983年。

[22] 〔美〕傅葆石：《骚动的六十年代：现代性、青少年文化与香港的粤语电影》，吴咏恩译，收于《光影缤纷五十年》，香港：香港市政局，1997年，第34页。

[23] 对"电懋"的起源及其不同阶段发展历史的概述，可见钟宝贤：《星马实业家和他的电影梦：陆运涛及国际电影懋业有限公司》，收于黄爱玲编：《国泰故事（增订本）》，第30—41页。

[24] 罗卡：《管窥电懋的创作/制作局面：一些推测、一些疑问》，收于《国泰故事（增订本）》，第60、62页。

自《曼波女郎》(1957)以来，易文执导的《空中小姐》(1959)、《香车美人》(1959)、《心心相印》(1960)、《快乐天使》(1960)、《温柔乡》(1960)、《好事成双》(1962)、《桃李争春》(1962)、《莺歌燕舞》(1963)、《教我如何不想她》(1963)等片，多涉及现代社会的新兴行业（如航空业、广告业、建筑业）、新的生活方式（如以分期付款消费）、新的都市公共空间（酒吧、夜总会、舞厅），以及人们对待爱情和婚姻日渐开放、多元的态度。在这些聚焦现代性议题的影片中，易文以纯净雅洁、婉转细腻的手法表现了主人公对现代生活的追求，以及在此过程中所遭遇的种种挫败，尤其是通过对婚恋中的性别博弈、女性在社会中的自主性等议题的关注，呈现了都市中红男绿女急剧变化的价值观念，为我们考察现代性在战后香港电影中的发展进程提供了一个极佳的视角。[25]不过，值得注意的是，易文对西方价值观念及生活方式并非全盘接受，甚至不乏质疑和反思的声音；他的作品对现代性的表现相当暧昧——一如他对"传统"的表现充满矛盾，这同样体现了文化冷战的复杂性。

在易文的影片中，《空中小姐》较为全面地展示了现代性的图景。这种现代性，首先体现在主人公所从事的职业上，正如有研究者所说，"新兴的行业孕育出新的生活方式、新的跨国资本主义企业文化，而它们则影响现代亚洲变化中的主体构成及社会关系"[26]。影片的女主角林可萍（葛兰饰）渴望独立自主，一再违拗父母的意愿，既不肯与门当户对的世家子交往，又不愿过安逸优渥的生活，而是宁可接受航空公司严苛的训练，以便胜任空中小姐这一颇具冒险性和挑战性的工作。可萍与雷大鹰（乔宏饰）之间的冲突，便是由现代社会的性别差异引起，片中的航空公司"代表了西方的福特与泰勒式资本主义，即为了追求公司最大效益，要求个人全身投入，并认同讲求上下等级、理性与纪律的大量生产系统"[27]。可萍融入

[25] 这一主题在易文同时期创作的小说中亦有所体现，可见黄淑娴编：《真实的谎话——易文的都市小故事》，香港：中华书局，2013年。
[26] 〔美〕傅葆石：《现代化与冷战下的香港国语电影》，何惠玲、马山译，收于黄爱玲编：《国泰故事（增订本）》，第53页。
[27] 同上书，第55页。

图 7-3 《空中小姐》展现了女性与现代性的交涉

航空公司的过程,既是影片的主要叙事动力,又是她与现代资本主义观念进行艰苦协商的写照。在影片结尾处的一场空中婚礼上,有一个有趣的细节,可萍对忘记关上驾驶舱门的男主角说道:"门,这是最重要的事,怎么能够忘记!"——这句话恰是男主角此前训诫她时说过的,表明可萍已经将航空公司严苛的规章制度内化于心。当被问及何时与可萍结婚时,雷大鹰答道:"等我升了正驾驶,等她退休。"这个意味深长的结尾似乎在暗示,女主人公不过是从"笼子里的金丝雀"进入另一个美式资本主义价值观念的牢笼,而她争取独立自主的努力,或许注定要以失败告终。[28]

《香车美人》以现代化的交通工具汽车为中心,着力表现了主人公对现代生活方式的向往。围绕主人公买车、卖车的经历,该片犹如"现代都市中的一幕有趣的插曲","对一般'白领阶级'的有车之士,作了一个正反面的描写"[29],呈现了人物从对物质近乎痴迷的追求,到经历挫折(引发婚姻危机),再到放弃盲目的消费主义观念,最终回归家庭生活的有趣转变。影片开场,俯拍的大全景镜头摇过一处停车场,密密麻麻的汽车构成了现代社会的一道新景观。接下来,创作者以一组镜头交代了汽车展览会及"香

[28] Poshek Fu, "More than Just Entertaining: Cinematic Containment and Asia's Cold War in Hong Kong, 1949-1959," in *Modern Chinese Literature and Culture*, Vol.30, No.2 (Fall 2018), p42.
[29] 《美人爱香车》,载《国际电影》第 34 期(1958 年 8 月)。

车美人"大赛的盛况,各种新式汽车俨然成为现代生活方式的象征,而"香车美人"的桂冠更成为人们竞相追逐和崇拜的对象。对汽车及其代表的现代生活恋物癖般的渴求,正凸显了《香车美人》的现代性议题。画面随后切至繁华的街头,汽车再次占据中心位置,它所代表的速度、效率和流动性,构成了现代资本主义社会的一个缩影。

影片的主人公李佳英(葛兰饰)和张达鸣(张扬饰)是一对年轻夫妇,尽管并不富裕,但生活美满充实。汽车经纪人马正康(雷震饰)的出现打破了这个小家庭的平静,此君是张氏夫妇的老同学,也曾是佳英的追求者,眼下正在热情地向达鸣和佳英推销汽车。经过一番权衡,这对夫妇决定以分期付款的方式买下一辆汽车,这无疑是消费主义所催生的一种现代生活方式。为此,他们付出了不菲的代价,不仅卖掉了各自心爱的钻戒和照相机,而且节衣缩食。由此,这辆车几乎成为主人公生活的核心。尤其荒谬的是,达鸣和佳英都没有驾驶执照,即便这辆汽车无法承担代步功能,但它还是成了主人公关注乃至崇拜的对象。对爱车小心翼翼的抚摸和超乎寻常的热情,甚至用伞和衣物为汽车遮风挡雨的行为,显示了主人公对待这辆汽车近乎恋物癖般的痴迷。[30] 人物盲目地追求物质享受,深陷消费主义的泥淖无法自拔,并因此获得了一种想象性的现代身份——优雅、体面的都市中产阶级,这正是《香车美人》要表现的核心议题。

就在主人公沉浸于对未来生活的憧憬和幻想时,易文戳破了他们对现代生活的虚假想象。在影片的后半部分,导演展示了隐藏在西化价值观念及生活方式背后的种种危机:它可能会造成人物价值观的畸变,进而威胁家庭的稳定。由于不满佳英和马正康独自约会,达鸣醋意大发,与妻子爆发冲突。此处,导演以正反打镜头表现夫妇之间的对立,还别出心裁地在画外引入一系列与汽车相关的音响,例如以引擎的轰鸣声表现人物情绪的波

[30] 影评人何观(即张彻)对这种以汽车为核心组织叙事的策略颇不以为然,他尖锐地指出,该片几乎"被那辆'香车'拖死","如果能摆脱这部'香车',把它只作为物质享受的象征,而把爱与物的冲突写开去,多方表现,求深求广,本片的成就绝不止此",见黄爱玲编:《张彻——回忆录·影评集》,第150页。

图 7-4 《温柔乡》以恋爱游戏折射出传统与现代的协商

动,以刺耳的喇叭声表现双方各执一词的情形,以急促的刹车声交代冲突有所缓和。在马正康的说服下,佳英参加了"香车美人"大赛并获得冠军,期待中的理想生活似乎触手可及,但事实上,达鸣和佳英并没有能力承担这光鲜亮丽的一切:置办出席晚宴的行装所费不赀,令他们欠债累累;获得"香车美人"头衔的佳英成为男性/资本追逐的对象,并且极有可能通过现代化的传媒(报纸、电影等)进入公共领域。这挑战了达鸣脆弱的自尊心,引发了这对伉俪之间更为激烈的冲突。

影片结尾处,两人对待卖车的态度出现了戏剧性的反转:因一时激愤提出卖车的达鸣,在了解到妻子的委屈和牺牲之后改变主意,决意留住这辆车,甚至不惜挪用公款,险些铸成大错;原本不同意卖车的佳英,则因为意识到贪慕虚荣之不可取而决定卖车。最终,他们卖掉了这辆汽车,重新回到原先的生活轨道。一年后,佳英宣布自己怀孕,即将成为一名母亲。影片最终定格于一辆婴儿车,为主人公悲喜交集的现代生活体验画上一个完满的句点。这个结局似乎表明,理性和克制战胜了物欲和消费主义,夫妻间的体谅战胜了自私和猜疑,平凡的家庭生活战胜了自由放任和无度挥霍的西化生活方式。

在对现代性的表现上,《温柔乡》与《香车美人》颇有相似之处。影片开场即以一组镜头展现了"温柔乡"的迷人景象,璀璨的灯火、林立的霓虹灯,以及深夜在街头穿梭的人流和车流,将香港塑造成一个经济发达、秩序井然的"人间天堂"。一个有趣的细节是,画外插曲的歌词似乎并未与

画面保持一致,"画面呈现的是灿烂的夜景,但歌词对灿烂的画面却表示怀疑"[31],隐约流露出创作者对现代性的矛盾态度。《温柔乡》通过聚焦人物变化的价值观,对现代性作出了有趣的描述。影片的男主人公张正光(张扬饰)几乎就是现代性的人格化身,他生活中的方方面面都打上了鲜明的现代烙印。例如,他的职业(广告公司经理)代表了一种新兴的行业;他居住在豪华的西式洋房,以汽车代步,经常出入夜总会、酒吧,这无疑是新兴中产阶级生活方式的体现;他那套离经叛道的人生观和爱情观,特别是对个体自由的极端强调,以及对爱情和性颇为开放的态度("一个男人不能限定只有一个女人"),则可视作西式价值观念在世界范围内推广的结果。

"乡下"少女丁小圆(林黛饰)到香港投奔表哥兼未婚夫张正光,初到张寓,她目睹了正光组织的一场狂欢聚会,错愕地发现自己与这座城市开放、自由的氛围格格不入。为了达到和正光结婚的目的,小圆不得不使出浑身解数。导演运用"电懋"影片中常见的恋爱游戏的噱头,展现了小圆如何一一击败竞争对手,并最终赢得未婚夫的垂青。借由正光与三名女朋友交往的过程,创作者以不无戏谑的口吻嘲弄了中产阶级虚荣、势利、荒唐的恋爱观和婚姻观:外表时髦摩登的周纯美被证明是一个娇气而又脆弱的伪现代主体;端庄贤淑的李可珍有一个四代同堂的大家族,复杂的家庭关系和长辈的道德训诫令毫无准备的男主人公落荒而逃;优雅、独立的沈婉虹不仅和男主人公大玩"性别反转"的游戏(这一象征性地挑战资产阶级父权制的举动令正光颜面扫地),而且在他佯装遭遇车祸并丧失劳动能力的考验中露出真实面孔,要求解除婚约。小圆终于在这场恋爱游戏中笑到最后。

然而,值得分析的是,小圆之所以能在与三名"顶时髦的小姐"的竞争中胜出,凭借的并非性感、开放、独立等现代女性特质,而是她身上传统的一面。但仅有这一点还不够,小圆身上不无保守的传统女性特质,需要与现代性进行协商,并通过一套仪式化的符号运作与后者达成妥协。影

[31] 黄淑娴:《重塑五〇年代南来文人的形象:易文的文学与电影初探》,收于黄淑娴:《香港影像书写:作家、电影与改编》,第 74 页。

片叙事中决定性的一刻,发生在正光的广告公司所策划的一场泳衣展览会上,小圆出人意料地身着泳衣亮相,她不仅赢得了全场观众艳羡的目光和掌声,而且第一次被正光"发现"。换言之,一个前现代的主体,在与现代价值观念的博弈中沉着应对,最终成功被男主人公/现代社会所接纳。

类似这种传统与现代进行协商,并最终达成妥协的策略,在《快乐天使》中也有所体现。该片宛如一个灰姑娘故事的现代翻版,讲述了女主角梅婉萍(尤敏饰)与落魄艺术家、富家公子金文

图7-5 《快乐天使》犹如灰姑娘故事的现代翻版

欧(乔宏饰)的恋爱故事,她从小杂货店主的女儿摇身一变而为富家少奶奶,凭借的就是善良、温柔、贤淑的品性。借由成为男主人公绘制广告的模特,梅婉萍身上那些与传统伦理道德联系在一起的特质被固定下来,并且通过现代化的营销手段广为传播——这又是一个现代性符号运作的过程,其中同样夹杂着传统与现代的博弈和协商。相较之下,金文欧之前的未婚妻(谢家骅饰)尽管一副摩登做派,却是一个市侩而势利的女人(导演甚至借剧中人物之口说出了父权制对她的评价——一个"不三不四的女人"),在得知男主人公无法继承家族产业时,她毫不犹豫地选择解除婚约。

特别值得注意的是,在梅婉萍和金文欧结合的过程中,代表传统/父权的金父(李英饰)起到了至关重要的作用,正是他近乎盲目的判断和不无专制的决定,促成了主人公的婚事。这与《温柔乡》是一致的:在《温柔乡》的结尾,小圆在最后一刻拿出一封信,表明自己是奉长辈(正光的母亲,也是小圆的姨妈)之命到香港与正光成亲的。亦即是说,父母之命不但没有构成主人公追求爱情的障碍,反而助其成就美事。从叙事的层面来说,这是大制片厂制度主导的商业电影常见的"大团圆"结局;从象征的层

面来说，传统与现代达成了妥协，观众不必担心现代化进程过快而引发价值观的分裂。在《温柔乡》的结尾处，正光打算向小圆求婚，他放弃了自己那套"古里古怪的理论"，原先被他奉为圭臬的西化价值观念被证明是荒唐而又无聊的，在文本中遭到彻底否定。导演在最后一个镜头中暗示他即将与小圆步入婚姻殿堂，以回归家庭生活的方式完成对西化价值观念的抗拒。这个饶有意味的结尾，几乎与《香车美人》的结尾如出一辙。

尽管"电懋"出品的影片以表现都市现代性著称，但正如有研究者注意到的，它们"不时会小小地挑战对美国文化及美国社会的过度推崇，或者公开支持儒家的价值观念，以此来抵制西化的潮流、资本主义，以及年轻一代迫切希望购买的那些消费品"[32]。在笔者看来，这个有趣的悖论，或者说传统与现代的变奏，正是文化冷战复杂性的体现。在冷战背景下，作为一家右派制片机构的"电懋"与美国及国民党当局有着密切的联系，陆运涛就曾公开表达对国民党当局的支持[33]，与"电懋"关系密切的影人（如李丽华、白光、葛兰、尤敏、陈厚等），亦常以"观光""劳军"之名到台湾活动。[34] 为了呼应和迎合国民党当局对中国传统文化及伦理道德的尊崇，"电懋"出品的影片在极力表现资本主义价值观念及生活方式的同时，也不得不调用各种修辞手段对传统进行再度审视和包装，例如剔除传统文化中具有压迫性的一面，转而肯定其在维系现代社会运转方面的积极意义（至于曾留学欧洲、作风洋派的陆运涛，以及他麾下的易文等创作者是否真的认同这一观点，则是另一个可讨论的问题）。"电懋"此举背后，自然有争取台湾市场的巨大利益诉求，而商业与政治之间相互扭结、利用的关系，正体现了文化冷战对香港国语制片界的深刻影响。

[32] Stacilee Ford, "'Reel Sisters' and Other Diplomacy: Cathay Studios and Cold War Cultural Production," in Priscilla Roberts and John M. Carroll eds., *Hong Kong in the Cold War*, p190.
[33] 参见 Poshek Fu, "More than Just Entertaining: Cinematic Containment and Asia's Cold War in Hong Kong, 1949-1959," in *Modern Chinese Literature and Culture*, Vol.30, No.2 (Fall 2018), p.31。
[34] 例如，可参见《电影界热烈庆祝双十"国庆"》，载《亚洲画报》第 19 期（1954 年 11 月），第 4—5 页；亦可参见《童月娟回忆录暨图文资料汇编》，第 103—105 页；沙荣峰：《沙荣峰回忆录暨图文资料汇编》，第 71—72 页。

结语

从20世纪40年代末到70年代末，易文成功地完成了创作生涯中的跨界转型，他抓住香港电影在战后的转型和发展，及时调整自己的创作方向，实现了从"南下文人"到"南下影人"的转变，在战后香港文化界独树一帜。具体到香港阶段的电影创作，易文在20世纪50年代中期之前多从传统及历史中取材，体现了沪港电影的传承、过渡、分流，以及"南下影人"的离散情结；50年代中期之后，他的影片主要聚焦于现代性，一方面表现资本主义社会繁荣的经济和丰裕的物质享受，以及个体对自由、自我价值的追求（这显然是冷战背景下香港右派影人经常采用的修辞策略），另一方面似乎又对美式资本主义在全球的推广有所疑虑，并借助传统来抵御和抗衡这一趋势。简言之，易文影片中的现代性并非纯粹西式或美式的现代性，而是一种经过过滤的现代性，它既是温和的，又是矛盾而折中的。

传统与现代的双重变奏，构成了易文电影创作的主题，显示了冷战背景下香港右派影人对不同创作环境的调试，亦夹杂着其对政治、文化及市场等多方因素的考量。易文那"别具细水潺潺之致"（张彻语）的风格，以及影片里的莺歌燕舞、儿女情长，抑或恋爱游戏，流露出他强烈的文人趣味和家国省思，令我们有机会一窥这位离散影人的心路历程和精神世界。这些精巧雅致的影片不仅是"清逸秀美的盆栽"[35]，更是冷战背景下的香港寓言。

◎ 易文导演作品年表

《名女人别传》（与唐煌联合导演），1953，自由影业公司出品；

《碧血黄花》（与卜万苍等联合导演），1954，新华影业公司出品；

[35] 黄爱玲：《打开记忆的小盒》，收于蓝天云编：《有生之年——易文年记》，第32页。

《杨娥》（与洪叔云联合导演），1955，亚洲影业有限公司出品；

《小白菜》（与张善琨联合导演），1955，新华影业公司出品；

《小凤仙（续集）》（与张善琨、王天林联合导演），1955，新华影业公司出品；

《茶花女》（与张善琨联合导演），1955，新华影业公司出品；

《樱都艳迹》，1955，新华影业公司出品；

《海棠红》，1955，新华影业公司出品；

《恋之火》，1956，新华影业公司出品；

《盲恋》，1956，新华影业公司出品；

《蝴蝶夫人》，1956，新华影业公司出品；

《春色恼人》，1956，国际电影懋业有限公司出品；

《关山行》，1956，"中央电影事业有限公司"出品；

《黑妞》，1956，新华影业公司出品；

《特别快车》，1957，新华影业公司出品；

《曼波女郎》，1957，国际电影懋业有限公司出品；

《两傻大闹摄影场》，1957，国际电影懋业有限公司出品；

《天作之合》，1957，国际电影懋业有限公司出品；

《惊天动地》（与陈翼青联合导演），1959，华侨联合电影制片企业公司出品；

《青春儿女》，1959，国际电影懋业有限公司出品；

《空中小姐》，1959，国际电影懋业有限公司出品；

《香车美人》，1959，国际电影懋业有限公司出品；

《二八佳人》，1959，国际电影懋业有限公司出品；

《姊妹花》，1959，国际电影懋业有限公司出品；

《逃亡48小时》，1959，国际电影懋业有限公司出品；

《女秘书艳史》，1960，国际电影懋业有限公司出品；

《古屋疑云》，1960，国际电影懋业有限公司出品；

《情深似海》，1960，国际电影懋业有限公司出品；

《心心相印》，1960，国际电影懋业有限公司出品；

《快乐天使》，1960，国际电影懋业有限公司出品；

《温柔乡》，1960，国际电影懋业有限公司出品；

《天伦泪》，1961，国际电影懋业有限公司出品；

《红颜青灯未了情》，1960，国际电影懋业有限公司出品；

《星星·月亮·太阳》（上集、大结局），1961，国际电影懋业有限公司出品；

《桃李争春》，1962，国际电影懋业有限公司出品；

《好事成双》，1962，国际电影懋业有限公司出品；

《萍水奇缘》，1962，国际电影懋业有限公司出品；

《莺歌燕舞》，1963，国际电影懋业有限公司出品；

《教我如何不想她》（与王天林联合导演），1963，国际电影懋业有限公司出品；

《西太后与珍妃》，1964，国际电影懋业有限公司出品；

《宝莲灯》（与王天林等联合导演），1964，国际电影懋业有限公司出品；

《生死关头》，1964，国际电影懋业有限公司出品；

《最长的一夜》，1965，国际电影懋业有限公司出品；

《草莽喋血记》，1966，国泰机构（香港）（一九六五）有限公司出品；

《空谷兰》，1966，国泰机构（香港）（一九六五）有限公司出品；

《黄金岛》，1967，国泰机构（香港）（一九六五）有限公司出品；

《原野游龙》，1967，国泰机构（香港）（一九六五）有限公司出品；

《水上人家》，1968，国泰机构（香港）（一九六五）有限公司出品；

《蒙坦尼日记》，1968，国泰机构（香港）（一九六五）有限公司出品；

《月夜琴挑》，1968，国泰机构（香港）（一九六五）有限公司出品；

《铁骨传》，1969，国泰机构（香港）（一九六五）有限公司出品；

《落马湖》，1969，国泰机构（香港）（一九六五）有限公司出品；

《神枪手》，1970，国泰机构（香港）（一九六五）有限公司出品；

《屠龙》，1970，国泰机构（香港）（一九六五）有限公司出品；

《精忠报国》，1972，联邦影业公司出品。

资料来源：《国泰故事（增订本）》所附之国泰机构《国粤语片总目》，《香港影片大全第四卷（一九五三——一九五九)》，以及各期《国际电影》之相关报道。

第三部分

明星、类型与片厂

叶枫以饰演追求独立自主的职业女性形象著称

第八章 | Chapter 8

丑角、小人物与"边缘人":
韩非的银幕形象与沪港之旅

　　1951年的一篇报道在评价演员韩非的演技时写道:"他可以演一个公正的主持正义的大律师,他可以演一个下流的偷窃扒拿的小毛贼,他能演翩翩浊世佳公子,五陵年少,肥马轻裘,他能演卑鄙无耻的马屁精,奴颜婢膝,谄媚逢迎。他可以演狗仗人势,狐假虎威的恶棍,也可以演辛勤劳动,刻苦自励的劳工。"[1]正如这篇不无赞誉的报道所指出的那样,韩非擅长饰演各类反差极大的银幕形象,而又能塑造得惟妙惟肖,其戏路之广、演技之精湛成熟,令观众叹服。

　　事实上,在20世纪30年代以来的中国戏剧及电影史上,韩非都是个不能忽视的人物:他在30年代的戏剧舞台上建立知名度,后进入电影界,在上海的"孤岛"及沦陷时期,以及战后的上海及香港影坛,都留下不少精彩的作品。1952年由港返沪后,韩非又在"十七年"(乃至"新时期")塑造了不少让人难忘的银幕形象。在笔者看来,韩非的独特意义在于:一方面,他以影剧两栖演员的身份,参与和见证了20世纪30年代以来上海戏剧、电影的曲折发展及其相互影响渗透的过程;另一方面,作为一名电影演员,尤其是喜剧演员,韩非的表演体现了20世纪40年代中后期以来沪港两地电影业之间的互动。而韩非的银幕形象,例如丑角、小市民、小资产阶级、青年工人、知识分子、干部等,则体现了不同的社会文化语境对一名喜剧演员形象的操纵和形塑。

[1] 马当先:《韩非李丽华的戏路》,载《联国电影》第8期(1951年7月),第19页。

如果要从韩非形形色色的银幕形象中概括出一个原型的话，那就是"边缘人"——游离于主流社会秩序之外，想融入其中而又四处碰壁，并且常常在与不同意识形态的协商（negotiation）中遭遇尴尬、无奈、屈辱，抑或是悲喜交集的情境。韩非的表演最引人入胜之处，便在于以极富魅力的方式消解了种种窘境，并将其转化成笑料，进而引发观众的共鸣和思索。

一、两栖艺人：由舞台至银幕

韩非原名韩幼止，祖籍宁波，1918年生于北京。其父曾在北洋政府交通部任参事，受过新思想的影响。韩非的少年时代在北京度过，后随家人迁居上海。早在学生时代，韩非便对表演表现出很高的热情和天赋。从上海青年中学毕业后，韩非曾在中法戏剧学校的公演中客串小角色，此后加入了影联剧团、辣斐剧团等团体。自1937年年底上海成为"孤岛"之后，上海有大量专业及业余剧团进行演出，其中不乏共产党领导的进步艺术团体。其中，成立于1938年的上海剧艺社，被认为是"'孤岛'时期话剧运动的灵魂"[2]。韩非在1940年加入上海剧艺社，先后参演了《祖国》《陈圆圆》《恋爱与阴谋》《李秀成殉国》《职业妇女》《梁红玉》《海恋》《正在想》《正气歌》《大明英烈传》《家》等作品[3]，他"念词之亮而爽利，戏剧界无有抗衡者"[4]。尤其是通过饰演《家》中的觉慧一角，韩非在上海戏剧界崭露头角：《家》的演出一度引起轰动，"该剧曾连演三月，一百八十场，而场场满座，全沪之青年均含着对家庭社会不满之热

[2] 程季华等编著：《中国电影发展史》第2卷，第95页。关于上海剧艺社的历史，亦可参见于伶：《上海剧艺社与戏剧交易社》《上海剧艺社的第一年》，收于于伶：《于伶戏剧电影散论》，北京：中国戏剧出版社，1985年，第58—62、77—80页。

[3] 关于韩非的早年生活及职业生涯，见韩非：《我的舞台生活》，载《万象》第1卷第3期，第47—49页。

[4]《〈太太万岁〉的演员》，载《太太万岁》（《电影画报》特刊之二），出版者不详，亦未标明出版时间（大致当为1947年），第5页。

泪走至辣斐剧场，于是韩非之大名昭昭然于剧场矣"[5]。不久，韩非与石挥（1915—1957）、张伐（1919—2001）等一道加入上海实验剧团，在卡尔登剧场主演《蜕变》等剧目，此时"韩非在剧场上已是成了名，所谓'红牌'了，即便目前红得发紫的石挥张伐，那时也没有那样'吃香'"[6]。上海沦陷后，韩非一度随兄长韩雄飞（1909—1977）到华北、东北等地巡回演出半年之久，演出剧目包括《日出》《钦差大臣》《北京人》《天罗地网》等。[7]此后，韩非又在兰心剧场组织上海联谊剧团，演出《文天祥》《香妃》等剧目——不难推测，这些历史剧大都采用借古讽今的策略，委婉地表达抵抗的意识，而这也恰是战时滞留上海的电影人所经常采取的策略。

事实上，直到20世纪40年代初，已蜚声剧坛的韩非，仍把戏剧当作演艺生涯的重心，而无意在电影业发展。正如他自己所说的："韩非不想上银幕出风头，自然也并无做未来大明星的野心，我的志向是：——'愿一辈子为戏剧努力！'"[8]不过，他在剧坛的出色表现，还是引起了电影界的关注。在"孤岛"时期的上海，随着1938年之后社会生活秩序的恢复，以及大量人口的涌入，娱乐消费的需求推动电影业出现"畸形的繁荣"，除了"香港新华""艺华"、国华影片公司（简称"国华"）之外，还涌现了多家小型制片公司。在1938—1941年间，上海共出品影片二百三十余部，成为战时中国电影界一道复杂而又独特的景观。[9]

韩非首次登上银幕，便是在这一时期。经周璇引介，韩非在"国华"的《夜深沉》（1941，张石川导演）中饰演一个配角，由此开启了他作为电影演员的职业生涯。随后，他又为另一家小公司——金星影片公司（简称"金星"）——出演了《玉碎珠圆》（1941，郑小秋导演）、《乱世风光》

[5] 石诚：《韩非印象记》，载《三六九画报》第18卷第5期，第28页。
[6] 辉光：《被称为"马屁精"的韩非》，载《电影明星小史》1948年第2期。
[7] 丁一：《访韩非》，载《杂志》第11卷第6期，第186—187页。
[8] 韩非：《我的舞台生活》，载《万象》第1卷第3期，第48—49页。
[9] 对"孤岛"时期上海电影业的深入分析，可见〔美〕傅葆石：《双城故事——中国早期电影的文化政治》，刘辉译，第26—96页。

（1941，吴仞之导演）。"金星"由明星影片公司的前老板之一——周剑云（1893—1969）和南洋影院商人合资开办，较之"新华""艺华""国华"的投机行为，"'金星'在制作态度上还算是较为严肃认真一些的"[10]，例如，由柯灵（1909—2000）编剧的《乱世风光》，"通过战乱中逃难离散的一个家庭的演变，生动地揭示了当时'孤岛'社会生活的两面"，"作者以敏锐的观察力，相当深刻地揭露了'孤岛'这两种天壤之别的生活"[11]。

1941年年底太平洋战争爆发之后，日军为了加强对上海电影业的控制，先后成立了"中联"及"华影"。到1944年，随着战争局势的扭转和日军在太平洋战场的节节败退，"华影"的经营开始出现问题。为了弥补演员荒，经张善琨之手，"华影"与包括韩非在内的四名戏剧演员签订合约，并起用韩非主演《教师万岁》（1944，桑弧导演），韩非"一反他在舞台上的小丑作风，他饰演了一个具有热忱的小学教员"[12]。有趣的是，《教师万岁》的"内在意识，并不像想象中的严肃，处处地方只在风趣上着想"，"与其说《教师万岁》是教育片，不如说是一张轻松的喜剧更为恰当"。[13] 这似乎也从一个侧面印证了研究者的说法："华影"1944年以来制作的影片，多为无关乎政治的娱乐片，与日本侵略当局的期望相去甚远。[14]

大体上说，在1945年之前，韩非的主要身份是戏剧演员，出演电影角色仅是偶一为之的业余爱好。不过，"孤岛"及沦陷时期丰富的舞台表演经历，磨炼了韩非的演技，也为他积累了一定的知名度，为他最终走向银幕奠定了基础。事实上，在战时的上海，包括韩非在内的大批演员，都是横跨影剧两栖：在无法从事电影创作的情况下，他们转而参与舞台剧的表演，待抗战胜利后重新进入电影界，为战后上海电影业的恢复埋下伏笔。

[10] 程季华等编著：《中国电影发展史》第2卷，第108页。
[11] 同上书，第112页。
[12] 千里：《两栖四艺人》，载《青青电影》1944年复刊第1期，第16页。
[13] 孟郁：《新片漫评》，载《上海影坛》1944年第2卷第1期，第38页。
[14] 〔美〕傅葆石：《双城故事——中国早期电影的文化政治》，刘辉译，第196—200页。

二、跨越沪港：塑造喜剧角色

抗战胜利后，韩非将演艺重心转向电影，他的表演生涯也进入了一个新阶段。他与国民党官营制片机构合作，出演了《终身大事》（1947，吴永刚导演，"中电一厂"出品）、《悬崖勒马》（1948，杨小仲导演，"中电二厂"出品），也参与了独立制片公司的创作，如《人尽可夫》（1948，徐苏灵导演）等。不过，真正确立韩非在中国影坛出色的喜剧演员地位的，还是文华影片公司出品的《太太万岁》（1947，桑弧导演）、《艳阳天》（1948，曹禺导演）和《哀乐中年》（1949，桑弧导演）。

《太太万岁》在战后上海影坛的地位相当微妙独特，这部由张爱玲编剧的影片在公映后，旋即引发了强烈的反响和争议。[15]张爱玲"苍凉"的笔触、独特的女性感悟，与桑弧导演朴素淡雅的导演风格融合在一起，令《太太万岁》呈现出此前的中国电影罕有的特质。公允地说，《太太万岁》称得上一部成功的商业片，它借鉴好莱坞"神经喜剧"的手法，运用娴熟的视听语言和编剧技巧，生动刻画了一个中产阶级家庭的人际关系和道德伦理。韩非在片中饰演女主人公的弟弟陈思瑞，他把这个心直口快、行事略显冒失而又喜欢炫耀的角色塑造得活灵活现，"状得意少年之天真情态，入木三分"[16]。在影片所构建的中产阶级伦理关系中，陈思瑞显然是个"边缘人"，他不认同势利的门第观念和婚姻观念，而他与唐志琴（汪漪饰）打算私奔的做法，亦可视作对主流社会秩序的挑战。在整部影片男权/父权遭到贬损的背景下，尤其是较之势利油滑的陈老太爷（石挥饰）和经不起诱惑的男主人公唐志远（张伐饰），陈思瑞尚属积极正面的人物，他与志琴之间的感情是比较纯粹的，尚未被金钱、势利和虚荣所玷污。思瑞在片中遭遇的多次窘境，正体现了其试图融入中产阶级象征秩序所遭遇的挫败：例如，他受姐姐之托到杂货店买菠萝蜜时与志琴不欢而散，直到

[15] 关于《太太万岁》所引发的争议，可见陈子善编：《说不尽的张爱玲》，上海：上海三联书店，2004年，第98—128页。
[16]《〈太太万岁〉的演员》，载《太太万岁》（《电影画报》特刊之二），第5页。

两人再次见面，善意的谎言才被戳破；再如，他第一次与唐志远见面时，不识时务地大谈乘船旅行的不适，不料正触到霉头——志远因为向岳父借债办公司未果，便把怨气撒在思瑞身上。韩非几次尴尬的表情变化，恰好反映出这种"局外人"的性格。

在曹禺（1910—1996）执导的唯一一部电影作品《艳阳天》中，韩非再次演绎了这种"边缘人"的性格，他塑造的马弼卿是个身处社会变革夹缝中的丑角，这个处处以"读书人"自诩、势利逢迎的两面派，在恶霸金焕吾（李健吾饰）面前卑躬屈膝、奴颜媚骨，在穷苦人面前则趾高气扬、穷凶极恶。通过对马弼卿等反派人物的塑造，编导表达了对战后中国种种丑恶社会现象的批判，尤其是昔日的汉奸摇身一变而为"地下工作者"，依旧横行霸道、作威作福。由于对角色的刻画入木三分，韩非一度被人戏称为"马屁精"[17]。客观地说，由于角色性格较为单一，韩非对这个角色的塑造虽然成功，但谈不上深刻。

《哀乐中年》是韩非主演的第三部"文华"出品的影片，在这部"内容和技巧都接近完美"[18]的作品中，桑弧（1916—2004）悉心构建的小市民家庭的伦理关系，为韩非充分塑造人物提供了一个极佳的背景。这一次，他不再是小丑，而是一个"自私得最可爱的小人物"（刘成汉语），而他那自私、虚荣、保守的小市民做派，在遭遇豁达、坚忍、乐观的陈绍常（石挥饰）时，便不可避免地造成种种尴尬的境遇，其结果必然是自讨苦吃、自取其辱。例如，陈建中（韩非饰）第一次领到薪水的一场戏，充分显示了韩非对角色心理的细腻把握：在姑母的示意下，建中很不情愿地将薪水交给父亲，对切镜头中，陈绍常百感交集，几乎老泪纵横；而建中的表情则极不自然，满脸都是言不由衷的尴尬。再如，建中和女朋友从理发店走出来，恰好遇到在路边刮胡子的父亲，先是视而不见，后又斥责父亲给他丢面子。他之所以强烈反对父亲继续工作，同样是为了保全自己的面子："人家要是知道我父亲还在做小学教员，这实在不像话。"在电台演讲的一场戏中，韩

[17] 辉光：《被称为"马屁精"的韩非》，载《电影明星小史》1948 年第 2 期。
[18] 刘成汉：《电影赋比兴集》上册，第 136 页。

非将角色阳奉阴违、表里不一而又大言不惭的做派表现得淋漓尽致：他对着话筒大谈《青年的修养问题》，劝诫青年不要赌博，收音机里却忽然传出他喝水的声音，让这场演讲变成一出闹剧，令人捧腹。通过建中这个角色，创作者以略带嘲讽但并无恶意的态度展现了小市民阶层的自私和虚荣。纵使有主角石挥精湛圆熟的演技作为参照[19]，韩非在《哀乐中年》中的表演也并不逊色，甚至称得上光彩夺目。

从依靠滑稽动作制造喜剧效果的早期喜剧片演员，到"孤岛"时期的"王先生""李阿毛"，一直到石挥、韩非等杰出喜剧演员的出现，经过数十年的发展，中国的喜剧片逐渐摆脱了单纯仰赖滑稽的外形、插科打诨或肢体动作制造喜剧效果的局面，类型发展日渐完备，并且开始具有一定的艺术品格和人文深度。通过主演《太太万岁》《艳阳天》《哀乐中年》等影片，韩非形成了较为稳定的银幕形象，即在与主流象征秩序的交涉中四处碰壁的小人物，而这一形象延续到了他在香港的艺术创作中。跻身中国影坛最出色的喜剧演员之列的韩非，自然成为各家片商竞相追逐的对象。在完成《哀乐中年》后，韩非获张善琨之邀，于 1949 年 2 月底赴港拍片，同行者有岳枫、严俊（1917—1980）、白光等人。[20]

战后的香港得益于内地资本的投入和人才的南迁，日渐发展成与上海分庭抗礼的中国电影业重镇。前"华影"的中方负责人张善琨在战后辗转来到香港，意图东山再起。在退出永华影业公司之后，张善琨开始积极筹备一家新的公司——长城影业公司，他邀请了一大批上海影人前来助阵，其中就包括韩非。[21] 初到香港，韩非即获张善琨重用，在长城影业公司的多部作品中出演角色，如《荡妇心》《血染海棠红》《花街》《豪门孽债》（1949，刘琼导演）、《彩虹曲》（1950，岳枫导演）、《瑶池鸳鸯》等[22]，

[19] 对石挥表演艺术的讨论，可见《电影艺术》编辑部编：《石挥、蓝马、上官云珠和他们的表演艺术》，北京：中国电影出版社，1986 年；舒晓鸣编著：《石挥的艺术世界》，北京：中国电影出版社，2005 年。另可参见李镇编：《石挥谈艺录》（3 卷本），北京：北京联合出版公司，2017 年。
[20] 《严俊、韩非、岳枫即将去港》，载《青青电影》第 17 卷第 5 期（1949 年 2 月），第 1 页。
[21] 关于长城影业公司成立前后的情况，可参见左桂芳、姚立群编：《童月娟：回忆录暨图文资料汇编》，第 85—95 页。
[22] 其中，《彩虹曲》《瑶池鸳鸯》为彩色片，《瑶池鸳鸯》系长城影业公司与大观声片有限公司合作摄制。

其中既有他一贯的喜剧角色（《彩虹曲》中的"仆欧"），也有反面角色（《豪门孽债》中"懦弱无能、一知半解、一天到晚只晓得吃和玩"的花花公子高吉美），还有"劳工阶级的典型人物"（《花街》中的连宝）。然而，这些缤纷各异的银幕形象，只是韩非香港电影生涯的序幕，真正将他推上演艺生涯巅峰的，乃是左派公司出品的一系列影片。

20世纪四五十年代之交，香港国语片创作者面对的是一个复杂多变的环境，

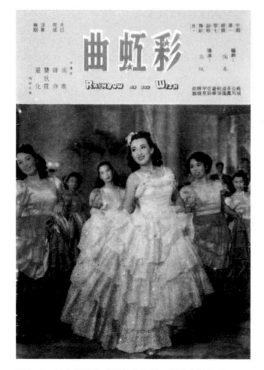

图8-1　韩非参演的《彩虹曲》是一部彩色歌舞片

各方力量竞相角逐，促成了战后香港国语电影界的一次重大变动。其标志性的事件之一，便是长城影业公司改组为长城电影制片有限公司（"新长城"），而后者日后逐渐成长为香港最主要的左派制片机构。身处转折关头的香港影坛，包括韩非在内的"南下影人"不得不在"左""右"之间做出选择。韩非的选择是加入左派阵营[23]，进而成为"新长城""龙马""凤凰"、五十年代影片公司等制片机构仰仗的重要演员。在1950—1952年间，通过与朱石麟、李萍倩等导演合作，韩非谱写了演艺生涯中最精彩的一段乐章，他或饰演代表反动势力的反派，或化身为挣扎在社会中下层的小人物，其鲜明的银幕形象成为左派导演实现意识形态意图——反帝反封建，以及批判资本主义——的重要手段。

[23]　关于韩非参加"读书会"等左派组织的情况，可参见顾也鲁：《艺海沧桑五十年》，上海：学林出版社，1989年，第100—113页。

"龙马"的首作《花姑娘》在极端环境下拷问正义和人性，影片在人物设置上颇具匠心，主要人物涵盖了战时中国的各个阶层，其中就包括韩非饰演的三井洋行买办贾先生，他与一名奸商（姜明饰）、一名地主（王元龙饰）共同构成了反动势力的代表。韩非饰演的贾先生与《艳阳天》中的马弼卿颇有相似之处：他一心想发国难财，对侵略者极尽谄媚之能事，口口声声说"爱国"，却是个不折不扣的卑劣自私的人物。借助娴熟精妙的剪辑和场面调度，韩非以夸张的表演风格展示了这名买办的奴颜媚骨和善变，例如，上一个镜头中他正以不无炫耀的口吻指导同行者如何向日本人行礼，下一个镜头便切至三人向日军鞠躬的镜头。从花凤仙（李丽华饰）口中得知日本军官的意图后，他佯作气愤，"想不到佐藤先生竟会这样的……无礼"，但面对突然而至的日军，又忙不迭地鞠躬行礼。尽管此时的"龙马"尚不能算作正统的左派制片机构，但透过对贾先生之流的嘲讽和批判，影片委婉流露出朱石麟等有过在"华影"拍片经历的"南下影人"复杂的历史情结和流离心绪。

　　较之更多地延续了上海传统的《花姑娘》，《江湖儿女》具有更加鲜明的意识形态指向性，影片讲述的是一群杂技演员在香港遭受压榨和剥削，最终重返内地的故事。香港在《江湖儿女》中被表现为一座冷漠残酷的"水泥森林"，在灯红酒绿、歌舞升平的背后，隐藏着无数的罪恶和剥削，而韩非饰演的戏院经理汤清云，便是这块土地上资本主义剥削的人格化身：他追求荷花（韦伟饰）而不可得，便使用各种不堪的伎俩对艺人们进行威逼利诱和盘剥，然而他终究不能阻挡历史的发展潮流，艺人们最终摆脱了他的剥削，以一种理想主义的姿态返回中国内地。

　　在香港阶段的表演生涯中，较之丑角或者反派角色，韩非饰演得更为成功的，还是各类小人物，无论是结不成婚的小吹鼓手，还是怀揣发财梦的小职员，都被他演绎得生动饱满而又活灵活现。在这些影片中，令韩非的"边缘人"形象遭遇挫折的，不再是中产阶级伦理道德或小市民庸俗市侩的价值观，而是统治香港的资本主义制度。《误佳期》以写实的手法和娴熟的喜剧技巧，表现了"小喇叭"（韩非饰）准备婚礼而遭遇的一系列挫折，

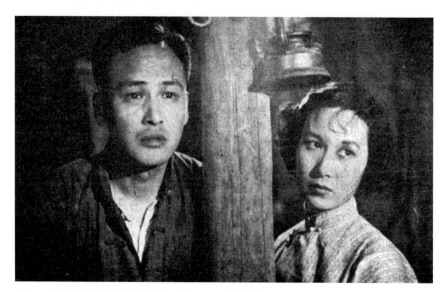

图 8-2　韩非和李丽华在《误佳期》中奉献了十分精彩的演出

韩非出色的演技把"小喇叭"憨直、可爱而又固执的个性展示得惟妙惟肖,无论是他为终身大事发愁的落寞神情,还是数次被阿翠(李丽华饰)家门口的一块石头绊倒的滑稽动作,又或者是在梦里中马票、举行盛大婚礼的超现实场面,都感人至深,足以在中国喜剧电影史上占据一席之地。最值得注意的是,"小喇叭"起初是个顽固的个人主义者,一心想靠自己的力量对抗资本主义制度,但接二连三的打击最终令他意识到,只有依靠集体的力量才能在这个充斥着冷漠、剥削的社会中活下去。借由一个笑中带泪的故事和一个可爱的小人物,左派电影创作者的意识形态意图得以实现。[24]

如果说《误佳期》点明了"小喇叭"、阿翠等无产阶级遭受剥削的事实,那么接下来的《一板之隔》《中秋月》等影片则表明,在港英当局统治下的香港,小资产阶级亦逃不过被压榨、盘剥的命运。影片结尾处,华小姐返回"乡下"(暗指内地),"小资产阶级与知识分子仍留港,但留港者已因受

[24]　关于"龙马"的创作特色及意识形态策略,见本书第一章中的相关论述。

左翼启蒙者的教化,变得不一样,那香港的现实,是可以改变"[25]。事实上,影片触及了小资产阶级及知识分子接受改造的议题。不过,不同于中华人民共和国成立后内地的电影工作者对小资产阶级形象的反思、批判和改造,在香港,小资产阶级仍是左派需要联合的对象。

《中秋月》或许称得上韩非表演生涯的代表作,他一反自己常见的喜剧形象或滑稽作风,以深沉、朴素的表演风格,成功塑造了一个在资本主义制度

图8-3 韩非(右)在《一板之隔》中出色地饰演了一名小职员

下苦苦挣扎的"边缘人"。编导设置了一个高度戏剧化的情境:中秋将至,原本生活拮据的陈明生(韩非饰)既要给经理送礼,又要考虑在夫家遭受白眼的妹妹,而儿子的学费也必须要缴纳。朱石麟将家庭伦理的主题与左派电影的框架相结合,利用比兴的手法,刻画了一个小资产阶级家庭的窘境,并将叙事的重点全落在陈明生身上。对主人公构成压迫的,不仅有资本家,还有封建的观念——例如中秋时节攀比送礼的陋习,以及势利的门第观念等。正如研究者所言,在香港左派电影中,"资本主义和封建主义被描绘成相互勾结,共同催生的一种生活方式"[26]。生动的细节为这部写实基调的影片平添了几分张力,例如,在给公司仆役的"中秋节赏"的账单上,陈明生先写下"二",又添了一笔("三"),最后又改成"五",这两个细微

[25] 陈智德:《左翼共名与伦理觉醒——朱石麟电影〈一板之隔〉、〈水火之间〉与〈中秋月〉》,收于黄爱玲编:《故园春梦——朱石麟的电影人生》,第72页。
[26] 〔新加坡〕张建德:《香港电影:额外的维度(第2版)》,苏涛译,第24页。

的动作，准确勾勒出了主人公既要照顾面子又要考虑生活的矛盾心态。无论是预支薪水遭拒后的无奈，礼物被房东巧取豪夺后的自责和懊悔，送礼遭冷遇后的失落，抑或是典当手表、大衣时的辛酸，都让观众产生强烈的共鸣。

影片结尾处，身心俱疲的陈明生走出经理的豪宅，踯躅在月圆之夜的街头，用身上仅有的钱买了两块月饼。此时，两名流浪艺人的歌声点出了影片的主旨："有钱人过节，穷人过难关。"在画外持续的歌声中，陈氏夫妇面对一轮明月，相顾无言。《中秋月》没有如《误佳期》那般诉诸集体主义，也没有《江湖儿女》《一板之隔》中主人公离开香港、返回内地的理想主义，而是以含蓄、朴素的手法表明，这不过是这个小资产阶级家庭普通的一天，但明天究竟要如何继续，却是创作者留给观众思索的难题。在笔者看来，这恰是影片最有力，也最动人的部分。

除了朱石麟之外，李萍倩是另一位充分挖掘韩非喜剧才华的香港左派导演。不过，不同于朱石麟香港时期以社会写实为基础的影片风格和探索意味，李萍倩晚年的电影风格和类型更为丰富多样。具体到喜剧片，李萍倩更擅长以讽刺剧的形式鞭挞丑恶、讽刺人性，而韩非那种"边缘人"的性格和屡屡受挫的遭遇，便成了李萍倩导演手中的重要武器。

《说谎世界》是首开香港左派讽刺喜剧先河的佳作，影片以 20 世纪 40 年代末期的上海为背景，勾勒出一幅世风日下、道德败坏的景象，多线性叙事环环相扣，点出了不同人物之间的尔虞我诈。韩非在片中饰演一名公司小职员，为了欺骗未来的岳丈，不惜以两千美元买下一个经理的虚衔。这个虚荣的小人物虽非大奸大恶，但是在潮流的裹挟之下，不由自主地卷入一场骗局，最后不可避免地沦为牺牲品。

《禁婚记》（1951，陶秦导演）将关注点放在女性的就业及社会地位等议题上，韩非仍旧饰演一名小职员，因要求加薪未果后，愤而辞职，甘心在家做"主夫"，而他的妻子杨霞芝（由初登银幕的夏梦饰演）则不得不隐瞒已婚身份到社会上谋职，结果引发一连串误会，影片最后以温馨明快的大团圆结局告终。

《白日梦》（1953，李萍倩导演）基本上由《禁婚记》的原班人马拍摄，仍旧着力表现资本主义社会光怪陆离的众生相，韩非把一名失业小职员的装腔作势、虚荣自大和投机性格表现得淋漓尽致，他先推销劣质香水，后又倒卖黄金，直到银铛入狱才从白日梦中惊醒。影片"极尽讽刺之能事"，"可称一九五二年喜剧中的一颗空前绝后的大笑弹"。[27]

图 8-4 《禁婚记》海报

李萍倩的另一部影片《方帽子》（1952，与刘琼联合导演）则聚焦教育问题，揭露了旧时代大学校园生活的黑暗，韩非在片中饰演的花花公子杨凯令，几乎就是反动的官僚势力的代言人。值得玩味的是，这部在海外被称为"主题正确"的影片，在内地公映后却被批评者视为一部"歪曲人物""歪曲现实"，混淆阶级观念、宣扬抽象的"劳动神圣"的"消极影片"[28]。

大体上说，在与李萍倩导演的合作中，韩非多以夸张的表演风格和滑稽的形象塑造可笑而又可鄙的小人物或反派角色。虽然李萍倩导演自有其社会及政治方面的关切，但他的作品"较少说教意味而有较多的娱乐性、观赏性"，他的"'寓教于乐'是以'乐'为主体，从中带出'教'，而不是反其道而行"。[29]这大概可以解释朱石麟、李萍倩两位导演对韩非银幕形象的不同借重。

[27] 《韩非夏梦白日做梦》，载《电影圈》第 180 期（1952 年 4 月），第 4 页。
[28] 方澄：《〈方帽子〉是恶劣影片》，载《大众电影》1951 年第 25 期，第 14—15 页。
[29] 关于李萍倩香港阶段的创作特色及成就，可参见罗卡：《拈须微笑观世情——李萍倩中晚年的创作》，载《电影艺术》2007 年第 1 期。

三、重返上海：表演社会主义喜剧

中华人民共和国成立后，香港与内地电影界出现了一波新的人才交流，不少战后赴港的影人不满在港创作的种种限制，同时受到中华人民共和国成立的激励和时代的感召，陆续返回内地。除去被港英当局强制"解送出境"的齐闻韶、司马文森、刘琼、狄梵、舒适、马国亮、沈寂、白沉等人外，这份名单还包括周璇、王丹凤、孙景路（1923—1989）、陶金、顾而已、顾也鲁、岑范等。[30] 1952年，韩非离开香港，返回上海。[31] 在接下来的十余年中，他在银幕上饰演了各种社会主义喜剧角色。尽管他在这一阶段饰演的工人、知识分子、干部等与他此前的银幕形象大相径庭，但他那种"边缘人"的形象，以及尝试融入主流社会所遭遇的挫折却一如既往，勾勒出一名喜剧演员在变动不居的社会文化语境中的尴尬境遇。

在20世纪50年代前半期的上海电影界，对私营影业公司的社会主义改造如火如荼地进行，对电影工作者的思想改造和整风也已展开，国家意识形态日渐加强，大一统的体制初步建立。复杂多变的政治环境和僵化的管理体制，一度让不少电影工作者（尤其是非解放区出身的电影工作者）感到难以适应。韩非在1956年的一篇文章中写到，在返回上海四年多的时间里，他几乎无戏可演，"除了在《斩断魔爪》中露了一下之后，就一直担任配音工作"，他甚至大声疾呼："解放后，要演一出喜剧多么的困难啊！有一些批评家，包括某些领导干部在内，是不允许工农兵作为一个喜剧角色出现在舞台上或是银幕上的。否则就是歪曲劳动人民，侮辱劳动人民！于是，我再也不敢想担任一个喜剧角色的事了。事实上，也没有什么喜剧给我演出。"[32] 这段发自肺腑的表白流露出韩非对饰演喜剧角色的热忱，也呼

[30] 值得注意的是，在沪港电影间的多次人员流动中，研究者更多关注的是内地电影人才对战后香港电影的影响，而少有人注意由港返沪的电影人在两地电影互动中所扮演的角色。
[31] 关于韩非返回内地的原因，可能既有爱国热情的驱使，也有个人的原因。相关报道，见《影人影事·韩飞离港回到上海》，载《光艺电影画报》第52期（1952年8月）。
[32] 韩非：《没有喜剧可演》，原载《文汇报》1956年11月30日，引自吴迪（啓之）编：《中国电影研究资料：1949—1979》中卷，第56—57页。

应着韩非所扮演的角色在银幕上的困境。

1956年上半年,随着"百花齐放,百家争鸣"方针的提出,以及中共八大的召开,文艺创作出现了一个相对宽松、有利的环境,在一年多的时间里,一批讽刺性喜剧片应运而生。韩非终于有机会在新中国的银幕上展示他的喜剧才华。在上海天马电影制片厂出品的《幸福》(1957,天然、傅超武导演)中,他饰演了一名思想落后的青年工人王家有。影片开场,笑容可掬的王家有出现在渐显的画面中,镜头拉开,原来他正在舞厅跳舞。影片从一枚遗失在舞厅的证章讲起,引出了王家有与主流社会环境的种种不协调,并以轻松、活泼的基调讽刺了他贪图享乐的资产阶级思想。王家有上班迟到,工作心不在焉,开小差,不愿吃苦,只图享乐。在追求胡淑芬(王蓓饰)的过程中,更因为一连串的误会和巧合引发矛盾冲突。在四处碰壁之后,王家有终于意识到自己的错误。韩非一改他标签式的银幕形象——自私的小人物或反派角色,把一名"中了资产阶级的毒"的青年工人塑造得活灵活现,让人忍俊不禁:在跟随胡师傅(张伐饰)维修机器的过程中,他看到胡淑芬经过,径自上去搭讪,把站在高处等着用扳头的师傅撇在一边;为了追回一封没有贴邮票的情书,他擅自脱离值守,以致酿成生产事故;在淑芬家中,误将白酒当作汽水饮下……尤其是张伐和韩非,这对昔日中产阶级家庭中的姻亲(《太太万岁》),如今化身为社会主义工厂里的师徒,二人以欢喜冤家的方式推动着情节的发展。影片结尾处,王家有终于找到了那枚遗失的证章,这一情节无疑是富有意味的:如果说证章的丢失暗示了他在资产阶级的享乐思想中迷失了自我,那么重获证章便是他审视自我的开始。影片以王家有与另一名青年工人刘传豪(冯笑饰)含泪拥抱的镜头作结,与影片开头那个微笑的镜头遥相呼应。在这个集体性的场景或曰仪式中,王家有一度茕茕孑立,被排斥在外,然而他终究还是被集体所接纳——尽管有各种各样的缺点,但他毕竟是新社会的青年工人。

随着1957年下半年反右派运动的展开,讽刺性喜剧遭遇灭顶之灾,逐渐从新中国的银幕上消失。在研究者看来,《幸福》之所以能在严酷的政治风暴中逃过一劫,是因为影片在讽刺嘲笑王家有(以及具有官僚主义作风

的车间主任）的同时，塑造了一批堪称楷模的正面工人形象，因此避免了"丑化工人阶级、丑化新社会"的指责。[33]

在讽刺性喜剧衰微之际，一种新的喜剧样式——歌颂性喜剧，成为新中国喜剧片的主流，其代表性的作品便是1959年的两部喜剧片，即《五朵金花》（王家乙导演）和《今天我休息》（鲁韧导演）。作为"大跃进"产物的歌颂性喜剧，"突破了喜剧的传统的讽刺框框，它既可以不反映敌我矛盾，也可以不反映人民内部矛盾，——或主要的特征不是反映这两类矛盾——而只是歌颂新人、新事物、新的道德品质，从而反映时代的面貌"，因此，"歌颂性喜剧的主角，不是被批评、讽刺的对象，而是歌颂、表扬的对象"。[34] 喜剧创作指导方针的变化，也影响着喜剧角色的塑造。

作为一部歌颂性喜剧，《锦上添花》（1962，谢添、陈方千导演）"把社会主义建设的积极性和对美好生活的向往交织在一起"，"那一个个认真、爽朗，又各有不同性格的人物形象，再加上那些不时出现的清新活泼的情节和一些巧妙别致的导演手法，使观众在看这部影片的时候，会不断地纵情欢笑，失声大笑，会心微笑"。[35] 在此片中，韩非饰演的段志高不复是嘲讽和批评的对象，而是一名自觉向劳动人民学习、不断进行自我改造的知识分子。尽管如此，他仍要面对种种不适与冲突。初到偏远的乡村火车站，段志高的冒失和自作聪明引发了不少状况，尤其是因为不熟悉业务而闹出不少笑话。例如，他不容分说地把送站的人当作乘客推上车；他创作的劳动号子也被证明是纸上谈兵，完全派不上用场；就连夜探公社仓库看电机，也险些被当成窃贼。影片结尾处，通过不断向劳动人民学习，段志高打消了众人的疑虑，成功摆脱了"边缘人"的身份，成为工人阶级的一员。创作者显然意识到了段志高的形象与现实社会之间的矛盾，虽然在这个"热情有余、经验不足"的角色身上安排了一些善意的玩笑，"然而我们

[33] 饶曙光：《中国喜剧电影史》，北京：中国电影出版社，2005年，第145—146页。
[34] 周诚：《试论喜剧》，原载《文汇报》1960年11月16日，引自《喜剧电影讨论集》，北京：中国电影出版社，1963年，第13页。
[35] 杨眉：《心花怒放——看北影新片〈锦上添花〉》，载《人民日报》1963年1月29日。

却是热爱着他的","像他这样一个坚决抛掉一切包袱,诚心诚意投奔到艰苦的工作岗位上来的,坚决向劳动人民低头做小学生的学习态度,正是我们要表扬的"。[36] 不过,也有批评者指出,编导对段志高的塑造存在瑕疵,例如,他原本对铁英(长乐饰)存有好感,但当铁英向他表露心迹时,"影片似乎忘掉前面的情节,却又把他描写成一点也不懂得爱情的人了",亦即"人物的性格的突如其来的变化,并没有得到解释"。[37] 换言之,在恋爱问题上,段志高仍是一个不得其门而入的"边缘人"。之所以会出现这样的问题,主要是因为歌颂性喜剧不依赖一般的矛盾冲突制造喜剧效果,而是更多地使用误会、巧合等手段,难免造成人物性格不统一、情节张力相对薄弱等缺点。

在同一年公映的《女理发师》(丁然导演)中,韩非的"边缘人"性格体现在与新社会的价值观念(即关于男女平等和社会主义劳动分工的表述)相抵牾的陈腐思想上。他饰演一名反对妻子当理发师的干部(这个形象让人联想到韩非早先经常饰演的虚荣、自私的小人物),表面上大谈"劳动没有高低贵贱",私下里却认为"伺候人的工作最没出息"。在一系列巧合和误会的推动下,贾主任最终大出洋相,并意识到"夫权思想""大男子主义"的错误。虽然被冠以"讽刺喜剧"之名[38],但《女理发师》与之前遭受严厉批判的《新局长到来之前》(1956,吕班导演)、《球场风波》(1957,毛羽导演)等讽刺喜剧已经有了明显的差异。最关键的地方在于,影片的讽刺对象虽然是一名国家干部,但主要表现的却是他的家庭生活,以及夫妻双方在思想观念上的分歧,而几乎与他的工作或政治身份无涉,这或许是创作者在特殊的环境下采取的权宜之计。在笔者看来,说《女理发师》是一部展现社会主义新风貌、表现女性争取职业自主的歌颂性喜剧片,亦未尝不可。

从20世纪50年代末到60年代初,韩非在短短几年中主演了多部受到

[36] 谢添:《向平凡的英雄们致敬——写在〈锦上添花〉上映的时候》,载《天津日报》1963年6月2日。
[37] 俞介甫:《关于电影〈锦上添花〉和对于它的评价》,载《人民日报》1963年2月11日。
[38] 可见王世桢:《笑着,向旧思想、旧习惯开火——讽刺喜剧片〈女理发师〉观后随笔》,载《大众电影》1963年第1期,第14页。

好评的喜剧片，除了上文提及的几部影片之外，他主演的喜剧片还有《乔老爷上轿》（1960，刘琼导演）、《魔术师的奇遇》（1962，桑弧导演）等，称得上"十七年"间最重要的喜剧演员之一。韩非在这一时期饰演的角色，无论是落后的青年工人、有待改造的知识分子，还是思想陈旧的干部，都可纳入新社会的"边缘人"之列，所不同之处在于，这些有着各种缺点的人物经过一番洗礼，最终被纳入主流社会秩序之中，凸显了国家意志对喜剧类型的强有力塑造，成为"十七年"间中国喜剧电影的一个生动注脚。

作为中国电影史上最杰出的喜剧演员之一，韩非的表演生涯几乎是20世纪40年代以来中国喜剧电影发展的一个缩影。从上海到香港，再从香港到上海，他的沪港之旅串联起了内地与香港电影界因政治、历史原因而被割裂的纽带。在四十年的演艺生涯中，韩非奉献了无数可笑、可爱、可鄙的银幕形象。让我们再回想一下《女理发师》结尾的场景：在谎言被戳破后，韩非饰演的角色从镜中看到一个扭曲、变形的自我。在笔者看来，这一滑稽而略带荒诞的情节有趣地指涉了韩非的表演生涯，以一种镜像的方式呈现了一名喜剧演员的银幕形象是如何被建构和形塑的。韩非展示了喜剧角色在与不同意识形态的交涉过程中遭遇的尴尬和困境，并以卓越的表演才华将其转化为动人的喜剧素材，尤其是他那尴尬的笑和"自私得最可爱"的小人物形象，必将被中国电影史所铭记。

◎ 韩非主演影片目录

《夜深沉》，1941，张石川导演，国华影片公司出品；

《玉碎珠圆》，1941，郑小秋导演，金星影片公司出品；

《乱世风光》，1941，吴忉之导演，金星影片公司出品；

《教师万岁》，1944，桑弧导演，中华电影联合股份公司出品；

《终身大事》，1947，吴永刚导演，"中电一厂"出品；

《太太万岁》，1947，桑弧导演，文华影片公司出品；

《珠光宝气》，1948，群星电影制片公司；

《悬崖勒马》，1948，杨小仲导演，"中电二厂"出品；

《人尽可夫》，1948，徐苏灵导演，长江影业公司出品；

《艳阳天》，1948，曹禺导演，文华影片公司出品；

《哀乐中年》，1949，桑弧导演，文华影片公司出品；

《荡妇心》，1949，岳枫导演，长城影业公司出品；

《血染海棠红》，1949，岳枫导演，长城影业公司出品；

《豪门孽债》，1949，刘琼导演，长城影业公司出品；

《花街》，1950，岳枫导演，长城影业公司出品；

《彩虹曲》，1950，岳枫导演，长城影业公司出品；

《瑶池鸳鸯》，1950，程步高导演，长城影业公司、大观声片有限公司联合出品；

《说谎世界》，1950，李萍倩导演，长城电影制片有限公司出品；

《血海仇》，1951，顾而已导演，长城电影制片有限公司出品；

《禁婚记》，1951，陶秦导演，长城电影制片有限公司出品；

《花姑娘》，1951，朱石麟导演，龙马影片公司出品；

《误佳期》，1951，朱石麟、白沉联合导演，龙马影片公司出品；

《不知道的父亲》，1952，舒适导演，长城电影制片有限公司出品；

《江湖儿女》，1952，朱石麟、齐闻韶联合导演，龙马影片公司出品；

《一板之隔》，1952，朱石麟导演，龙马影片公司出品；

《方帽子》，1952，李萍倩、刘琼联合导演，长城电影制片有限公司出品；

《神鬼人》，1952，顾而已、白沉、舒适联合导演，五十代影片公司出品；

《白日梦》，1953，李萍倩导演，长城电影制片有限公司出品；

《中秋月》，1953，朱石麟导演，凤凰影业公司出品；

《斩断魔爪》，1954，沈浮导演，上海电影制片厂出品；

《两个小足球队》，1956，刘琼导演，上海电影制片厂出品；

《幸福》，1957，天然、傅超武导演，上海天马电影制片厂出品；

《小康人家》，1958，徐韬导演，上海海燕电影制片厂出品；

《林则徐》，1959，郑君里、岑范导演，上海海燕电影制片厂出品；

《聂耳》，1959，郑君里导演，上海海燕电影制片厂出品；

《乔老爷上轿》，1960，刘琼导演，上海海燕电影制片厂出品；

《魔术师的奇遇》，1962，桑弧导演，上海天马电影制片厂出品；

《锦上添花》，1962，谢添、陈方千导演，北京电影制片厂出品；

《女理发师》，1962，丁然导演，上海天马电影制片厂出品；

《她俩和他俩》，1979，桑弧导演，上海电影制片厂出品；

《十天》，1980，白沉导演，上海电影制片厂出品；

《见面礼》，1980，陈蝉、张惠钧导演，上海电影制片厂出品；

《金钱梦》，1981，冯笑导演，上海电影制片厂出品。

资料来源：《中国电影发展史》第 2 卷所附之《影片目录（1937 年 7 月—1949 年 9 月）》，《银都六十（1950—2010）》所附之《银都体系影视作品一览表》。

第九章 | Chapter 9

歌舞女郎、性别政治与中产想象：葛兰的银幕/明星形象

一、一个明星的诞生：葛兰的星途

1957年，"电懋"推出了易文导演的《曼波女郎》，这部影片的问世，不仅标志着香港国语歌舞片的崛起，而且令女主角葛兰一跃成为香港最受欢迎的女演员之一。然而，《曼波女郎》的成功，不过是葛兰熠熠生辉的星途的一个前奏。依靠出众的才艺和"电懋"的大力包装，葛兰成为战后香港影坛崛起的新一代女明星的佼佼者。在接下来的几年中，以"电懋"的大制片厂制度为依托，葛兰主演了近二十部影片，角色涉及大学生、职业女性、家庭主妇、舞女等，她或清纯可爱，或率直独立，甚或妖冶迷人的银幕形象，几乎成为大制片厂主导下的香港电影工业的一个缩影。

图9-1 《曼波女郎》推动葛兰走上星途

事实上,《曼波女郎》公映时,葛兰已经进入电影界数年之久,她曾辗转于几家公司之间,一直没有大红大紫。葛兰原名张玉芳(英文名 Grace Chang),祖籍浙江海宁,1934年生于南京的一个中产之家,少年时期在上海度过。1949年随家人移居香港,就读于香港德明中学,在学生时代便热衷音乐、话剧,显露出表演方面的才华。1952年,尚未高中毕业的葛兰迎来了人生的重要转折点,她投考了资深导演卜万苍主持的泰山影业公司(简称"泰山"),成为"泰山"重点栽培的新星之一。[1]多年后的一篇报道追溯了葛兰演艺之路的开端,作者特意引用卜万苍导演的话强调葛兰的潜质:她的"一双眼睛显得特别大,清澈明亮,骨溜溜的比任何人都灵活,透露出她的青春气息和超人的聪明,这正是电影明星所最需具备的条件"[2]。正是在这家几乎已经被电影史遗忘的独立制片公司,葛兰的星途开始起步,她参演了三部影片,即《七姊妹》(1953,卜万苍导演)、《恋春曲》(1953,卜万苍导演),以及《再春花》(1954,卜万苍、吴景平联合导演),并凭借出色的歌唱才能崭露头角。正如当时的媒体所报道的那样,"她对歌唱有天才,'半古典'与爵士俱佳"[3]。事实上,从职业生涯起步之日起,出众的歌舞才华便始终是葛兰令竞争对手相形见绌的重要资本。

20世纪50年代初期,受到国际局势及市场变化的影响,香港的国语片制作一度处于低迷状态,不少独立制片公司难以为继,陆续停业。1954年,"泰山"因经营不善而停止制片业务,葛兰随后辗转于几家右派独立制片公司之间,谋求新的发展。例如,她在"香港新华"的《碧血黄花》(卜万苍、马徐维邦等联合导演)中饰演了一个小配角。此后,葛兰又受聘于"亚洲影业"等制片机构,出演了《长巷》《金缕衣》《爱与罪》(1957,唐煌导演)等片。虽然以饰演配角为主,但她都能出色地完成导演交付的任务,隐约透露出明星气象。

[1] 关于葛兰早年的生活经历,及其在"电懋"的演艺生涯,可参见《葛兰:电懋像个大家庭》,收于黄爱玲编:《国泰故事(增订本)》,第248—255页。
[2] 《影人小史·葛兰之页》,载《国际电影》第78期(1962年4月),第23页。
[3] 参见《影风》1956年第3期,第7页。

《雪里红》是葛兰早期职业生涯的一部重要影片，她饰演的鼓书艺人"小荷花"单纯、善良，不满父亲包办的婚事，一心与金虎（罗维饰）相恋，却遭到"雪里红"（李丽华饰）的妒忌。在这部小成本影片中，葛兰清新靓丽的形象和本色演出，让人眼前一亮。编导特意安排了"小荷花"演唱京韵大鼓的情节，显示了她多方面的才华。在一群"南下影人"（如李丽华、王元龙、洪波、吴家骧、胡金铨等）的演绎下，影片的角色塑造十分成功，尤其是李丽华、葛兰两代女明星在片中有相当精彩的对手戏。不过，相比李丽华圆熟、自如的演技，葛兰对角色的塑造还略显单薄。

《酒色财气》同样是一部由"南下影人"执导的小成本国语片，导演马徐维邦放下一贯深沉的主题和阴郁的格调，转而采取嬉笑怒骂的方式讽喻人性、批判社会。影片围绕资本家汪其昌（罗维饰）的一连串骗局展开，反映了上流社会的虚伪、欺骗和道德败坏。多重的三角关系构成了人物关系的核心，令人想起《雷雨》，而影片对资本主义的批判，则与左派的《说谎世界》有异曲同工之妙。葛兰在这部讽刺喜剧中饰演阔太太崔兰瑛，她与丈夫貌合神离，并试图诱惑家庭教师。为了寻求自由，她与丈夫达成协议，施展"美人计"诱惑保险公司的调查主任，以期骗取高额保费。这场骗局最后演化成一场荒唐的闹剧。兰瑛最终醒悟，告发了丈夫的阴谋。编导同样利用葛兰的歌舞才能，在片中安排了几个歌舞片段。葛兰在片中的表演略显夸张，不够自然，对人物心理的挖掘亦有表面化、简单化之嫌。[4]

大体上说，葛兰在20世纪50年代前半期的职业生涯算不上成功，她的角色以配角为主，尚未形成相对稳定的银幕形象。值得注意的是，在职业生涯的早期，葛兰饰演的各种银幕形象，成为卜万苍、马徐维邦、唐煌、李翰祥等右派导演或批判资本主义的纸醉金迷，或表现"南下影人"的流离心绪和家国之思的重要手段。

20世纪50年代中后期，在困境中挣扎了数年的香港国语电影界，经历

[4] 对《酒色财气》的细致分析，见本书第五章的相关论述。

了一次重要的洗牌和重组,大量独立制片公司倒闭,就连战后香港最重要的制片机构之一——永华影业公司亦无可避免地走向停业。[5]与此同时,来自东南亚的资本登陆香港,在接下来的二三十年中主导了香港的电影工业,最明显的标志便是"电懋"及"邵氏"的先后成立,并由此开启了一个绚丽多姿、五光十色的片厂时代。就在此时,崭露头角的葛兰被"电懋"的前身——国际电影发行公司(简称"国际")看中,成为其旗下的基本演员。彼时的"国际"正在谋求涉足电影制片业务,并大力延揽人才,葛兰以其明星潜质被"国际"相中[6],而"'国际'对她的重视,仅次于林黛而已"[7]。一年后,"国际"接收了"永华"片厂,并组建"电懋"。加入"国际"/"电懋"是葛兰职业生涯的分水岭,在这里,她得到了成为大明星所必不可少的资源,为日后的走红铺平了道路。

"电懋"是一家现代化的跨国电影企业,以垂直整合的模式将电影的制作、发行、放映统合在一起,并效仿好莱坞的大制片厂制度,以流水线的方式制作影片。其重要举措还包括引入全年制作计划、财政预算及剧本策划,成立多个部门,负责宣传、发行、制片等环节。[8]与此同时,"电懋"采取明星制,利用各种手段制造、包装明星,尤其是起用了一批战后崛起的新星,如李湄、林黛、葛兰、尤敏[9]、乐蒂(1937—1968)、林翠(1936—1995)、叶枫(1937—)、丁皓(1939—1967)、陈厚、张扬(1930—)、雷震(1933—2018)、乔宏(1927—1999)等,堪称战后香港影坛最重要的明星制造机构。"电懋"根据葛兰的特长,为其量身订制了一系列影片,如《曼波女郎》、《青春儿女》(1959,易文导演)、《野玫瑰之恋》(1960,王天林导演)等,逐步确立了她独一无二的银幕形象。

[5] 关于"永华"的历史,见罗卡:《传统阴影下的左右分家——对"永华"、"亚洲"的一些观察及其他》,《香港电影的中国脉络》,第10—14页。
[6] 相关报道,见《葛兰加入国际阵线》,载《国际电影》第8期(1956年6月)。
[7] 参见《影风》1956年第3期,第7页。
[8] 关于"电懋"的大制片厂制度,见钟宝贤:《星马实业家和他的电影梦:陆运涛及国际电影懋业公司》,收于黄爱玲编:《国泰故事(增订本)》,第35页。
[9] 关于尤敏在"电懋"的创作及其银幕/明星形象,可见本书第十章的相关论述。

二、扮演歌舞女郎：葛兰与香港歌唱/歌舞片

如前所述，"电懋"明星制的措施之一，便是根据旗下明星的气质、才艺及特长，进行有针对性的包装，于是便有了文章开头提及的《曼波女郎》——该片就是"电懋"根据葛兰能歌善舞的特点为其量身订制的。据葛兰所说，该片的女主人公几乎就是编导根据她的形象创作出来的。[10] 在香港国语片最主要的市场——台湾，随着《曼波女郎》的上映，台湾青年中"掀起了一股狂热的'曼波潮'，他们喜爱'曼波'，间接也崇拜着葛兰"[11]，以至"曼波女郎"的称号伴随葛兰多年。正是从这部影片开始，葛兰的名字与香港歌舞片牢牢联系在一起。

20世纪40年代中后期，以大中华电影企业有限公司为代表的一批制片机构在香港成立，大都沿袭上海模式，拍摄商业片。尤其是随着卜万苍、方沛霖（1908—1948）、岳枫等导演的南下，歌唱片在战后的香港获得长足发展。最有代表性的影片，首推周璇主演的《长相思》（1947，何兆璋导演）、《莫负青春》（1947，吴祖光导演）、《花外流莺》（1947，方沛霖导演）等。进入20世纪50年代中后期，这一类型经历了一次重要转型：从旧式歌唱片向新式歌舞片发展。事实上，在《曼波女郎》推出前两年，"香港新华"制作的《桃花江》（1955，张善琨、王天林联合导演）就尝试对传统歌唱片进行改造，将"卡拉OK"式的独唱场面改为男女主人公对唱，在叙事与歌唱场面的融合上向前迈进了一步。[12] 不过，虽然有着精彩的歌唱段落，但舞蹈在以《桃花江》为代表的战后香港歌唱片中仍旧是缺席的。葛兰的出现，扭转了战后香港歌舞片"只歌不舞"的局面，香港电影业也终于找到了可以将这一类型发扬光大的女明星。

《曼波女郎》一开头，便是一群年轻人聚会、狂欢的歌舞场面。首先出

[10] Sam Ho, "Excerpts From an Interview With Ge Lan," in *Mandarin Films and Popular Songs: 40's-60's*, Hong Kong: Urban Council, 1993, p.89.
[11] 秋山：《葛兰说："我来给你们拍张相片！"》，载《国际电影》第13期（1956年11月），第25页。
[12] 〔新加坡〕张建德：《香港电影：额外的维度（第2版）》，苏涛译，第39页。

现在镜头中的是李恺玲（葛兰饰）的双腿（她裤子上黑白相间的格子图案，与地板的图案构成了视觉上的重叠），镜头上摇，缓缓拉开，伴随着画外节奏强劲的音乐，载歌载舞的李恺玲处在画面中心，周围的同学也在亢奋地和着音乐扭动身体。片中的歌舞场面不断，为葛兰提供了一个展示歌舞才华的机会，她表演的"拉丁美洲以及北美的舞蹈如'曼波'、'恰恰'与'牛仔舞'"[13]，堪称影片的最大亮点。葛兰在片中以健康、青春、活泼的姿态出现，突破了战后初期周璇、白光、李丽华等女星塑造的悲苦歌女的形象，影片也一扫中国电影固有的沉重，以轻松、欢快的基调全面拥抱现代性。

与此同时，该片也表现了香港电影的一个重要主题，即青少年文化。如果说《曼波女郎》是"香港第一部为现代都市中 teenager 拍摄的戏"[14]的话，那么葛兰主演的下一部影片《青春儿女》的青春片特征则体现得更为明显。这部影片描写了几位主人公的大学生活，重点表现女主角李青萍（葛兰饰）与孙景宜（林翠饰）在爱情和才艺方面的竞争。同样地，为了发挥葛兰的歌舞特长，片中加入了不少歌唱片段，除了演唱不同风格的歌曲，编导还别出心裁地安排葛兰表演昆曲选段。客观地说，《青春儿女》实在是一部表现平平的影片，当年的影评人何观（即张彻）曾尖锐地指出，影片在人物塑造上有诸多纰漏，例如，观众在葛兰身上"找不出一个爱好艺术而又从不太富裕的环境中，多少经过一些奋斗而成长的少女的特质"[15]。

从类型的角度来说，《曼波女郎》《青春儿女》之类的影片很难称得上好莱坞意义上的歌舞片，毋宁说是插入了歌舞片段的情节剧或轻喜剧，但这丝毫不影响葛兰日益巩固的明星地位——单是那些歌舞场面，已足以令观众倾倒。《空中小姐》是又一个例子，片中的三个主要歌舞场面在辅助叙事、表现人物关系上均处理得较为恰当。影片开场便是一个典型的"电

[13]《才华惊人的葛兰》，载《国际电影》第 56 期（1960 年 6 月），第 33 页。
[14] 银髯：《中国影坛瑰宝——葛兰》，载《国际电影》第 64 期（1961 年 2 月），第 29 页。
[15] 黄爱玲编：《张彻——回忆录·影评集》，第 147 页。

懋"电影的场景：在一场化装舞会上，林可萍（葛兰饰）正在高歌一曲《我要飞上青天》，暗示她希望摆脱家庭的束缚和平庸的生活，成为一名空中小姐。这场戏亦是她与男主人公雷大鹰（乔宏饰）"性别战争"的开端。另一个重要的歌舞场面发生在男女主人公争执之后，自尊心受到挫败的林可萍在一场舞会上大跳热舞《我爱卡里苏》（I Love Calypso），她的舞姿颇有原始的野性，而歌词则流露出人物无拘无束的性格和不肯向男权社会低头的姿态。在一旁观看的雷大鹰心生嫉妒，他告诫林可萍要"检点"，这再次引发了女性自主意识与男权规训之间的矛盾。换言之，歌舞场面已成为创作者制造戏剧冲突、展现性别博弈的有效武器。类似的情形在《六月新娘》（1960，唐煌导演）中也有所体现，片中有一个出色的梦境歌舞场面（颇有好莱坞歌舞片的神韵），表现的是汪丹林（葛兰饰）与三名身份、性格各异的男性（未婚夫、追求者，还有一名盲打误撞认识的水手）跳舞的情景，借此表现女主人公在即将成为新娘之际，突然对爱情和婚姻产生怀疑和惶恐。

在《野玫瑰之恋》中，葛兰奉献了她职业生涯中至为精彩的歌舞场面。她在片中饰演夜总会歌女"野玫瑰"——主人公的职业为影片中大量插入歌舞场面提供了充分的依据。影片开场的歌舞场面，堪称香港歌舞片历史上的经典：黑暗中，一双手正拨弄着吉他，灯光亮起，衣着暴露、表情挑逗的邓思嘉出现在镜头中，她一边高唱着《说不出的快活》，一边在一群男性客人中间穿梭。在这场戏中，邓思嘉牢牢占据了场面调度的中心，大量使用的近景及特写镜头展现出她亢奋的神情和扭动的腰肢，而她狂放、野性的性格也在男主人公的凝视中暴露得一览无余。随着剧情的发展，接下来的几个歌舞场景，分别表现了邓思嘉的不同心情，及其与男主人公关系的变化。在导演王天林娴熟的操控之下，精彩的歌舞场面与戏剧冲突之间的关系被处理得妥帖自然。值得一提的是，邓思嘉是葛兰饰演的为数不多的"蛇蝎美人"角色，与她此前青春、活泼的银幕形象大异其趣。

进入20世纪60年代之后，香港的歌舞片以好莱坞为标准，将这一类型的发展推向高潮。两大片厂巨头——"电懋"及"邵氏"，都不约而

同地开始尝试拍摄大制作的歌舞片。其中,葛兰主演的《教我如何不想她》(1963,易文、王天林联合导演)便是一部有着较为明晰的歌舞片类型特征的影片。编导采用好莱坞的"后台歌舞片"(backstage musical)模式,表现女主人公李美心(葛兰饰)的歌舞生涯和情感历程。片中的歌舞场面一个接一个,令人目不暇接,单是插入的歌曲就达到惊人的20首。重要的歌舞片段长达十分钟之久,精致的布景、繁复的编舞、超脱于现实的

图9-2 《教我如何不想她》具有好莱坞歌舞片的风格

氛围,以及美轮美奂的影像,都宣告了歌舞场面终于可以不再依附于叙事,俨然成为独立的审美对象。自然,在梦幻般的歌舞场面中,葛兰依旧是舞台及场面调度的中心,她对风格各异的歌舞场面的驾驭,以及对人物内心矛盾冲突的刻画,都表明作为歌舞明星和演员的葛兰,已达到演艺生涯的巅峰。然而,《教我如何不想她》也是葛兰在"电懋"的"天鹅挽歌"——此后她不再出演歌舞片,并最终在其明星地位如日中天之际悄然淡出银幕。与此同时,香港歌舞片在20世纪60年代中期之后盛极而衰,取而代之的则是蓄势待发、日渐崛起的新派武侠片,女明星曼妙的舞姿逐渐被男明星阳刚的躯体所取代。葛兰职业生涯终结之际,恰是香港歌舞片陷入低谷之时,一如她的明星地位伴随着歌舞片的兴起而确立。

三、性别塑造与女性意识

作为 20 世纪五六十年代香港影坛最具代表性的明星之一，葛兰塑造的各类银幕形象，无可避免地打上了时代与社会的烙印，以至成为不同意识形态协商、交锋的场域。创作者对葛兰银幕形象的塑造，以及角色所流露出的女性意识，尤其值得关注。从性别的角度来说，葛兰饰演过无性的（或中性的）人物形象、诱惑性的女性形象，而她标志性的中产阶级的女儿／妻子的形象，则勾画出女性在男权社会中的种种境遇。

1. 无性的与诱惑性的

20 世纪 50 年代中期，香港影坛"左""右"对峙的局面业已形成，左派依靠内地的资金及政策支持，试图在不违背马克思主义框架的前提下，以寓教于乐的形式展开创作。右派则大力开拓台湾市场，由此开启了港台合作拍片的先河。[16] 葛兰主演的《关山行》（1956，易文导演）便是在这一背景下制作的，该片由台湾"中央电影事业股份有限公司"出品，香港的合作方"国际"负责海外发行，汇集了周曼华（1922—2013）、王豪（1917—卒年不详）、洪波、吴家骧（1919—1993）等一批香港右派影人参演，明显投射出冷战的意味。《关山行》讲述的是一辆长途汽车在行驶途中遭遇暴雨断路，面对突如其来的困境，车上来自不同阶层的乘客犹如一盘散沙，各揣心事，无人肯作出牺牲、承担责任。在车掌小姐（即乘务员）玉枝（葛兰饰）的鼓动下，这群被困的乘客放下私利，最终齐心协力共渡难关。

影片开场，身着一身制服的玉枝便显出干练的特质。事实上，影片的叙事推动力几乎全落在她的身上。在克服危机的过程中，玉枝更肩负着鼓舞士气、凝聚人心的重任。召集乘客、清除路障的过程，几乎成为玉枝的独角戏。较之原地待命的司机（王豪饰），玉枝显然是个积极的行动者。不

[16] 同一年，"永华"在台湾拍摄的《飞虎将军》（1956，李应源导演）亦由葛兰主演，影片在拍摄过程中得到台湾当局的大力支持，相关报道见《国际电影》第 10 期（1956 年 7 月），第 38—39 页。

过,吊诡的是,在遭遇挫败时,女性仍需要男性的鼓励和引导。不同于葛兰主演的其他影片对男女关系的表述,《关山行》中既没有浪漫恋爱(编导刻意淡化她与司机之间的关系),也没有"性别战争"——她身上的女性特质几乎被抹平,取而代之的是精明干练、临危不乱、勇于牺牲、果断坚决等男性特质。换言之,玉枝是中性的或无性的。但这并不意味着《关山行》是一部缺乏女性呈现的影片,创作者将女性特质分配给了其他女性角色:性感的风尘女子汤小姐(李湄饰)、财迷心窍的寡妇辛二嫂(穆虹饰)、慈爱的母亲(周曼华饰),以及天真活泼的村姑(钟情饰)。影片中几对男女的浪漫关系,被描述为消极的,甚或是腐蚀性的,因为丝毫无助于解决困境。此处,导演用了一组颇有深意的对比镜头:一边是几名男女在暗流涌动的牌桌上相互试探,另一边则是几名乘客奋力清理路障。或许在创作者看来,无论是妖冶性感还是温柔贤淑,抑或是目光短浅、活泼单纯,这些女性特质显然有悖于影片"同舟共济、共渡难关"的主旨,因此必须被结构性地排除在文本之外。

类似这种无性的形象,也体现在《曼波女郎》中葛兰塑造的角色上。虽然创作者暗示了汪大年(陈厚饰)或许正是恺玲的追求者,但却对二人之间的浪漫关系持回避态度,只强调二人的同学及朋友关系。例如,汪大年邀请恺玲参加为她准备的生日聚会,却被误会为是要向她求婚。何思颖颇富洞见地指出:"曼波女郎尽管形体健美又常摆动挑情舞姿,本质上却是无性的。"[17] 如果说《关山行》中玉枝的无性或中性体现的是政治意识形态对女明星形象的操控的话,那么《曼波女郎》中恺玲的无性则体现了香港电影对好莱坞歌舞片的过滤性吸收。[18]

20世纪50年代初期以舞女为主角的影片,大都强调舞女的妖冶、放

[17] 何思颖:《歌女,村女与曼波女郎》,马山译,收于《国语片与时代曲(四十至六十年代)》,香港:香港市政局,1993年,第55页。
[18] 关于好莱坞歌舞片对20世纪五六十年代的香港歌舞片的影响,以及二者的比较研究,可参见 Gary Needham, "Fashioning Modernity: Hollywood and the Hong Kong Musical, 1957—64," in Leon Hunt and Leung Wing-Fai eds., *East Asian Cinemas: Exploring Transnational Connections on Film*, London and New York: I. B. Tauris, 2008。

第九章　歌舞女郎、性别政治与中产想象 | 199

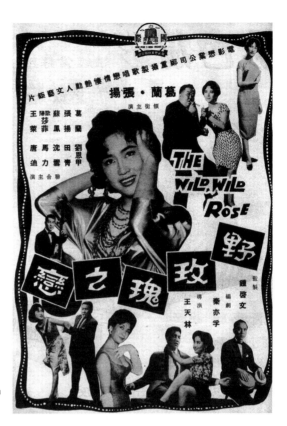

图 9-3　葛兰在《野玫瑰之恋》中饰演诱惑性的"坏女人"

荡和性诱惑力，最具代表性的女性当属白光。[19]作为战后崛起的新星，葛兰在职业生涯的早期饰演过具有性诱惑力的女性角色（如《酒色财气》中放荡的阔太太），而《野玫瑰之恋》中的舞女"野玫瑰"则将这类角色推向极致。影片改编自西班牙歌剧《卡门》，表现夜总会歌女邓思嘉与钢琴师梁汉华（张扬饰）因爱生恨，最终酿成悲剧的故事。在该片中，葛兰一反活泼开朗、贤淑知礼的定型形象，"以一种浪漫成性、放浪不羁的姿态出现"。为了征服心仪的男性，她"不惜花样百出，极尽妩媚之能事，来逗引对方，迫其就范"[20]。尽管对自己在片中的表演并不满意，觉得自

[19]　关于白光在 20 世纪 50 年代的银幕形象塑造，见苏涛：《上海传统、流离心绪与女明星的表演政治——略论长城影业公司的创作特色与文化选择》，载《电影艺术》2013 年第 4 期。另可参见本书第二章的相关论述。
[20]　《野玫瑰的缠绵镜头》，载《国际电影》第 55 期（1960 年 5 月），第 14—15 页。

己的表演"很肉麻"[21]，但是在举手投足和一颦一笑间，葛兰仍将"野玫瑰"的个性演绎得淋漓尽致。有批评家指出，这些歌舞场面代表了"真实的葛兰"：节拍强劲动人，带有动物的野性，虽然略显夸张，但仍不失格调和优雅。[22]或许是担心这类"坏女人"形象可能会损害自己的明星地位，葛兰一度拒绝出演这一角色。在导演王天林的极力说服下，外表妖冶、心地善良的"野玫瑰"才有机会登上银幕。[23]有研究者以症候式阅读的思路指出这类银幕上的"坏女人"所折射的社会—文化意涵：她们"虽不见容于旧社会的伦理观，却是不折不扣的善良角色"，所谓的"沦落"只是"时不我与的脱轨行为"，其本质"都是道德的、温柔的、贤惠的"[24]，其形象投射的其实是"南下影人"委屈自怜的心理。

2. 中产阶级的女儿／妻子

研究者大都认为，"电懋"出品的特色之一，便是效仿好莱坞的制片模式，在影片中宣扬中产阶级的生活方式及价值观念。[25]在葛兰的明星生涯中，饰演无性的形象或诱惑性的女性形象并非主流，她更为观众熟知的银幕形象，还是中产阶级的女儿／妻子。事实上，葛兰本人正是出自一个中产之家，由她饰演银幕上各类中产阶级女儿／妻子的角色，恐怕是再合适不过了。《曼波女郎》中的恺玲，是葛兰在"电懋"饰演的首个中产阶级女儿形象，良好的家庭环境为女主人公歌舞特长的发挥提供了必需的条件。在几个欢快的歌舞场面之后，剧情急转直下，无忧无虑的"曼波女郎"陷入寻找生母的焦虑之中，以致引发身份危机。几经辗转，她找到了在夜总会盥洗室当侍应生的生母（唐若菁饰）。与生母相认遭受挫折后，恺玲最终

[21] 关于葛兰对"野玫瑰"形象的评论及反思，见《葛兰：电懋像个大家庭》，收于黄爱玲编：《国泰故事（增订本）》，第251页。
[22] 〔新加坡〕张建德：《香港电影：额外的维度（第2版）》，苏涛译，第40页。
[23] 该片导演王天林称："葛兰过去从未试过做坏女人，所以我要说服她尽力去尝试。"见《香港影人口述历史丛书（4）：王天林》，香港：香港电影资料馆，2007年，第64页。
[24] 焦雄屏：《岁月留影——中西电影论述》，第324页。
[25] 相关论述，可参见焦雄屏：《岁月留影——中西电影论述》，第308—315页；以及罗卡：《管窥电懋的创作／制作局面：一些推测、一些疑问》，收于黄爱玲编：《国泰故事（增订本）》，第58—65页。

选择回到养父母身边。影片结尾处的歌舞场面表明,她重新投入了中产阶级家庭的怀抱,再次成为快乐的"曼波女郎"。与此类似,《空中小姐》中的林可萍及《六月新娘》中的汪丹林,也都是十分典型的中产阶级的女儿形象。

到了《香车美人》等片,葛兰化身为中产阶级的妻子。影片围绕年轻夫妇张达鸣(张扬饰)与李佳英(葛兰饰)贷款购车的故事展开,导演用一系列细节表明了战后新兴的中产阶级对现代生活方式的向往。例如,这对夫妇为了支付购车的首款,竟分别卖掉了心爱的钻戒和照相机,还要节衣缩食支付每月的按揭。与心胸狭隘、虚荣心作祟的丈夫比起来,宽忍、忠贞的李佳英显然是一个更加正面、积极的中产阶级妻子的形象。

《情深似海》(1960,易文导演)是葛兰在"电懋"主演的唯一一部没有歌舞片段的影片,这部浪漫悲剧围绕女主角余立英(葛兰饰)与男主角沈维明(雷震饰)由相识、相恋到阴阳两隔的过程展开。影片开头,孑然一身的立英站在山上,面向大海,画外音带出了一段交织着爱情感悟与生命体验的回忆。衣食无忧的世家子维明——典型的中产阶级男性——身患重度肺病,一度丧失生活的勇气,与立英的恋爱让他重新看到了希望。婚后,维明的肺病奇迹般痊愈,但最终死于一场车祸。影片结尾处,立英的一段独白表明,她将以坚强乐观的人生态度开始新的生活。无疑,较之男主人公的优柔寡断,立英对爱情更加执着,在婚姻中更有担当。

3. 女性意识与"性别战争"

与中产阶级女儿/妻子的形象相关,葛兰饰演的角色多多少少都流露出女性自主意识,她们与男权社会的交涉、博弈,则体现出女性在中西文化交融的社会中变动不居的位置。仍以上文提及的《香车美人》为例,片中一个有趣的细节是,佳英在"香车美人"大赛中折桂,但是为了照顾丈夫受挫的自尊心,她拒绝出席晚宴,并且要求主办方称自己为"张太太"——而不是"李小姐",这显然是向男权社会臣服的姿态。尽管佳英是名自主的

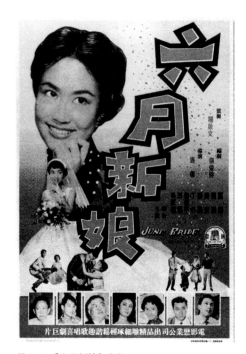

图 9-4 《六月新娘》海报

职业女性，但是在与男权社会的交涉中，仍谨小慎微，不敢跨越雷池半步。与该片类似，《心心相印》也是一部聚焦年轻夫妻的误会及职场困境的影片，"小家庭里的冷战"构成了影片的主要内容。

《空中小姐》更为深入地表现了女性试图冲突男权社会的戒律，但最终仍被男权社会规训、收编的情形。女主角林可萍争强好胜，她"不要做关在笼子里的金丝雀"，不顾家人反对，投考空中小姐。航空公司苛刻的规章制度（如不许结婚、不许与乘客争辩）体现的是"现代资本主义制度所需的勤劳、纪律、专业精神等操守"[26]，而这些恰恰都被打上了男权社会的标签。片中，林可萍的两次辞职，体现的就是女性意识与男权社会的冲突和龃龉。在第一次辞职后，男性的傲慢激发了她的好胜心，她重回工作岗位。第二次辞职，则是因为被怀疑夹带走私物品，男性的智慧再次成为化解危机、挽救女性的力量，这一次，她彻底臣服于男性所代表的理性和纪律。

另一个有趣的例子是《六月新娘》，这部影片继承了编剧张爱玲对都市中产阶级家庭伦理关系的生动描摹，以轻松的基调表现了女主角面对婚姻和爱情时的复杂心态。汪丹林或许是葛兰饰演的角色中最具女性意识的一个，她由日本到香港，准备与富家子弟董季方（张扬饰）成婚，但终因不满父亲为了利益交换而操办的这门婚姻，在即将步入婚礼殿堂之际逃走。

[26]〔美〕傅葆石：《现代化与冷战下的香港国语电影》，马山译，收于黄爱玲编：《国泰故事（增订本）》，第 55—56 页。

有研究者注意到,"在男女两个角色中,女的重视的是婚礼所代表的爱情意义,男的重视的是婚礼仪式本身",与此相关,男性的活动范围被限制在父权制所能控制的室内空间,而女主角则频频出现在各种公共空间。[27] 毫不意外的是,影片以大团圆的结局告终:经过一番"搏斗",在化解误会之后,汪丹林还是决定与男主角成婚,"女性反叛所带来的危险性被消解,她们喜剧性的越轨行为通过一种顺从的方式,最终被置于男性的规制之下"[28]。作为大制片厂出品的大众文化产品,上述影片中葛兰的角色尽管尝试寻求自主、独立,甚至不惜对男权做出挑衅性的举动,但终究逃不出男权社会的掌控。

四、冷战背景下的明星塑造

在塑造各类银幕形象的同时,通过《国际电影》等媒体的大力宣传,葛兰在公众视野中树立了健康、活泼、开朗的正面形象,与她的银幕形象相互补充、相得益彰。特别值得注意的是,葛兰明星"神话"的建构,亦体现了一名女明星的形象是如何被大众传媒所利用和塑造,进而投射冷战意识形态的。

印刷媒体关于葛兰的报道,集中出现在"电懋"的官方刊物《国际电影》上,这本月销量达十万份的影迷杂志是"电懋"宣传系统的重要组成部分,承担着对包括葛兰在内的旗下明星进行宣传推广的任务。尽管《国际电影》刊载的很多文章有着相当明显的宣传意图,且口吻不免夸张、耸动,但透过这些报道,我们仍可发现明星形象的建构与社会文化之间的有趣关联。

综观《国际电影》等影迷杂志及报纸对葛兰的报道,有几个方面最为

[27] 也斯:《张爱玲与香港都市电影》,收于《超前与跨越:胡金铨与张爱玲》,香港:香港临时市政局,1998年,第148页。
[28] 〔美〕张英进:《穿越文字与影像的边界:张爱玲电影剧本中的性别、类型与表演》,收于张英进:《多元中国:电影与文化论集》,南京:南京大学出版社,2012年,第236页。

突出。最吸引媒体注意的，当然是葛兰的多才多艺，尤其是歌舞方面的才华。有关这方面的报道不胜枚举，例如"葛兰在艺术方面的天才是惊人的，她对音乐、舞蹈、戏剧的了解能力，超乎一般人所能"[29]，"她研究过古典音乐，擅长最流行的曼波舞，会唱京戏，会演昆曲"[30]。与此相应，她所饰演的角色在片中表演过京韵大鼓（《雪里红》《啼笑姻缘》[上集、续集，1964，王天林导演]）、昆曲（《青春儿女》），更不用说形形色色的西式歌舞（如《曼波女郎》《空中小姐》《野玫瑰之恋》等）。

除了歌舞才能之外，葛兰好学、上进、勤勉、敬业，也是影迷杂志报道的重点。刊登在1953年《影风》杂志上的一篇报道称，葛兰的"英文的修养颇深，现在仍在孜孜研读中，为了增加自己的技能，学琴与学唱都在下着极大的工夫，迄无间辍"[31]。另一篇关于葛兰私生活的报道则称："闲来无事，开卷有益，葛兰最喜欢看书。"[32]这两则报道不但肯定了葛兰的才艺，更强调了她的上进与好学，为她增添了一分同时代的明星少有的书卷气。1960年《国际电影》上的一篇文章直接指出："葛兰的好胜心重，她一定要做到比别人做得更出色。"[33]例如，为了胜任《曼波女郎》中的舞蹈表演，她"特地请了舞蹈专家，在家中日夜苦练"，"为了达到舞艺的最高水准，对这门技术，毫不放松地作进一步学习"[34]。在拍摄《野玫瑰之恋》期间，"葛兰向西班牙著名舞师 Gloria & Romelo，苦练正统的'莆莱明珂'（今译为弗拉门戈——引者注），'搏命'似的倾全力以赴，甚至废寝忘食，因此神貌俱得"[35]。透过"电懋"的舆论机器，葛兰也曾作过如下直白的表述："我热爱我的生活！我热爱我的工作！"[36]

[29] 微风：《葛兰陈厚的曼波舞》，载《工商晚报》1957年3月6日，第2版。
[30] 秋山：《葛兰说："我来给你们拍张相片！"》，载《国际电影》第13期（1956年11月），第24页；类似的报道，亦可参见谷水：《葛兰与音乐》，载《国际电影》第24期（1957年10月），第12页。
[31] 《葛兰专栏》，载《影风》1953年第1期，第27页。
[32] 《影人生活素描·你要知道葛兰的私生活吗？》，载《国际电影》第54期（1960年4月），第41页。
[33] 重之：《葛兰有什么秘密武器？》，载《国际电影》第59期（1960年9月），第35页。
[34] 《葛兰舞姿》，载《国际电影》第14期（1956年12月），第11页。
[35] 银髯：《从西班牙的莆莱明珂说到葛兰之舞》，载《国际电影》第53期（1960年3月），第27页。
[36] 《影人小史·葛兰之页》，载《国际电影》第78期（1962年4月），第21页。

一则《姊妹花》(1959，易文导演)的幕后花絮称，生病的葛兰原本可以"向公司请病假的，但是她不，她一个人开了车自己去找医生，打了一针退热剂，就赶到了片场"[37]。对待生活和工作的积极态度，尤其是创作上的一丝不苟和兢兢业业，在强化葛兰正面形象的同时，也暗合了中产阶级的价值观。

除此之外，葛兰的私生活，尤其是她西化的生活方式，亦是影迷杂志关注的重点。刊载于1956年《国际电影》上的一篇文章写道："驾车、游泳、骑马、打球，一般明星所应该会的技能，她都精通。"[38]从这则报道中我们不难发现，大众媒介对明星形象的包装，总会或多或少地与某种生活方式或价值观联系起来。驾车、游泳、骑马、打球等，无疑是富裕的中产阶级(西化)生活方式的体现——不要忘了，葛兰最为观众熟知的银幕形象，恰是各类中产阶级女性。因此，我们便不难理解，《国际电影》等影迷杂志何以经常刊登葛兰身着泳装的大幅照片。

与此类似，影迷杂志中还有大量关于葛兰爱好旅行、信仰天主教等方面的报道，而她的西式婚礼也自然引起了媒体的关注。[39]如果借用"文化领导权"理论，不妨说葛兰明星形象的建构，体现的正是彼时香港崛起中的中产阶级通过公共领域的运作谋求"文化领导权"的策略，即把一个具有迷人魅力的女明星包装成认同西化生活方式及中产阶级价值观的"神话"，进而借助她银幕内外的影响力，将这种意识形态塑造成香港社会普遍认同的价值观念。在冷战的大背景下，葛兰在公众话语中的西化形象，正迎合了美国的意识形态：便捷的现代生活、丰富的物质享受、个人自由及个人价值的实现，恰是资本主义制度优越性的体现。

[37] 尤斯：《智慧之星——葛兰》，载《国际电影》第40期(1959年2月)，第12—13页。
[38] 《葛兰说："我来给你们拍张相片！"》，载《国际电影》第13期(1956年11月)，第24页。
[39] 关于葛兰信奉天主教的报道，见银笛：《葛兰被称为全能艺术家》，载《国际电影》第66期(1961年4月)，第35页；关于葛兰爱好旅行的报道，见葛兰：《扶桑行脚》，载《国际电影》第44期(1959年6月)，第21—23页，以及《葛兰从欧洲到美国》，载《国际电影》第77期(1962年3月)，第24—27页等；关于葛兰婚礼的报道，见《葛兰伦敦结婚》，载《国际电影》第69期(1961年7月)，第18页。

同样值得注意的，还有葛兰身上融合东、西方文化的女性特质。[40] 虽然在香港的银幕上，葛兰多以作风西化的现代女性形象示人，但是在香港与海外电影机构（尤其是美国电影机构）的交流合作中，她不仅难以摆脱"东方女性"的标签，而且进一步强化了这种在西方观众看来颇具"异国情调"的形象，凸显了冷战文化对一名女明星形象的塑造。事实上，早在加入"电懋"之前，葛兰就在好莱坞影片《江湖客》（*Soldier of Fortune*，1955，爱德华·德米特里克［Edward Dmytryk］导演）中饰演过一个配角。[41] 与《飞虎娇娃》（*The China Doll*，1958，弗兰克·鲍沙其［Frank Borzage］导演）中李丽华的角色相似，葛兰在《江湖客》中饰演的妓女，也是一个有待"白衣骑士"拯救的"他者"。类似这种对东方女性的塑造，几可视作美国"冷战东方主义"（Cold War Orientalism）的一个生动注脚。[42]

1959年10月15日，葛兰参加了美国歌星丹娜萧（Dinah Shore，亦可译为黛娜·肖尔）主持的一档电视节目。[43] 葛兰操流利的英文与主持人交流，并与丹娜萧、日本女星朝丘雪路（Yukiji Asaoka）共同表演了百老汇音乐剧《国王与我》（*The King and I*）中的插曲 *Getting to Know You*，显示了一名来自东方的女明星是如何跨越文化的障碍，被具有"普适性"的美国文化所接纳的；而葛兰的旗袍，以及以中文演唱的《秋之歌》，则强化了她作为东方女性的特质。

葛兰在这档美国电视节目中所流露出的矛盾暧昧的女性特质，从一个侧面反映了"电懋"在冷战背景下的文化策略：既肯定西化的价值观念和生活方式，又不排斥传统伦理道德。这两个看似矛盾的面向，在葛兰的银

[40]　关于"电懋"电影中的女性与现代性之关联，见黄淑娴：《跨越地域的女性：电懋的现代方案》，《国泰故事（增订本）》，第118—127页。
[41]　关于葛兰参演《江湖客》的报道，见《影风》1957年第2—3期，第30—31页。
[42]　关于冷战期间美国文化中的亚洲再现，以及美国在亚洲的文化扩张和文化外交，见 Christina Klein, *Cold War Orientalism: Asia in the Middlebrow Imagination, 1945-1961*, Berkeley and Los Angeles: University of California Press, 2003。
[43]　相关报道，见葛兰：《在六千万美国观众之前演出》，载《国际电影》第49期（1959年11月）；以及《影风》1959年第12期。

图 9-5 《国际电影》对葛兰参加美国电视台节目的大幅报道

幕形象上均有所体现。在《空中小姐》中，葛兰饰演的林可萍便是一个典型的现代女性，该片呈现了现代女性"对空间的控制"，肯定了"女性脱离家长制的家庭单元，并且跨越国界的权力"。[44] 不过，创作者对于女性追求独立自主的意愿，却表现出暧昧的态度。与此同时，葛兰在《香车美人》《情深似海》等片中饰演的女性人物，在追求独立自主之外，亦有着温婉、含蓄、顺从、顾家等传统的一面，正如有研究者指出的那样，"'电懋'影片中的女性尽管看起来与光鲜亮丽的好莱坞明星无异，但只有当她们的行为符合中国传统的妇德时，才最能吸引男性的注意"[45]。

在银幕之外，葛兰在公众话语中的形象也体现了现代与传统相结合、

[44] Charles Leary, "*Air Hostess* and Atmosphere: The Persistence of the Tableau," in Lilian Chee and Edna Lim eds., *Asian Cinema and the Use of Space: Interdisciplinary Perspectives*, New York and London: Routledge, 2015, p.126.
[45] Stacilee Ford, "'Reel Sisters' and Other Diplomacy: Cathay Studios and Cold War Cultural Production," in Priscilla Roberts and John M. Carroll eds., *Hong Kong in the Cold War*, p.198.

中西文化融会贯通的特点："她的歌唱是多方面的，从古典唱到爵士，从西方情调到民族形式。"[46]这个有趣的细节透露出，葛兰在公众话语中中西文化融会贯通的形象，正与其银幕形象遥相呼应——无论多么摩登、现代的女性，也不会轻易排斥传统。葛兰的民族意识、家庭观念，乃至衣着方面的偏好，均强调了她与传统伦理道德之间的关联。在拍摄影片《金龙》（1957，中国香港与泰国合拍，冷拉密导演）期间，一度有华侨因剧中的爱情戏被配上粗俗的泰语而提出抗议，指责该片有辱华之嫌。对此，葛兰在与影迷的互动中明确表达了自己的民族立场："所谓下流无耻，也许就是讲对白者以下流的暹罗话随意添加进去"，"我以为只要故事本身没有毛病，没有真正的侮辱意义，是可以原谅的"。[47]葛兰浓厚的家庭观念，也流露出传统伦理观念的影响，在确立冉冉上升的新星的地位后，她"依旧和妈妈同居"[48]。影迷杂志关于葛兰日常生活（尤其是着装品位）的琐碎报道，亦显示出她对传统文化的偏爱。尽管葛兰在银幕上常常以晚礼服、热裤等西式装束亮相，但她在接受采访时表示："最喜欢的服装是旗袍"，有"旗袍二百五十件以上"，与之形成鲜明对比的是，只有"西装三十件"而已。[49]在职业生涯的早期，葛兰一度以饰演传统女性形象踏上星途，即便在"电懋"确立了"曼波女郎""青春儿女""野玫瑰"等标志性的现代女性形象，亦不妨碍她在《宝莲灯》（1964，王天林、易文等联合导演）、《啼笑姻缘》等片中重拾传统女性的角色。这个有趣的现象也从一个侧面表明，20世纪五六十年代，在冷战影响下的香港大众文化是如何在传统与现代之间保持微妙平衡的。

葛兰明星形象的个案表明，20世纪五六十年代的香港电影工业与大众传媒相互应和，在银幕内外共同塑造了一个理想的"大众情人"：她既符合

[46] 银髻：《中国影坛瑰宝——葛兰》，载《国际电影》第64期（1961年2月），第28页。
[47] 《中泰合作影片，如何引起侨胞不满？葛兰说明此中毛病》，载《国际电影》第8期（1956年5月），第42页。
[48] 《葛兰的新家庭》，载《影风》1956年第7期，第6—7页。
[49] 《影人生活素描·你要知道葛兰的私生活吗？》，载《国际电影》第54期（1960年4月），第41页。

图 9-6 葛兰在《啼笑姻缘》中饰演传统女性角色

现代女性的标准,又具有传统女性的气质;既追求西化的生活方式和价值观念,又不排斥传统的儒家伦理道德;既争取独立自主和自我价值的实现,又重视家庭生活。葛兰明星神话的塑造和建构,既与香港独特的社会文化语境息息相关,又受到冷战文化的影响,其中复杂的文化想象及意识形态运作相当值得玩味。

结语

1964 年,婚后三年的葛兰宣布退出影坛,令无数影迷扼腕叹息。对"电懋"来说,这无疑是一个沉重的打击——丧失具有票房号召力的明星,无异于丧失一笔重要资产。同年 6 月 20 日,"电懋"再遭重创,以陆运涛

为首的多名公司高管在赴台湾参加第十一届亚洲影展时遭遇空难。[50]"电懋"由此一蹶不振，而次年的改组，亦未能扭转困局。"电懋"的突遭变故与葛兰的急流勇退重叠在一起，宣告了一个时代的终结。

　　作为香港影坛最具代表性的歌舞明星，葛兰参与并见证了缠绵哀怨、节奏迟缓、意识保守的歌唱片向活泼热辣、大胆前卫且具有现代特征的歌舞片的转变，她迷人的银幕形象更投射出"电懋"的中产品位、男性幻想及都市想象。随着时间的流逝，葛兰的舞姿和歌声已成为一个鲜明的文化符号，被深深镌刻在香港通俗文化的历史记忆中。数十年后，蔡明亮（1957—　）在《洞》（1998）、《天边一朵云》（2005）等影片中调用了葛兰的多首经典歌曲（包括《我爱卡里苏》《胭脂虎》《我要你的爱》《打喷嚏》《不管你是谁》《同情心》等），在向当年的银幕偶像致敬的同时，也勾勒出了20世纪下半叶以来华语流行文化流转的轨迹。

　　2013年8月11日，香港电影资料馆为息影多年的葛兰举办了一个小型生日聚会。面对热情的影迷，葛兰操一口国语（间或夹杂着粤语），回忆起了当年从影的种种甘苦和逸闻趣事。年近80岁的她仍旧神采奕奕，优雅得体。对此，我们不禁感叹：岁月改变了她的容貌，却改变不了她的气质。在无数影迷心中，她依旧是那个迷人的"曼波女郎"。

◎ 葛兰主演影片片目

《七姊妹》，1953，卜万苍导演，泰山影业公司出品；

《恋春曲》，1953，卜万苍导演，泰山影业公司出品；

《再春花》，1954，卜万苍、吴景平联合导演，泰山影业公司出品；

《碧血黄花》，1954，卜万苍、马徐维邦等联合导演，新华影业公司出品；

《江湖客》（*Soldier of Fortune*），1955，爱德华·德米特里克导演，二十世纪福

[50]　相关报道，见《从影展会到飞机失事》，载《国际电影》第105期（1964年8月）。

克斯影业公司出品；

《唐伯虎与秋香》，1956，卜万苍、李英联合导演，光华影片公司出品；

《雪里红》，1956，李翰祥导演，亚东影业公司出品；

《长巷》，1956，卜万苍导演，亚洲影业有限公司出品；

《金缕衣》，1956，唐煌导演，亚洲影业有限公司出品；

《飞虎将军》，1956，李应源导演，永华影业公司出品；

《惊魂记》，1956，陶秦导演，国际影片发行公司出品；

《关山行》，1956，易文导演，"中央电影事业有限公司"出品；

《酒色财气》，1957，马徐维邦导演，华侨联合电影制片企业公司出品；

《爱与罪》，1957，唐煌导演，亚洲影业有限公司出品；

《曼波女郎》，1957，易文导演，国际电影懋业有限公司出品；

《无头案》，1957，陶秦导演，国际电影懋业有限公司出品；

《金龙》，1957，冷拉密导演，泰国冷拉密影业公司出品；

《金凤凰》，1958，罗维导演，四维影片公司出品；

《珊瑚》，1958，姜南导演，中国联合影业公司、自由东南影业公司出品；

《惊天动地》，1959，易文、陈翼青联合导演，华侨联合电影制片企业公司出品；

《千面女郎》，1959，姜南导演，桃源电影企业公司出品；

《青春儿女》，1959，易文导演，国际电影懋业有限公司出品；

《空中小姐》，1959，易文导演，国际电影懋业有限公司出品；

《香车美人》，1959，易文导演，国际电影懋业有限公司出品；

《姊妹花》，1959，易文导演，国际电影懋业有限公司出品；

《六月新娘》，1960，唐煌导演，国际电影懋业有限公司出品；

《情深似海》，1960，易文导演，国际电影懋业有限公司出品；

《心心相印》，1960，易文导演，国际电影懋业有限公司出品；

《辫子姑娘》，1960，唐煌导演，国际电影懋业有限公司出品；

《野玫瑰之恋》，1960，王天林导演，国际电影懋业有限公司出品；

《星星·月亮·太阳》（上集、大结局），1961，易文导演，国际电影懋业有限公司出品；

《教我如何不想她》，1963，易文、王天林导演，国际电影懋业有限公司出品；

《宝莲灯》，1964，王天林、易文等联合导演，国际电影懋业有限公司出品；

《啼笑姻缘》（上集、续集），1964，王天林导演，国际电影懋业有限公司出品。

资料来源：《国泰故事（增订本）》所附之国泰机构《国粤语片总目》，《香港影片大全第四卷（一九五三——一九五九)》。

第十章 | Chapter 10

玉女、孤女与跨地域的女性：尤敏在"电懋"

1959 年，尤敏主演了国际电影懋业有限公司的《玉女私情》（1959，唐煌导演），该片令她获得第六届亚洲影展最佳女主角奖，并一跃成为香港最闪耀的女明星之一。次年，尤敏又以《家有喜事》（1959，王天林导演）蝉联第七届亚洲影展最佳女主角。1962 年更以《星星·月亮·太阳》（易文导演）获第一届台湾金马奖最佳女主角奖，并在 20 世纪五六十年代风靡中国香港和台湾、东南亚及日本等地。在"电懋"时期的创作，无疑是尤敏演艺生涯中浓墨重彩的一笔。六年间，依托"电懋"的大制片厂制度与明星制，尤敏在文艺片、喜剧片、古装片中不断尝试，塑造了或清纯可人、天真活泼的少女，或身世悲苦、忍辱负重的孤女等形象，成为"电懋"最受关注的女明星之一。

事实上，在《玉女私情》公映前，尤敏曾有六年不温不火的影坛经历。尤敏原名毕玉仪（英文名 Lucilla），祖籍广东省花县，1936 年生于香港，父亲是粤剧名伶白玉堂。1952 年，尚未高中毕业的尤敏被"邵氏"相中，随后因其清纯可人的外貌、典雅大方的气质，被誉为影坛"玉女明星"[1]。在为"邵氏"效力的六年间，尤敏主演了 18 部影片。大体而言，尤敏在"邵氏"的职业生涯尚未形成相对统一稳定的银幕形象，部分原因在于，"邵氏一会儿要她扮少奶奶，一会儿要她做修女、做娘惹、做歌女、做心理变态的高买专家（对窃贼的委婉称呼——引者注）"，而忘记了尤敏只是"生活经验

[1] 关于尤敏的生平经历，参见《前程似锦的尤敏》，载《银河画报》第 22 期（1959 年 12 月），第 8 页；《影人小史·尤敏之页》，载《国际电影》第 63 期（1961 年 1 月），第 16 页。

与情感发育亦未臻成熟的小女学生而已"[2]。

1958年，尤敏转投"电懋"，迎来职业生涯的一次重要转折。"电懋"准确的女星形象定位与高效的宣传包装，成为尤敏的表演生涯走向巅峰的关键。在"电懋"，尤敏自身的特质得到了充分发挥，她的演技日益成熟，通过主演《玉女私情》《家有喜事》《星星·月亮·太阳》《小儿女》（1963，王天林导演）等影片，逐步成长为香港影坛最受瞩目的女星之一。尤其值得关注的是，尤敏在银幕内外的形象，体现了意识形态、文化、商业等多重因素对一名女明星的塑造，亦从一个侧面反映了20世纪五六十年代的香港国语片在冷战背景下的发展与转型。

一、清纯玉女与传统意识

初入影坛，尤敏便以其清纯可人的外貌和恬静淡雅的气质，获得"玉女"之称。1958年她由"邵氏"转投"电懋"后，即因饰演《玉女私情》中纯真温柔的李佩英而蜚声影坛，"尤敏在香港影坛素有玉女之称，这里是指尤敏擅长饰演那种初解风情，天真纯洁的少女型"[3]。此后，尤敏多次在银幕上扮演此类温顺善良、符合传统伦理道德的玉女，从而奠定了她"影坛玉女"的地位。

《玉女私情》围绕两代女性在情感与价值选择上的矛盾心理展开。影片手法细腻，细节设置巧妙，生动地刻画了符合传统伦理道德的玉女形象。片中有一场重要的戏，即李佩英（尤敏饰）的养父李伯铭（王引饰）责怪她对母亲态度不好，佩英不得不为自己的失礼向母亲道歉。尽管佩英是因为支持养父才对母亲无礼，但她仍然要恪守尊卑有序的伦理观念，这显然是向传统伦理秩序臣服的姿态。与此类似，影片后半部分，佩英违背了生父曾志平（蓝天虹饰）与养父要她去意大利求学的愿望，但在文本中，这

[2] 《尤敏何时披上嫁衣》，载《银河画报》第23期（1960年1月），第4页。
[3] 《尤敏喜上眉梢》，载《国际电影》第39期（1959年1月），第7页。

种对抗未尝不是一种变相的顺从。在与男权社会的交涉中，佩英始终处于被支配的位置，哪怕有些许对抗父权的行为，那也是打着"因父之名"旗帜的有限抗争。

在以《玉女私情》为代表的文艺片大获成功之后，"电懋"开始安排尤敏拓宽戏路，尝试悲喜剧《家有喜事》。创作者以高度戏剧化的手法讲述了施尔芬（王莱饰）将丈夫冯耿堂（罗维饰）的情人杜慧芳（尤敏饰）接回家同住，却在无意间撮合了她与儿子冯祖康（雷震饰）的恋情的故事。

图 10-1　尤敏以"玉女"形象建立明星地位

这次尤敏不再是依赖养父的少女，而是因生活所迫，不得不进入社会并承担家庭重任的成熟女性。有趣的是，只有当慧芳的行为符合传统"妇德"的要求时，才能获得以冯耿堂为代表的男权社会的赞许，一旦她稍微跳脱，展现出西化/现代女性的特征，便会立即遭到男性权威的诘难。影片开头，冯耿堂对身穿西装裙与平底鞋、办事不得力的慧芳表现出不满。随后慧芳接受了男同事的建议，换上旗袍与高跟鞋，冯耿堂才开始真正"注意"到她，并不断称赞。影片后半部分，冯耿堂将换上西式休闲服的慧芳误认为女儿雅苓（丁皓饰），并再次表现出不悦。影片视点镜头的安排，也体现出类似的男性趣味。在慧芳第二天上班的段落中，她一直占据着场面调度的中心——在一个中近景镜头中停下倒水，紧身旗袍勾勒出曼妙的腰肢与臀部，而她贤惠能干的一面也在男性的凝视中得到肯定。上司对穿着端庄、行为得体的传统女性的"观看"，与对穿着西化、处事慌张、稍显稚气的慧芳的"视而不见"，均展现出男权社会对女性审美与行为规范的控制。正如有研究者所言，"电懋"女星呈现出温和的现代性特征——她们虽然穿着打扮西化，但只有当她

们的行为符合传统伦理道德时,才最能吸引男性的注意。[4]

《快乐天使》(1960,易文导演)讲述了梅婉萍(尤敏饰)为帮助金文欧(乔宏饰)完成其父金淳南(李英饰)临终前想见未来儿媳的愿望,冒名顶替进入金家,最后弄假成真,喜结良缘的故事。虽是一部爱情片,但影片却花了大量篇幅展现婉萍照顾金父的过程,这些场景不仅展现了婉萍善良细心、温柔体贴的特质,更强化了她孝顺长辈的贤惠形象。除叙事之外,编导在视听语言上也突出了她温婉贤淑的玉女形象。影片采用阻隔视线的方法与第三人称视点镜头来观看婉萍,对女性主义经典的"看与被看"关系的改写,使婉萍更符合清纯玉女的形象。在婉萍为金淳南唱歌助眠的段落中,镜头首先呈现的是坐在客厅沙发上的金文欧,他突然被父亲房内传来的歌声吸引,在一个移动跟拍镜头中,他循着歌声走向房门,接着影片呈现了一个他不可能看到的视野——房内婉萍正陶醉地唱着《安心睡觉》,床上的金淳南看似闭着眼睛,实则不断偷瞥婉萍。因视觉遭到阻断,父子俩化视为听,既强调了婉萍处于被看的状态,又弱化了窥视所携带的色情意味。影片结尾处,金文欧凝视着正在看风景的婉萍,并在不经意间发现家长正看着他们。在男性对女性充满欲望的凝视后接入家长的观看镜头,由此将爱情(而不仅仅是女性)指涉为被观看的对象,这既有利于塑造角色清纯玉女的形象,又以家长的肯定强化了传统伦理的意味。

尤敏在公众话语中的形象,恰与她在银幕上的玉女形象相契合。这首先体现在她的传统道德观念上。"真正洁身自好,就像清洁的人,细菌是很难侵入的"[5],这段自述既凸显了尤敏的高洁姿态,又体现了她的自我规训意识,传统"妇德"对女性的影响一望可知。其次,生活朴素节俭,以及浓厚的家庭观念,也流露出她对传统伦理道德的遵循:"她所住的房屋是租的,依旧是只有一架小车,作为去影场拍片之代步,其余的她先

[4] Stacilee Ford, "'Reel Sisters' and Other Diplomacy: Cathay Studios and Cold War Cultural Production," in Priscilla Roberts and John M. Carroll eds., *Hong Kong in the Cold War*, p.198.
[5] 上官读:《访尤敏谈"私情"》,载《国际电影》第 43 期(1959 年 5 月),第 15 页。

后资助二弟三弟去美国求学……当二弟去美国求学,她自己伴同前去,手足情深,由此可见。"[6] 再次,尤敏在《国际电影》等影迷杂志上亮相时的服饰,亦突出她的保守与对传统文化的偏爱。相比同时期林黛、叶枫、丁皓等女星多穿热裤、泳装、裙子的西化做派,尤敏多以旗袍示人,并强调"在重要的宴会里,中国人穿旗袍是最大方,最得体的服装……旗袍有 150 件","西装裤与裙子共 75 条"[7] 而已。她也曾表示,服装"最重要的是大方,舒适与适合环境"[8]。

图 10-2 旗袍强化了尤敏与传统文化及伦理道德的关系

最后,明星的婚恋一直是影迷杂志追逐的重点,在这方面,尤敏表示想找圈外人结婚,且对方"并不一定很富有",但要"有风度、有修养、有正当职业"。[9] 这展现了她深受传统婚恋观影响。事实上,强烈的民族意识,也是尤敏在公众话语中的特征之一。因为战后敏感的中日关系,尤敏对中国香港与日本合拍片剧本的挑选尤为仔细,"到现在为止,日本一共寄来三、四个剧本,我看过一个,电懋公司看过其余的,但都不怎么合适"[10]。不仅如此,她在拍摄中国香港与日本合作的"三部曲"时,"拒绝拍接吻镜头"[11],一度令影片拍摄陷入停顿,最后经双方协调,镜头改为宝田明(Akira Takarade,1934—)在尤敏额头上轻轻一吻,这一折中解决方案凸显了尤敏强烈的民族意识。

尤敏饰演的玉女形象,既显示出中国传统价值观念在香港的延续,又

[6] 《影人小史·尤敏之页》,载《国际电影》第 63 期(1961 年 1 月),第 16 页。
[7] 《告诉你尤敏的秘密》,载《国际电影》第 50 期(1959 年 12 月),第 28 页。
[8] 同上。
[9] 《告诉你尤敏的秘密》,载《国际电影》第 50 期(1959 年 12 月),第 29 页。
[10] 《本届亚洲电影节 尤敏不参加竞选》,载《银河画报》第 25 期(1960 年 3 月),第 14 页。
[11] 宋家聪:《尤敏传奇》,陈冠中主编:《半唐番城市笔记》,香港:青文书局,2000 年,第 81 页。

反映了香港右派影人的意识形态策略与制片公司的商业考虑。"电懋"作为一家右派电影公司,以台湾和东南亚等地区为主要市场,在冷战的背景下,"右派影人为了对抗左派的反帝、反封建、反资本主义及阶级斗争等话语,配合国民党的意识形态,以中国文化的'正统'继承者自居"[12],这或许可以解释,"电懋"何以在其出品的影片中不断强化中国传统伦理道德,并塑造具有传统意识的女性形象。

二、孤女/弱女与离散情结的银幕投射

与清纯玉女形象相关,尤敏饰演的孤女/弱女多是受父权控制的传统女性。不同的是,前者多为符合男性审美标准或传统伦理道德的女性,后者则强调女性的忍辱负重甚至遭受牺牲的一面。孤女形象在中国家庭伦理剧中历来有之,从20世纪30年代中后期开始,由于战争与政治的关系,大批影人几次南迁,将上海电影传统带到了香港。易文、王天林等辈"南下影人"既以尤敏饰演的孤女/弱女形象自喻,曲折地抒发委屈与自怜情绪,又强调她们甘愿为男性/男权社会牺牲、奉献的一面,并在有意无意间对遭到贬损的父权进行象征性的修复。

《家有喜事》以女主角杜慧芳因报恩与爱情夹在父子间的复杂感情为主线,导演用一系列细节表现了这个失去庇护、身负家庭重担的弱女子所面临的困境。影片开头,慧芳因父亲离世、母亲患病、弟弟需要上学,必须外出工作贴补家用。她每天周旋于家庭琐事与公司事务之间,凸显了职业女性面临的双重压力。随着母亲病情加重,她不得不委身老板做妾,进一步体现了女性求生之艰。慧芳向施尔芬辞行时自比为"多余人",隐约透露出"南下影人"在香港以异乡人自居的心态。《快乐天使》也有类似弱女寄居异地、父亲始终缺席的情节:梅婉萍寄居金淳南家,与其形成新的父女关系,但李母(高翔饰)的"嚼舌根"也反映出女性所遭受的社会压力:"把

[12] 详见本书第三章的相关论述。

一个女儿摆在金家，这像什么话。"婉萍也多次要求回家，隐约传达出一种客居异乡的不适与对重回故土的渴望。上述两部影片都设置了具有逃避倾向的欲望幻想与恋爱游戏：通过一系列阴差阳错和巧合误会，最终实现了不同社会阶层的结合，体现出"电懋"男性编导的趣味。

与《家有喜事》类似，尤敏在《小儿女》中再次饰演含辛茹苦的长女，影片围绕儿女们对父亲王鸿深（王引饰）再婚从拒绝到接受的过程展开。王景慧（尤敏饰）为照顾两个年幼的弟弟而辍学在家，为了成全父亲再婚，并且不再拖累恋人孙川（雷震饰），她瞒着众人外出谋职，想以一己之力承担家庭重任。尤敏饰演的这一系列职业女性形象，不同于葛兰饰演的空中小姐，或林黛饰演的模特等具有强烈自我意识的现代女性，无论是《家有喜事》中的慧芳，还是《小儿女》中的景慧，其外出谋职均是为生活所迫，难免委曲求全、顾影自怜。这两部影片都以女性的家庭生活为重点，并以女性获得男性拯救、重新回归家庭为终点，确认和巩固了父权在文本／社会中的统治地位。

《星星·月亮·太阳》更为深入地表达了"南下影人"的流离心绪与家国之思。影片聚焦抗战背景下三女一男的爱情故事，有着"更多乱世的想象与宏阔的国族记忆，并在对亲情与人伦的追寻中体现出令人伤神的流亡情结"[13]。影片中尤敏饰演寄人篱下的孤儿朱兰，往返于叔叔婶婶处、秋明家与战场医护岗的离散经验，以及战时与徐坚白（张扬饰）、马秋明（葛兰饰）、苏亚南（叶枫饰）分分合合的曲折经历，迂回地呈现了"南下影人"的离散记忆。其中，最能体现孤儿心态的是阿兰初见秋明时的一段自白："你有父母，不知道一个无依无靠，没有一个亲人是什么滋味。"此处很容易让人联想起《雪里红》中遭养母责骂，哭闹着要寻找生母的小红（玲芝饰），她们都在养父母处受尽折磨，孤苦无依。

影片下半部分，阿兰剪了短发，成为战地护士，相对于之前的柔弱感伤，此时的她果敢坚毅，抛弃一切走上战场，展现出独立的个性。当

[13] 李多钰主编：《中国电影百年（1905—1976）》上编，北京：中国广播电视出版社，2005年，第310页。

徐坚白因受重伤而被遗弃时，阿兰再度表现出坚毅的个性，她不顾一切地从士兵那里抢回徐坚白，为他争取救治的机会。尤敏在谈到她对阿兰前后性格转变的理解时写道："阿兰家庭环境不好，自小养成一种忧郁的性情，缺乏一种正面反抗的力量和勇气，但她是很坚强的女性，这与她自小就要依靠自己有关。"[14]值得注意的是，尤敏在影片中饰演的是一个相当暧昧的形象，她既追求自由恋爱，试图与徐坚白私奔，又不敢与叔叔、婶婶抗争到底；既强调自己"完全变了一个人似的"，又一直甘愿为男性牺牲一切；既勇敢出走，又被时代、命运所裹挟，不得不重回起点。而阿兰最终死去，也象征着自由恋爱／抗争的彻底失败。

在《无语问苍天》（1961，罗维导演）、《火中莲》（1962，王天林导演）等影片中，尤敏扮演了因缺乏家长庇佑，毫无抵抗能力地成为受害者的孤女。《无语问苍天》中父母双亡、无依无靠的哑女秋玲，《火中莲》中父亲离世、遭遇家变的陈玉莲，都受到侮辱与伤害，而且因为先天（失声）或后天（被胁迫）的原因对遭到强暴有口难言。在《火中莲》中，玉莲被强暴后不知如何面对母亲与男友，如行尸走肉般孤独自处，凸显了她受尽委屈而又难以启齿的处境。而被迫害的女性往往选择自我流放：《无语问苍天》中藏身于破庙的秋玲，自惭形秽地将何世翔（雷震饰）拒之门外；《火中莲》中被侮辱的玉莲亦对张云笙（张扬饰）避而不见。"不贞洁"的女性的逃离与自戕，从侧面反映出她们对男性权威的维护。

有研究者对"妓女、歌女、被强暴的女子"进行了症候式解读，指出"沦落只是时不我与的脱轨行为，她们的本质都是道德的、温柔的、贤惠的"，其形象投射的其实是"南下影人"的委屈心理。[15]这一点在《深宫怨》中的董小宛（尤敏饰）身上体现得尤为明显。她虽沦落风尘，却在国家危难之际舍弃情郎，佯作委身权贵，巧用美人计暗杀多尔衮（罗维饰）。特别是在给多尔衮敬毒酒的段落中，坚强果敢、足智多谋的董小宛，与在场畏畏缩缩的顺治帝、虚与委蛇的朝廷重臣洪承畴（乔宏饰）形成了鲜明的对

[14]　重之：《我看清了星星》，载《国际电影》第 61 期（1960 年 11 月），第 23 页。
[15]　焦雄屏：《岁月留影——中西电影论述》，第 324 页。

比。刺杀成功后，相对于顺治帝"不孝刺父"后的安然无恙，反抗暴政的小宛却付出了生命的代价，强调了女性沦为封建父权制牺牲品的情形。

三、跨地域的女性与现代身份

值得注意的是，当尤敏在银幕上传统的一面被影迷称赞的同时，她跨越地域的现代女性特征也得到了强化。正如有研究者所说："无论是在电影内容上、行销发行上或观众接受上，尤敏无疑是战后跨国女性的代表。"[16] 20世纪五六十年代，为了拓展市场，以"电懋"和"邵氏"为代表的香港制片机构纷纷与中国台湾以及日本、韩国、泰国等地开展交流、合作，让银幕上的女性有了更多跨地域工作的机会。在这方面，"电懋"与日本东宝株式会社联合制作的"三部曲"颇具代表性。[17] 这一系列影片令尤敏突破了既有的银幕形象，在一个更具国际化的舞台上展现出东方女性的魅力和现代女性的特质。有论者指出，东宝株式会社可能已经预料到，传统的中国女性形象并不会受日本观众欢迎，于是他们把尤敏塑造成一位既拥有东方美貌，又具有西方行为举止的"新女性"。《国际电影》上刊载的一篇文章毫不讳言地指出，尤敏之所以在日本大受欢迎，"虽与宣传攻势有关，而最主要的却是她那足以代表东方女人的美丽和仪态"[18]。

在"三部曲"中，尤敏经常乘坐飞机或游船跨越不同地域（包括香港、东京、吉隆坡、新加坡、夏威夷等地）；她接受现代教育，使用多种语言（比如日语、英语、粤语、国语）与人交流；她接触外国文化，享受充满异域风情的休闲娱乐（比如在香港的歌舞厅跳舞，在夏威夷的海边

[16] 黄淑娴：《跨越地域的女性：电懋的现代方案》，收于黄爱玲编：《国泰故事（增订本）》，第167页。
[17] 关于20世纪50—60年代中国香港和日本电影交流的概况，可参见 David Desser, "Globalizing Hong Kong Cinema Through Japan," in Esther M.K. Cheung, Gina Marchetti and Esther C.M. Yau eds., *A Companion to Hong Kong Cinema*, West Sussex, UK: John Wiley & Sons, Inc., 2015, pp.168-184.
[18] 《尤敏最近的动态》，载《国际电影》第76期（1962年2月），第13页。

戏水，在日本的雪山滑雪并学习插花、茶道）。"三部曲"以尤敏饰演的第二代移民告别难以言说的过去，选择现代／西化的生活方式为主题，并以缠绵悱恻的跨国恋情与多地的异域风情作为噱头，试图迎合香港年轻观众的口味。这一系列影片充满了因历史、国族和性别引发的身份问题，复杂的身份导致多元文化与价值观的博弈，而对西方价值观的逐渐认可，使主人公现代女性的身份不断凸显。

"三部曲"的首部影片《香港之夜》（1961，千叶泰树导演）跨越了亚洲的多个地点，如日本、老挝以及中国香港和澳门等地，不免令观众觉得混乱。影片的主线是中日混血儿吴丽红（尤敏饰）对日籍男性田中弘（宝田明饰）的追求由拒绝到接受的过程。丽红对日籍母亲既怀念又怨恨，上一辈失败的跨国恋情使她对自己的恋情产生了动摇和怀疑。在得知母亲的消息后，丽红大哭，并拒绝见母亲，展现出她对身份的迷惘与痛苦。值得注意的是，编导巧借服饰体现出丽红的复杂身份和迷惘心绪。影片中丽红多穿旗袍与西式套装，在与日籍母亲、好友出游时，她选择了带有中国元素的裙子以强调自己的文化身份。与母亲在日本生活时，她身穿和服，外套西式羊绒大衣，引来小镇居民对她的身份议论纷纷。尽管她努力学习日本的女性礼仪，如茶道、插花，但仍感到不适应："妈，我不知道为什么，这里的一切、环境，我总觉得不习惯。"难以融入日本文化的丽红选择离开日本，重返香港，在百货公司当售货员。影片最后田中弘的死亡，再次强化了这段跨国恋情的悲剧性与中日文化的隔阂。正如批评家所言，《香港之夜》因其差强人意的剧本和混乱的地点，令观众感到迷惑。正如上文论及的那个被更改的接吻镜头所显示的那样，创作者对主人公恋情的处理，愈发显得含混模糊，"作者既不敢肯定'异国情鸳'，又不敢否定'异国情鸳'；既表现得像是异国结合，由于生活习惯、家庭环境种种歧视，难得幸福，又表现得像是爱情足以克服一切！于是吞吞吐吐，自相矛盾"，以致"无法自圆其说"[19]。

[19] 何观（即张彻）《新生晚报·影话》专栏文章，原文写于1961年，转引自黄爱玲编：《张彻——回忆录·影评集》，第192页。

从文化的角度来说，尤敏在影片中饰演的角色陷入跨国恋情时左右张望，最后略怀伤感地告别过去，选择新身份，这一形象恰与当时的香港电影文化存在着微妙的对应。正如罗卡所说，香港在20世纪五六十年代经历着"第四次电影文化"的过渡："前此形成的中原电影与华南电影传统相结合的电影文化也抵受不住刺激而呈溃散，而以生吞活剥的姿态对外来电影模仿、吸收。这种在迷乱中追寻新的身份，正是六十年代香港电影步向现代化的痛苦历程。"[20]类似这种女主角在历经迷茫后选择新身份的姿态，也延续至接下来的中国香港与日本合拍的两部影片中。

《香港之星》（1963，千叶泰树导演）围绕留日学生王星璇（尤敏饰）邂逅日本青年长谷川透（宝田明饰），以及他们分分合合的过程展开。相比于《香港之夜》中丽红的迷茫柔弱，王星璇更活泼坚毅。她志向远大，从日本女子医科大学毕业后，在新加坡大学医院实习，展现出明晰的女性主体意识。但事实上，她学医是父亲的愿望。而学医的使命与自由恋爱一开始就显示出冲突之处，在日本留学的张英明（林冲饰）找到正在与长谷川透约会的星璇，劝她要好好学习，不可分心。与《香港之夜》类似，星璇同样陷入与长谷川透的爱情中犹豫不决，但这次星璇介意的不是国籍造成的恋爱问题，而是她的日本好友也喜欢长谷川透。由此，王星璇在父亲的期许、自我意志，以及三角恋爱间左右彷徨。直到张英明回到香港继承星璇父亲的职位，而日本好友亦退出这场恋爱，才消解了星璇的顾虑，她终于可以无所羁绊地追寻自由恋爱，实现自我价值。影片最后，星璇没能赶上长谷川透回国的飞机，似乎预示着两人的恋爱关系还会经历波折，但影片的现代背景又暗示了两人再次相遇的可能。

《香港·东京·夏威夷》（1963，千叶泰树导演）以吴爱玲（尤敏饰）从夏威夷跨越东京、香港的旅程为中心展开叙事。相对于前两部，《香港·东京·夏威夷》主人公的性格更为复杂，爱玲外表活泼热情，内心敏感细腻，表面的乐观与内心的创伤构成戏剧张力，暗示了她的迷茫与挣扎。影片一

[20] 罗卡：《五、六十年代看香港电影的过渡》，收于焦雄屏编：《香港电影传奇——萧芳芳和四十年电影风云》，台北：万象图书股份有限公司，1995年，第173页。

图 10-3 《香港之星》等合拍片凸显了跨地域的香港女性形象

开头,便是爱玲当选为"夏威夷小姐",奖品是飞往东京与香港的机票。爱玲的跨国版图不断扩大,她穿梭于亚洲、美洲,旅游方式也更为自主和个性化。在香港祭奠母亲时,爱玲听到妹妹与自己的未婚夫郑浩(林冲饰)相互爱慕的消息后,满怀感触地独自离去。香港与她的联系似乎变得越来越少,让她不知如何认知自己的身份。此外,在东京,爱玲不愿按照男性安排的路线旅行,而是选择深入体验日本的民间生活,虽然在某种程度上体现了女性的自主意识,却险遭坏人迷惑并迷失东京,强调了不听男性劝阻或不服从父权的女性在公共领域可能遭遇的危机。

事实上,爱玲也比前两部合拍片中的丽红、星琏更具现代女性特征,除了上述提到的女性职业身份的变化、主体意识的表露,以及在男女关系中更具主动性之外,服饰的变化也是人物价值观变化的重要体现。如果说

在《香港之夜》中，丽红特意在与日籍母亲、女伴出游时穿上旗袍以强调中国身份的话，那么在《香港之星》中，星琏则故意混淆中日身份，换上和服，与好友玩中日服饰对换的装扮游戏，更自如地在旗袍、西服与和服之间切换。到了《香港·东京·夏威夷》，这种趋势更为明显，爱玲第一次出现在影片中，是她当选为夏威夷小姐时，冠军的袍子、皇冠与手杖被她扔在一旁，她穿着泳装出现在观众的视野中。之后她穿过西式套装与裙子、貂绒大衣，只在香港生母处穿过一次旗袍。与前两部相比，传统服饰已少了很多。通过上述分析不难发现，主人公虽然内心一直存在东方与西方、传统与现代的博弈，但却越来越认同西方的价值观念和生活方式。

与跨地域的银幕形象相匹配，尤敏在银幕之外的私生活，亦流露出现代女性的特征——这与她银幕内外遵循传统伦理道德的形象并存，二者共同建构了一个相互矛盾而又耐人寻味的明星"文本"。尤敏西化的生活方式与价值观念，自然成为影迷杂志报道的重点。对尤敏生活趣味的琐碎报道，显示出她对西化／中产生活方式的追求。例如，尤敏信仰天主教[21]，家里有一个"布置得很欧化的客厅"[22]，相对于"中菜一窍不通"，"炸鸡与煎猪排是她的拿手好戏"，她夏天"喜欢游泳，滑水，冬天爱玩乒乓，羽毛球与篮球"[23]。另外，"在女演员中，她是第一个有驾驶执照的，同时也是第一个玩滑水的"[24]。此处，西化的宗教信仰和生活品位，对体育和户外活动的热衷，以及敢于尝试新事物的勇气，都是现代女性特质的重要体现。

认真、勤勉、敬业的工作态度是中产阶级价值观的重要体现，事实上，这也是作为公众人物的尤敏留给影迷最深的印象之一。"只要是在片场见她，她手上老是有一本书，那本书是《演员修养论》，简直不离左右。"[25]这则报道既充分显示了尤敏的勤奋好学，又为其增添了一份书卷

[21] 参见《尤敏皈依天主教》，载《国际电影》第8期（1956年5月），第11页。
[22] 上官读：《访尤敏谈"私情"》，载《国际电影》第43期（1959年5月），第15页。
[23] 《告诉你尤敏的秘密》，载《国际电影》第50期（1959年12月），第28—29页。
[24] 《影人小史·尤敏之页》，载《国际电影》第63期（1961年1月），第16页。
[25] 《专访本届影后尤敏》，载《影风电影》1959年第7期。

图 10-4　西化的做派显示了尤敏明星形象中现代的一面

气。刊登在 1960 年《国际电影》上的一篇文章指出,"她肯努力,能虚心研究,每一次的改变,而事先她下了一番私心琢磨功夫"[26]。例如,为了准确表现《无语问苍天》中哑女的内心情绪,她"专心一致,时常为了一个脸部表情,研究再三"[27]。尤敏的积极上进,勤勉工作,既暗合了当时正在崛起的香港中产阶级的价值观,又凸显了她独立、干练的现代女性特质。

最值得注意的,恐怕还是尤敏的跨国形象。在影迷画报的报道中,尤敏的踪迹遍布亚洲及美国等地,她"先在香港为《三绅士艳遇》、《香港之星》拍摄香港部分外景,再去星马拍摄《香港之星》的外景。而日本摄影场上又在等待着她去完成《三绅士艳遇》上集"[28]。除了因工作需

[26]　红叶:《谈尤敏的演技》,载《国际电影》第 56 期(1960 年 6 月),第 10 页。
[27]　《〈无语问苍天〉赚人眼泪》,载《国际电影》第 65 期(1961 年 3 月),第 8 页。
[28]　《尤敏与〈三绅士艳遇〉》,载《国际电影》,第 80 期(1962 年 6 月),第 35 页。

要跨越地域，尤敏还很喜欢在休闲度假时旅行，"尤敏去过日本、星加坡、马来亚、中国台湾、菲列宾、西贡、泰国、美国、墨西哥……她希望电懋公司可以给她一个假期游历欧洲及英伦三岛"[29]。如果联系尤敏的成长经历，便不难发现某些端倪：她生在香港，长于澳门，求学期间辗转于香港、澳门与广州，在英文书院的读书经历更令她具备扎实的英语功底[30]，为她在银幕内外跨国提供了重要条件。

在尤敏所跨越的地域中，日本最为她所倾倒。影迷杂志不无夸张地写道："《香港之夜》是日本今年度最受欢迎的影片！打破卖座纪录！"[31]日本对尤敏的接受，几乎成为一道文化奇观："（日本的）女孩子们看到尤敏，疯狂的围着她，报纸的记者几乎以访问到她在东京生活的一举一动为荣，尤敏一笑，整个东京几乎像感到地震一般！"[32]《香港之夜》的美工师费伯夷曾以速写的方式勾勒出尤敏在日本大受追捧的场面：戏院、旅馆、大街小巷都有日本民众围观尤敏的巨幅照片；在巴士上，人们都在阅读关于尤敏的报道；日本家庭、酒馆里的电视里都放着关于尤敏的采访。[33]这些图画形象地展现了尤敏风靡日本的盛况。几乎可以肯定地说，尤敏在日本引发的巨大反响，是同时期其他香港女星所无法比拟的。"电懋"更是借此机会大肆营销尤敏的明星形象，在将日本媒体对尤敏的报道作了统计归纳之后，指出尤敏风靡日本的原因在于："一、她很像日本人，二、她有一个日本人所喜爱的面型，三、她太温柔有礼了……如果要作者代他们再加一句心里话，那是——尤敏要是真正是一个日本人，该多么好呢。"[34]这则报道既巧妙地呈现了尤敏在公共话语中温和谦逊的特征，又刻意模糊了尤敏的香港身份，进而强调东方文化的共通性及尤敏东方女性的特质。

有批评者指出，尤敏在银幕上所跨越的地域（美国、日本、马来西亚、

[29] 《告诉你尤敏的秘密》，载《国际电影》第50期（1959年12月），第29页。
[30] 《专访本届影后尤敏》，载《影风电影》1959年第7期。
[31] 东敬：《尤敏疯魔了东京》，载《国际电影》第71期（1961年9月），第11页。
[32] 《日本人眼中的尤敏》，载《国际电影》第67期（1961年5月），第17页。
[33] 费伯夷：《〈香港之夜〉片场速写》，载《国际电影》第69期（1961年7月），第12—13页。
[34] 《日本人眼中的尤敏》，载《国际电影》第67期（1961年5月），第17页。

菲律宾、泰国和中国台湾地区等）均是西方阵营围堵共产主义的盟友[35]，事实上，上述大部分地方是"电懋"电影的主要发行地。当时中国内地的电影市场关闭，香港电影的发展在某种程度上得益于冷战，特别是与日本、台湾等地在电影方面的交流、合作与互动。再联系"电懋"通过中国香港与日本合拍"三部曲"开拓日本发行网络的考虑，不难发现尤敏在银幕上的跨地域，既投射了文化冷战的背景，又有着"电懋"的商业诉求。

结语

1964年，婚后的尤敏宣布退出影坛。同时期，伴随着葛兰息影，林黛、乐蒂自杀，陆运涛等"电懋"高管遭遇空难，重要编导人员被"挖角"，一个充满中产阶级趣味，强调现代生活方式与都市空间的"电懋"时代宣布终结。

尤敏在"电懋"时期的创作，涵盖了符合传统伦理道德的玉女，饱受流离之苦、沦为父权制牺牲品的孤女，以及跨地域的现代女性等多个矛盾的面向：一方面，她的银幕形象大多具备清纯、孝顺、具有自我牺牲精神等传统女性的特质；另一方面，尤敏又是战后香港影坛最具代表性的跨地域的女性，她见证并参与了跨国合拍片中的历史、国族和性别等多方意识形态的角力，其所饰演的角色投射的复杂、暧昧的国族身份与女性特质，几可视作在冷战背景下试图走向亚洲乃至全球的香港电影工业的一个缩影。尤敏的银幕形象中那些矛盾的面向——对传统伦理道德的遵从，对现代生活方式的追求，以及跨越地域时遭遇的驳杂的文化身份，体现了"电懋"的商业及文化策略，从一个侧面投射了"南下影人"的流离心绪，以及香港电影在冷战背景下的跨国想象。

[35] 麦浪：《冷战氛围下的香港寓言——电懋与东宝的"香港"系列》，收于李培德、黄爱玲编：《冷战与香港电影》，第195页。

◎ 尤敏"电懋"时期主演影片片目

《玉女私情》，1959，唐煌导演；

《家有喜事》，1959，王天林导演；

《快乐天使》，1960，易文导演；

《无语问苍天》，1961，罗维导演；

《香港之夜》，1961，千叶泰树导演，与日本东宝株式会社联合制作；

《星星·月亮·太阳》（上集、大结局），1961，易文导演；

《火中莲》，1962，王天林导演；

《珍珠泪》，1962，王天林导演；

《香港之星》，1963，千叶泰树导演，与日本东宝株式会社联合制作；

《三绅士艳遇》，1963，杉江敏男导演，与日本东宝株式会社联合制作；

《小儿女》，1963，王天林导演；

《香港·东京·夏威夷》，1963，千叶泰树导演，与日本东宝株式会社联合制作；

《宝莲灯》，1964，王天林、吴家骧、易文联合导演；

《深宫怨》，1964，王天林导演；

《梁山伯与祝英台》，1964，严俊导演。

资料来源：《国泰故事（增订本）》所附之国泰机构《国粤语片总目》，以及各期《国际电影》。

第十一章 | Chapter 11

现代性、片厂制与女明星：
"电懋"女星的形象塑造与身份定位

在第二次世界大战后的香港影坛，发达的电影工业和成熟的商业制片体制催生了一大批各具特色的明星。"电懋"是20世纪五六十年代香港最重要的制片机构之一，以垂直整合及大制片厂制为依托，制造了一大批熠熠生辉的明星（尤其是女明星），在银幕内外引起观众的广泛关注，成为战后香港电影文化中一道意蕴丰富的文化景观。正如研究者所说："'电懋'采用荷里活（即好莱坞——引者注）的方式控制明星的私生活，梳理明星的公众形象，度身制造出形象鲜明的林黛、尤敏、葛兰、林翠等耀眼明星。"[1] "电懋"对于女星的仰赖，深刻地影响着其出品影片的艺术风格，而"电懋"女星丰富、独特的形象，则为我们研究"电懋"作品及其文化想象提供了重要的资料。

一、明星制与"电懋"

明星现象在电影问世前便已经存在，然而作为一种系统的商业行销体系的明星制，则出现在好莱坞大制片厂制形成之后。片厂制与明星制相生相伴，具有某种程度的共生关系。早在20世纪二三十年代的上海，明星影片公司、天一影片公司、联华影业公司等电影企业便已然开始实行片厂制，

[1] 钟宝贤：《香港影视业百年（增订版）》，香港：三联书店（香港）有限公司，2011年，第194页。

发掘明星，建立明星的薪酬制度。在 20 世纪 40 年代中后期南下的过程中，上海影人不仅带给香港丰富的明星资源，同时与香港本土环境对接，实现了明星在制度层面的传承与发展。

"电懋"的母公司——新加坡国泰机构最早以经营院线的方式进入电影业（一度充当英国兰克公司等电影企业的发行代理），后逐渐涉足电影制作。到 20 世纪 50 年代末期"电懋"成立时，已经完成了电影的制作、发行、放映的垂直整合，成为一家跨区/国的垄断性电影企业。随着大制片厂制度的建立，"电懋"的明星被推向公众视野。

明星制起源于美国好莱坞片厂，好莱坞也是举世闻名的"星工厂"，世界其他国家及地区的明星制，往往以好莱坞为典范，上世纪五六十年代的香港影坛亦不例外。1959 年 3 月，"邵氏"的官方刊物《南国电影》刊登了一篇题为《世界影坛上第一颗明星的诞生》的专栏文章，完整地追溯了好莱坞明星的创始神话——尤其是"比沃格拉夫女郎"（Biograph Girl）弗洛伦斯·劳伦斯（Florence Lawrence）的成名历程[2]，表明了彼时香港影坛对于好莱坞明星体系的"再发现"。当时香港国粤语片界皆十分依赖明星的市场效应，以至有"卖拷贝等于卖主角"[3]之说。为了保证明星的持续供给，包括"电懋""邵氏"在内的主要制片机构纷纷开设演员培训班，发掘和培养具有明星潜质的演员。

战后香港电影对明星制的接受和采纳，可追溯至永华影业公司。20 世纪 40 年代中后期，大量上海影人南下，其中既有导演、编剧、音乐、美工方面的人才，也有周璇、李丽华、白光等明星。"永华"出品特色之一，便是动员大量明星拍摄巨片，其代表作《国魂》和《清宫秘史》都拥有强大的明星阵容。

"电懋"的官方刊物《国际电影》为我们研究该公司的明星制提供了重要的参考。这份刊物的发行范围覆盖了马来西亚、新加坡、印度、旧金山等多地，据美国《好莱坞导报》（Hollywood Reporter）报道，《国际电影》

[2]《世界影坛上的第一颗明星的诞生》，载《南国电影》第 13 期（1959 年 3 月），无页码。
[3] 银汉：《彻底的明星制》，载《影风》1955 年第 10 期，第 22—23 页。

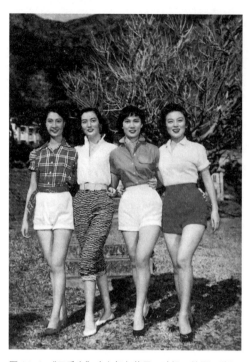

图 11-1 "四千金":(左起)苏凤、叶枫、林翠、穆虹

月销量达十万份[4],其影响力由此可见一斑。《国际电影》为汉英双语资讯杂志,主体部分由"电懋"影讯及明星专栏组成,附有部分海内外电影新闻,以及各类互动栏目等。从内容上看,杂志刊登的"电懋"影讯往往从明星——以国语片女星林黛、葛兰、尤敏、林翠、叶枫、丁皓等为主——的角度切入,用明星艺名代指角色,以强化明星的魅力及角色契合度,其互动栏目中的"猜谜游戏"环节通过各种方式"拼贴"明星形象,鼓励影迷崇拜与迷恋明星。[5]不仅如此,《国际电影》每年例行登载《华侨晚报》举行的香港"十大明星选举"结果,通过"电懋"明星所占比率来强调其明星资源的优势。[6]另外,该杂志重视对明星"私生活"的报道,特别是对明星的兴趣爱好及其"前明星"阶段的梳理,为笔者的明星研究提供了宝贵的材料。该杂志中与明星"私生活"话语相对应的,还有影展及公益活动等相关报道中明星公众形象的建构。总体而言,《国际电影》不仅对明星在不同媒介中的形象进行了有效的连接,而且增强了明星银幕形象的说服力。

除了记录处于事业巅峰期的明星之外,《国际电影》也为新人提供了

[4] 《国际电影销数十万独创风格——好莱坞导报专文推荐》,载《国际电影》第65期(1961年3月),第4页。
[5] 《六十一期有奖猜谜游戏——六对迷人的眼睛》,载《国际电影》第61期(1960年11月),第62—63页。
[6] 《华侨晚报选举十大明星电懋占其五》,载《国际电影》第75期(1962年1月),第6页。

提升知名度的窗口。翻阅 1956 年至 1965 年的《国际电影》杂志,"电懋"几代明星交接的轨迹清晰可见。根据影像材料及《国际电影》的记载可知,"电懋"在影片、宣传文字、影展、公益活动等的支持下,较为成功地实现了对于明星形象的商业运作。"电懋"在影片营销过程中十分仰赖明星的宣传效应,于是明星一方面寄托了"电懋"的商业野心,另一方面也成为公司制片策略及文化理念的载体。

二、消费语境中的"电懋"女星塑形

"电懋"女星通过广告画、挂历、杂志、电影乃至电视等媒介引领观众进入都市消费语境之中,成为都市消费景观的重要组成部分。不仅如此,"电懋"女星们以相对大胆开放的衣着和体态诠释着青春活力与性感魅力,构建起 20 世纪五六十年代香港国语影坛最具症候性的文化景观。

具体而言,女星在"电懋"影片中的出场,往往与娱乐业或现代都市工业有着千丝万缕的关联。如《龙翔凤舞》(1959,陶秦导演)、《野玫瑰之恋》《桃李争春》《莺歌燕舞》等歌舞片主要呈现了彼时香港都市的娱乐景观,而女星冶艳的身影则是娱乐景观的中心。以《桃李争春》为例,影片以摩天大楼的俯拍画面开场,生动地刻画出高楼林立的香港城市空间。随着剧情的推进以及李爱莲(叶枫饰)与香港本土歌星陶海音(李湄饰)竞争的白热化,各种娱乐场合与设施随之呈现出来,比如"摩天大酒店"内的"春风殿"夜总会及其录音棚,甚至电视直播间等。其中,"春风殿"中李氏与陶氏之间展开的几场歌舞竞逐,堪称对香港中产阶级夜生活的夸耀性展示。影片结尾处呈现了一场别开生面的游轮歌舞秀:片中一度陷入恶性竞争的李氏与陶氏,在一艘豪华游轮上以一曲《桃花江》(配以百老汇舞蹈)完成了和解的仪式。游轮表演秀的举行,一方面引导观众沉浸到更加新颖奢侈的享乐之中,另一方面拓展了娱乐景观的边界。片中乔宏扮演的跨国公司董

事长一角的投资行为，在某种程度上正是香港"电懋"兼新加坡国泰机构主事者陆运涛的翻版；而两名女主人公的和解，也似乎象征着本土娱乐传统与外来资本的融合将为娱乐业带来更加令人振奋的前景。

与《桃李争春》等作品略有不同，《空中小姐》《香车美人》《云裳艳后》（1959，唐煌导演）等作品呈现的是另一种都市工业景观。《香车美人》以"香车美人"李佳英（葛兰饰）与丈夫购车、成名、卖车的经历为主线，从侧面展示了当时汽车工业的发展状况。值得注意的是，在影片开场近两分半钟的时间里，主角的身影始终没有出现，编导以全景和特写表现了车展及往届"香车美人"评选的盛况，呈现出一个华洋杂处、工业繁荣的城市面貌，将物欲、性欲以及都市中产阶级的生活理想巧妙地融合在一起。

当然，"电懋"女星的作用绝不只是银幕内外烘托娱乐气氛、推销工业产品，其本身亦被寄予了一定的审美文化内涵。彼时，香港国语影坛一度推崇以"健美""肉感"著称的女星，"电懋"亦不例外。事实上，在中国电影史上，对"健美"女星的崇拜由来已久，然而不同时期、不同历史背景下公众对"健美"的解读，却有着相当大的差异。20世纪30年代，"健美"女性的形象塑造与当时关于女性的启蒙话语有着密切的联系，舆论通过"健美"之类的修辞来推广"新女性"的身体形象及其背后所包含的意识形态。[7]电影界受到"健美"理念的影响，以女星为载体对社会舆论进行银幕转述，于是打造出了符合时代潮流的"现代偶像"。以黎莉莉的"体育皇后"形象为例，"健美"型女星的出现，在很大程度上是对"体育救国"之国家号召的响应，着重于"健"而非"美"，因此这些女星"不能有太明显的性的吸引力"[8]。而在20世纪五六十年代的香港，关于"电懋"女星"健美"的描述则反其道而行之，大肆渲染女星的性感。这其实是一种以"美"为终极诉求的商业包装策略。另外，就"体育皇后"式的健美女星来说，

[7]〔澳〕马宁：《从寓言民族到类型共和：中国通俗剧电影的缘起与转变（1897—1937）》，上海：上海三联书店，2012年，第175页。
[8] 肖恩·麦克唐纳：《黎莉莉：表演一种活泼、健美的类型》，收于〔美〕张英进、〔澳〕胡敏娜编：《华语电影明星》，西飏译，北京：北京大学出版社，2011年，第72页。

与黎莉莉相比,"电懋"女星丁皓所塑造的类似银幕形象对都市文化带有更多的欣赏和包容,而少了一份对民族国家等宏大议题的关切。[9]

在影迷杂志的话语中,李湄和叶枫都是以"健美"著称的女星。以李湄为例,《光艺电影画报》曾以《健美女星李湄》和《健美的李湄》为题对其进行介绍,作者别出心裁地以李湄的三围数据作为其"健美"形象的证据:"李湄身长五尺五寸,体重一百十八磅,胸围三十六寸,臀围三十五寸半,腰围二十三寸。这种健美的体格,放在好莱坞亦第一流,自是中国电影史上的奇迹……相比双腿瘦得'吾见犹怜'的老牌影后胡蝶和'亭亭玉立'却无适当身胸臀来配合的夏梦,在外形上更有优势。"[10]

图 11-2 李湄经常登上《国际电影》封面

不难看出,"健美"意味着对女星身体曲线的欣赏,及对 20 世纪 50 年代好莱坞"肉弹"(sex bomb)女星的模仿。例如,刊载在《国际电影》上的一篇文章指出:"毫无疑问的,好莱坞的作风影响了全世界的审美观点,尤其当肉弹型横行之时,女人的美丽首先要讲究三围尺码,而且是上下两围越大越好。"[11]除了李湄、叶枫之外,类似的"电懋"女星还有夷光(1931—)、张仲文(1936—2019)等,她们的存在不同程度地表明了观众对于银幕性感符号的消费需求。值得注意的是,李湄还是 1952 年"香港小

[9] 在"电懋"出品的《体育皇后》(1961,唐煌导演)中,丁皓出演女主角"体育皇后",其情节与早年孙瑜导演的同名电影类似。《国际电影》杂志曾开辟专栏配合影片宣传丁皓的"体育皇后"形象,参见飞鸿:《丁皓体育场上争雄》,载《国际电影》第 60 期(1960 年 10 月),第 32—35 页。
[10] 《健美的李湄》,载《光艺电影画报》第 55 期(1952 年 11 月),第 6 页。
[11] 《身材曼妙的王莱》,载《国际电影》第 70 期(1961 年 8 月),第 54 页。

姐"评选中进入复赛的候选佳丽（"电懋"晚期的女星莫愁则是 1959 年"香港小姐"评选的季军）[12]，尽管最终未能拿到桂冠，但也足见李的形象与当时主流社会审美心理相契合。

由于身体曲线的成形和维系需要较为严格的控制，几乎所有有关"电懋"女星的介绍，都会提及她们对体育运动（特别是游泳等项目）的爱好，如此构成了众女星私生活话语的一个重要方面。擅长游泳的女星在早年常被冠以"美人鱼"的雅号，作为"健美"型女星的一种重要亚类型存在。[13]而游泳之所以成为女星们喜爱的运动，主要在于泳装特别适合女星自然地裸露身体，明星的泳装照因此成为各种影迷杂志争相登载的照片。除了塑身之外，对包括游泳、篮球、羽毛球、骑马等各项运动的热衷，也使得"电懋"女星们成为时尚的现代生活方式的代言者，从她们身上可以窥知"电懋"电影创作者们对于现代审美及生活理念的想象。

三、时装片与"电懋"女星的性别身份

在 20 世纪五六十年代的香港经济转型中，伴随着劳动密集型产业如纺织、印染、成衣、玩具制造等的发展，女性参加职业培训及就业的机会增加，进入公共视野的现象也更加普遍。"电懋"的时装片中就有不少以职业妇女或都市女白领为主要角色的作品，在《云裳艳后》中，林黛饰演的便是一名在孤儿院长大的制衣女工兼服装模特，影片既涉及职业教育，同时也展现了时装行业的发展状况。然而从"电懋"电影对女性角色的再现来看，那些进入公众视野中的女性并没有获得与男性对等的地位，性别权力的天平仍明显倾向男性。

以《野玫瑰之恋》为例，女主角邓思嘉（葛兰饰）是一位冶艳奔放且

[12] 余慕云：《香港小姐与香港电影（1946—1988）》，香港：三联书店（香港）有限公司，1989 年，第 14—20 页。
[13] 肖恩·麦克唐纳：《黎莉莉：表演一种活泼、健美的类型》，收于〔美〕张英进、〔澳〕胡敏娜编：《华语电影明星》，西飏译，第 72 页。

极具行动力的夜总会歌舞女郎。从电影观看机制的层面来看,邓思嘉并非处在全然被动的地位,然而这一切不过是表面现象。影片开头,邓思嘉翻唱改编自《卡门》的经典唱段时,编导用一组视点镜头显示了她对于男主人公梁汉华(张扬饰)的好感:邓思嘉从景深处走来,忽然眼神一滞,表情由喜转惊,瞬间又恢复喜悦的状态;紧接着,镜头切换到梁汉华的近景,通过调焦由模糊转为清晰,由近景放大至特写,呈现出梁汉华的反应;配合着"我要是爱上了你,你就死在我手里"的歌声,邓思嘉对梁汉华投以饱含欲望的注视。在某种程度上,这样的呈现修正了劳拉·穆尔维(Laura Mulvey,1941—)所诟病的以"男性看,女性被看"为主要特征的父权制观看秩序——尽管这种修正实际上是有限度的。结合影片前后部分葛兰的表演,我们会发现,无论是灯光、走位还是镜头调度,编导都将邓思嘉置于一个绝对的被看的地位上,邓思嘉的观看特权毋宁说是通过暴露自己的身体,以夜总会歌舞女郎这个充满道德风险的身份获取的。美国电影理论家米丽娅姆·汉森(Miriam Hansen,1949—2011)在讨论好莱坞早期电影明星鲁道夫·瓦伦蒂诺(Rudolph Valentino,1895—1926)的银幕形象时曾指出,在其主演的影片中,作为视点发出者的女性角色,总是被定位为"蛇蝎美人"[14],而《野玫瑰之恋》中葛兰饰演的邓思嘉恰似此类"蛇蝎美人"——她们在获得观看地位的同时被贴上了带有一定负面意味的标签,由此削弱了对父权制观看秩序的威胁。

短暂的女性视点镜头之后,接下来的镜头完全回归到了对女性身体的展示上——当邓思嘉走到梁汉华跟前,并俯视后者之际,镜头切换的不是梁汉华仰视邓思嘉的反应镜头,而是从第三者的视点插入了邓思嘉扭动的臀部,将其与梁汉华仰视的形象并置在一个中景镜头之中。而后,当邓思嘉与梁汉华独处时,影片再次呈现了邓思嘉的视点镜头,表明她引诱梁汉华的目的。然而中途插入的大提琴手(田青饰)在房门外偷窥的镜头,却再次将她归入观看客体的行列。

[14] Miriam Hansen, *Babel and Babylon: Spectatorship in American Silent Film*, Cambridge, Massachusetts: Harvard University Press, 1991, p.269.

图 11-3 《温柔乡》主演林黛

影片《温柔乡》对女主角丁小圆（林黛饰）的表现与《野玫瑰之恋》颇有类似之处。该片讲述的是任性少女丁小圆费尽心机赢得未婚夫的青睐并最终得偿所愿的故事。影片以一组香港夜景的镜头开场，配合歌声，呈现出"温柔乡"——都市夜晚的诱惑。接着，镜头切换至轮渡上的女主角丁小圆。登陆香港之后，作为男主角张正光（张扬饰）的表妹和未婚妻（由男主角的母亲指定，但未告知男主角），丁小圆来到未婚夫的住处，经由管家（刘恩甲饰）引领，在起居室门口目睹了张正光与伙伴们花天酒地的一幕。通过丁小圆与黑暗中嬉戏的一对对男女之间的视线匹配，影片初次将小圆建构成了观看行为的发出者。如果说这仅是一次出于好奇的观看的话，那么接下来小圆的行为则夹杂着一定程度的窥淫色彩：顺着她好奇而不安的视线，镜头切换至正在抖动的女性裸露的双腿，紧接着，一名男性握住她的一只手，并在她双腿边坐下；然后镜头上移，在窗边一对相拥起舞的男女身上静止——这对男女正是"表哥"张正光和其众女友之一。镜头切回至面有愠色的小圆，直到她默默地离开房间。值得注意的是，小圆的两次窥视都借助了昏暗的环境，一旦灯光亮起，小圆的注视便被打断，这暗示着小圆的窥视行为是受限定与不合法的。

接下来的段落里，小圆的窥视行为再度得以实施，这次是透过窗户偷看房间内男女的活动——似乎是为了配合小圆的观看，房内熄灭的灯光被点亮了，在小圆好奇的注视下，张正光和他的三个女友处于画面中心。虽然小圆此次的窥视行为发生在明处，然而由于二哥张次明（雷震饰）的陪伴及对大哥张正光放浪行为的声讨，作为欲望主体的小圆实际上遭到了道德的规约，她的窥视再次受限。《温柔乡》故事的结尾则明显表现出对父权

制（以及以此为基础的男性观看模式）的归顺和臣服。通过参加泳装选美，丁小圆最终将自己完全置于被展示的位置上。经过这种由看向被看的转换，女主角获得了以张正光为代表的男性的认可，实现了从"女孩"到"女人"的转变，满足了男主人公／男性观众对女性的支配／观看的欲望。

和葛兰饰演的邓思嘉一样，林黛扮演的少女丁小圆在文本中也是作为受限的观看者存在，在视觉层面不具备完全的主体性。作为当时香港国语影坛的电影明星，观众对于葛兰、林黛形象抱有较高的期待。各种媒体文本——画报、杂志等对于女星形象的宣传，令她们在影片中的形象从一开始就被赋予了强烈的奇观化的意味，难以摆脱被看的宿命。

在叙事层面，女性角色在"电懋"电影中常被置于尴尬的地位：她们或为影片提供重要的叙事推动力，或为影片的解读提供女性的视角，却从不曾真正撼动男性为女性制定的性别角色规范。就《香车美人》而言，女主人公李佳英是一名服装公司职员，在夫妻买车这件事的处理过程中，显示出了她思虑周全、富有主见的优点，而张扬饰演的丈夫张达鸣则更容易为周围人的言论所左右和摆布。两人买车之后，李氏在机缘巧合之中当选"香车美人"，成为电视红人和媒体追捧的对象。而起初同意李佳英参选的张达鸣，却因妻子的成名而不快，直到得知妻子在公众场合也不忘提及自己作为张太太的身份时，才终于释怀。尽管影片总体肯定了张氏夫妻间的让步与相互体谅，但事实上李佳英在维持家庭和睦的过程中，为张的冲动和自私做出了更多的牺牲，包括放弃"香车美人"所带来的社交生活等。类似地，《同床异梦》的女主人公江人美（李湄饰）虽然醉心于演艺事业，但最终难逃父权的规训，不得不就范于贤妻良母式的理想女性角色。放弃公众角色而选择家庭角色，这几乎是银幕内外"电懋"女星们共同的选择。

由上可见，无论在故事层面还是在观看秩序层面，女性角色的越轨最终都只不过是验证了男性对社会秩序及视觉秩序的控制力，她们的主体性一再被动摇，其智慧和刁蛮在很大程度上只是满足了男性对女性的不同欣赏趣味。换言之，"电懋"难以跳出父权主导下的家庭及社会伦理

对女性进行规训的窠臼，呈现的是中产阶级男性的幻想和欲望，是一种不无保守色彩的意识形态实践。

四、"电懋"女明星与传统文化

除了拍摄表现都市中产阶级时尚生活与情爱传奇的时装片之外，"电懋"亦生产了一定数量的古装戏曲片和民国初期题材电影。以女明星为主要载体，此类影片主要依靠通俗文学在民间的影响力，通过讲述神话、虚构历史等方式反映出创作者对中华传统文化的想象和眷恋，引起东南亚及其他地区华人观众的文化认同，是"电懋"电影不可忽视的组成部分。

"电懋"古装电影的代表作包括《珍珠泪》（1962，王天林导演）、《花好月圆》（1962，唐煌导演）、《宝莲灯》《鸾凤和鸣》（1964，罗维导演）、《聊斋志异》（1965，唐煌导演）、《金玉奴》（1965，王天林导演）等。通过才子佳人悲欢离合的叙事模式，创作者将观众对古典中国的模糊想象具象化，同时避免触及意识形态的敏感地带。"电懋"的竞争对手"邵氏"所摄黄梅调及古装片的票房业绩表明，此类作品对东南亚乃至欧美地区的华人社群极具吸引力。不仅如此，通过拍摄古装片，"电懋"女星的古典美亦得到充分表现，其明星形象因此更加丰富、立体。比如《宝莲灯》一片中"玉女"尤敏以小生扮相示人，在角色塑造方面有一定的突破，尤敏本人清雅的气质更是得到了比较充分的表现。

与古装片略有不同，《星星·月亮·太阳》《啼笑姻缘》等影片既反映出创作者对传统的留恋，同时也投射出复杂暧昧的国族想象。以《星星·月亮·太阳》为例，该片改编自徐速的同名畅销小说，部分情节涉及抗日战争的历史背景，战乱中三位女性角色——"星星"朱兰（尤敏饰）的温柔纯真、"月亮"秋明（葛兰饰）的聪慧隐忍，以及"太阳"亚南（叶枫饰）的勇敢倔强得以凸显，女明星各自的特质在影片中被强化。三位女子或贤

淑或宽容或深明大义之品质，亦符合中国传统伦理道德对女性的要求。另外，在协助抗战的过程中，女性的爱国热忱在文本中得到了充分的肯定。然而值得注意的是，该片在台湾拍摄外景，并得到国民党当局的大力协助[15]，因此只展现了国军的抗战情形，而没有对国共合作抗战的历史加以表现，换言之，影片的拍摄及其文本皆表现出"电懋"的亲台立场。

《啼笑姻缘》则同黄梅调及古装片一样，包含了传统戏曲的元素。女主角之一沈凤喜（葛兰饰）为民国时期北平

图 11-4 《星星·月亮·太阳》剧照

天桥的一位街头艺人，她的京韵大鼓唱段多次穿插于故事当中，由此葛兰对多种传统曲艺的精通得到充分展示。《啼笑姻缘》全片含蓄地描画出了北中国的文化图景，在某种程度上寄托了"南下影人"的家国想象。

银幕下，女星的着装也在某种程度上反映出其文化立场。原先流行于20世纪二三十年代上海等地的改良旗袍，50年代中后期因其"资产阶级色彩"而一度在内地销声匿迹，却在香港得到了继承和发扬。旗袍也是"电懋"女星们除蓬蓬裙、裤装之外最重要的装束之一。从《国际电影》辑录的女星个人资料看，旗袍无疑是众女星所拥有的数量最多的服装。以葛兰和尤敏为例：前者一度拥有旗袍250件以上，远超西装的30件；后者也曾拥有旗袍150件，相当于其西装裤与裙子总和的两倍。[16]女星们身着旗袍出席宴会、颁奖礼等相对正式的场合，构成了当时香港影坛一道有趣的文化景观。

20世纪60年代初，好莱坞拍摄了一部以香港为背景的影片《苏丝黄的

[15]《一月中台湾拍外景》，载《国际电影》第63期（1961年1月），第7页。
[16]《告诉你尤敏的秘密》，载《国际电影》第50期（1959年12月），第27页。

世界》(The World of Suzie Wong, 1960, 理查德·奎因 [Richard Quine] 导演), 其上映伴随着混血女星关南施 (Nancy Kwan, 1939—) 的走红和东方符号 "苏丝黄旗袍"在海外的流行, 赋予了旗袍更加复杂的文化内涵。《国际电影》曾经多次报道关南施作为"中国演员"在好莱坞走红, 将她与当时活跃在好莱坞的卢燕 (1927—) 等华裔演员并列, 甚至表现出对"苏丝黄式"发型的推崇, 却极少有关于"苏丝黄旗袍"的正面报道。相比中式改良旗袍, "苏丝黄旗袍"是一种更加强调曲线的紧身旗袍, 摆开衩至大腿根部, 摆长在膝盖或膝盖之上——几乎可称为超短裙。

作为香港双重审美的产物,"苏丝黄旗袍"在某种程度上代表着西方注视下的东方, 受到包括"电懋"女星在内的不少香港人的诟病。[17]《国际电影》曾刊载了女星林翠对"苏丝黄旗袍"(文中称"苏西黄")所包含的东方主义色彩的指责:"戏的本身因为导演安排的不妥, 已经乏善可陈, 而最令人难受的却是公然在舞台上, 让饰演水兵的男人伸手从饰演流莺的女人的旗袍下乱摸一通, 而那些旗袍叉又几乎高及腰部。林翠并不想故意诋毁这部戏, 只是实在叫人看着作呕, 这种表演方式是让本土人难以置信的","林翠看完这个戏, 低着头悄悄地溜出戏院, 她当时的心情便是唯恐人家发现她是个黄面孔的人, 引得无数人的眼光集中到她的身上, 那将是多么的不安"。[18] 报道的措辞表露出林翠对于地域、族裔及文化身份的敏感, 尽管没有使用相关术语, 但文稿字里行间已然流露出对于西方/男性对东方/女性进行消费和物化的不满。林翠对"苏丝黄旗袍"的拒斥, 在某种程度上表明西化生活方式受到中国传统文化尺度的制约。从另一个角度来看, 通过表现演员对中华文化的坚守, 塑造出具有较强道德感和社会责任感的明星形象, 这契合于相当一部分"电懋"影片的中产阶级定位。

"电懋"固然在创作中以推广现代生活方式为己任, 要求旗下女星们掌

[17] 对"苏丝黄旗袍"的分析, 亦可参见 Sandy Ng, "Clothes Make the Woman: Cheongsam and Chinese Identity in Hong Kong," in Kyunghee Pyun and Aida Yuen Wong eds., *Fashion, Identity, and Power in Modern Asia*, New York: Palgrave Macmillan, 2018, pp.366-367.

[18] 重之:《林翠印象中的欧洲风貌》, 载《国际电影》第 55 期 (1960 年 5 月), 第 23 页。

握驾车、游泳乃至英语会话等技能，同时也推崇中国传统文化，着力宣传打造葛兰这样既擅长传统曲艺，又能够跟上欧美时尚步伐的跨文化演艺人才。这既为市场所要求，亦不悖于创作者的艺术追求。

结语

作为电影工业的一个重要生产/消费现象，明星在某种程度上反映着整个行业的发展状况，并能揭示特定时期的历史文化面貌。通过对"电懋"女星的形象分析，可以看出"电懋"承袭早期上海电影之余绪，以女星为主要卖点，其出品的不少影片亦以女性为主要表现对象，准确地说是从男性的视角观照女性（尤其是都市女性）的物质生活及情感状态。女性——女星及其扮演的银幕角色，在"电懋"电影中占据着至关重要的位置，她们集中体现了具有时代特色的审美情趣，以及创作者/观众对现代生活的憧憬和向往，更交织着创作者对传统与现代的矛盾复杂心态。"电懋"电影对消费文化的迎合，对性别关系的表现，以及对传统与现代元素的取舍，深刻地影响着"电懋"女星的形象塑造与身份定位；同样地，"电懋"女星的形象与身份定位，也反映出"电懋"的制片策略及创作理念。另外，在冷战的背景下，"电懋"女星们身上投射的国族想象，为电影中的都市景观增添了历史的、政治的维度，由此赋予了"电懋"电影更加丰富的社会文化内涵。

参考文献

（以著者、编者姓氏拼音为序）

一、原始报刊材料

白景瑞、宋存寿、岳枫、胡金铨、卢燕口述，岚岚记录：《从"新潮电影"谈到演员是否导演工具》，载《银河画报》第 158 期（1971 年 5 月）。

卜一：《片场访岳枫》，载《南国电影》1959 年第 13 期。

陈慧珠：《〈兰花花〉告诉我们不应存有自私心理》，载《长城画报》1954 年第 45 期。

陈维：《访：千千万万观众所热烈崇拜的——马徐维邦先生》，载《新影坛》第 3 卷第 5 期（1945 年 1 月）。

陈瑛：《也谈〈兰花花〉》，载《长城画报》1955 年第 48 期。

程步高：《我几年来导演的经过》，载《万影》1936 年第 5 期。

程步高：《漫话重庆》，载《抗战戏剧》1938 年第 1 期。

程步高：《"八一三"以来的生活自述》，载《电影周刊》1939 年第 20 期。

程步高：《〈慈母顽儿〉作文竞赛给奖礼》，载《长城画报》1958 年第 89 期。

大良：《闲话岳枫》，载《电影画报》1943 年第 5 期。

丁一：《访韩非》，载《杂志》第 11 卷第 6 期。

东敬：《尤敏疯魔了东京》，载《国际电影》第 71 期（1961 年 9 月）。

斗寅：《白光卖弄性感歌喉》，载《电影圈》第 158 期（1950 年 6 月）。

方澄：《〈方帽子〉是恶劣影片》，载《大众电影》1951 年第 25 期。

飞鸿：《丁皓体育场上争雄》，载《国际电影》第 60 期（1960 年 10 月）。

费伯夷：《〈香港之夜〉片场速写》，载《国际电影》第 69 期（1961 年 7 月）。

歌乐：《值得推荐的一部好片子——〈金莲花〉》，载《工商晚报》1957 年 2 月 14 日。

葛兰:《扶桑行脚》,载《国际电影》第 44 期(1959 年 6 月)。

葛兰:《在六千万美国观众之前演出》,载《国际电影》第 49 期(1959 年 11 月)。

谷水:《葛兰与音乐》,载《国际电影》第 24 期(1957 年 10 月)。

韩非:《我的舞台生活》,载《万象》第 1 卷第 3 期。

韩非:《没有喜剧可演》,载《文汇报》1956 年 11 月 30 日。

汉:《〈花街〉写的是什么?》,载《联国电影》1950 年 2 月号。

何森:《元老导演岳枫访问记》,载《南国电影》1969 年第 2 期。

红叶:《谈尤敏的演技》,载《国际电影》第 56 期(1960 年 6 月)。

华英:《抢生意!吴永刚马徐维邦失欢》,载《新上海》第 54 期。

辉光:《被称为"马屁精"的韩非》,载《电影明星小史》1948 年第 2 期。

季者:《合众社记者张国兴被逐记》,载《新闻纪事》1949 年第 1 期。

龙潜谷:《从另一个角度看国语片的前途》,载《国际电影》第 6 期(1956 年 3 月)。

吕嘉:《记马徐维邦》,载《上海影坛》第 1 卷第 4 期。

马当先:《韩非李丽华的戏路》,载《联国电影》第 8 期(1951 年 7 月)。

曼谷长城新影迷:《从周兰的出走谈起》,载《长城画报》1955 年第 48 期。

孟郁:《新片漫评》,载《上海影坛》1944 年第 2 卷第 1 期。

千里:《两栖四艺人》,载《青青电影》1944 年复刊第 1 期。

秋山:《葛兰说:"我来给你们拍张相片!"》,载《国际电影》第 13 期(1956 年 11 月)。

上官读:《访尤敏谈"私情"》,载《国际电影》第 43 期(1959 年 5 月)。

石诚:《韩非印象记》,载《三六九画报》第 18 卷第 5 期。

思楼:《白光最近二三事》,载《电影圈》第 168 期(1951 年 4 月)

斯人:《沙漠里的绿洲》,载《电影圈》第 164 期(1950 年 12 月)。

司徒明:《纸上谈影——〈海棠红〉的评价》,载《影风》第 57 期(1956 年 1 月)。

屠光启:《我的"自我检讨"》,载《青青电影》1950 年第 15 期(1950 年 7 月)。

情杨:《李丽华、韩非的〈误佳期〉》,载《联国电影》第 9 期(1951 年 9 月)。

望峰:《一年来的香港国语片影坛》,载《长城画报》1954 年第 47 期。

王世桢:《笑着,向旧思想、旧习惯开火——讽刺喜剧片〈女理发师〉观后随笔》,载《大众电影》1963 年第 1 期。

微风:《葛兰陈厚的曼波舞》,载《工商晚报》1957 年 3 月 6 日。

伍尚:《去年度电影制片业回顾》,载《光艺电影画报》第 46 期(1952 年 2 月)。

筱越:《评〈春城花落〉》,载《大公报》1949 年 5 月 20 日。

霄志:《恋爱与婚姻的斗争——论〈娘惹〉的思想性》,载《长城画报》第 7 期(1951 年 7 月)。

谢添:《向平凡的英雄们致敬——写在〈锦上添花〉上映的时候》,载《天津日报》1963 年 6 月 2 日。

杨眉:《心花怒放——看北影新片〈锦上添花〉》,载《人民日报》1963 年 1 月 29 日。

杨彦岐(即易文):《香港半年》,载《宇宙风(乙刊)》第 44 期。

耶戈:《香港电影业急剧发展》,载《联国电影》1950 年第 11 期。

易水:《悼费穆先生》,载《光艺电影画报》第 35 期(1951 年 3 月)。

银笛:《葛兰被称为全能艺术家》,载《国际电影》第 66 期(1961 年 4 月)。

银汉:《彻底的明星制》,载《影风》1955 年第 10 期。

银犀:《从西班牙的莘莱明珂说到葛兰之舞》,载《国际电影》第 53 期(1960 年 3 月)。

银犀:《中国影坛瑰宝——葛兰》,载《国际电影》第 64 期(1961 年 2 月)。

印尼一影迷:《〈鸣凤〉——一部优秀的片子》,载《长城画报》1956 年第 70 期。

影侦:《岳枫在华北不敢露面》,载《新上海》1946 年第 26 期。

袁仰安:《谈电影的创作》,载《长城画报》第 1 期(1950 年 8 月)。

袁仰安:《〈红楼梦〉与〈新红楼梦〉》,载《电影圈》第 164 期(1950 年 12 月)。

尤斯:《智慧之星——葛兰》,载《国际电影》第 40 期(1959 年 2 月)。

游仲希:《演技的管制者——岳枫》,载《银河画报》1959 年第 20 期。

俞介甫:《关于电影〈锦上添花〉和对于它的评价》,载《人民日报》1963 年 2 月 11 日。

岳枫:《关于〈逃亡〉》,载《时代》1935 年第 5 期。

岳枫:《电影题材的选择》,载《艺华》1936 年第 2 期。

岳枫:《日本电影——〈新地〉》,载《时代电影》1937 年第 7 期。

岳枫:《本位工作杂感》,载《新影坛》1942 年第 2 期。

张国兴:《香港的中国电影业:香港东区扶轮会中专业演讲》,载《亚洲画报》1956 年第 34 期。

钟敬之:《家学渊源的易文》,载《银河画报》第 19 期(1959 年 9 月)。

重之:《葛兰有什么秘密武器?》,载《国际电影》第 59 期(1960 年 9 月)。

重之:《林翠印象中的欧洲风貌》,载《国际电影》第 55 期(1960 年 5 月)。

重之:《我看清了星星》,载《国际电影》第 61 期(1960 年 11 月)。

钟惦棐:《为影片〈江湖儿女〉上映讲几句话》,载《大众电影》1952 年第 7 期。

朱克:《写〈玫瑰岩〉的前前后后》,载《长城画报》1955 年第 57 期。

《白光加入龙马》,载《青青电影》1950 年第 20 期。

《白光赴台湾的秘密》,载《电影圈》第 167 期（1951 年 3 月）。

《〈半下流社会〉在摄制中》,载《亚洲画报》第 22 期（1955 年 2 月）。

《〈半下流社会〉大火烧木屋》,载《亚洲画报》第 24 期（1955 年 4 月）。

《本年度最优秀的国语片〈花街〉》,载《电影圈》第 158 期（1950 年 6 月）。

《本届亚洲电影节 尤敏不参加竞选》,载《银河画报》第 25 期（1960 年 3 月）。

《〈擦鞋童〉参加第五届亚洲电影展》,载《亚洲画报》第 60 期（1958 年 4 月）。

《才华惊人的葛兰》,载《国际电影》第 56 期（1960 年 6 月）。

《程步高由港到沪》,载《电声周刊》1938 年第 41 期。

《程步高有意重回电影界,谈瑛即将返香港》,载《中国影坛》1941 年第 4 期。

《程步高入国泰,周璇即返沪》,载《戏世界》1947 年第 268 期。

《从影展会到飞机失事》,载《国际电影》第 105 期（1964 年 8 月）。

《电影界热烈庆祝双十"国庆"》,载《亚洲画报》第 19 期（1954 年 11 月）。

《法院出票传询附逆影人十四名 张善琨周璇张石川名列前茅》,载《罗宾汉》1946 年 11 月 3 日。

《访问"亚洲"董事长张国兴——由培养新人麦玲谈到"亚洲"制片方针》,载《亚洲画报》第 25 期（1955 年 5 月）。

《高检处二次侦讯附逆影人》,载《中华时报》1946 年 11 月 22 日。

《高院三传附逆影人 陈燕燕李丽华上堂》,载《前线日报》1946 年 12 月 11 日。

《告诉你尤敏的秘密》,载《国际电影》第 50 期（1959 年 12 月）。

《葛兰专栏》,载《影风》1953 年第 1 期。

《葛兰的新家庭》,载《影风》1956 年第 7 期。

《葛兰舞姿》,载《国际电影》第 14 期（1956 年 12 月）。

《葛兰加入国际阵线》,载《国际电影》第 8 期（1956 年 6 月）。

《葛兰伦敦结婚》,载《国际电影》第 69 期（1961 年 7 月）。

《葛兰从欧洲到美国》,载《国际电影》第 77 期（1962 年 3 月）。

《广州沦陷归路中断,程步高回沪》,载《电影周刊》1938 年第 11 期。

《广州开始禁映》,《青青电影》1950 年第 5 期（1950 年 3 月）。

《国泰光华两大戏院携手》,载《联国电影》第 11 期（1951 年 11 月）。

《国泰的发行网络》,载《国际电影》第 40 期（1959 年 2 月）。

《国语片在香港无出路》，载《光艺电影画报》第 48 期（1952 年 4 月）。

《国际电影销数十万独创风格——好莱坞导报专文推荐》，载《国际电影》第 65 期（1961 年 3 月）。

《〈寒山夜雨〉介绍》，载《新影坛》第 1 期（1942 年 11 月）。

《韩非夏梦白日做梦》，载《电影圈》第 180 期（1952 年 4 月）。

《华侨晚报选举十大明星电懋占其五》，载《国际电影》第 75 期（1962 年 1 月）。

《健美的李湄》，载《光艺电影画报》第 55 期（1952 年 11 月）。

《〈金缕衣〉闪电完成》，载《亚洲画报》第 25 期（1955 年 5 月）。

《恐怖片导演马徐维邦小史》，载《青青电影周刊》第 5 卷第 2 期。

《〈狂风之夜〉》，载《电影圈》第 170 期（1951 年 6 月）。

《离香港返重庆前再访程步高》，载《电影周刊》1939 年第 22 期。

《六十一期有奖猜谜游戏——六对迷人的眼睛》，载《国际电影》第 61 期（1960 年 11 月）。

《马徐维邦四出活动》，载《青青电影》1948 年第 2 期。

《马徐维邦日内返沪》，载《青青电影》1950 年第 18 期（1950 年 9 月）。

《马徐维邦六秩寿辰 影界昨摆寿筵》，载《大公报》1960 年 1 月 13 日。

《〈满庭芳〉轰动台北》，载《亚洲画报》第 23 期（1955 年 3 月）。

《美人爱香车》，载《国际电影》第 34 期（1958 年 8 月）。

《名导演马徐维邦离沪》，载《青青电影周刊》1949 年第 6 期（1949 年 3 月）。

《名导演马徐维邦凌晨被车碾伤不治》，载《工商晚报》1961 年 2 月 14 日。

《前程似锦的尤敏》，载《银河画报》第 22 期（1959 年 12 月）。

《〈情场如战场〉刷新票房纪录》，载《国际电影》第 21 期（1957 年 7 月）。

《〈琼楼恨〉三主角的特写》，载《光艺电影画报》第 19 期（1949 年 11 月）。

《权威"鬼"导演马徐维邦》，载《闻书周刊》1938 年第 1 期。

《日本人眼中的尤敏》，载《国际电影》第 67 期（1961 年 5 月）。

《身材曼妙的王莱》，载《国际电影》第 70 期（1961 年 8 月）。

《世界影坛上的第一颗明星的诞生》，载《南国电影》第 13 期（1959 年 3 月）。

《台湾禁映六十部国语片》，载《国际电影》第 8 期（1956 年 8 月）。

《〈亡魂谷〉：马徐维邦导演杰作》，载《电影圈》第 171 期（1951 年 7 月）。

《〈误佳期〉评介》，载《联国电影》第 10 期（1951 年 10 月）。

《五年来之亚洲出版社》，载《亚洲画报》第 54 期（1957 年 10 月）。

《〈无语问苍天〉赚人眼泪》，载《国际电影》第 65 期（1961 年 3 月）。

《新片介绍——〈江湖儿女〉》,载《联国电影》第 11 期(1951 年 11 月)。
《香港长城改组完成!》,载《青青电影》1950 年第 7 期(1950 年 4 月)。
《香港电影制片业的前途》,载《青青电影》1950 年第 16 期(1950 年 8 月)。
《香港影业面临崩溃危机》,载《亚洲画报》第 34 期(1956 年 2 月)。
《新旧交替期中的中国影业现状》,载《电影圈》第 165 期(1951 年 1 月)。
《〈血染海棠红〉全片告成》,载《国际电影》第 2 期(1955 年 11 月)。
《"亚洲"筹备开拍〈半下流社会〉观光调景岭》,载《亚洲画报》第 19 期(1954 年 11 月)。
《严俊、韩非、岳枫即将去港》,载《青春电影》1949 年第 5 期。
《易文陈厚联袂加入国际阵营》,载《国际电影》第 4 期(1956 年 1 月)。
《一部难得的国产片——评介〈江湖儿女〉》,载《中国学生周报》第 5 期(1952 年 8 月 22 日)。
《一月中台湾拍外景》,载《国际电影》第 63 期(1961 年 1 月)。
《〈杨娥〉台湾献映获得好评》,载《亚洲画报》第 19 期(1954 年 11 月)。
《〈杨娥〉获得"总统"奖状》,载《亚洲画报》第 22 期(1955 年 2 月)。
《野玫瑰的缠绵镜头》,载《国际电影》第 55 期(1960 年 5 月)。
《影人小史·葛兰之页》,载《国际电影》第 78 期(1962 年 4 月)。
《影人小史·尤敏之页》,载《国际电影》第 63 期(1961 年 1 月)。
《影人生活素描·你要知道葛兰的私生活吗?》,载《国际电影》第 54 期(1960 年 4 月)。
《影人影事·李丽华两头难》,载《光艺电影画报》第 31 期(1950 年 11 月)。
《影人影事·韩飞离港回到上海》,载《光艺电影画报》第 52 期(1952 年 8 月)。
《永华安渡危机》,载《亚洲画报》第 25 期(1955 年 5 月)。
《尤敏皈依天主教》,载《国际电影》第 8 期(1956 年 5 月)。
《尤敏喜上眉梢》,载《国际电影》第 39 期(1959 年 1 月)。
《尤敏何时披上嫁衣》,载《银河画报》第 23 期(1960 年 1 月)。
《尤敏最近的动态》,载《国际电影》第 76 期(1962 年 2 月)。
《尤敏与〈三绅士艳遇〉》,载《国际电影》,第 80 期(1962 年 6 月)。
《〈月儿弯弯照九州〉——费穆遗作 计划开拍》,载《联国电影》第 10 期(1951 年 10 月)。
《岳枫落魄故都》,载《海风》1946 年第 19 期。
《岳枫随军赴东北!》,载《海燕》1946 年第 13 期。

《岳枫由港来信:周璇严俊韩非合演〈花街〉》,载《青青电影》1950年第4期。

《张善琨退出"长城"》,载《青青电影》1950年第5期(1950年3月)。

《张善琨病逝东京》,载《国际电影》第15期(1957年1月)。

《这不仅是哀思——敬悼费穆先生!》,载《电影论坛》1951年复刊第7期。

《中泰合作影片,如何引起侨胞不满?葛兰说明此中毛病》,载《国际电影》第8期(1956年5月)。

《中央文化部制定影片领发上演执照以及输出输入暂行办法》,载《青青电影》1950年第15期(1950年7月)。

《专访本届影后尤敏》,载《影风电影》1959年第7期。

二、专著(含译著)

蔡国荣:《中国近代文艺电影研究》,台北:台湾电影图书馆出版部,1985年。

陈播主编:《三十年代中国电影评论文选》,北京:中国电影出版社,1993年。

陈蝶衣、童月娟等编著:《张善琨先生传》,香港:大华书店,1958年。

陈冠中主编:《半唐番城市笔记》,香港:青文书局,2000年。

陈子善编:《说不尽的张爱玲》,上海:上海三联书店,2004年。

程季华主编:《中国电影发展史》第1卷,北京:中国电影出版社,1981年。

程季华主编:《中国电影发展史》第2卷,北京:中国电影出版社,1981年。

〔美〕傅葆石:《双城故事——中国早期电影的文化政治》,刘辉译,北京:北京大学出版社,2008年。

〔英〕弗朗西丝·斯托纳·桑德斯:《文化冷战与中央情报局》,曹大鹏译,北京:国际文化出版公司,2002年。

顾也鲁:《艺海沧桑五十年》,上海:学林出版社,1989年。

贺宝善:《思齐阁忆旧》,北京:生活·读书·新知三联书店,2005年。

黄爱玲编:《张彻——回忆录·影评集》,香港:香港电影资料馆,2002年。

黄爱玲编:《粤港电影因缘》,香港:香港电影资料馆,2005年。

黄爱玲编:《国泰故事(增订本)》,香港:香港电影资料馆,2009年。

黄淑娴:《香港影像书写:作家、电影与改编》,香港:香港公开大学出版社、香港大学出版社,2013年。

黄淑娴编:《真实的谎话——易文的都市小故事》,香港:中华书局,2013年。

黄卓汉:《电影人生——黄卓汉回忆录》,台北:万象图书股份有限公司,1994年。

焦雄屏:《岁月留影——中西电影论述》,北京:商务印书馆,2019年。

焦雄屏编:《香港电影传奇——萧芳芳和四十年电影风云》,台北:万象图书股份有限公司,1995年。

蓝天云编:《有生之年——易文年记》,香港:香港电影资料馆,2009年。

李道新:《中国电影的史学建构》,北京:中国广播电视出版社,2004年。

李多钰主编:《中国电影百年(1905—1976)》上编,北京:中国广播电视出版社,2005年。

李翰祥:《影海生涯》上册,北京:农村读物出版社,1987年。

李翰祥:《三十年细说从头》上册,北京:北京联合出版社,2017年。

《廖承志文集》编辑办公室编:《廖承志文集》上册,香港:三联书店(香港)有限公司,1990年。

卢玮銮编:《香港的忧郁——文人笔下的香港(一九二五—一九四一)》,香港:华风书局,1983年。

刘成汉:《电影赋比兴集》上册,台北:远流出版事业股份有限公司,1992年。

罗卡:《香港电影点与线》,香港:国际演艺评论家协会(香港分会),2006年。

罗卡、〔澳〕法兰宾(Frank Bren):《香港电影跨文化观(增订版)》,刘辉译,北京:北京大学出版社,2012年。

〔澳〕马宁:《从寓言民族到类型共和:中国通俗剧电影的缘起与转变(1897—1937)》,上海:上海三联书店,2012年。

饶曙光:《中国喜剧电影史》,北京:中国电影出版社,2005年。

沙荣峰:《沙荣峰回忆录暨图文资料汇编》,台北:台湾电影资料馆,2006年。

苏涛:《浮城北望:重绘战后香港电影》,北京:北京大学出版社,2014年。

苏雅道:《论尽银河》,香港:博益出版社,1982年。

唐君毅:《说中华民族之花果飘零》,台北:三民书局股份有限公司,1974年。

吴迪(启之)编:《中国电影研究资料(1949—1979)》上卷,北京:文化艺术出版社,2006年。

银都机构编著:《银都六十(1950—2010)》,香港:三联书店(香港)有限公司,2010年。

于伶:《于伶戏剧电影散论》,北京:中国戏剧出版社,1985年。

余慕云:《香港小姐与香港电影(1946—1988)》,香港:三联书店(香港)有限公司,1989年。

张彻:《回顾香港电影三十年》,香港:三联书店(香港)有限公司,1989年。

张济顺:《远去的都市:1950年代的上海》,北京:社会科学文献出版社,2015年。

〔新加坡〕张建德:《香港电影:额外的维度(第2版)》,苏涛译,北京:北京大学出版社,2017年。

张燕:《在夹缝中求生存——香港左派电影研究》,北京:北京大学出版社,2010年。

〔美〕张英进:《穿越文字与影像的边界:张爱玲电影剧本中的性别、类型与表演》,《多元中国:电影与文化论集》,南京:南京大学出版社,2012年。

〔美〕张英进〔澳〕胡敏娜编:《华语电影明星》,西飏译,北京:北京大学出版社,2011年。

〔美〕张英进:《审视中国——从学科史的角度观察中国电影与文学研究》,南京:南京大学出版社,2006年。

〔美〕张英进主编:《民国时期的上海电影与城市文化》,苏涛译,北京:北京大学出版社,2011年。

〔美〕张真:《银幕艳史:都市文化与上海电影(1896—1937)》,沙丹等译,上海:上海书店出版社,2012年。

中央文化部电影局编印:《香港电影制片公司情况参考资料》,内部文件,1954年。

中央文化部电影局编印:《香港电影市场与电影界情况参考资料》,内部文件,1954年。

中央文化部电影局编印:《香港电影界人物情况参考资料》第一辑,内部文件,1954年。

钟宝贤:《香港影视业百年》,香港:三联书店(香港)有限公司,2004年。

周夏主编:《海上影踪:上海卷》(中国电影人口述历史丛书),北京:民族出版社,2011年。

朱枫、朱岩编:《朱石麟与电影》,香港:天地图书有限公司,1999年。

左桂芳、姚立群编:《童月娟回忆录暨图文资料汇编》,台北:台湾电影资料馆、台湾行政机构"文化建设委员会",2001年。

〔日〕佐藤忠男:《炮声中的电影:中日电影前史》,岳远坤译,北京:世界图书出版公司,2016年。

《〈春城花落〉电影小说》,香港:中国出版有限公司,1949年。

《〈毒蟒情鸳〉电影小说》,香港:友联书报发行公司,1957年。

《〈锦绣天堂〉特刊》,香港:电影丛刊社,1949年。

《〈旧爱新欢〉电影小说》,香港:新世纪出版社,1953年。

《〈美人计〉电影小说》，香港：世界出版社，1961 年。

《太太万岁》(《电影画报》特刊之二)，新加坡：出版者不详，约 1947 年。

《上海—香港：电影双城》，香港：香港市政局，1994 年。

《喜剧电影讨论集》，北京：中国电影出版社，1963 年。

《香港影人口述历史丛书（2）：理想年代——长城、凤凰的日子》，香港：香港电影资料馆，2001 年。

《香港影人口述历史丛书（4）：王天林》，香港：香港电影资料馆，2007 年。

Greg Barnhisel, *Cold War Modernists: Art, Literature, and American Cultural Diplomacy*, New York: Columbia University Press, 2015.

John M. Carroll, *A Concise History of Hong Kong*, Lanham: Rowman & Littlefield Publishers, 2007.

Esther M.K. Cheung, Gina Marchetti and Esther C.M. Yau eds., *A Companion to Hong Kong Cinema*, West Sussex, UK: John Wiley & Sons, Inc., 2015.

David Clayton, *Imperialism Revisited: Political and Economic Relations between Britain and China,1950-1954*, New York: St. Martin's Press,1997.

Richard Dyer, *Stars* (new edition), London: British Film Institute, 1998.

Poshek Fu ed., *China Forever: The Shaw Brothers and Diasporic Cinema*, Urbana and Chicago: University of Illinois Press, 2008.

Christine Gledhill ed., *Stardom: Industry of Desire*, London and New York: Routledge, 2005.

Miriam Hansen, *Babel and Babylon: Spectatorship in American Silent Film*, Cambridge, Massachusetts: Harvard University Press, 1991.

Christina Klein, *Cold War Orientalism: Asia in the Middlebrow Imagination, 1945-1961*, Berkeley and Los Angeles: University of California Press, 2003.

Christine Loh, *Underground Front: the Communist Party in Hong Kong*, Hong Kong: Hong Kong University Press, 2010.

Chi-Kwan Mark, *Hong Kong and the Cold War: Anglo-American Relations, 1949-1957*, Oxford: Clarendon, 2004.

Giles Scott-Smith and Hans Krabbendam eds., *The Cultural Cold War in Western Europe, 1945-1960*, London and Portland: Frank Cass, 2003.

Frances Stonor Saunders, *The Cultural Cold War: the CIA and the World of Arts and Letters*, New York and London: The New Press, 2013.

Stephen Teo, *Hong Kong Cinema: the Extra Dimensions*, London: British Film Institute, 1997.

Steve Tsang, *A Modern History of Hong Kong*, Hong Kong: Hong Kong University Press, 2011.

三、论文

陈辉扬:《传奇的没落——马徐维邦香港时期的启示》,收于《香港电影的中国脉络》,香港:香港市政局,1990年。

陈辉扬:《自我之伤痕——论马徐维邦》,收于《梦影集》,台北:允晨文化出版有限公司,1990年。

陈智德:《左翼共名与伦理觉醒——朱石麟电影〈一板之隔〉、〈水火之间〉与〈误佳期〉》,收于黄爱玲编:《故园春梦——朱石麟的电影人生》,香港:香港电影资料馆,2008年。

〔美〕傅葆石:《回眸"花街":上海"流亡影人"与战后香港电影》,黄锐杰译,载《现代中文学刊》2011年第1期。

〔美〕傅葆石:《骚动的六十年代:现代性、青少年文化与香港的粤语电影》,吴咏恩译,收于《光影缤纷五十年》,香港:香港市政局,1997年。

〔美〕傅葆石:《现代化与冷战下的香港国语电影》,马山译,收于黄爱玲编:《国泰故事(增订本)》,香港:香港电影资料馆,2009年。

〔美〕傅葆石:《香港国语电影的黄金时代:"电懋""邵氏"与冷战》,王羽译,载《当代电影》2019年第7期。

何思颖:《歌女、村女与曼波女郎》,马山译,收于《国语片与时代曲(四十至六十年代)》,香港:香港市政局,1993年。

黄爱玲访问及整理:《访韦伟》,收于黄爱玲编:《诗人导演——费穆》,香港:香港电影评论学会,1998年。

黄爱玲:《从三十年代到冷战时期——朱石麟和岳枫的电影之路》,收于李培德、黄爱玲编:《冷战与香港电影》,香港:香港电影资料馆,2009年。

黄淑娴:《跨越地域的女性:电懋的现代方案》,收于黄爱玲编:《国泰故事(增订本)》,香港:香港电影资料馆,2009年。

科大卫:《我们在六十年代长大的人》,收于黄爱玲、李培德编:《冷战与香港电影》,香港:香港电影资料馆,2009年。

黎莉莉:《〈狼山喋血记〉的寓意和原委》,收于黄爱玲编:《诗人导演——费穆》,

香港：香港电影评论学会，1998年。

胡心灵口述、吴青蓉采访整理：《流离生涯电影梦》，收于《电影岁月纵横谈》上册，台北：台湾电影资料馆，1994年。

李道新：《伦理诉求与国族想象——朱石麟早期电影的精神走向及其文化含义》，载《当代电影》2005年第5期。

李道新：《马徐维邦：中国恐怖电影的拓荒者》，载《电影艺术》2007年第2期。

李道新：《冷战史研究与中国电影的历史叙述》，载《文艺研究》2014年第3期。

李相采访、整理：《朱枫访谈录》，载《当代电影》2010年第3期。

梁秉钧：《电影空间的政治——两出五〇年代香港电影中的理想空间》，收于梁秉钧、黄淑娴、沈海燕、郑政恒编：《香港文学与电影》，香港：香港公开大学出版社，2012年。

林年同：《朱石麟（二稿）》，收于《战后国、粤片比较研究——朱石麟、秦剑等作品回顾》，香港：香港市政局，1983年。

林年同：《战后香港电影发展的几条线索》，收于《中国电影美学》，台北：允晨文化实业股份有限公司，1991年。

罗卡：《传统阴影下的左右分家——对"永华"、"亚洲"的一些观察及其他》，收于《香港电影的中国脉络》，香港：香港市政局，1990年。

罗卡：《后记：回顾、反思、怀疑》，收于《上海—香港：电影双城》，香港：香港市政局，1994年。

罗卡：《拈须微笑观世情——李萍倩中晚年创作》，载《电影艺术》2007年第1期。

罗卡：《管窥电懋的创作/制作局面：一些推测、一些疑问》，收于黄爱玲编：《国泰故事（增订本）》，香港：香港电影资料馆，2009年。

罗卡：《冷战时代〈中国学生周报〉的文化角色与新电影文化的衍生》，收于黄爱玲、李培德编：《冷战与香港电影》，香港：香港电影资料馆，2009年。

罗卡：《冷暖"亚洲"》，载香港电影资料馆《通讯》季刊第61期（2012年8月）。

罗卡：《战后上海和香港的黑色电影及与进步电影的相互关系》，载《当代电影》2014年第11期。

罗维明：《双城旧影》，收于《香港—上海：电影双城》，香港：香港市政局，1994年。

罗维明访问、何美宝撰录：《枫骨凌霜映山红——岳枫导演》，收于《香港影人

口述历史丛书（1）：南来香港》，香港：香港电影资料馆，2000年。

麦浪：《冷战氛围下的香港寓言——电懋与东宝的"香港"系列》，收于李培德、黄爱玲编：《冷战与香港电影》，香港：香港电影资料馆，2009年。

蒲锋：《〈血染海棠红〉的父亲和女儿》，载香港电影评论学会季刊 HKinema 第42号，香港：香港电影评论学会有限公司，2018年4月。

齐闻韶：《我的苦乐与思考》，收于上海市电影局史志办公室编：《上海电影史料（4）》，1994年。

秦翼：《战后上海"附逆影人"的检举和清算》，载《当代电影》2016年第1期。

容世诚：《围堵颉颃；整合连横——亚洲出版社/亚洲影业公司初探》，收于黄爱玲、李培德编：《冷战与香港电影》，香港：香港电影资料馆，2009年。

沙丹：《长凤新的创业与辉煌》，收于银都机构编著：《银都六十（1950—2010）》，香港：三联书店（香港）有限公司，2010年。

沙丹：《政治光谱下的文艺变革：建国前夕香港左派影人的活动及影响》，载《电影艺术》2012年第4期。

石琪：《邵氏影城的"中国梦"与"香港情"》，收于黄爱玲编：《邵氏电影初探》，香港：香港电影资料馆，2003年。

石琪：《港产左派电影及其小资产阶级性》，收于罗卡主编：《60风尚——中国学生周报影评十年》，香港：香港电影评论学会，2012年。

苏涛：《上海传统、流离心绪与女明星的表演政治——略论长城影业公司的创作特色与文化选择》，载《电影艺术》2013年第4期。

苏涛：《时代转折、政治角力与女明星的银幕塑形：李丽华与战后香港国语片》，载《当代电影》2014年第5期。

吴昊：《时代的创伤：马徐维邦》，载《戏园志异》（第13届香港国际电影节特刊），1989年。

吴昊：《爱恨中国：论香港的流亡文艺与电影》，收于《香港电影的中国脉络》，香港：香港市政局，1990年。

也斯：《张爱玲与香港都市电影》，收于《超前与跨越：胡金铨与张爱玲》，香港：临时市政局，1998年。

岳枫口述、何丽嫦整理：《我的早期从影生涯》，收于《战后国、粤片比较研究——朱石麟、秦剑等作品回顾》，香港：香港市政局，1983年。

张建德：《上海遗风——香港早期国语片》，收于《香港—上海：电影双城》，香港：香港市政局，1994年。

钟宝贤：《政治夹缝中的电影业——张善琨与永华、长城及新华》，收于黄爱玲、李培德编：《冷战与香港电影》，香港：香港电影资料馆，2009年。

钟宝贤：《星马实业家和他的电影梦：陆运涛及国际电影懋业公司》，收于黄爱玲编：《国泰故事（增订本）》，香港：香港电影资料馆，2009年。

郑佩佩：《带我入菩萨道的导演岳老爷》，收于《香港影人口述历史丛书（1）：南来香港》，香港：香港电影资料馆，2000年。

朱顺慈访问、胡淑茵整理：《葛兰：电懋像个大家庭》，收于黄爱玲编：《国泰故事（增订本）》，香港：香港电影资料馆，2009年。

Stacilee Ford, "'Reel Sisters' and Other Diplomacy: Cathay Studios and Cold War Cultural Production," in Priscilla Roberts and John M. Carroll eds., *Hong Kong in the Cold War*, Hong Kong: Hong Kong University Press, 2016.

Poshek Fu, "Cold War Politics and Hong Kong Mandarin Cinema," in Carlos Rojas and Eileen Chou eds., *The Oxford Handbook of Chinese Cinema*, New York: Oxford University Press, 2013.

Poshek Fu, "More than Just Entertaining: Cinematic Containment and Asia's Cold War in Hong Kong, 1949-1959," in *Modern Chinese Literature and Culture*, Vol.30, No.2 (Fall 2018).

Sam Ho, "Excerpts From an Interview With Ge Lan," in *Mandarin Films and Popular Songs: 40's-60's*, Hong Kong: Urban Council, 1993.

Charles Leary, "The Most Careful Arrangements for a Careful Fiction: A Short History of Asian Pictures," *Inter-Asia Cultural Studies*, Vol.13, No.4, 2012.

Charles Leary, "*Air Hostess* and Atmosphere: The Persistence of the Tableau," in Lilian Chee and Edna Lim eds., *Asian Cinema and the Use of Space: Interdisciplinary Perspectives*, New York and London: Routledge, 2015.

Gary Needham, "Fashioning Modernity: Hollywood and the Hong Kong Musical, 1957-64," in Leon Hunt and Leung Wing-Fai eds., *East Asian Cinemas: Exploring Transnational Connections on Film*, London and New York: I.B.Tauris, 2008.

Sandy Ng, "Clothes Make the Woman: Cheongsam and Chinese Identity in Hong Kong," in Kyunghee Pyun and Aida Yuen Wong eds., *Fashion, Identity, and Power in Modern Asia*, New York: Palgrave Macmillan, 2018.

参考影片

《夜半歌声》，1937，马徐维邦导演，新华影业公司出品；
《太太万岁》，1947，桑弧导演，文华影片公司出品；
《艳阳天》，1948，曹禺导演，文华影片公司出品；
《哀乐中年》，1949，桑弧导演，文华影片公司出品；
《荡妇心》，1949，岳枫导演，长城影业公司出品；
《血染海棠红》，1949，岳枫导演，长城影业公司出品；
《琼楼恨》，1949，马徐维邦导演，长城影业公司出品；
《花街》，1950，岳枫导演，长城影业公司出品；
《南来雁》，1950，岳枫导演，长城电影制片有限公司出品；
《雨夜歌声》，1950，李英导演，远东影业公司出品；
《第三代》，1950，朱石麟导演，大成影片公司出品；
《结婚二十四小时》，1950，屠光启导演，远东影业公司出品；
《血海仇》，1951，顾而已导演，长城电影制片有限公司出品；
《雾香港》，1951，李英导演，远东影业公司出品；
《玫瑰花开》，1951，李英导演，远东影业公司出品；
《花姑娘》，1951，朱石麟导演，龙马影片公司出品；
《误佳期》，1951，朱石麟、白沉联合导演，龙马影片公司出品；
《江湖儿女》，1952，朱石麟、齐闻韶联合导演，龙马影片公司出品；
《一板之隔》，1952，朱石麟导演，龙马影片公司出品；
《中秋月》，1953，朱石麟导演，凤凰影业公司出品；
《碧血黄花》，1954，卜万苍、马徐维邦等联合导演，香港新华影业公司出品；
《深闺梦里人》，1954，程步高导演，长城电影制片有限公司出品；
《乔迁之喜》，1955，朱石麟导演，龙马影片公司出品；
《水火之间》，1955，朱石麟导演，龙马影片公司出品；

《新渔光曲》，1955，马徐维邦导演，清华影业公司出品；

《传统》，1955，唐煌导演，亚洲影业有限公司出品；

《海棠红》，1955，易文导演，新华影业公司出品；

《小白菜》，1955，张善琨、易文导演，新华影业公司出品；

《黑妞》，1956，易文导演，新华影业公司出品；

《金缕衣》，1956，唐煌导演，亚洲影业有限公司出品；

《长巷》，1956，卜万苍导演，亚洲影业有限公司出品；

《卧薪尝胆》，1956，马徐维邦导演，中国电影制片公司出品；

《唐伯虎与秋香》，1956，卜万苍、李英联合导演，光华影片公司出品；

《雪里红》，1956，李翰祥导演，亚东影业公司出品；

《关山行》，1956，易文导演，"中央电影事业有限公司"出品；

《玫瑰岩》，1956，程步高导演，长城电影制片有限公司出品；

《新寡》，1956，朱石麟总导演，长城电影制片有限公司出品；

《新婚第一夜》，1956，朱石麟总导演，凤凰影业公司出品；

《幸福》，1957，天然、傅超武导演，天马电影制片厂出品；

《半下流社会》，1957，屠光启导演，亚洲影业有限公司出品；

《满庭芳》，1957，唐煌导演，亚洲影业有限公司出品；

《酒色财气》，1957，马徐维邦导演，华侨联合电影企业公司出品；

《复活的玫瑰》，1957，马徐维邦导演，太平洋影业公司出品；

《金莲花》，1957，岳枫导演，国际电影懋业有限公司出品；

《情场如战场》，1957，岳枫导演，国际电影懋业有限公司出品；

《曼波女郎》，1957，易文导演，国际电影懋业有限公司出品；

《鸣凤》，1957，程步高导演，长城电影制片有限公司出品；

《小鸽子姑娘》，1957，程步高导演，长城电影制片有限公司出品；

《慈母顽儿》，1958，程步高导演，长城电影制片有限公司出品；

《流浪儿》，1958，马徐维邦导演，新天电影制片公司出品；

《夜夜盼郎归》，1958，朱石麟总导演，凤凰影业公司出品；

《雨过天青》，1959，岳枫导演，国际电影懋业有限公司出品；

《青春儿女》，1959，易文导演，国际电影懋业有限公司出品；

《空中小姐》，1959，易文导演，国际电影懋业有限公司出品；

《香车美人》，1959，易文导演，国际电影懋业有限公司出品；

《玉女私情》，1959，唐煌导演，国际电影懋业有限公司出品；

《家有喜事》，1959，王天林导演，国际电影懋业有限公司出品；

《云裳艳后》，1959，唐煌导演，国际电影懋业有限公司出品；

《温柔乡》，1960，易文导演，国际电影懋业有限公司出品；

《六月新娘》，1960，唐煌导演，国际电影懋业有限公司出品；

《情深似海》，1960，易文导演，国际电影懋业有限公司出品；

《野玫瑰之恋》，1960，王天林导演，国际电影懋业有限公司出品；

《快乐天使》，1960，易文导演，国际电影懋业有限公司出品；

《同床异梦》，1960，卜万苍导演，国际电影懋业有限公司出品；

《星星·月亮·太阳》（上集、大结局），1961，易文导演，国际电影懋业有限公司出品；

《香港之夜》，1961，千叶泰树导演，国际电影懋业有限公司、日本东宝株式会社联合出品；

《桃李争春》，1962，易文导演，国际电影懋业有限公司出品；

《白蛇传》，1962，岳枫导演，邵氏兄弟（香港）有限公司出品；

《锦上添花》，1962，谢添、陈方千导演，北京电影制片厂出品；

《女理发师》，1962，丁然导演，上海天马电影制片厂出品；

《小儿女》，1963，王天林导演，国际电影懋业有限公司出品；

《教我如何不想她》，1963，易文、王天林联合导演，国际电影懋业有限公司出品；

《香港之星》，1963，千叶泰树导演，国际电影懋业有限公司、日本东宝株式会社联合出品；

《香港·东京·夏威夷》，1963，千叶泰树导演，国际电影懋业有限公司、日本东宝株式会社联合出品；

《深宫怨》，1964，王天林导演，国际电影懋业有限公司出品；

《啼笑姻缘》（上集、续集），1964，王天林导演，国际电影懋业有限公司出品；

《新啼笑姻缘》，1964，岳枫等联合导演，邵氏兄弟（香港）有限公司出品；

《花木兰》，1964，岳枫导演，邵氏兄弟（香港）有限公司出品；

《宝莲灯》，1965，岳枫导演，邵氏兄弟（香港）有限公司出品；

《西厢记》，1965，岳枫导演，邵氏兄弟（香港）有限公司出品；

《龙虎沟》，1967，岳枫导演，邵氏兄弟（香港）有限公司出品；

《夺魂铃》，1968，岳枫导演，邵氏兄弟（香港）有限公司出品。

后记

对我而言,在焦头烂额、压力重重的中年时代即将(或者已经)来临之际,本书的出版实在是一件欣慰的事。本书的写作始于2014年夏,其时我的第一本专著刚刚出版。《浮城北望:重绘战后香港电影》中诸多未及深入展开的议题,成了本书研究的起点。经过几年的艰苦写作,本书的初稿于2019年年初方告完成。可以说,这本书代表了我过去几年间的学术方向,凝结了我的点滴努力和艰辛付出,更封存了那一去不复返的四年半的时光。

四年半的时间不算长,但足以改变我的生活习惯和写作方式:我逐渐适应了在给儿子做两顿饭的间隙奔波于家和办公室之间,并且写出符合预期的千余字;适应了在做家务的时候构思文章;适应了在陪儿子睡觉的时候回想某一个电影片段,并在黑暗中用手机记下灵光一现的几个关键词;适应了通过深入挖掘有限的影像和文献材料写出大体可靠且略有新意的文章;适应了远离喧嚣,像个农夫一样在自己的一亩三分地上埋头耕作。

在本书的写作过程中,罗卡先生给予我的指导和帮助几乎是全方位的,他不仅在资料搜集方面为我提供了不遗余力的支持,不辞劳苦地帮忙查证、核对细节,而且对本书的初稿提出了诸多中肯的建议,更不要说拨冗为本书赐序。罗卡先生对电影的热爱和治史的严谨,深深地感召和影响着我,他对晚学的提携和扶持,令我感怀于心,这本小书堪称我们之间这段"忘年交"的最好纪念。业师胡克教授在第一时间阅读了本书的初稿,并以他一贯的睿智和洞见为我指明方向,更给予我多番肯定和鼓励,让我

有勇气在艰苦而又寂寥的研究之路上继续走下去。傅葆石（Poshek Fu）教授数年来给予我很多指导和鼓励，他审阅了本书的初稿，特别是对第六、七两章提出了细致的修改意见，令我受益颇多。孙郁教授是我尊敬的大学者，他广博的学识和卓越的成就令我仰慕，由他为本书作序，让我倍感荣幸。犹记得2010年春到中国人民大学文学院求职时，正当我在试讲中冷汗直冒、张口结舌之际，不经意间抬头，发现孙郁教授正微笑看着我，令我顿感温暖和亲切。张建德（Stephen Teo）、柏右铭（Yomi Braester）是国际华语电影研究界的重量级学者，他们的推荐和鼓励让我受宠若惊。在搜集台湾方面的资料时，幸得林文淇教授和林盈志先生大力协助，若没有他们鼎力相助，我断然没有重返历史现场的勇气和底气。挚友沙丹兄在电影史研究方面与我有共同的志趣，此次他慷慨地从自己丰富的收藏中甄选十余帧图片，为这本小书增色不少。还要特别感谢本书的责任编辑谭艳女士，此次已是我们四度合作，只不过在前几次的合作中，我的角色是译者，但谭艳女士的耐心细致、专业高效始终如一，令我不留遗憾地在本书中呈现自己的学术成果。

在成书前，本书主要章节的初稿或精简版，曾在《文艺研究》《电影艺术》《当代电影》《北京电影学院学报》等刊物先行发表，衷心感谢戴阿宝、谭政、张雨蒙、皇甫宜川、张文燕、刘桂清、林锦爔、檀秋文、吴冠平、谢阳、刘洋等编辑师友的大力支持！此外，本书的写作还得到左桂芳、陈冠中、何思颖（Sam Ho）、张英进、丁亚平、陈旭光、陆绍阳、李道新、石川、陈奇佳、陈林侠、蒲锋、吴国坤、范可乐（Victor Fan）、汤惟杰、张泠、张燕、王纯、刘小磊、许国惠、王宇平、姜贞、张晓慧、康宁、刘起、陈智廷、李卉等诸位师长和朋友的帮助、鼓励和关怀，在此一并致以谢忱！

感谢爱妻张岚，没有她做我的坚强后盾，本书几乎是不可能完成的。这枚小小的"勋章"，有她大大的一半。动笔写本书时，犬子Ray尚未出生；如今，他已经健步如飞、滔滔不绝，并且成为家中的"无敌破坏王"。他的出生固然推迟了本书的出版，但也未尝不是激励我继续向前的动力。

还在蹒跚学步的时候，Ray 便时常检阅我存放 DVD 的抽屉，他最喜欢的是以葛兰和尤敏为封面的《曼波女郎》和《快乐天使》，时常兴奋地挥舞着小手，将这两张光碟交到我手上，也算是为这本书做出一点小小的贡献吧。

本书的第四、十、十一章，分别由我和李频博士、文静、何超合作完成，感谢这几位小朋友的贡献，以及在资料收集等方面给予我的帮助。需要特别说明的是，本书系国家社科基金艺术学青年项目"战后香港'南来影人'研究"（批准号：15CC128）之最终成果。

在无数次沉浸于发黄、发脆、发霉的旧报刊，或者观看那些模糊不清、画面抖动的老电影时，我时常想，如果处于"南下影人"那般的境遇，我该如何自处？通过写作本书，我不仅更深入地认识了中国电影史上纷繁复杂的一段历史，而且更清晰地认识了中国电影的今天，最重要的是，我更好地认识了自己——这或许是我写作这本小书的最大收获。

<div style="text-align:right">
苏涛

2019 年初夏
</div>